艺术社区在上海

案例与论坛

王南溟 编著

上海大学出版社

图书在版编目（CIP）数据

艺术社区在上海：案例与论坛 / 王南溟编著 . —— 上海：上海大学出版社，2023.10
ISBN 978-7-5671-4807-9

Ⅰ.①艺… Ⅱ.①王… Ⅲ.①艺术 – 社区服务 – 研究 – 上海 Ⅳ.① J12

中国国家版本馆 CIP 数据核字 (2023) 第 193479 号

策　　划　农雪玲
责任编辑　农雪玲
装帧设计　刘晓蕾
技术编辑　金　鑫　钱宇坤

艺术社区在上海：案例与论坛

王南溟　编著

上海大学出版社出版发行
（上海市上大路 99 号　邮政编码 200444）
（https://www.shupress.cn 发行热线 021-66135112）
出版人　戴骏豪

*

上海邦达彩色包装印务有限公司印刷　各地新华书店经销
开本 787mm×1092mm　1/16　印张 19.75　字数 395 千
2023 年 11 月第 1 版　2023 年 11 月第 1 次印刷
ISBN 978-7-5671-4807-9/J·642　定价 180.00 元

———————————————————————

版权所有　侵权必究
如发现本书有印装质量问题请与印刷厂质量科联系
联系电话：021-62279739

序 言

本书是一本文献汇编，收录了 2020 年 8 月在刘海粟美术馆进行的"艺术社区在上海：案例与论坛"项目的文献资料。严格意义上，我们现在熟悉的"艺术社区"概念就是由这个项目推动形成的，我们现在说的"艺术社区理论"形态也是在这个项目的论坛框架和专家演讲中建立起来的。所以，尽管本书的编辑出版时间是了 2023 年下半年，但本书仍然是"艺术社区"范式转型过程中的标志性文献。

很多人会把一篇加满注释的长论文当作学术成果，而严重忽略了没有注释的、初创的思想成果。本书所呈现的案例文献展和它的配套论坛演讲稿对于今后研究这段思想和行动有着非常重要的意义，它们不但在当时是前沿式解释，还是我们现在常说的"新文科"在"艺术社区理论"中的针对性呈现，尤其是当时参与论坛的这些演讲者在这两三年中又有了更多的思考、实践，他们有更多的论述在论坛演讲和学术期刊发表。"艺术社区理论"随着"艺术社区"的实践，彼此形成了同步发展的关系，本书足以成为这个过程中的开篇并成为今后回顾研究的重要源头。

在"艺术社区在上海：案例与论坛"项目策划过程中，我得到了王海松的帮助，他所提出的有益建议和提供的具体帮助也包含在了本项目的文献中；马琳带着她的研究生周美珍、魏佳琦还有上海大学上海美术学院油画系研究生欧阳婧依协助进行了本次展览和论坛的统筹工作；刘海粟美术馆作为项目的主办方，时任馆长阮竣给予了我相当大的支持，完全以我的策划框架和方向为准做项目；赵姝萍作为展览总协调花费了极大的精力，并且自告奋勇地做出了很有特色的海报视觉系统，我对海报的字体版式和色彩形式非常欣赏。当然我要重点说明的是"艺术社区在上海"展览中选了 14 个案例，展览它们是因为它们对于我们讨论这个话题有意义，在实践中还会有以各种方式表现出来的案例，那些案例同样可以通过不同的展览予以呈现和研讨。可以说，刘海粟美术馆通过"艺术社区在上海：案例与论坛"项目开启了一种展览方式和研讨的新路径。2022 年 12 月，上海

大学上海美术学院、中华艺术宫（上海美术馆）和上海市美术家协会在中华艺术宫共同主办的"风自海上：蝶变宝武与艺术社区场域"展览延续了这次策展框架，从而发展成为全国范围内的案例展。

2020年，刘海粟美术馆的"艺术社区在上海：案例与论坛"项目设有8个论坛议题，在本书中只有5个论坛议题的演讲文献，还有3个论坛议题当时因为疫情被搁置，2021年初，阮竣馆长升迁到其他机构，这3个论坛议题由此没有完成，但它们仍然很值得被记录在本书中作为档案：①新美术馆学与艺术社区：中国艺术管理的动态领域；②社工策展人与社区设计师：两个专业的对话；③老年社会学与公共文化服务体系：生活创意与艺术。这3场论坛没有在刘海粟美术馆举办，但我这几年主持的其他论坛中或多或少地涉及了类似话题，只是我依然把这3个议题保留在刘海粟美术馆而没有动用而已。正像"艺术社区理论"在不断地被研讨和发展，对于我们来说，在后续的论坛策划中依然可以就上述3个议题再加以研讨。

本书除了收录刘海粟美术馆2020年"艺术社区在上海：案例与论坛"展览和论坛文献，还在书后附录了我2019—2022年的4篇演讲整理稿：

（1）2019年，我在中华艺术宫做了一次公开讲座：《美术馆的公共教育与艺术进社区：社区枢纽站的实践》，这也是我第一次在进行美术馆公共教育时讲社区枢纽站。

（2）2021年，上海市文旅局举办了"艺术社区座谈会"，本次座谈会可以看成是2020年刘海粟美术馆相关展览后，"艺术社区"成为公共文化服务体系创新的政策方向和行政思考的交流会，会上我讲的是《从"艺术进社区"到"艺术社区"：社区枢纽站四年的实践》。

（3）我在2022年上半年的演讲《艺术乡建争论中的伪命题：来自十年的

回答》是针对艺术乡建实践的回顾。2021年横渡乡村的"社会学艺术节"带来的实践和理论已经从最初的艺术乡建进入到了乡村社区与艺术社区的建构关系中——这是一个艺术乡建的前沿地带,行动方式区别于以前在乡村的行动方式,今后城乡社区中的社会关系也具有了更多可能性,我这次演讲的内容就是对这些问题的思考。

(4)2022年末,我在中华艺术宫"风自海上:蝶变宝武与艺术社区场域"展览开启时,做了论坛演讲《社区枢纽站与新美术馆学:在公共政策和公共行政领域提供可实践案例》,着重讨论上海公共文化政策和行政如何创新,又一次回顾了社区枢纽站实践在这样的政策和行政创新中起到了什么作用。

尽管这4篇演讲稿的部分内容有所交叉,但是在不同的演讲情境中所要提示的诉求侧面是不一样的,所以这4篇演讲稿各有各的要旨。

本书出版之际,我要感谢这5年来一直给予我们支持和帮助的机构和同道,尤其是本项目的主办方刘海粟美术馆为本书的出版提供了部分资助,保障了本书的顺利问世。我还要感谢一路参与社区枢纽站实践、协助汇集整理书稿文字和配图的上海大学上海美术学院在读博士研究生周美珍,感谢负责本书整体排版、装帧设计的设计师刘晓蕾以及担任本书责编的上海大学出版社编辑农雪玲。

王南溟
2023年7月于上海书山居

目录

王南溟　用展览厘清概念：作为新美术馆学的社区美术馆　001
王南溟　当思想成为作品：刘海粟美术馆"艺术社区在上海：案例与论坛"的策划　004

论坛一
社区与社工艺术家身份：一种艺术生态与一种社会互动

张佳华　社区基金会在陆家嘴的艺术创新与边界突围　017
老　羊　从"边跑边艺术"到社工艺术家——艺术的社区新路径　025
耿　敬　社工艺术家：艺术家参与社区自治的角色定位　033
潘守永　叙事博物馆学：社区故事与艺术行为的个案观察与解读　041
"社区与社工艺术家身份：一种艺术生态与一种社会互动"圆桌讨论　049

论坛二
上海乡村与新江南：景观与图像的文本记忆与艺术乡建

王海松　大都市郊区的乡建之路——以新江南田园乡居设计竞赛为例　057
俞昌斌　崇明乡聚实验田——设计、体验与时光的艺术　065
葛千涛　场所精神/艺术乡建　083
"新江南田园乡居'松江新浜'设计竞赛"+"荷花论坛"圆桌讨论　095

论坛三
文化志愿者在社会治理中的运作：作为"美好社会"与公共行政的建构

张　民　上海志愿服务概况　101
马　琳　在城乡社区之间的"边跑边艺术"：社区枢纽站与流动美术馆　109
汤　木　《一一一》证明活着，并且精彩　117
厉致谦　城市看字　121
倪卫华　追痕：社会现场就是美术馆　127

王南溟　艺术社区与情绪和直觉的劳动：一种由艺术家志愿者而来的工作理论　*135*

"文化志愿者在社会治理中的运作：作为'美好社会'与公共行政的建构"圆桌讨论　*145*

论坛四
社区微更新与社会建筑：创意的历史在地性与主题多样化

张海翱　人间烟火：城市微更新的S、M、L、XL　*155*
方　文　艺术边界的消融　*163*
尤　扬　地下空间的社区艺术活动　*169*
孙　哲　艺术社区：基于趣缘群体的城市微更新　*177*
陈　赟　寺侍成城——宗教建筑、公共仪式与社区精神　*183*

"社区微更新与社会建筑：创意的历史在地性与主题多样化"圆桌讨论　*193*

论坛五
公共文化政策与管理的当下性：创新及文化法维度的立法

方　华　文化政策研究：跨学科的进入路径与研究视野　*215*
李清伟　作为重点领域立法的文化立法　*221*
葛伟军　艺术法的兴起与架构　*227*
张　冉　党建引领：打造新时代的艺术社区　*237*

"艺术社区与多元共建"圆桌讨论　*247*

附录

王南溟　美术馆的公共教育与艺术进社区：社区枢纽站的实践　*256*
王南溟　从艺术进社区到艺术社区：社区枢纽站4年的实践——在"'艺术社区'座谈会"上的报告　*274*
王南溟　艺术乡建争论中的伪命题：来自10年的回答　*288*
王南溟　社区枢纽站与新美术馆学：在公共政策和公共行政领域提供可实践案例　*297*

用展览厘清概念：作为新美术馆学的社区美术馆

王南溟
（批评家、社区枢纽站创始人）

2020年8月8日，我称它为"艺术社区理论"的发布日，"艺术社区在上海：案例与论坛"项目在刘海粟美术馆开幕的同时（图1），8个论坛议题也开始持续讨论其新型概念及实践，但这些实践与其概念都是尝试性的，或者说是将我们所要建构的理论引入现场的实验。因为是现场的理论，过程中会有很多对我们的检验甚至"回报"给我们很多困顿。有关社区美术馆概念所形成的实践过程也是一样的，从"致力于平等的博物馆"到"致力于平等的美术馆"，但如何使这样的理念进入实践，却仍然属于未来可能范畴而不是已展案例，这次"艺术社区在上海"文献展策划只是提供了诸概念与诸实践的讨论。当然，我们也可以反过来讨论曾具有争议的"社区美术馆"概念。

美术馆与社区的话题当然不是近年才提出的，任何一个概念的形成都有一个逐步显现的过程，从"非物质"的角度来看，我们很难认定哪些概念最先是由谁提出的，甚至用文献来佐证——就像人们所习惯的那样，我们也无法肯定，我们看到的文献就是唯一的足以具有排他性的。所以我们以往习惯说的谁是首次提出某概念的争论要让位于另一种讨论方式，即当一个概念和命题在现场出现的时候，不是简单从字面上看这个概念，而是要了解它的理论出发点是什么，它是如何组成内容和范围的。使用不一样，其概念的指向也就不一样，或者指向不一样，同样一个概念就发展出了引申义。当然，在实践中，调整和修改概念的词语结构也是以内容本身的变化为目的而不只是以词语为目的的。

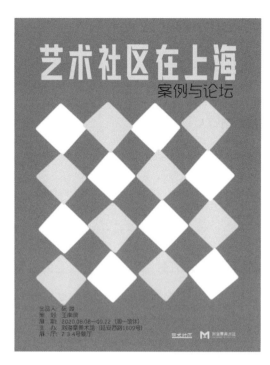

图1 2020刘海粟美术馆"艺术社区在上海:案例与论坛"海报

曾经出现的美术馆与社区的关系或者说社区美术馆提法的争论焦点是:为我们所实践的社区美术馆是早就有了还是才刚刚开始?有人宣称社区美术馆早就有了的理由是,美术馆早就存在于社区区域中并且成为社区的一个实体项目。这种说法没有错,但那是从过去的美术馆学或者直接称其为"老美术馆学"的美术馆主体角度来说的,它与使美术馆回到社区,从而以社区作为主体来建构社区美术馆的属性是不一样的。从这个角度来说,准确的区分是,前者只能表述为美术馆在社区中,后者可以直接称为社区美术馆。通过一个区域的一个大型美术馆的配置来带动它所属的社区,当然是美术馆的公共职能,这样的例子很多,但这只是老美术馆学总结出来的理论主张。而社区美术馆的提法却是从新美术馆学中发展出来的,它不再被固定为地标式的美术馆中心主义,也不是通过美术馆来标志它与社区之间的高与低的文化等级制。如果我们用社会学的"助人自助"原则来引申的话,社区美术馆是"助社区自助"式的美术馆,它打破了美术馆与社区的边界,

用"日常人类学"的方式催生出"艺术社区"，所以在其功能和运作的实践工作中，"艺术社区"为何为"社区美术馆"提供了最好的注脚。我们无法带着老美术馆学中所有的骄傲去说：美术馆与社区之间本来就是一体的。事实上，新美术馆学恰恰是批判了老美术馆学这样的基础。在我们的实践中，再也没有像社区美术馆那样构成对美术馆的批判意义的了，它是批判理论在不断地批判美术馆体制的过程中带来的各种各样的社区现场，以至于现在参与社群活动的艺术家被称为社工艺术家，策展人被称为社工策展人，他们在社区做非中心化美术馆的内容。有了这样的方式，我们可以沿着前卫艺术理论打出"前卫不死"的标语了。正像"物质痕迹与语境焦点"足以成为更前卫艺术那样，顺着而下的艺术与行动，也就如我在中国博物馆公开课《博物馆与美术馆之间：展览策划中的文化遗产与当代批评理论》（2020年7月25日）中讲的概要式陈述，它们是从我的"更前卫艺术"理论中形成的一系列命题的推论，诸如：①新闻即艺术；②美术馆是收藏思想的地方；③大家的美术馆；④社会现场就是美术馆；⑤每个人持续做一次义工，这就是艺术；⑥有社区就是艺术；⑦有社区就有思想；⑧有思想就有光。其实在我看来，社区美术馆就是更前卫美术馆，所以这里不需要用社区美术馆这个概念本身去争论，那是八股惯性的发作，而是要从更前卫艺术理论而来的更前卫艺术公共管理学来争论，因为这才是让我使用"社区美术馆"概念并付诸实践的原动力。

当思想成为作品：刘海粟美术馆
"艺术社区在上海：案例与论坛"的策划

王南溟

让文献成为作品和让论坛成为作品是本次在刘海粟美术馆"艺术社区在上海：案例与论坛"项目中的策划方法，展览通过14项案例（每项案例中包括子案例，所以以项来计算）和8个论坛议题（每个论坛议题中都包括子论坛，所以以议题来分类），组成了从艺术社区实务而来的"艺术社区理论"，8个论坛主题分别是：

1. 社区与社工艺术家身份：一种艺术生态与一种社会互动；

2. 上海乡村与新江南：景观与图像的文化记忆与艺术乡建；

3. 公共文化政策与管理的当下性：创新及文化法维度的立法；

4. 新美术馆学与艺术社区：中国艺术管理的动态领域；

5. 老年社会学与公共文化服务体系：生活创意与艺术；

6. 文化志愿者在社会治理中的运作：作为"美好社会"与公共行政的建构；

7. 社区微更新与社会建筑：创意的历史在地性与主题多样化；

8. 社工策展人与社区设计师：两个专业的对话。

本次"艺术社区在上海：案例与论坛"项目是通过案例来看上海的"艺术社区理论"思考是如何一点一点成形的，也希望通过论坛来对本次项目所设定的8个议题有更深入

图1 2020刘海粟美术馆"艺术社区在上海:案例与论坛"展览现场

的讨论。所以本次展览的总序如下（图1）：

艺术社区是对那些在社区的公共文化生活与艺术项目互动后，所形成的社区形态的指称，而本次"艺术社区在上海：案例与论坛"是为同类课题实践内容所做的"启动式"展览，也是以策展人视角选择的案例集成。通过展览对相关诸主题展开研讨，以上海为重点，回顾以往城市文化与乡村文化研究和形成的具体实践，这也是从当下公共文化服务体系的创新角度对此工作的推进。展览以一系列"艺术社区"案例为对象，包括近几年来在上海的社区美术馆项目、社会公共文化服务体系与专业学术的互动项目、文化志愿者与社会的合作，以及城乡社区微更新和各方创意理念等所形成的相关案例。除了在刘海粟美术馆的展览之外，还有在这期间滚动于各街镇的实体展。

正如展览主题所提示的，城乡艺术社区的创新不但在于一个持续的展览计划，而且

将通过展览使其成为长期的实践项目。项目实施的同时需要更多艺术家、建筑师、社会工作者参与社区调研，激发更多人针对"艺术社区"的可能性进行社区实践。我们通过展览与论坛连接各个学科的力量，以案例研究为背景，为建构"艺术社区理论"提出新的思考。

展览在刘海粟美术馆的序厅、2号厅、3号厅、4号厅的空间展开，它的内容及分布是：

2号展厅：由"粟上海"的公共艺术与社区营造计划、"社区枢纽站"的专业学术与社会合作项目及参与其中的部分艺术家作品这两部分组成，呈现的是社区美术馆式公共教育与志愿者参与的运营案例，特别是2018年开始的项目实践的两种方法，一种依托于美术馆，一种依托于策展人。

3号展厅：由"专业团队 × 新浜乡居""同济学生 × 上海乡村"和"FA公社／设计师民宿"3个部分组成，从建筑、规划与景观设计的专业来呈现乡村认识及在上海的乡建推动力。

4号展厅：展示了上海各街镇艺术社区活动的9个案例，这9个案例分别代表了：其一，公共文化在行政层面上的创新，如"宝山众文空间""宝山市民美育大课堂"；其二，策展人、艺术家和设计师的"社工化"转型，如"边跑边艺术小组""新华路敬老村改建"；其三，社区主体在公共文化中的创新力，如"陆家嘴'不停车场'""愚园路故事商店"；其四，艺术乡建在上海乡村的运作，如"崇明乡聚实验田""金山水库村水库里""闵行田园众创艺术社区"。

论坛通过声音形成文献，展览中的案例则通过活动形成文献，这类活动都在具体的社区现场，而对这些活动的过程所自然生成的思考以记录的方式呈现出来，使得这类展品往往以行动在社区而展览在美术馆的方式被聚集而获得意义，即展览是用来作研讨的，文献是用来引发研讨的。这种让文献成为"作品"，让美术馆展示"思想"的策划意图通过3个展区的前言作了提要：

2号厅的前言标题是：社会美育与社区营造。

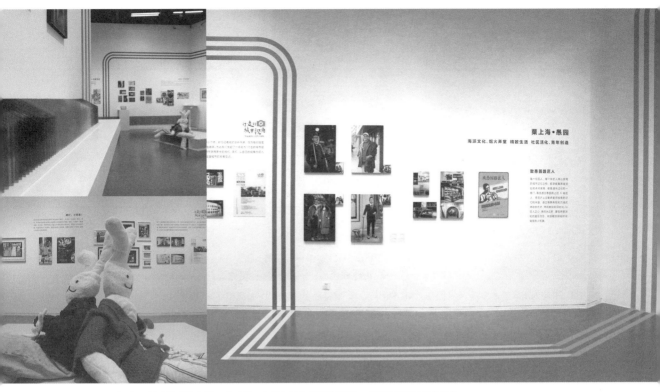

图2 2020刘海粟美术馆"艺术社区在上海:案例与论坛"展览现场:2号展厅"粟上海"板块

　　开始于2018年的"粟上海"与蔡元培100年前提出的"社会美育"进行了衔接，就像当年蔡元培派刘海粟去欧洲游学，要求他学成归来建设美育那样——"粟上海公共艺术与社区营造计划"作为刘海粟美术馆发起的公共教育项目，以"社区美术馆"建设和运营为载体，打破既有的美术馆场馆教育的边界，拓展其外延，将美术馆汇聚的艺术资源通过有机转化，植入城市建设和社会美育中，探索设计在城市微更新过程中的促进作用，发觉每一处的在地属性，构建艺术家、艺术作品、艺术活动在社区营建中的积极意义，以期在全民美育体系构建中形成一种新的公共艺术教育范式。从展览展示的"粟上海·愚园""粟上海·红园""粟上海·大厦书店"等案例中，探索社区文化表达的另一种可能性，也希望以此给大家带来更多新的思考（图2）。

图3 2020刘海粟美术馆"艺术社区在上海：案例与论坛"展览现场：2号展厅"社区枢纽站"板块

区别于"粟上海"为社会提供文化生活创新平台，同样开始于2018年的社区枢纽站是以专业学术与社会合作的方式来构成它的公共文化行动，从"边跑边艺术"开始聚集起来的艺术家、策展人、艺术史论教授和学生团队，不但流动于上海的城乡之间，而且从专业视野中与公共文化服务体系进行了创新式合作（图3）。这些专业人士原本在学院和美术馆的活动范围之内，但架起通向公共文化服务体系的桥梁使得他们能够在公共文化服务体系的实体空间中策划当代艺术展览、举办相关论坛研讨班、编辑公共文化杂志、到乡村和街道居委会等地进行美育讲座和为市民举办公益性工作坊，并且在这样的社区美术馆工作方式中形成了社工策展人、社工艺术家设计师和中国的新公共文化艺术管理学专家。

3号厅的前言标题是：乡村认识、乡村建筑与规划。

3号展厅展示了最为鲜活的"新浜乡居"板块（图4），来自上海市建筑学会、松江新浜镇人民政府联合主办的一次设计竞赛——新江南田园乡居设计竞赛。本次展览囊

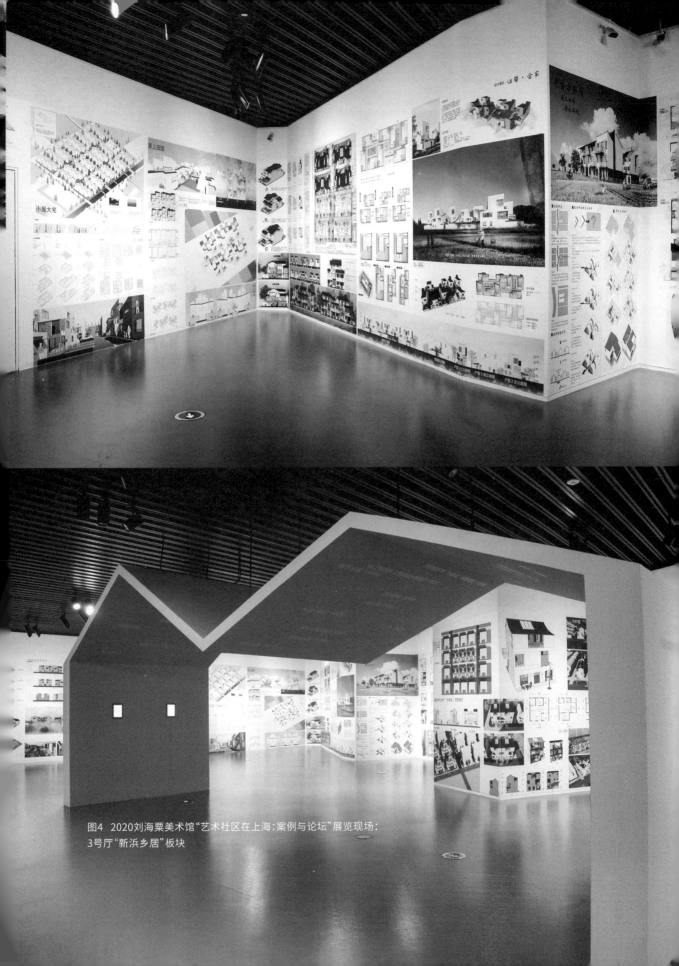

图4 2020刘海粟美术馆"艺术社区在上海:案例与论坛"展览现场:
3号厅"新浜乡居"板块

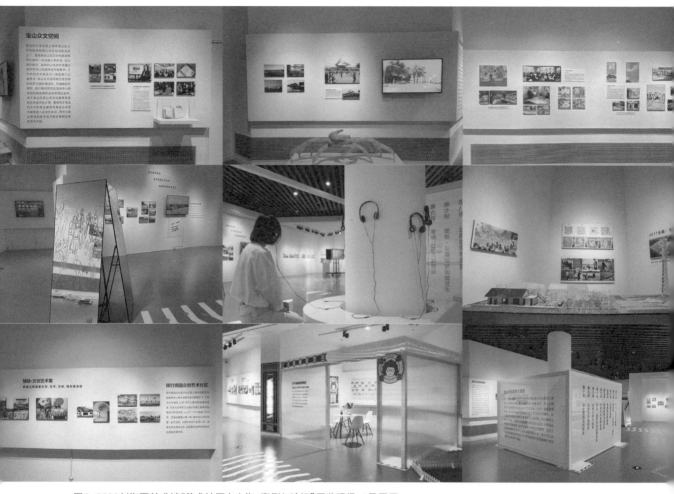

图5 2020刘海粟美术馆"艺术社区在上海:案例与论坛"展览现场:4号展厅

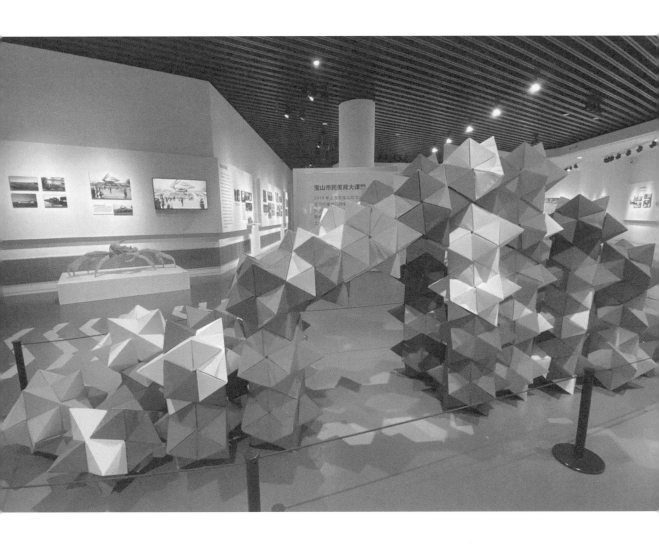

括了竞赛的一、二、三等奖及入围奖作品。它们从建筑单体、组团模式、环境景观等维度呈现出对上海乡村记忆的挖掘及对创新设计的探索。竞赛的评审结果是由业内专家、职能部门管理者、村民代表及线上公众共同推举产生的。竞赛的部分获奖作品将会在位于上海西南郊的新浜落地建造,这将开启更为广泛的有关区域性与当代性视野、乡村性保持与高密度聚居、建筑环境与文化生态的讨论。

这些年,在同济大学建筑与城市规划学院所展开的乡村认识教学实践中,课程分为调研走访、规划设计、乡建实践3个部分,从城市规划转向城乡规划中更为开阔的乡村大地。学生们通过深入的参与,开阔自己的视野,锻炼自己的专业技能,培养自己的家园情怀。与"新浜乡居"对应的是这些学生通过课堂上课程和在课堂后竞赛等多种途径,提供规划设计作品,描绘心中的未来乡村,在"全国高等院校大学生乡村规划方案竞赛""上海市'美丽乡村'青年创意设计大赛"等活动中获奖。

而展厅的第三版块"FA公社",是通过FA青年建筑师奖呈现出民间力量推动乡村设计的途径。该奖项于2018年由《FA财富堂》朱旭东在上海发起,著名建筑师俞挺专业支持,关联着全国的乡村改造项目,让青年设计师的创意设计能够实现落地,称为FA公社/设计师民宿。2018年该奖项发布后有100多名设计师报名参加,2019年评选出12位入围奖获得者,最后从中评选出两位设计师获大奖。本次展览将从这样的项目中所获得的成果作为一种上海的力量来思考。

4号厅的前言标题是:公共政策、公共行政与艺术社区。

艺术社区来自文化艺术专业人士的个体努力,不管是2号展厅的两个板块,还是3号展厅的3个板块,都可以看到专业人士的参与,但不同于纯专业领域,这些专业人士都能作为个体力所能及地参与到城乡社区的活动之中。4号展厅的9个案例为:①宝山众文空间;②宝山市民美育大课堂;③边跑边艺术小组;④新华路敬老改建;⑤陆家嘴"不停车场";⑥愚园路故事商店;⑦金山水库村水库里;⑧崇明乡聚实验田;⑨闵行田园众创艺术社区。这个展厅更广泛地表现出公共政策和公共行政所带来的艺术家角

色的变化（图5）。如在宝山众文空间的案例中，它不仅是关于乡镇闲置空间的改造和利用，更重要的是可以直接将公共文化创新的内容送到家门口，特别是在疫情期间，宝山市民美育大课堂的云直播更是面向全国开放；而在案例中的崇明、金山、闵行等地，无论是社区文化商业综合体还是乡村建筑、规划和民宿产业，都包含有公共文化服务体系的属性，而这些正需要艺术专业人士的公益性参与。在乡村社区中，空心化乡村如何吸引城市人群的流动或居住？如何展开城乡老年人的公共文化服务？社区艺术的创新点在哪里？从公共文化服务人群角度来讲，不同的区域、不同的项目有着不同的目标，如陆家嘴、新华路和愚园路的社区之间又有哪些工作可以展开？专业人士与工作实务如何进行理论分析？在4号展厅，有关"艺术社区在上海"的方方面面思考呈现给观众的是：这不是一个人的工作，这是一种社会合作，相关案例还有很多，一次展览无法包含全部，所有类似的新展还会持续下去，这只是一个开头。

论坛一
社区与社工艺术家身份：一种艺术生态与一种社会互动

2020年8月"社区与社工艺术家身份：一种艺术生态与一种社会互动"论坛现场，张佳华做主题演讲

社区基金会在陆家嘴的艺术创新与边界突围

张佳华
（上海市浦东新区陆家嘴社区公益基金会秘书长）

首先感谢刘海粟美术馆提供的分享机会，也特别感谢艺术家王南溟先生对我们机构的信任。我是陆家嘴社区公益基金会的张佳华，是一位社区社会组织工作人员。社会组织是介于政府跟企业之间的一种组织形态，而基金会是三大类社会组织形态之中的一类。过去5年，我们在浦东陆家嘴开展了一系列关于城市更新、社区艺术、社区公共文化方面的创新探索，今天我将围绕这些实践探索进行分享。演讲分3个部分：第一部分介绍我们是谁；第二部分简要分析陆家嘴社区；第三部分呈现5个案例，这些案例有的是关于城市建设的，有的是关于公共艺术的，有成功的，也有失败的。

陆家嘴社区公益基金会是一家社区社会组织，成立于2015年。社区基金会在国内发展不到10年，但在国际上已有百年历史，其最重要的功能是扎根社区并发挥公益资金蓄水池和支持地方治理创新的作用。我们有自己的组织架构、宗旨和使命。理事会是我们的最高决策机构，监事会监督组织的公开透明，秘书处负责机构日常运作。这里非常有意思的是，我们秘书处所有的工作人员都是社区从业人员，全部具有社会工作和社会学学科背景。

陆家嘴社区是我们扎根的社区。通常在大家的印象中，陆家嘴代表了上海这座城市的空间高度。事实上，陆家嘴有不同的组成部分，从地图上看，可以划分为两部分，一部分是金融区域，另一部分是居住区域。这个社区最显著的特征是产城不融合，金融区

和居住区在一定程度上是割裂的。有一句非常生动的形容：站在陆家嘴抬头看到的是陆家嘴的欧洲，低头看到的是陆家嘴的非洲。这是我们面临的现状，因此如何通过社会组织的力量支持社区发展就成为我们工作中非常重要的内容。

今天分享5个实践案例。第一个案例是入选本次展览的一个案例——不停车场Park(ing) Day（图1），大家会后可以去4号展馆现场体验。这个项目由一批热心于城市设计和城市空间改变的志愿者发起，他们叫"M101佰壹行动小组"。他们在基金会设立了一个专项基金专门来运作这个项目，目前已连续运作4年，每年都会于世界无车日期间在公共空间租下停车位举办倡导活动（图2）。大家可能会问，停车位是用来停车的，现在停车位本来就少，为什么还要租停车位做跟停车无关的事情？这个项目就是希望通过占领停车位，引发人们对城市建设和空间发展的反思。我们会将这些空间布置成对行人友好的空间，路过的行人可以进来参与互动，在交流中一起反思。

我自己有非常切身的体验，我每天开车到陆家嘴上班，平均一周会有两次迫不得已去浦西，为什么是迫不得已？因为上班或者下班路上，一不小心就被导向了杨浦大桥，这不是我想去，而是因为现在的路标设计和道路规划非常不友好。2016年，我们开始做线下活动，2016年在大学路，2017年在松林路，2018年在名商路，2019年在陆家嘴环路名商路附近。这个活动看上去很简单，但其实并没有想象的那么容易，前几年我们在活动现场都遭到了城管的驱逐，后来我们慢慢学会怎样跟地方政府和管理部门事先沟通，确保现场活动顺利进行。这个项目具有较强的批判性和反思性，比如在2019年的活动现场，我们在停车位里面摆起了烧烤摊，在里面炸臭豆腐，志愿者穿了睡衣跟环卫工人和快递员拥抱，得到了很好的反馈。

第二个案例是微更新。我今天分享的所有案例有一个共同点，就是这些项目前期都没有任何经费支持，全部都需要整合资源，与地方政府、企业和公众一起去完成创作。过去5年，我们落地了18个微更新项目，探索的路径是非常曲折和复杂的，如果大家有兴趣，我们可以私下详细交流。

第一类是以社区中的墙面为载体的微更新项目。当我们在陆家嘴的栖霞路、乳山路

图1　2020年8月刘海粟美术馆"艺术社区在上海：案例与论坛"展览现场：4号展厅陆家嘴"不停车场"板块

图2　2016—2019年陆家嘴社区公益基金会与M101佰壹行动合作"不停车场"项目活动现场

等街道空间穿梭时，会看到大面积的工人新村，它们是陆家嘴开发开放的产物，最早的是20世纪50年代建设的小区。其中，还尚存没有独立卫生间、在过道里设置公共厨房，以及使用液化气钢瓶的住户。这些老小区，行人走过时不会对它们多看一眼。如何让大家关注、怎么去提升这些消极空间？我们过去5年选取了陆家嘴社区的7幅墙面，跟立邦开展合作，以儿童关怀和动物保护为主题，邀请国际和国内的公共艺术家在墙面上创作（图3）。

有两幅作品令我印象深刻。一幅是在大连路隧道出口的梅园一村，作品名称是《残余的温度》，但现在已经不存在了。因为社区居民对于作品有不同的理解，这一幅有老虎的作品社区居民普遍不太能够接受，另外，社区中有的小朋友看到这只生动的老虎有些胆怯。在经过两次电视播报后，这幅作品就被抹掉了。另一幅是在东方路乳山路路口的作品《无限的爱》，作品中的孩子表情有些抑郁，我个人非常喜欢这幅作品。因为在

图3　2015—2019年陆家嘴社区公益基金会与立邦为爱上色项目在陆家嘴区域共同发起的公共艺术项目"陆家嘴为爱上色+墙绘计划"

陆家嘴有一种非常强烈的工作场域感，特别是在金融区，这种场域笼罩下的个体很难放松，它不是一个生活的空间。所以我觉得这幅作品很好地反映了陆家嘴社区的心理状况。但是最初的创作不是这样的，原来孩子脸上是有笑容的，但是艺术家在作画时不小心将涂鸦颜料涂到了住户窗台上，发生了不愉快的争吵，导致艺术家改变了画风，作品变成了现在的样子。

第二类是针对社区内部的空间更新，比如小区的垃圾场、拆违空间、闲置空间等，我们发起了自治花园项目，与居民一起创造休闲空间。例如，在招远小区，原来的一个200平方米的垃圾堆不仅污染环境，而且影响居民晾晒衣服和享受阳光。针对这种情况，基金会对接资金、专业资源和志愿者进入小区改变空间的状况。在一次志愿者活动中，我们邀请了某个大学的20多位大学生志愿者参与为期2周的志愿者活动。其中一部分工作是清理垃圾，在第一天工作结束后，有一些志愿者在现场哭了，问道："社区怎么是这样的？"在这类项目中，志愿者通过参与劳动，更加深入地理解了社区的情况。同

图4 陆家嘴社区图书馆"公共艺术赏析课程开篇"社区公益活动

图5 2019年4月陆家嘴社区公益基金会与艺仓美术馆艺术教育专项基金合作的针对社区退休工人开展的艺术直通车活动

样,崂山小区的志愿者是来自韩国的高中生,他们冒着酷暑在小区工作了两个星期。同类型的项目我们在居民区进行了不少的实践探索。

第三个案例是公共艺术教育专项基金,它在一定程度上使公共艺术从走近社区转变为走进社区。这个专项基金是由社区内的一家专业美术馆——艺仓美术馆于2018年发起的,并举办了几次活动。比如针对社区儿童的公共艺术赏析公开课(图4),通过招募家庭和儿童,帮助他们理解社区中每天可能会见到的艺术作品。除了孩子,社区中还有许多退休工人,他们原来可能在纺织厂、毛巾厂工作,退休后有的还开裁缝店给大家缝缝补补,他们有自己的爱好,对于纺织艺术有自己的情怀。因此有一期活动是专门针对这个群体的,组织他们参观上海纺织博物馆、上海纺织服饰博物馆和艺仓美术馆(图5)。许多居民没有去博物馆和美术馆的经历,他们看到感兴趣的作品有时会伸手去摸一下质感。组织者会告知这类行为是不被允许的,因为会对作品产生损伤。因此,这类活动对于提升市民的艺术素养有很大的现场教学功能。

图6　2019年11月张佳华为第二期"社工策展人"工作坊学员做"社区怎么做?"的专题讲座

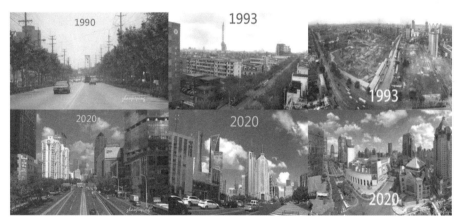

图7　社区口述史项目:原东昌消防队瞭望兵、浦东新区档案学会副秘书长赵解平摄影作品

图8　社区口述史项目:1978年浦东陆家嘴东昌消防队瞭望台消防队瞭望兵赵解平值班

图9　社区口述史项目:上海市浦东新区崂山路东方理发店

第四个案例是在基金会设置社工策展人岗位，这是 2019 年我们与王南溟老师共同发起的（图 6）。依托社区枢纽站和陆家嘴社区公益基金会，设立社工策展人岗位，接收社区工作者、志愿者和在校大学生到社区场域，通过扎根和驻地的方式开展研究与实践。因受疫情影响相关活动搁置，后续我们会陆续推出。

第五个案例是社区口述史。2020 年是浦东开发开放 30 周年，我们从电视、报纸等主流媒体看到了许多关于浦东开发开放的宏大叙事，但我们很少看到普通居民、各行各业的从业人员视角中的浦东开发开放，这些对他们意味着什么？我们认为，他们也是参与者。发起这个项目的初衷，就是想从不同的视角理解浦东的开发开放。目前我们做了两个采访，一位受访者是东昌瞭望塔的消防员（图 7、图 8），一位是受访者东方理发店的老板（图 9），相关的成果会陆续向社会发布。

以上 5 个案例是我们在陆家嘴社区的探索实践，由于时间关系我的分享就到这里，后面希望跟大家有更多的交流机会。

2020年8月"社区与社工艺术家身份：一种艺术生态与一种社会互动"论坛现场，老羊做主题演讲

从"边跑边艺术"到社工艺术家——艺术的社区新路径

老羊
（自由艺术家）

大家好，我是自由艺术家老羊。今天演讲的题目是：从"边跑边艺术"到社工艺术家——艺术的社区新路径。我会结合自己在公共艺术领域的多年经历谈一下艺术进入社区的路径到底是怎样的。

说起来，我本人算是接触公共艺术比较早的。从 20 世纪 90 年代进入广告行业开始，我就已经在做一些与公共艺术有关的工作。而比较集中的时间段是 2001—2008 年，我当时身份也比较特殊，同时作为策展人和项目的出品人，做过很多跟社区有关的项目。当时的做法和今天的"艺术进入社区"的一些通路还存在着一定的相似性，我们通过广告公司、媒体单位，经由有商业目的的合作，把艺术恰当地放入其中，来举办一系列相应的活动。在这个过程当中自然会有一个过渡，把美以及艺术家想要表达的观念和思想，通过这种商业关系融合到社区，融合到一个城市当中。

但它属于一种配合性的活动，不是主动的。艺术是拿来使用的，今天在很多的项目中艺术也是为商业所用、为社会所用。

我们涉及的是多方面的"艺术"，不光是绘画的，还包括音乐、舞蹈、电影、戏剧等，几乎跨了所有的艺术和文化门类，把方方面面的实践都带到了社区。如果从时间节点来说，我们做过的活动比如其中的"高校社区行"，很明确地在一个城市提出"艺术进社区"，然后在高校举办 20 多场活动，在一个城市的 40 多个居民区举行 40 多场活动，

图1　2001—2008年老羊在云南实施的早期"艺术进入社区"的活动

这样的艺术介入在当时是比较早的。

　　为传播我们的艺术和思想，当时我们借助了自己办的广告类杂志，这个杂志也是中国比较早、比较专业的广告DM彩色刊物，发行3万份……我们自己办的报纸也是彩色的，当时我们可以卖到报纸类的最高价1块钱，当时一般的报纸也就是卖到2毛钱……我们做的摄影艺术项目，跟在国际上有影响的摄影师合作，通过摄影和艺术，把商业和生活结合起来。我们当时推出的主题是拍摄个人的故事，你可以把你的故事自己写出来，我们有专业团队像拍电影一样，用平面作品来给你完成一整套的呈现和记录……我们举办了国内比较大型的锐舞派对，那个时候中国才有第一代的电子音乐，中国最好的DJ还有欧洲的DJ都参加我们的活动，还得到了娃哈哈公司的支持，为这个活动开发了专款饮料"锐舞派对"……2001年我们在大观公园举办了"4+4"的中欧艺术交流展，最早把艺术行为放在公园跟游客来互动，当时与4个国家的大使馆合作……还有"昆明的现代音乐节"，喜欢摇滚音乐的人都知道，这个音乐节被音乐界定义为中国第一个真正的户外音乐节，也就是文化部官方允许办的第一个公开的户外大型的音乐节……我们好像策划组织做过中国好多个第一！我们举办了12个国家的青年橄榄球锦标赛……还有专门针对女性的活动，我们举办了女性电影周……我们还请了香港的导演，做了香港电影的交流分享和互动……

图2 老羊于2009年起在奉贤"壹号营地"艺术区进行艺术交流与展览的活动

从时间节点来说这些就是早期的艺术路径（图1），带有一种理想主义色彩，又急于表达一种社会的创造。在那种情况下，我们在做跟社区有关系，甚至说跟一个城市有关系的运动。

2009年我来到上海，角色也变了。从过去做项目或者担任策展人，转向更多地做一个艺术家。这个时候我发现我们跟社区的关系又发生了改变：生活在一个艺术聚居区，或者我们自身创造的一个艺术区，我们能与社区部分互动，或许也能与整个周边的社区发生关系。社区有很多人能够感受到我们的互动，并参与其中。

2009年，我在奉贤发起了"壹号营地"活动（图2），我们在7年的时间里做了大大小小几十场的艺术交流活动和艺术展览活动……其中有一个收养流浪小动物的活动，我们组织大家收养了20多只流浪狗和一些流浪猫，当地居民有时候也会把他们的小猫小狗寄存到我们这里来，这个活动让我们跟社区发生了一些比较好的互动……

2013年，我们提出一个新的观念，改变了艺术进入社区的路径：用艺术的方式为需要制造景观或者需要做二次景观文化提升的地方服务，叫"艺术造景"。围绕这样的理念，我们做了一系列的活动，用有限的经费、有限的时间去完成一个无限的创意。主要活动是"有限无限——国际户外现场"，用公益的方式来做，比如我们的雕塑活动，就是给艺术家基础的材料，艺术家要做一个很大的雕塑，完成后会永久地留给当地。"有

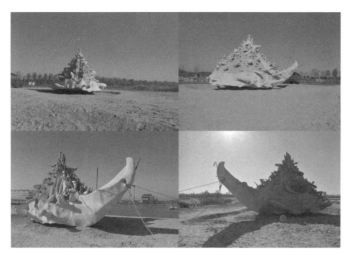

图3 2017年10月老羊在山东无棣现场制作
25米(长)×7.8米(宽)×6.8米(高)环保主题作品《千手贝》并修建1000平方米互动沙滩

图4 2019年11月"云之空间书写"展览现场:老羊作品《花开季》

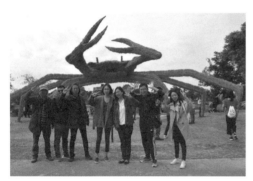

图5 2018年10月宝山"美丽乡村徒步赛"之"边跑边艺术"项目:老羊现场用稻草制作的
12.2米(长)×5.6米(宽)×5.2米(高)《长江蟹》

图6 2019年11月"艺术地带:庙行社区展"展览现场:老羊作品《重生的世界》

限无限"活动不仅包含户外雕塑项目,还有涂鸦以及音乐项目。

2014年,在上海奉贤,作为上海国际旅游节的项目,我们给当地做了15件雕塑。我们在福建安溪做的15件雕塑,作为泉州地区入选第十四届亚洲艺术节的项目留在当地。当时王南溟老师作为艺术批评家、马琳老师作为策划推广也参与了活动。我们曾跟主办地区说:"未来,亚洲艺术节很多项目大家可能都不知道了,但是我们的东西会发挥它跟民众的互动和教育作用。这个地方一定会成为一道城市风景线。"果然,不久前我被邀请回去看一下,那个地方已经成为当地最热闹的艺术公园了……当时那里是什么都没有的,我们那时做的雕塑中,最高的雕塑将近10米,还有宽10米的雕塑。

《千手贝》是我个人在山东的一件公共作品(图3),占地1000多平方米,专门做了一个沙滩地,可以跟小孩子互动……还有"有限无限"的涂鸦部分,也是"用有限的精力和时间,来做无限的创意"……音乐的部分现在还要找到一个合适的机会来落地,我们会有来自全世界15个国家的不同门类的音乐,开展为期半年的驻地活动。不管是多么优秀、多么有名的音乐家,都是用公益的方式来参与这个活动的。

2018年我有幸加入了"边跑边艺术"的小组,跟着王南溟老师、马琳老师跑了很多地方,有时候又回到场馆(图4),我们去做多样的艺术体验,像王南溟老师说的,是用非常社工的方式在为社区做一些奉献。我们在罗泾镇做的《长江蟹》(图5)是用当地的稻草做的,现在也是本地的网红景点……我在宝山众文空间做的《重生的世界》(图6),把环保的意识跟小孩子的读书环境相结合,制作中不仅有艺术家、图书馆的人,还有环卫工人也参与进来一起做,实现了更细腻化的互动。

早期我们做的那些项目,好像跟个人关系不是很大,而是宏大的项目。但是进入"边跑边艺术"小组以后,艺术家跟老百姓不分彼此,甚至有时候普通居民的东西,也让我们觉得可以借鉴,这也体现了王南溟老师说的"人人都是艺术家"的实践。

有些作品后面重返到场馆里,但是它们的互动性被保留下来了(图7—图9),制作的时候也是很多不同的人共同来完成的……6月13号,我们参加宝山的非遗直播活

图7 2020年4月"2020新绘画:在社区中对话"展览现场:老羊的互动装置作品《重生的世界—春分》

图8 2020年6月老羊邀请罗泾镇村民参与《长江蟹》第二次外体稻草的编织

动,活动由马琳老师主播,我们把作品放在现场,跟市民做了互动,非常热闹,市民的参与性非常强……6月15号我们应新华集团下属的城市动漫公司邀请,组织"边跑边艺术"的艺术家去参加徐汇区文创产品的邀请展和交易会。当时我临时把作品印制在了T恤上做了一次互动。这里我想解释一下,很多时候我们艺术家并不是很想要开发衍生产品,因为衍生产品的行为很多时候还是适合专业的公司专业的团队去做,艺术家本人并不具备个人去做衍生品的生产和开发的能力。但是这个过程有非常好的一点,我们可以让艺术以其他方式传达,就是说可以改变载体。

综上来说,因为社会对艺术是有不同需要的,所以艺术家介入公共场所的想法和路径也是不同的,而且它会不断地改变,甚至反复地转换。现在是比较好的时代,今天我站在这个地方,也说明我们的专业场馆、专业艺术

图9 2019年11月艺术家老羊和学生在现场参与创作互动

家和专业批评家,都想要更好地把艺术主动分享到社区,政府也在这方面有了主动的需求。艺术的展览、创作、讲座、互动等,正随着艺术主动地进入社区,变得更贴近大众生活,变得更有活力。

谢谢!

2020"社区与社工艺术家身份：一种艺术生态与一种社会互动"论坛现场，耿敬做主题演讲

社工艺术家：艺术家参与社区自治的角色定位

耿敬
（上海大学社会学院人类学民俗学研究所教授）

非常感谢刘海粟美术馆给我这样一个机会，来谈一谈最近这段时间我与艺术家们一起参与他们的艺术实践活动所产生的一些想法。

谈到"社工艺术家"，其实我也是刚刚看到这个概念。在此之前，我知道王南溟曾提出了"社工策展人"的概念，这两个概念非常新，甚至让人有点难以接受。因为我们所做的社会学或社会工作，跟艺术完全是两码事，所以，我们不可能站在社会学或社会工作的角度提出这样的概念。但是，跟王南溟沟通和交流后，他大胆地提出了这两个概念。于是，我就按照他这两个概念的结构性构成往下思考，发现这两个概念其实是可以成立的（图1）。

现在，王南溟邀请我来就这个概念进行分享与交流，并不是在社工领域推广这个概念，而是要向艺术家群体推广这个概念。如果这样理解的话，那么这个概念应该对于艺术活动的开展意义更大。

谈到艺术社区和社工艺术家，是有其时代背景的。

第一个背景是社区建设。近些年来，国家政策多次谈到乡村振兴，对乡村振兴的思考也在发生变化，从党的十八大到党的十九大，乡村振兴的工作逐步向社会开放，也就是说，乡村振兴这件事情不再只依靠政府行为推进，或者仅仅依靠政府跟企业之间的合作加以推动，它需要更多元化的社会成员的参与，需要除企业以外更多的社会组织、自

图1 2019年11月耿敬为第一期"社工策展人"工作坊学员做"艺术下乡与策划人社工化"的专题讲座

由艺术家或者高校知识分子的积极参与。这就给知识下乡或知识分子下乡带来了新的可能。

我们知道,在知识下乡的探索中,艺术下乡是先行者,在艺术界做了很多有益的探索和尝试。王南溟和我说,艺术家做事简单、直接,想到了就去做,所以,比我们的社会实践更有效果。艺术下乡的实践已经是一个比较长时期的过程了,因而有了很多的经验值得总结。

第二个背景就是我们拥有一个优良的传统。我们现在碰到的那些从事艺术乡建的艺术家,就像20世纪二三十年代从事乡建的知识分子一样,身体里流着传统中国知识分子的血液,他们心中都有着晏阳初、梁漱溟兼济天下、怀抱社会的使命感。只不过当时的知识分子与今天的知识分子有着不同的时代使命,当时知识分子下乡所做的工作是开启民智、培育新人,他们当时面临的根本问题是国家危难,乡村更是面临着民生问题,也就是生存问题。在生存问题没有解决的情况下,他们所做的工作其实是有局限的。另外,知识分子本身只有从事教育的能力,要让他们在多大程度上改善农民的生活条件,

帮助农民从原来没有饭吃到有饭吃，这对知识分子来讲是很困难的。当时知识分子本身的路径依赖也只能是乡村教育的工作，效果可想而知。

但是，今天不一样了，今天没有吃饭问题，尤其在全国范围内"脱贫"到了最后阶段，我们可以推出一个叫作"后小康时代"的概念了。在经济问题基本得到解决之后，民众的需求是什么？"仓廪实而知礼节"，就是精神文化生活了。所以，今天知识分子下乡要解决的问题就是向民众提供这类公共文化艺术产品，以满足民众新的需求。近些年来，艺术乡建做出的探索我认为是非常值得肯定的，我之前去越南艺术教育大学做报告就是介绍这个。我不懂艺术，无法与他们谈艺术，虽然我没有直接参与艺术乡建活动，但中国艺术乡建的经验，我觉得值得向他们介绍。希望他们能了解中国艺术家对于一个国家的发展能够起到的作用。

第三个背景就是我刚才说的"后小康时代"的新问题，它比解决经济问题、比脱贫工作的困难还要大。因为脱贫工作可以借用国家的力量，用行政的力量、商业的力量来解决。但是，精神文化生活的满足，不仅是单纯被动地接受一个艺术产品，接受一个美观的环境，而是一种主动地参与或创造的活动。为什么这个题目提到"社区自治"，就是在讲社区成员要在自己愿意的基础上，主动地去满足自己的生活需求，需要他们创造、整合资源，自己去管理自己的生活，使自己的生活达到一种幸福和满足，甚至他们要获得生活需求的满足，公共物品也是由他们自己参与提供的。因此，这件事不是单靠国家行政力量就能解决的，必须得把他们自己参与社区治理的主动性、积极性甚至潜能挖掘出来。

第四个背景就是艺术乡建所提供的途径。我认为，到目前为止，知识分子下乡中效果更佳、最容易被接受的，还是艺术下乡。地方行政部门是否愿意合作要看效果如何，而能够直接呈现效果，并易于做出判断的还是艺术活动。艺术活动的效果是可视的、直观的，也是最容易被接受合作并得到政府部门的鼓励和支持的。其实，没有地方政府的支持，知识分子下乡还是非常非常困难的。至于艺术下乡，跟20世纪二三十年代的文化下乡也有着某种相似性，相似性是什么？原来他们所做的是文化再造，是英格尔斯

（Alex Inkeles）所说的"人的现代化"的工作，其目标是民众文化素质的提高，即通过乡村教育来提高民众的文化素质。而今天艺术家下乡所做的工作，其实也是提高民众素质，只不过是另外一个层面的素质，就是艺术修养。所谓"人的现代化"，就是对现在的规则和行为方式的认可，其实更高的一个层面是对生活品位的追求。

现在的艺术乡建应该说还是比较成功的，但是也存在一些问题，并带来了一些困惑。王南溟之所以提出"社工策展人""社工艺术家"的概念，其实也是针对这些困惑的。

第一个困惑艺术乡建到底是艺术还是乡建？如果艺术乡建的重点在于乡建，那么艺术家就会被看成是社会行动者或者社会运动家，发生这种角色的变化后，艺术家的身份就会被淡化，其乡建行为也可能不被认定是艺术行为。反之，如果艺术乡建单纯是一种艺术行为，那么艺术家只是将画笔和画板换成了乡村和大地，只是艺术材料和工具发生了变化，或者也可能就是一个行为艺术，那就是纯艺术家的行为。如果像老羊所谈的，其艺术行为还有着社会责任感或社会关照的话，那也就是一种公共艺术，那就不是我们所说的乡村建设，或促进乡村自治的问题。

第二个困惑，虽然我绝对肯定艺术家所做的工作，但我总觉得这些与我理想化的设想还是差一口气。也就是说，艺术乡建实践中的问题是怎样让民众参与进来。老羊刚才讲了民众可以参与进来，但这种参与因方式不同所产生的效果是完全不一样的。我想提的问题是，如何在艺术下社区的过程中，让艺术行为以及艺术生活常留社区，而不仅仅是一次性的、偶发性的艺术活动。

比如说老羊的那个"长江蟹"，后来也动员当地农民参与了稻草编制过程（其实很多大型的艺术装置都是要找当地人参与的）。对于当地民众来说，参与艺术家的创作活动他们会非常高兴。本来他们认为自己跟艺术是不会有什么关系的，如果能参与到艺术创作中去，这对他们来说是非常难得的，当然会非常高兴。然而，这种参与在参与之后就没什么了，这种参与对于他们之后的生活或者社区的变化和改造可能影响不是非常大。

按照我的设想，在老羊进行"长江蟹"创作时，不仅是让农民参与到稻草的编制上，

如果我有一个团队，还可以来整合和动员当地民众，让他们自己拿身边一切可利用的材料，在"大闸蟹"的下面或周边，按照他们自己的想象和理解创作各种小的"长江蟹"。这种参与和互动就完全不一样了。整个艺术创作仍以艺术家为主体，但民众本身参与艺术创作的积极性也可以被激发出来。他们的这些创作，也许是粗糙的，可能离艺术的要求有很大的距离，但其中也确实能呈现出他们对生活的理解，体现出他们的想象力，当然也可能会令人惊喜地出现某些抽象的艺术表达。但这种动员民众主动参与艺术活动的工作，对艺术家来说是非常高的要求，这就是提出"社工艺术家"的背景。

我跟王南溟提到这个问题的时候认为，艺术家们已经做了他们应该做的事情，剩下的理想化的工作应该由我们社会工作者来做。艺术社区的建设应该是艺术家与社会工作者合作的结果。所谓艺术社区，就是要动员、整合社区成员积极参与艺术活动，尤其是在艺术家的艺术活动之后，当地社区居民受艺术家或某种艺术形式的影响，能主动地组织起艺术团队，将艺术生活和艺术行为持续下去。这项工作需要社会工作者投入大量的精力，这属于社工的责任。

但是，现在我们既然提出了"社工艺术家"这个概念，就应该赋予艺术家和策展人一个新的身份（或说是一种意识），其实成为这种双重身份或角色的艺术家和策展人是非常困难的，也许是对他们的一种苛求。但是，这不妨碍让他们拥有一种社工意识，成为一种具有社工意识的"社工艺术家"和"社工策展人"。无论是"社工艺术家"还是"社工策展人"，我们不能苛求其身份的转换，只要艺术家或策展人具备一定的社工意识就可以。所谓的社工意识，其实是非常简单的，就是"助人自助"，即帮助受助者掌握自助、自立的能力。我们要有意识地帮助、引导或影响民众，整合一切可以借助的社会资源，激发或挖掘民众的艺术潜能，促使他们形成艺术爱好者的组织或社团，积极主动地将艺术生活与艺术创作活动持续下去，推进艺术社区的建设。

从本质上讲，艺术家就是艺术的生产者，也是公共艺术产品的提供者。我们不必赋予艺术家更多的角色，艺术家在参与艺术社区建设的过程中，只要具备一定的社工意识就可以了。如果让他付出更多的精力动员整合民众资源或者动员民众开辟其他艺术道路，

图2 2019年4月耿敬(从右向左第二位)在罗泾镇塘湾村宝山众文空间进行社区美术馆教育项目的观察

图3 2019年11月耿敬带着上海大学社会学院社工专业研究生到"艺术地带：庙行社区展"展览现场观察当地社区

这过于难为艺术家了。这个工作本来是需要专业社工团队来做的。

我与王南溟还探讨了是否有可能推进一个常驻艺术家的项目。在一个社区中，可以邀请一两位艺术家常驻，从事艺术创作。艺术家在从事艺术创作之外，社工意识赋予他们的社会责任，就需要他们有意识地鼓励、肯定、支持、引导、影响民众参与艺术活动。也可以将民众自己的作品在社区加以展览，将民众熟悉的生活环境与场景艺术化地呈现出来，以提升民众的艺术欣赏水平。之前的艺术乡建，将大量海内外艺术家聚集到某一社区举办艺术下社区的活动，我觉得是一种艺术家资源的极大浪费。其实，一两位常驻艺术家，就能起到艺术"鲶鱼"的作用。

作为常驻艺术家，需要处理好两个问题：一是平等意识。一位常驻艺术家的存在，可以让民众产生亲近感。其实，无论是教授还是艺术家，民众多少都会与这种知识分子存在天然的心理距离。所以，常驻艺术家能在一定程度上拉近与民众的心理距离。二是互助意识。艺术家应该尽量避免以高高在上的"牧师"角色俯视民众。艺术家有责任引导、影响民众的艺术品位，民众的生活意识也会给予艺术家创作灵感。这是一种相互的关系。

另外，艺术家与专业社工的合作是必需的，也是需要进一步尝试、探索的（图2、

图3）。我认为，他们之间关键的结合点，是一些非常细致的环节，需要共同探讨以什么样的艺术方式进入社区，需要探索什么样的艺术方式是最容易被民众接受并最易于上手参与的，比如绘画、雕塑、装置、纸艺等形式，也需要考虑采取怎样的材料能最廉价并信手拈来地加以利用。这都会让民众觉得艺术离他们并不遥远，也易于将民众的艺术潜质挖掘和激发出来。

谢谢！

2020"社区与社工艺术家身份：一种艺术生态与一种社会互动"论坛现场，潘守永做主题演讲

叙事博物馆学：社区故事与艺术行为的个案观察和解读

潘守永
（上海大学特聘教授、博士生导师、图书馆馆长）

感谢本次论坛邀请，感谢刘海粟美术馆，感谢王南溟老师，让我有机会给大家分享我对于社工艺术家、社工策展人等话题的一点观察和认识。这不是一个演讲，但为了本次活动，我的确准备了一篇学术性的论文，它不久就会发表在《自然博物馆研究》杂志上。刚才我的同事耿敬教授讲到进入社区后艺术家的身份焦虑，以及艺术社区行动中社工策展人在定义上的困难，从"艺术乡建"这个比较窄的视角看，艺术家进入社区多是将之当作一个"活动"，而且还不是"常驻"的状态，社工人参与艺术策展、跨界的合作实践的确有诸多可能。对我来说，"艺术社区在上海"的意义，不仅仅是要了解它已经成为的样子，即它是什么，而更重要的是它可以是什么，也就是艺术进入社区的可能性。

"人人都是艺术家"的确很鼓舞普通人。其实艺术对于大多数人来说还是有一个门槛的，所以身份焦虑表达了多样的自我的诉求，以及从他者（others）角度对于艺术活动的观察。王南溟老师所说的跨学科，通常也就是跨方法的。同样地，所有人都知道博物馆、美术馆的展览也是有门槛的，当代的艺术创造活动常常希望冲破博物馆、美术馆的这个门槛，如有的艺术家就明确宣布：绝不为展览而创作任何一件作品！我的专业是人类学、博物馆学，从知识消费的角度看，对博物馆、美术馆使用者（消费者）也有门槛要求。国际上的说法是，假如你12岁之前经常参观博物馆的话，长大后博物馆会成为你生活方式的一部分。在座及网上的各位，我相信，50岁以上的人，你12岁之前

图1　2019年潘守永主持"社区美术馆与公共文化创新"论坛现场

肯定不是经常参观博物馆、美术馆的，也就是说，当我们提出上述疑问的时候，跟我们自身的背景是密切联系在一起的，同样倡导"人人都是艺术家"，这里面也包括了程度高低的要求。

我是2018年来上海大学工作的，幸运的是刚好赶上了王南溟、马琳老师倡导的"边跑边艺术"等艺术社区行动。我也有幸参与了他们的一些活动，在艺术社区活动当中，和老羊还有其他几位艺术家一起交流，参与了王南溟老师、马琳老师举办的几次论坛（图1），有几次活动很精彩。比如在宝山与居民一起做出了上海最美的厕所，"最美"一词在此之前都不是形容厕所的词汇。最美厕所，其实也不是艺术家选出来的，而是居民提出来并和艺术家一起完成的。上海不缺厕所，各类豪华的厕所比比皆是，但的确缺少最美的厕所，更缺少居民眼中的最美厕所。

庙行社区艺术行动是一个"一揽子"的活动（图2、图3），本次文献回顾展中有多项庙行的内容。最令人心动的是"镜子里的我"以及位于街区花园一角里的小小阅览室里的展览。这个小小阅览室，空间虽然很拥挤，但安排了4个展项，而室内和室外又紧密连接，其中的"云"成为观者争相合影的项目，一度成为"网红"。

会前，私下里跟几位朋友交流的时候，说到这两天中国大百科全书出版社和中国传

图2 艺术家刘玥在2019"年艺术地带：庙行社区展"展览现场创作

图3 2019年"艺术地带：庙行社区展"展览：《天地一云》的市民工作坊现场

媒大学口述史团队合作的"百科学者口述史"项目对于我的采访。他们准备了整整7页纸的问题，从我小时候问起，用个人生命史的方法，要将我的历史一网打尽。这促使我思考"我是谁""我为什么是我"以及"为什么是这样的我"等等问题。我自己能够把握的部分，也许是从大学开始的，我大学本科学的是考古学与博物馆学，硕士也是考古学与博物馆学，博士是民族学，也就是文化人类学。博士指导老师是"吴门四犬"（冰心语，指她的丈夫吴文藻的四位弟子）之一的林耀华先生，他是中国民族学人类学的创始人。他将学术比喻为种子，他说将种子埋进土里，让知识造福后辈。显然，他是从学术传承的角度来定义学术人生的。我的另一位指导老师庄孔韶教授一直提倡不浪费的人类学，不仅仅作为学术主张，而且作为行动实践。如我们所知，大部分的学术作品都是以论文论著的形式呈现的，这是学术共同体的准则，通常情况下，你的这些作品可能只有几百人阅读，其中有一半的人还不同意你的观点。比如，林耀华先生1940年在哈佛大学的博士论文《贵州苗蛮》几乎没有多少人知道，但他差不多同时完成并出版的小说题材的社会学著作《金翼》（*Golden Wing*）却成为世界名篇，与费孝通的《江村经济》、杨懋春的《一个中国村庄：山东台头》成为英语世界了解中国基层社会的必读著作。因此，如何做不浪费的学术应该成为一种基本追求。

一个学者应该要学会两只手写作，右手学术，左手就应该写我们真正感兴趣的东西。

图4 安吉生态博物馆群外景图

学术学科化、职业化后，我们的写作已经越来越窄，艺术家其实差不多也是这样的。比如说，我们和李白一起做田野调查，遇到相同的令人感动的事情，我们同时做记录和写作，我们肯定首先写出学术作品，而李白则写了一首诗。若干年后，我们的学术作品可能早就被人们忘掉了，而李白写的诗则可以穿越千年流传下去。情感的表达形式本来应该是多样的，作品的类型并不需要去发明新的，散文、小说、诗歌……都是可以的。因此，在学术写作之外，尝试不同的写作形态，也应该是当下学者的生存状态。李欧梵把这类进行两种写作的存在称为狐狸型学者，庄孔韶称之为鼹鼠型学者，意思都是一样的，都是对启蒙以来形成的学术宰制进行批判反思的结果。

当然，这个话题还可以讲很多，我自己不单纯是学者，更是一个行动者。安吉生态博物馆群的案例是我主持进行的（图4），大大小小也参与了不少博物馆规划设计，也参加了《博物馆条例》和《中国非物质文化遗产保护法》的相关工作。这些工作中，核心性的概念其实是一直存在争议的。比如"非遗法"的前身是"民族民间传统文化保护法"，这个概念就是很难下定义的，民族文化、民间文化和传统文化都是可以定义的，但放在一起，就不知道如何定义了。

对实践者、观察者来说，艺术社区在上海提供了非常好的案例。在座的各位已经参观了一楼、二楼的文献回顾展，对我而言这是最重要的思考叙事博物馆学（narrative

museology）的机会，也是验证我的这个理论思考的机会。展览中，我们可以知道，艺术社区有多种存在可能，一种是过去时的，一种是现在时的，一种是正在进行时的，一定还有将来时的。艺术社区可以在上海，也可以在中国乃至全世界任何地方，可以有更多样的形式。艺术社区实践、社工策展人等，都是可以复制的，乡村的，城市的，不同类型乡村和不同类型城市街区的，比如类似陆家嘴这样的高级社区，还可以是更普通的城市社区。

叙事博物馆学就是由叙事性的故事、诗歌、词曲规划和设计构建的，这些叙事具有"病毒"一样的传播力量，这才是可感知的历史。叙事（narrative）指在公众中可以像"病毒"一样传播的故事，即可感知的历史，能够激起情感共鸣，通过日常交流传播。一首歌、一则笑话、一个理论、一条注解或一项计划，均属于叙事的范畴。

叙事博物馆学不仅仅是理论，更应该是一种方法学（方法论）。艺术社区建设以及社区艺术行动提供了一个回应与思考叙事博物馆学的绝佳个案，强调"可感知的历史"是人类的群体属性。

我认为艺术一定会重塑社区，更重要的是艺术给社区的可能性和想象力。我们在宝山国际民间艺术博览馆讨论新民艺需要融入当代艺术元素的时候，我们想到新民艺可能起到类似小发动机的作用。20世纪八九十年代的时候，人们对于中国家庭的庭院经济是有争议的，斯坦福大学的人类学家Hill Gates在长期的研究后说：庭院经济具有"小资本主义"发动机的作用。大家可以想象一下，假如说我们认为庭院经济是一个小资本主义的发动机，我同样认为艺术社区（或者艺术乡建之类）一定具有促进社区艺术化的小小发动机的作用。当艺术社区在上海普遍被复制、传播的时候，"人人都是艺术家"就可以变成现实。

前面提到，博物馆、美术馆也是有门槛的。对于我而言，博物馆有3种存在状态：一是作为物理空间，二是作为机构或组织，三是作为知识产出。

第一，一个博物馆或者一个展览馆、美术馆，它首先是一个物理性的建筑存在，可

图5 法国蓬皮杜艺术中心外景图

图6 2018年在罗泾"美丽乡村徒步赛"中艺术家老羊的公共艺术作品《长江蟹》

图7 湖南里耶秦简博物馆外景图

以做一个顶天立地的永不修改的建筑。有一位大师说，迄今为止没有任何一个为博物馆建的建筑是所有人都满意的，一个都没有，也就是说，建筑作为一个行业、作为一个职业的诉求，当它建成以后，已经不属于设计师和建筑师，而属于大众和用户。大众如何享受这部分空间不是艺术家和设计师所能想象的。

第二，博物馆在中国是作为"单位"存在的机构，在西方则是各种类型的，或者是国立的，或者是私立的，或者是当地政府的，体现为非常复杂的职业和管理的职能机构。它是物品的收集者、物品内容的策划者和展览内容的传播者，作为机构，它在一个国家不同时期还都有不同机构的形态。支持这些形态的是背后的单一学科指导下的博物馆的行动，我们说历史学家有他的博物馆，考古学家、人类学家、美术家、艺术家也如此。这是当代艺术家最大的特点，所有的创作都不希望被博物馆的策展人展示，所以才有当代艺术。假如说创作就是为了博物馆收藏，那这个艺术家的艺术必然死亡，所以生态的博物馆就引发了我们现在说的后现代的博物馆学。

第三，作为文化产出/生产（outlet）形态的博物馆，除了展览还有大量的讲座、

活动可以传播参与，比如说我们在安吉生态博物馆做了3个馆，其一是在竹博园做了一个竹文化的博物馆，其二是在一个乡村里面做了一个乡村文化的展览馆，其三是在一个生产扫帚的村子里面做了一个扫帚展览馆。这3类形态的馆，按道理村民是它们的主人，但村民怎么是文化的主人呢？扫帚是文化吗？另外，村民要掌握文化的命名权。比如说一个孩子看了一部片子，说："《卧虎藏龙》，你知道吗？它就是我们在这儿拍的。"这孩子可能不会说其他，但是一定会讲《卧虎藏龙》的故事。

讨论博物馆建筑的时候，蓬皮杜中心遇到过类似的困境，这个工业化建筑一度被骂成最丑陋的建筑，钢架结构，内部结构完全裸露，体量极其巨大，每个人走过那里，都感觉自己像一只蚂蚁（图5）。Hudson说这个博物馆是一个没有人需要的博物馆，甚至说它所在位置原来是巴黎郊区的屠宰场，它的存在就是人类的错误。从20世纪70年代到现在不断有人骂它，结果现在这个备受非难得"庞大怪物"成了代表现代建筑"重技术派"的典范作品。

叙事博物馆学所关注的是可感知的故事，在"人人都是艺术家"的社区实践当中，比如老羊的大螃蟹（图6）——我们小时候都被螃蟹夹过，我希望这个螃蟹温柔一点、可爱一点。老羊那个大螃蟹是非常吓人的，它是后工业的吗，是后现代的吗？它跟农民是对话的吗？因为它的材料是稻草就跟农民对话了吗？这是什么故事呢？在我的专业里面我希望有这样的故事，也希望将来有机会来深度参与王南溟老师的艺术空间活动。

今天的活动，我专门把我曾经服务过的湖南里耶秦简博物馆的彭成刚馆长从湖南邀请过来（图7），我希望看到更多像"艺术社区在上海"这样的"品牌"，我希望了解他的看法和想法。就在刚刚，我俩在展厅里说：我们应该和王南溟老师、马琳老师的团队以及刘海粟博物馆一起做一个"我住长江头，君住长江尾"的当代艺术展品，名字叫"同饮长江水"。湘西酉水河一带是娃娃鱼的生长地，娃娃鱼对于水质要求很高。从湘西酉水河取一罐水拿到上海来，与这里的长江水比较一下，湘西长江水和和上海的长江水会是一样的吗？我很期待这个"长江水"项目可以纳入"粟上海"计划中。

谢谢！

会议时间
2020年8月8日下午15:00—17:00

会议地点
刘海粟美术馆B1报告厅

主持人
王南溟（批评家、社区枢纽站创始人）

讨论嘉宾
张佳华（上海市浦东新区陆家嘴社区公益基金会秘书长）
老羊（自由艺术家）
潘守永（上海大学特聘教授、博士生导师、图书馆馆长）

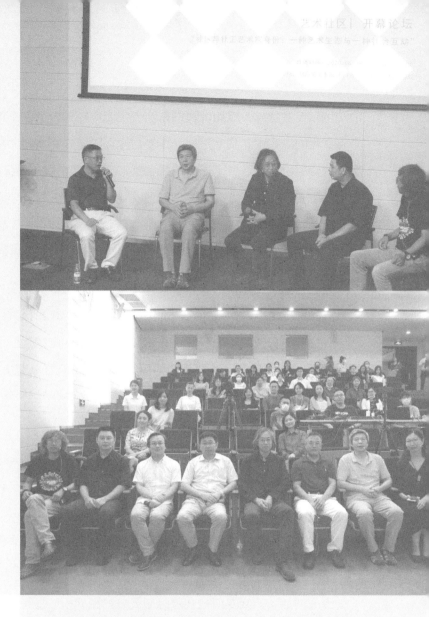

2020年8月8日，刘海粟美术馆"社区与社工艺术家身份：一种艺术生态与一种社会互动"圆桌讨论现场

2020年8月8日，刘海粟美术馆"社区与社工艺术家身份：一种艺术生态与一种社会互动"圆桌讨论现场合影

"社区与社工艺术家身份：一种艺术生态与一种社会互动"
圆桌讨论

潘守永：我问张佳华一个问题。你说在一面墙上创作一只老虎，社区居民的小孩可能会害怕不喜欢，但艺术家创作一个作品，通常情况下不会考虑你喜欢与否，艺术家喜欢就好了。一种艺术的表达形式或者内容题材，有人不喜欢，就需要把它拿掉吗？还有性别矛盾、观念争议、动物权利、植物权利、社会阶层等问题，你处理这些问题的时候，也许有别的可能，能不能把这个小孩叫来进行一个对话？谢谢。

张佳华：谢谢潘守永老师。艺术家的这个作品到社区会有不一样的处理，是因为它上了两次新闻采访，有一些负面的评价，最终迫使社区——其实是地方政府要解决掉这些负面的评价，所以现在把它抹掉了。其实每个作品落地过程中，我们社区作为一个中间的环节在艺术家和地方政府特别是宣传文明条线上要做一个平衡，会有一个作品的沟通与审核的过程，所以还不是完全让艺术家自己创作的。2020年有一幅作品是环保主题的，单纯从作品来看蛮漂亮的，但是被拒绝落地，他画了树林里面的一头很大的华南虎，居民说怕人，金融区特别不喜欢绿色和熊的图像，在陆家嘴无法落地，但是在另外一个社区就可以，这个非常有意思。

潘守永：刚才你的表述让我感觉就是之所以抹掉作品，是屈服于媒体媒介的权力，社工活动当中媒介权力可能是第一要素，我不知道我理解的是否正确。

张佳华：我从实际情况回应一下。我们是一家政府发起设立的基金会，在当前的政

治空间和话语体系下面去做激活社区的行为，从这个角度来说，我们肯定会从政府管理、居民反馈的角度去做一个路径的选择，我们能做的还是有限的。

王南溟：这个问题困扰着我们的社会工作者，因为社会工作者不是关起门来自己在家里做老大，是走出门去合作，不单是个人合作，而且是有各种利益诉求的合作，还要跟社会管理机构、政府等一系列的机构合作，所以我们在实际过程当中，也经常会有一些失败的例子，其实不可能没有失败的。假如说一件事做成功的话我们就会产生怀疑，这不是这件事本身，而是事情是否带有着自身批判性。如果一个人做一百件事情一百件事情都正确，那他是带着知识分子情怀去做的，还是带着大学教授专家的身份去做的？在做的过程当中他的社会交往如何？假如说我们不断赢得公共领域的票数，可能公共领域会增大。假如说我们放弃不做，可能公共领域会缩小。从这个角度来说，我们做的过程当中可能会失败，更不能说下一次有机会的时候我们一定能实现，这是我们社会工作者目前自我调节的方法。一个渐进的社会演变，是通过合作的方法来推进的。

我也不可能说把一个美术馆玄而又玄地放在社区，"艺术社区在上海"最好的功能就是让我们艺术家又回到了美术馆。这两年艺术家都在社区里面，现在再重新回到美术馆场所，但是这个回来跟以往不一样，回来的是我们的"艺术社区在上海"社区经验和社区信息，类似于潘守永讲的叙事，他把社区叙事的东西做出来了，美术馆展览的不是艺术家的作品，而是我们在社会中的思考和实践，它变成一个思想的展览，作品是背景，是在美术馆馆里面展览的，而思想是在社会现场的。

遇到问题就不去推进了，这是很悲观的做法。对于我们的团队，对于我们的艺术家和社会工作者，包括对于耿敬老师和潘守永老师而言，面对做不成的事，都会考虑以后是不是还有机会推进，我觉得这是我们目前建立这样的团队的初心：我们去主动介入社会当中才能更好地理解这样的社会。

怎么样用我们的那套模式来获得行动，同时对社会又有推动，这是我们需要考虑的。

潘守永：我从事的生态博物馆研究也有类似的情况。开始设立的时候，首先做社区

的动员，发动大家同意，以博物馆的形式来管理我们的社区。会有人进到我们社区里面来，业主也成为我们社区的一部分，自我认证也是其中的一部分。后来有人说不希望你存在了，你会发现传统的博物馆没有了，博物馆不是一旦存在就将永远存在。但从别的方面来说，博物馆是一个永久存在的机构，它存在着人类发展史的证据。其实从哲学上来说，不可能有任何一个机构永远存在，可是为什么会说博物馆、美术馆永远存在？我所研究的新博物馆学，它就没有说一旦存在就永久存在，以现在这种形式存在以后，假如说社区不同意这种方式存在，可以变成其他的方式存在。

社工艺术活动里面，可能不是只有唯一的一个解读，但是一种解读被强调也是这个结果的一个部分，这促使我们对艺术本身的启发，这也应该是艺术家需要理解的——我们并不是天然必须接受所有的艺术。比如老虎这样一个题材，竟然有人不喜欢？其实确实就是有人不喜欢。

王南溟： 当代美术馆有一些东西并不被人认可，或者根本没有办法通过美术馆的展览让更多人了解。这样一种艺术和市民之间的冲突，在20世纪八九十年代的时候造成了很大的矛盾，我们坚持我们的游戏规则，如果作品没有挑战性，不引起公众的反对，就不是我们的艺术了。老羊经历了这样的过程，很多艺术家也都是这样过来的。

但是随着时间的推移，有很多民营美术馆、当代美术馆出现以后，美术馆的公共教育逐步跟上来了，包括工作坊、讲座、论坛，与一般的观众拉近了距离，当然从人数比例来说，仍然没有办法跟博物馆里价值连城的古董的观众比。

上海最近这十年，基本上五年一变，我们可以看到当代美术馆的观众群是逐步往上增加的，而且增加速度出乎我们的意料，我们自己都不会估计到十年之后会有这么多观众。我们通常讲，美术馆需要有一个展示和公共教育的空间与机会，这种情况表明美术馆公共教育做得好了。社工也可以做这样的工作，比如陆家嘴社区基金会做了一件很好的事情，它与艺仓美术馆合作，采取了"大巴政策"，让市民到美术馆去看展览。我们美术馆以往也是采取这一方法，派一辆大巴到学校，让师生到我们美术馆来。

如果用大巴接送的话，市民就容易集合到美术馆参观作品，他们慢慢地就会理解艺术家的想法，知道要尊重艺术家，逐步累积市民的艺术素养。一旦有要尊重艺术家的想法，市民友好的态度可能会有所上升。一切的问题都取决于美术馆的教育如何开展，我是这样理解的。

观众：各位老师好，我也是从事博物馆工作很多年，手里面有一些项目，比如进社区的巡展、展演活动，也适当做一些公众教育活动。现在这个阶段很多公共空间都在做越来越多的文化项目，有一种是过度装饰的，就是形式大于内容的项目，但是这种确实像网红打卡的项目确实有商业价值，可能算是竞争或者一种比拼。基于这样的情况，我们进社区的项目，对于它的内涵和外延如何界定？内容和形式之间的关系在适应观众和引领观众的矛盾当中，在项目的预期和我们的投入资源或者一些限制的矛盾当中怎么样平衡？有没有一些方法或者案例，哪位老师能够与我互动？

老羊：其实我觉得即便不是专业的美术馆，可能一家广告公司或者策划公司，其实面临的问题是一样的。不管是谁委托你或者你自身要完成你的任务，最终大家都会考量你到底做得好还是不好，是不是能够有好的影响力，有更多的观众。你刚才说的其实就是我们说的，就是你选的项目是不是真的好的问题，有的时候博物馆或者官方的政策或者其他方面没有办法拿到更好的项目，手上的项目不一定具有商业性，可能极有争议性或者挑战性，这是一个矛盾。

我觉得解决的办法就是尽量找一些跟你的博物馆、美术馆属性相符的，也就是说更具有公益性，更具有广泛的教育性的东西，但同时又找一些新类别的有互动的东西，这可能是最好的解决办法。

053

论坛一

论坛二

上海乡村与新江南：景观与图像的文本记忆与艺术乡建

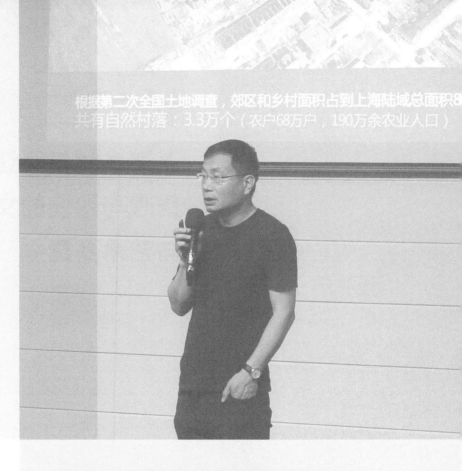

2020年8月"上海乡村与新江南：景观与图像的文化记忆与艺术乡建"论坛现场，王海松做主题演讲

大都市郊区的乡建之路
——以新江南田园乡居设计竞赛为例

王海松
（上海大学教授、上海市建筑学会乡村建设专委会主任）

很高兴在这里跟大家交流上海乡村建设的问题。我演讲的话题跟刘海粟美术馆三楼3号展厅正在进行的展览有关，这是上海市建筑学会跟新浜镇人民政府共同启动的一个项目，是一个将在新浜实际落地的乡居设计竞赛。经过短短两个多月的时间，现在初步成果已经出来了。就在刚刚，我们还举办了竞赛的颁奖仪式。

在都市郊区做乡居，现在成功的案例还不多。我们先来梳理3个词：都市、乡村、都市乡村。"都市"跟"乡村"的关系就像围城，乡村的人想进都市，都市里有很多人也想回乡村。都市越来越拥挤，乡村越来越空心化。通常来说都市乡村的情况更糟糕，很多大都市郊区现在城不像城，村不像村，成了"灯下黑"。上海郊区的发展，在很多地方还落后于长三角其他地区的乡村，亟待我们去努力开拓。

很多人会问，上海有乡村吗？大家请看图1这张照片，这是乡村吗？这确实就是上海的乡村。按照数据统计，上海的城市化率高达90%，是全国城市化最高的地区，与发达国家接近。同时，上海还有80%的地域范围是乡村。上海有3.3万个村落，68万户农业户口，约190余万农业人口。上海乡村还有很多工业经济。这样的情况，在GDP很高的江苏、浙江乡村也有。

理想的都市郊区乡村应该是什么样的呢？我觉得乡村里应该有舒适的宜居社区，同时又有比较方便的服务设施（看病、买东西要比较方便），最理想的状况是，乡村

图1 上海市奉贤区金汇镇东星村俯瞰图

应该是让城里人留恋的世外桃源,是每一个紧张工作了一周的都市人在周末都想去的地方……当然这只是我们城里人的想法,如果让新浜的村民来回答这个问题,答案可能会不一样。

要实现上述目标,该怎么做呢?首先,要改善环境,把基础设施如交通、市政设施做好,把人居环境搞得干干净净。其次,需要引入人口,引入有创造力、有活力、热爱乡村的优质人口,引入新乡民、引入新产业,乡村才有希望;还要注重乡村独特魅力的营造,依靠当地政府、NGO、高校、艺术家的合作,注入情怀,注入新的生活方式,用当地的方式,用当地的文化、记忆传承去发展;还要衔接好投资人、当地居民、媒体,把这个链条建立起来。最后,我们要有恒心、耐心,因为乡村的改变需要以工匠精神去持续不断地打造。

其实世界上许多发达国家都曾面临过相似的问题——乡村空心化、环境污染严重、乡村人口老龄化。其中,日本就做得比较好。如日本有一个濑户内海艺术节,始于2010年,每三年举办一次,每次都能吸引上百万游客。濑户内海有很多岛,岛和岛之间都靠船运联系。许多岛上都有大牌艺术家的重要作品,每次会吸引大量人流。

图2　2016年日本濑户内海国际艺术节现场：废旧物品制作的装置作品

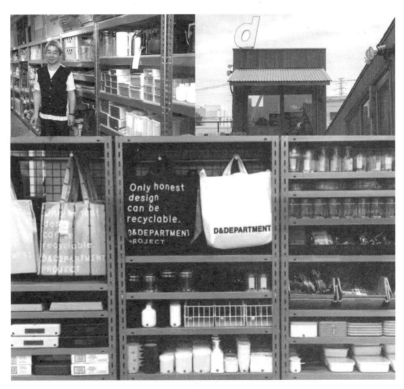

图3　日本京都艺术大学设计教授在日本乡村创立的D & DEPARTMENT品牌杂货店

059

论坛二

驻留在岛上的艺术家通常会融入当地,利用当地材料来创作。如图 2 所示是一个非常著名的装置作品,它是用从海底打捞上来的废旧物品制作的,会发出声音,意在提醒人们关注保护海洋环境。图 3 上的男子是京都艺术大学的设计教授,他创立了 D&DEPARTMENT 品牌杂货店,很有名。这是一家很小的杂货店,它通常躲在乡村的不起眼处,但常常会吸引大家去探宝。店里卖的所有东西都是二手的。设计师将搜集来的二手物品修复、打磨,重新发挥它们的用途。

我想,乡村如果有这样的艺术氛围和许多类似的神秘小店,就会被真正带动起来,城里人会川流不息地过来,乡村经济也能火。

回到我们的乡居设计话题,我们来谈谈上海的乡村需要什么样的乡居。图 4 我放了 3 张照片,都是我们上海郊区的实景。最上面的这张比较原生态,很漂亮,上海郊区还有不少这样的乡村,围绕宅基地有生态非常好的乔木、灌木林和水体;与中间照片类似的场景在上海郊区比较常见,也是我们觉得比较棘手的、需要改进的;下面这组照片是我带着学生下乡调研时拍的,从中我们可以看出,乡民造房子不缺钱,也很有追求,每家都喜欢造与邻居不一样的房子。

作为江南的组成部分,上海地区原来就是一个水网密布的鱼米之乡。新浜现在还有比较完整的水系,新浜的村落多沿水系呈鱼骨状分布,水在这边,成行列式排布的农居与河流是垂直的。新浜的乡村有荷花,有白鹤,这是非常理想的环境,也是我们的设计基地(图 5)。

这次竞赛的得奖作品在许多方面做出了探索,取得了一些学术成果。在这里我做两个方面的总结,一是从风貌特征来梳理,二是从乡居的户型单元及其组合的角度来归纳。

第一,从建筑方案的风貌特征、形态表现上,我觉得大致有两个方向,一是往后看,一是往前看,前者比较注重继承传统、传承底色,后者比较注重创新,有国际范。当然,也有一些作品处于上述两类之间,既有传统底色,又有现代融合。我把上述三类作品的风格命名为"江南""新江南""江南 Style"。第一种类型充满"江南"韵味。如一

图4 上海郊区的实景图

等奖作品"水墨田居",其人字形的山墙,错落的屋顶,体现出对传统元素的汲取;二等奖作品"小生活大实惠的新乡民生活"、三等奖作品"阡陌泮歌"、入围奖作品"田园居"也都是坚守本土传统的典范作品,它们的作品语言很朴实,体现了传统的韵味。第二种类型我称之为"新江南",即底色犹在,现代诠释,局部有些尺度适宜的小突破,如尝试一些新材料、新做法、新融合。如二等奖作品"乡聚庭家——远离尘嚣的乡聚小院"、三等奖作品"归园田居"、入围奖作品"纽带／合家"等比较干净,有现代感,也透着传统的韵味。三等奖作品"九涧宅"、入围奖作品"繁衍／乡居"是两个在想法上有突破的作品,我很喜欢。前者对建筑的生成方式、逻辑,包括建筑之间的空间组织做了很好的推敲,全部是模数化的体量,可以适应建筑的生长,创造灵活的使用方式;后者的设计非常大胆,它的底层全部架空,有充满活力的公共空间,可以容纳社区活动场所、茶室、小卖部等,特别适合江南的气候特征和生活方式。第三种类型我称之为"江南Style",也暗指其具有一定的时尚性、国际范。它们大多敢于引入绿色建材、新型结构体系,造型也比较超前。如三等奖作品"农桑邻里"就采用了压型钢板作为墙板及屋面材料,非常现代,也非常绿色,且它的形态也非常好,尺度、空间是江南的,造型

图5 新浜的村落

语言、构造体系是现代的。入围奖作品"延展的聚落"全部采用了钢结构，其屋檐出挑的形状来源于上海郊区传统民居，屋面还预留了太阳能光伏板、屋面绿化遮阳等构件的位置，科技感十足。入围奖作品"屋上田园"就更加"江南 Style"了，该作品的设计者来自美国的一家建筑事务所，这次来领奖的是设计者的父亲，这个方案屋顶有造型独特的天窗，可以做艺术工作室，也适合晚上看星星。

第二，从户型单元及其集聚模式来做总结，我们发现大致有以下 3 种类型：类型 1

是"单一户型+联排",它们大多户型统一,以镜像、复制、堆叠等方式形成排列。如一等奖作品"水墨田居"、二等奖作品"小生活大实惠的新乡民生活"、三等奖作品"阡陌泮歌"等都是如此。联排的作品只要单元做得好,也可以有错落的韵味和局部围合的感觉。类型 2 是"多户型+组团围合",即以多种户型围合成有公共院落的组团,再以组团形式进行复制、拓展。如三等奖作品"八农一院"就以八户人家形成一个组团,这个院落很舒服,可以容纳很多活动,发生很多故事。入围奖作品"沪乡优垯""小屋大宅"也很有特点,前者有错落的宅前菜地、连贯的南北向大屋顶,后者的空间围合特别像上海城区的里弄。类型 3 是"多户型+多组团",即以多种户型灵活组合成多样组团,组团内部多有围合而成的公共院落,组团本身可根据地块、功能做一定的灵活调节。如二等奖作品"我们的院子",单元内部有小院子,单元围合而成的组团也很有趣,形态比较生动、自由。三等奖作品"农桑邻里""枕水炊烟起,倚稻故乡兴"也有非常好的单元形态和灵活多样的组团形态。入围奖作品"物新人渐老"也有很好的组团形态,它的屋顶形式也有创新,坡面很丰富,有"江南 Style"的味道。

以上是我的发言,谢谢!

2020年8月"上海乡村与新江南：景观与图像的文化记忆与艺术乡建"论坛现场，俞昌斌做主题演讲

崇明乡聚实验田——设计、体验与时光的艺术

俞昌斌
（上海易亚源境景观设计创始人及首席景观设计师）

我1994—1999年在同济大学城市规划系风景园林专业就读，1999—2001年在EDAW（即现在的AECOM的设计部前身）香港工作。2001年我创建了易亚源境景观设计公司，至今已经快20年了。2016年我和夫人创办了乡聚公社，我是联合创始人。

到2010年，我已经差不多工作了10年，写了一些关于景观设计研究的书，包括《源于中国的现代景观设计丛书之一：材料与细部》《源于中国的现代景观丛书之二：空间营造》等。2017年我出版了一本畅销书《体验设计唤醒乡土中国——莫干山乡村民宿实践范本》，里面详细介绍了12个莫干山的民宿和我对乡建的一些理解。又过了3年，2020年我写了《体验设计实验田》（暂定名），到现在还在反复地修改。

先从2015年我跟同济的8位老师一起准备在桐庐搞民宿说起，那8位老师都是经管学院的，有搞经济的，有搞管理的，结果我们2015年折腾了一年没有做成。有以下3个原因：第一个是土地产权的问题。我们选的地方是最漂亮的，在富春江边，山谷里还有瀑布，但是那块地涉及好几户农民的宅基地，谈不拢。第二个是交通的问题。从杭州去那里只要一个小时，但是我们从上海过去要四五个小时，施工都不方便。第三个是ROI，即投资回报率的问题。我合作的8位老师都是经管学院的，他们一算账说这个民宿根本不可能回本，这件事就作罢了。

但是，我的夫人和我还想做民宿，由于朋友的介绍我机缘巧合来到了崇明。2016

图1 2016年崇明乡村农舍及院子改造前后

图2 崇明乡村农舍室内

年我们看到这栋老房子,房子非常破,屋顶漏风漏水,里面堆满了杂物。但是这个老宅子在农田的中央,周边的 100 亩水稻田都是我朋友的合作社。我夫人是东南大学建筑系毕业的,她改造了建筑,我是做景观设计的,就把院子的景观也改造了。这个房子的屋顶没有变,墙面用一种叫"粉金灰"的乡土材料,白色的,其中夹杂着稻秆的肌理和质感(图1)。我们改造卧房的时候在中间用墙隔成南北两间,并在每一间里面加了个阁楼,这样南北两间加上下铺一共有 4 张床(图2)。老宅加建了公共厕所和旁边的小仓库,顶上做了太阳能板。

图3 陈远、俞昌斌、孩子和他们的朋友们在崇明改造后的乡村农舍前合影

景观改造是在与水稻田的分隔处做了一道矮墙，院子的地面做了一些青砖、红砖及木平台，这两棵香樟树是原来就有的，后面的水杉林也是原来保留的。

这样的乡村农舍及院子的改造我们一共花了六七十万元，造价出乎想象地高。其中特别是景观，我们也没做什么，但也花了20多万元，真的没想到乡村建造这么贵。原因之一是人工费很贵，二是都是非标的作法和材料。

图3上面这张合影是我、我夫人和孩子，以及两位房东。我们租到2028年。老宅的室内就是宜家的风格，备餐台是清水混凝土的，房间很大很宽敞，台面是木质的，里面基本是宜家的家具。窗户和门扇都是原来的，漆成黑色，干净了很多。餐厅兼会议室兼客厅的墙面有一块露出红砖的位置是把"空斗墙"露出来让人明白里面的构造作法。

图3下面这张照片是我和我的孩子坐在吧台后看一大片水稻田，吧台是砌的矮墙上面放了两块老门板做成的，周边是水稻田，我们在这边喝茶，感觉很不错。

图4 "上海崇明乡聚实验田"获得2018年英国皇家风景园林学会杰出贡献奖（Li Awards）

图5 "南京溧水郭兴村无想自然学校项目"获得2019年英国皇家风景园林学会杰出贡献奖（Li Awards）

图6 南京溧水无想山及无想山南乡村的环境俯瞰图

图7 2019年4月南京溧水郭兴村项目粉黛乱子草花海俯瞰图

以下谈谈两个乡村项目，一个是上海崇明乡聚实验田（图4），这是我自己出钱做的；另一个是南京溧水郭兴村无想自然学校项目（图5），为溧水区政府做的。这两个项目都获得了英国皇家风景园林学会杰出贡献奖（Li Awards）。我觉得做乡建还是很有国际影响力的，我前面做了20年城市的房地产项目也没有获过任何国际奖项，但只做了两个乡村项目就都获奖了。他们给出的获奖理由是：该项目的可贵之处，在于提供了一个不同社群会面的场所，丰富了内涵，为当地的社区和专业人士提供了一些学习的机会。

一、南京溧水郭兴村无想自然学校

关于南京溧水郭兴村项目，甲方为溧水区政府及溧水商旅集团。2016年他们想让我们把这个村子5户人家的宅院改造成5个民宿，我跟他们说这个地方当时没有什么名气，游客不会到这里来住民宿，这样改造好了也是空置在那里，所以我们就把这个项目从5个民宿变成了500亩大地艺术景观设计（图6）。

这个项目是自上往下来做的。我们的主题是希望吸引城市里的小朋友和年轻人来到乡村。我们设计了200亩的粉黛乱子草花海（目前在全国都是最大的），旁边都是稻田，我们的房子在中心位置成为自然学校的校舍，整个占地500亩。建成之后的实景鸟瞰图，跟我们的方案基本是一致的（图7）。这是整个的溧水无想山及无想山南乡村的环境，

图8 2018年7月小朋友参与"无想自然学校"课程

应该说溧水乡村的建设正在如火如荼地进行之中，这里面有很多建筑大师的参与，如日本的隈研吾（Kengo Kuma）、南京大学建筑系的张雷以及东南大学的很多老师。

我们这里的主题是自然学校，提供小朋友来到这边进行自然教育实践的场所（图8）。我们保留了乡村的肌理，如保留了原基地内200多米的紫藤廊架，紫藤在四五月份绽放得非常漂亮。旁边做了一个荷塘，小朋友可以下去采荷藕。老房子改造跟乡聚农舍用一样的手法，屋顶也是统一灰色调，墙面也都是白色的粉金灰材料。原来5户人家是有围墙分隔的，我们把围墙去掉，空间打开以后，用景观把几栋房子串在一起变成一个整体，周围就是农田，效果还是不错的（图9）。

小朋友和年轻女孩很喜欢在粉黛乱子草花海中拍照。2017年、2018年的9—11月都开了一大片粉红色的花，每年"十一"期间都有10万多人，从南京及江苏其他城市过来拍照，这里成了非常火爆的景点。所以他们现在把这块区域围起来收门票了，一张票30元。

我们在稻田里面做了微信二维码迷宫（图10），在园区里面做了一个骑行道，我们希望游人在稻田里面骑自行车。因为500亩地太大了，如果在里面走一圈太累了，所以骑自行车是既绿色生态环保又好玩省力的形式。

图9 2018年4月"南京溧水郭兴村无想自然学校项目"乡村农舍改造后

图10 2017年11月南京溧水郭兴村稻田里的微信二维码迷宫

我们正在做溧水洪蓝镇 15 平方千米乡村组团的整体改造规划，也是以郭兴村无想自然学校为中心向周边的乡村辐射延伸出去的，将来会形成一体化的乡村振兴战略发展宏伟蓝图。

二、崇明乡聚实验田的内容

崇明乡聚实验田 100 亩稻田都是我们合作社的朋友在耕种的，我们乡聚的房子在整个 100 亩农田的中央。我们用 2 亩地来做实验田。2016—2019 年做了 4 年，都在这 2 亩地里面。2016 年，我们跟同济大学的风景园林系 2013 级的十几个学生一起合作做了一个稻田迷宫；2017 年，我们在稻田里面做了直径 16 米的圆，邀请 50 个人在稻田里吃饭；2018 年，我们用崇明农场机械化农业生产形成的稻垛堆了一个金字塔，用了大概 2000 多个稻垛；2019 年，我们做了稻田摇滚，在这稻田里面做了一个舞台，有乐队在上面表演。

2016 年我们做稻田迷宫的时候，研究了两个案例。第一个案例是英国的麦田怪圈，这个麦田怪圈直径大概 300 米，它表达的意思是圆周率"π"。有个数学家把这个麦田怪圈用图形表达的圆周率给分析了出来。我认为麦田怪圈也许是"外星人"的作品，因为它用一个晚上就做好了。我们 2017 年做稻田剧场用了将近 10 天才割出一个直径 16 米的圆来，做得歪歪扭扭的第二个案例是陕西的"九曲黄河灯"，这是中国西部的传统民俗，用灯光做迷宫游戏活动。

2017 年，我们做了稻田剧场，特别有意思的是我们在这个废弃的铁塔上挂出"RICE GARDEN"的标识牌，后面"DEN"几个字母被崇明岛的海风吹走了，所以变成了"RICEGAR"。大家看图 11 这张图，这个是直径 16 米的圆，前面说的麦田怪圈有 300 米直径，差不多是它的 20 倍，想一想那是多么巨大的尺度。我们请了 50 个人，很多小朋友在稻田里面吃饭、绘画，做一些光绘，还和小动物玩。

2018 年我们做了稻田集市（图 12），时间在 11 月初稻田收割的时候，我们一边收割，一边在工地上堆金字塔景观。图 13 这张图片就是我们堆的金字塔。我当时觉得

图11　2017年"崇明乡聚实验田"项目稻田剧场活动现场

图12　2018年"崇明乡聚实验田"项目稻田集市制作过程俯瞰图

图13　2018年"崇明乡聚实验田"项目稻田集市活动现场

图14 2018年"崇明乡聚实验田"项目稻田婚礼现场

图15 2019年"崇明乡聚实验田"项目乡聚大暑营造现场

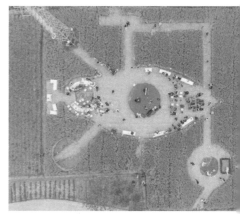

图16 2019年"崇明乡聚实验田"项目稻田摇滚现场俯瞰图

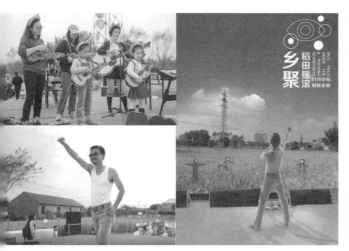

图17 2019年"崇明乡聚实验田"项目稻田摇滚现场

图18 2020年8月"艺术社区在上海:案例与论坛"展览刘海粟美术馆4号展厅现场:"崇明乡聚实验田"板块

金字塔还不太好玩，要想更好玩，就做了一个滑滑梯，小朋友可以从金字塔的顶部滑下来，结果小朋友最喜欢的就是这个滑滑梯了。另外我决定在金字塔的另一侧插入一个木结构的构架，这个构架是由东南大学建筑系韩晓峰教授做的。稻垛金字塔的长宽度大约是 12 米 × 12 米，顶部高度是 4 米，内部是脚手架搭建起来的结构，保证了安全性。稻垛用了 2000 多个，在稻垛金字塔周边还有 17 个摊位，也是用稻垛来搭建的。

我们在 2018 年做的最有趣的活动是一个稻田婚礼（图 14）。小郁和他的夫人是我们在崇明岛做施工的负责人。小郁是崇明当地人，到市区来工作，后又回崇明创业，和他的女朋友谈恋爱、结婚、生小孩。在 2018 年稻田集市活动上我们给他们办了一个婚礼，他和夫人从金字塔的顶上把玫瑰花抛下来，嘉宾在下面接玫瑰花，很多小朋友跟他们一起拍照，大家都觉得这是他们参加过的最难忘、最有趣的一个婚礼。

2019 年 11 月份，我们做了稻田摇滚活动（图 15）。2019 也是包豪斯成立 100 周年，我们这个平面图的造型来自 20 世纪三四十年代包豪斯的海报，像个大眼睛一样的几何线条（图 16）。我们当时在稻田里做了这个包豪斯的眼睛和柯布西耶模度人，我觉得这些都是非常有特色的建筑语言，用艺术的形式表达出来。图 17 这张图右边是我，致敬 2019 年奥斯卡获奖电影《波西米亚狂想曲》和 Queen 乐队，我就 cosplay（扮演）一下。图 18 展示的是最后做出来的效果。当天表演的乐队，有儿童的乐队、大学生的乐队，还有个同济老师的乐队（即建筑师的乐队）。

三、设计的艺术

"跨界"——为什么我作为一个风景园林师会做这一系列的事，而不是由建筑师或者艺术家来做这件事呢？

2017 年"漂亮的房子"真人秀活动中，明星吴彦祖把"乡建"这个事炒得很火。吴彦祖也是学建筑专业的，明星建筑师做的明星乡村建筑，如王澍的富阳文村、GAD 设计的东梓关村、张雷设计的雷宅及袁烽设计的四川竹里等，但是我觉得建筑师不可能把房子盖在稻田里。

图19 "崇明乡聚实验田"项目设计稿

艺术家也从不同的角度来思考乡建。艺术家善于用雕塑形体来表达思想，如艺术家老羊的作品《长江蟹》，还有如乌雷（Ulay）与阿布拉莫维奇（Marina Abramović）为代表的行为艺术。还有大地艺术，如克里斯托夫妇（C. V. Javacheff and Jeanne-Claude）的"包裹"的艺术，而查尔斯·詹克斯（Charles Jencks）做的如英格兰当代美术馆这样的大地艺术其实是景观跟艺术的融合。另外，有视觉艺术如电影，我选了两部日本电影表达乡村主题，一部是《龙猫》，一部是《菊次郎的夏天》。还有就是时尚艺术，2020年7月份的L'AMOUR春·夏2021年时装发布会在法国巴黎旁一大片麦田里走秀，这个走秀跟我们的稻田艺术有异曲同工之妙。台湾地区林怀民先生创办的云门舞集也是非常有名的，它有一个活动是在一大片水稻田里面搭了一个舞台进行舞蹈表演。其他还有日本的越后妻有艺术祭，美国的火人节等艺术活动，这些艺术作品都强烈地表达了对"艺术与乡村"的关系的思考。

那么，我就在想，我们风景园林师（景观师）能做出什么东西，是与建筑师、艺术家是不一样的呢？

我觉得我们是要做一个空间，做一个场地，让人来用，让人来玩，把人吸引到乡村，特别是把儿童吸引来。

风景园林专业大家可能有一点陌生，但是说到苏州园林等民间园林、颐和园等皇家

图20 2017年"崇明乡聚实验田"稻田剧场营造过程（视频截图）

图21 2018年"崇明乡聚实验田"稻田集市营造过程（视频截图）

园林，大家应该都耳熟能详，这些园子就是属于我们这个专业干的事。但是，我把古代造园分析为"私园"，它的属性是：围合、私密、专享、隔绝外人的。而当代的造园被称为"公园"，是要现代、开放、公共及大众参与的。公园最早的作品就是1857年开放的美国纽约中央公园，占地341公顷，一直延续使用到现在。

总之，"跨界"就是设计与艺术、技术与艺术等多学科的融合及产学研的参与和交流。"乡村、农业与粮食"是乡村最核心的问题，总结起来就是"粮食安全"的问题。乡村的振兴时不我待，因为再不做就是"中国人饿不饿肚子，吃不吃得饱"的生存问题了。

从设计的过程来看，我的每个创意里面都有我儿子的一些想法，稻田金字塔就是我儿子的一个想法。童言无忌，而且充满了想象力，他带动了我的艺术与设计思考。图19的这些图是我及其他设计师创作的一系列草图，图20、图21中的视频截图展示的是我们当时收割稻田的过程。崇明的机械化农场通过机械收割之后形成无数的稻垛，我们晚上通宵去采稻垛，然后把它堆起来。这个视频里还展示了我们如何通过设计图纸现场把韩晓峰教授做的构架实施出来，说明了如何用乡土材料来做不会破坏农田。

四、体验的艺术

接下来说的是体验的艺术。我推荐3本书：《体验经济》《迪士尼体验》和《IDEO

图22 儿童体验2016年"崇明乡聚实验田"项目稻田迷宫

图23 同济大学和西安建筑科技大学风景园林系大学生参与"崇明乡聚实验田"项目的实践

设计改变一切》。这里面我要说的是用"客户的思维",用体验的设计形成用户体验。用户体验有 3 种:"讲故事、分享、把观众和你的设计融合在一起。"

我们的体验主题是"有审美的乡村,有温度的欢聚"。

因此,我们乡聚的目标是吸引儿童到乡村(图 22),有儿童,就带来了父母、爷爷奶奶及外公外婆,1 个人带动了 6 个人。

儿童的体验有如下几种:

儿童体验滑滑梯。我们当时做滑滑梯的时候村民也非常感兴趣,和我们一起来做,所以滑滑梯成为金字塔里面大家最有兴趣的地方。

儿童在稻田里画画。先是在稻田里放置一块白布,然后几十个小朋友一起在上面绘画涂鸦,最后形成一幅"印象派"绘画作品。他们用蔬菜、稻草在白布上画,玩得特别开心。

同济的校园学生乐队。有乐队进行现场的音乐表演以后,儿童活动的感觉又更不一样了。

小丑的表演。

和农场动物如鸡、鸭、兔子和羊等玩耍。很多城市小朋友几乎没见过这些真实的动物,只是吃过(观众笑)。通过和鲜活的动物玩耍,培养他们对大自然和动物的热爱。

体验崇明美食。"吃"是城里人到乡村最想做的事,崇明乡村有各种各样的美食,如崇明大米、崇明土鸡、崇明白山羊等,乡下的食材肯定是最新鲜、最干净的,而且味道是特别好的。

关于"产学研"的基地:

乡聚是大学生实践的基地,如这里有同济大学和西安建筑科技大学风景园林系大学生参与"崇明乡聚实验田"项目的实践基地(图 23)。同学们在这里搭桥、搭亭子。老师们也愿意到乡村来做一些事,比如做木工,做乡村的课题研究,静下心来写书、画画等。

对村民来说，每次干活都是一种非常快乐的体验，这些村民特别开心，说每年都要来参与这个活动的施工，他们特别有兴趣（图24）。

另外，老人也很喜欢住在这里，养鸡、鹅、兔子、羊，包括种菜等，都是老人特别愿意做的事。

五、时光的艺术

第一是4年的演变。2016—2019年，每年的11月份一边收割水稻，一边搞丰收的稻田节庆活动。

第二是跟二十四节气相关的活动。

图24　崇明当地村民参与"崇明乡聚实验田"项目的营造

第三是我希望能够在这2亩地里连续办10年、20年的艺术创作，每次都有一个不一样的与时俱进的主题。

第四是"阅后即焚"的模式。活动搞1—2周时间，然后就拆除全部物料，平整土地，准备第二年的稻田春耕。

特别要提到的是结婚的小郁。我们拍摄了以他为主人公的微电影，反映了乡村人的爱情与生活故事。

关于这些艺术，首先，我觉得这是个人的艺术，更多的是情怀、学术的研究，

并没有政府部门或组织的介入或要求，完全是我及乡聚团队自发的艺术思考，并由乡聚团队一批人共同参与和奉献，如拍摄照片、视频剪辑、施工建造等。

其次，我希望这是能够在乡村被复制的艺术。我不认为它们是我独享的艺术作品，我希望它们是"星星之火，可以燎原"。我们建设村就有人已经开始复制了，也有所盈利。如果乡村老百姓通过做这些乡建、艺术及民宿赚到钱了，过上小康生活了，这才是我们乡聚团队最大的贡献，才是我们几年设计艺术实践的意义和价值所在。

最后，它们是"虚"与"实"的艺术。"虚"，即我们拆除物料以后，相关视频仍在互联网上传播，2018年，我们的视频3天就被浏览了100万次以上。我在这里也感谢视频剪辑制作者——我的同学杨晓青先生。"实"，就是我们为乡村搭桥、搭亭子，留给乡村的村民使用。

现在美国在打压我们的半导体行业，我觉得这说明我们的城市、我们的科技已经达到跟美国差不多的水平了。但是，我们的乡村还是有一点落后。美国现在是世界上主要的农业出口大国，而在世界上下几千年的历史中，中国一直是全世界最大的农业国。所以我希望当我们的乡村、农业跟美国的乡村、农业一样棒的时候，那就是我们中国伟大复兴的时候！

2020年8月"上海乡村与新江南:景观与图像的文化记忆与艺术乡建"论坛现场,葛千涛做主题演讲

场所精神/艺术乡建

葛千涛
（著名艺术家、策展人，国际竹建筑双年展策展人）

大家下午好，我觉得艺术乡建是一个蛮沉重的话题。为什么这么说呢？"全球化"将城市"标准化"的同时，又将这一套"流水线"搬到了乡村，于是，同质化成了我们的"脸谱"，缺乏"抵抗力"的乡村，亟需探索一种多元的以文化复兴为基石的发展路径，我们希望能为中国乡村的变革探索出一条新的路径。以竹为媒介，举办国际竹建筑双年展的想法萌发于2009年，在浙江一个很小的乡村，靠近福建，名叫溪头村，这个项目历时4年。

2013年，我和国广乔治（George Kunihiro）邀请来自9个国家的12位建筑师齐聚龙泉宝溪乡，"在地"考察践行（图1）。尽管他们对"在地"文化持有不同的见解，建筑设计表达方式也大相径庭，但精神内涵却是一致的。他们以超越时空的理念，创造竹建筑的无限可能性，并提出了让掌握"低技术"的原住民对项目进行参建，以此唤醒乡村正在流失的文化记忆、生产工艺、生活方式，并以多元不同风格的建筑样式融入村落的文脉。

我跟新浜是有缘分的，我在新浜深耕了10年。当时我在做雅园的项目，也是主创设计师。所以我对新浜的感情比较深，竹建筑双年展的启动仪式就是在新浜雅园举办的。

龙泉宝溪乡溪头村坐落在浙闽的边界，项目地与古村落遥相对应，整个建筑的形态跟传统的村落产生一个对比，不同的建筑师作品，在小溪的对岸徐徐展开。这个村落有

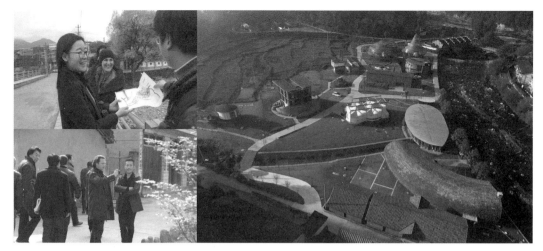

图1 2013年2月葛千涛与建筑师在浙江省丽水市龙泉宝溪乡溪头村参观考察

800多人,我们当时去的时候,村里大概只有一家超市和一家客栈,通过我们4年的建设,目前这个村落差不多有20家民宿,整体变化还是蛮大的。

我会选择宝溪举办竹建筑双年展的原因是,我当时去龙泉宝溪乡溪头村,发现这个村有7座龙窑。政府当时给我选择了3处地方,一处是塔石,一处是樟树林,这两处地方都靠近城市,还有一处就是宝溪,龙泉到宝溪需要两个半小时。我选宝溪,一是我希望通过竹建筑,复兴在地的龙窑文化。我跟当地的村民说,未来这里的龙窑会做到窑火不断,他们说不可能。我问为什么,他们说因为烧一窑大约需要25000元。我说竹建筑项目起来以后,外面的人进来了,你们这里烧制出来的青瓷一定会有人喜欢的。二是我发现这里的经济主要是靠生产灵芝孢子粉、香菇、木耳,需要砍掉大量的阔叶林,我觉得这种经济方式是杀鸡取卵。我想要改变这种现状。所以我就跟政府说我愿意在这个地方做一个实践。

这个项目最关键的是10个字,第一个字是"竹",我们希望用竹作为一种载体。如果用竹做建筑双年展,我相信跟建筑师比较容易沟通,竹的精神属性和物理属性不需要做太多的诠释,很多建筑师因为这个概念愿意参加,我们在这里可以看到各种竹的运用。接下来两个字是"在地",目前我们会发现无论是城市建设还是乡村建设都缺乏在地性。下面3个字就是"低技术",强调"低技术"既可以使当地更多的村民参与建设,

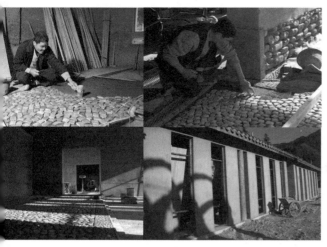

图2 建筑师国广乔治设计的"传统青瓷作坊"建造过程　图3 建筑师国广乔治设计的"传统青瓷作坊"现场

同时也杜绝城市化的建造方式。最后4个字就是"开启民智",我们这个项目主要由村里100多个人参与,慢慢建起来。我们用的材料是村民熟悉的垒石、匣钵,只是我们做了一个2.0的升级版。在建设过程中因地制宜,就地取材如竹、夯土、垒石、匣钵,通过建筑师的应用,开启了民智,改变了观念,由此,乡村的生产力、生产资料、生产关系得到了转换与升级。竹成为建筑的构造物,匣钵变成建筑的外立面,而夯土、垒石的工艺也得到升级。

与以模型或小型的实验建筑为展出形式的建筑双年展相比,竹建筑双年展从始至终都在强调"在地性",其原则是因地制宜、就地取材、公众参与,并采用乡民所熟悉的"低技术"进行"可持续的乡土建设"。参加竹建筑双年展的作品,虽然都是小型单体建筑,但每一位建筑师都充分地尊重在地的文化、地貌与空间,如溪流的位置、路径的宽窄、建筑的间距,甚至是与原住民农舍的关系。

国广乔治毕业于哈佛大学,曾经任亚洲建筑协会主席,跟我一起策展。他设计的是传统青瓷作坊,图2中右上角的图片里地面在铺设的就是匣钵,我们将做建筑外立面的匣钵的边角料碎片铺饰在地面。当地村民的房屋使用垒石,我们也采用大量的垒石,经过分拣、挑选,根据建筑师的要求选用不同尺寸,当然砌石的方法也不尽相同,我们希望最终呈现的建筑风格是不一样的(图3)。

图4 建筑师前田圭介设计的"陶艺家工作坊"建造过程

图5 建筑师前田圭介设计的"陶艺家工作坊"现场

图6 建筑师杨旭设计的艺术酒店"花间 水间"建造过程

图7 建筑师杨旭设计的艺术酒店"花间 水间"现场

图8 建筑师西蒙·韦莱斯设计的"精品酒店"建造过程

图9 建筑师西蒙·韦莱斯设计的"精品酒店"现场

前田圭介（Keisuke Maeda）在处理建筑立面时（图4），墙面由直径为5厘米半剖的竹构成，通过有序的排列，将竹与竹的空隙处嵌实混合介质（黄泥、石灰、稻草、沙）。这种经过"升级"的泥墙，恰当地表达了当代的审美，其建筑在赋予乡村新生命的同时，又融入了村落的自然与文脉（图5）。

杨旭是一个很棒的上海建筑师，原来也是上大美院毕业。他设计的艺术酒店"花间水间"圆弧形的建筑一半由原竹构成，另一半全部由匣钵砌成，其立面每一块匣钵的色泽都是不一样的。在龙窑里烧制的匣钵有的烧过三四次，有的烧过五六次，因此颜色都不一样，从杨旭的作品中我们可以充分感受到他的创造力和想象力（图6、图7）。

哥伦比亚建筑师西蒙·韦莱斯（Simon Veles）是竹建筑行业中具有标志性的人物。哥伦比亚盛产多瓜竹，其竹壁厚，上下几乎一样粗。他喜欢使用连根的竹，在他设计的建筑中可以看到竹的根部既是力的支点，又体现出一种美学，整个建筑在一片稻田中显得怡然自在（图8、图9）。

安娜·海瑞格（Anna Heringer）是德国的建筑师，她曾在巴黎气候大会上介绍正在中国乡村发生的竹建筑双年展的故事。她的建筑语言源自陶瓷的器形，由夯土、垒石、竹片构成（图10）。

马儒骁（M.C.Laverde）是米兰理工大学的教授，他最大的贡献在于让竹建筑保持它的可持续性，他设计的可更换竹的构件接口（图11、图12），对我们中国的建筑师来说有非常重要的启发。中国建筑师很少会去做构件设计，我觉得构件的设计非常重要，构件一方面可以根据竹的粗细调节，另一方面竹一旦开裂或霉变就可以替换，我们还可以想象当代构件跟传统材料的交互作用，它代表了一种美学。在这一点上，意大利人的思考就是不一样，我觉得这种思维的逻辑特别重要。意大利有一位艺术家名叫封塔那（Lucio Fontana），一刀下去割破空白画布，打破了二维的平面，让绘画向立体三维发展。这对建筑师来说就是一种启发。所以观念很重要，观念上的改变可能会为我们打开无数扇天窗。如果观念上没有改变，好比"非遗"假如没有创新，只是简单的复

图10 建筑师安娜·海瑞格设计的"青年旅社/设计酒店"建造过程及现场

图11 建筑师马儒骁设计的"低耗能示范竹屋"建造过程

　　制,那么就无法融入当代也无法创造未来的可能性,只能沦为源于传统却低于传统的格局,没有太大的价值。

　　我觉得作品还要跟环境产生关系,在项目地的入口处我设计了一座桥,这座桥也没有怎么设计,我的理念来自一个双螺旋的基因图(图13)。因为我这个项目就是来自在地的文化,所以就是来自在地的基因,我想强调这点。我做的另一个很小的作品——"小石潭",石头从溪水里捡来,夜晚是可以发光的(图14)。还有我设计的项目Logo,国内很多Logo(徽标)跟场所、空间没关系,我想Logo一定要可以使用,可以有个人在上面弹吉他,拉胡琴,大家可以坐在那聊天。

　　双年展很重要的议题就是艺术要用一种什么样的姿态,如何介入、改变乡村,这是我们要去思考的。并不能因为我们是艺术家,就可以在乡村肆意妄为地做设计。我请的每一位建筑师都把自己的位置放得很低,用一种探寻与好奇的心灵去认识这个村落,他们参观古村落的老宅,了解龙窑的文化历史,研究项目地的场所。我当时跟他们说双年

图12 建筑师马儒骁设计的"低耗能示范竹屋"现场

图13 建筑师葛千涛设计的"双螺旋石拱桥"现场

图14 建筑师葛千涛设计的"小石潭"现场

图15　中国美术学院建筑学院师生在龙泉宝溪乡溪头村表演文献剧"一个不容置疑的项目"现场

图16　枫树潭民宿和古窑里民宿的匣钵与匣钵饰面墙

图17　当地村民建造的龙泉宝溪乡溪头村的民宿

展所要表达的核心就是场所的精神，如果失去了场所的精神，再宏大的叙事在这里也是不适合的。

阮仪三教授曾来现场参观我们的竹建筑，一直以来他的工作是保护古建筑，我当时还挺担心他会批评我们，毕竟我们营造的是当代的建筑，出乎我们的意料，他对"在地"的双年展大加赞赏。

在乡建中我们也碰到了很多困难，比如土地的流转、竹建筑规范、消防等一大堆现实的问题。中国美术学院对我们的项目很支持。竹建筑项目是在一片质疑声中开工的，不久中国美术学院建筑学院师生就来宝溪实习，他们在做宝溪乡村调研时，了解到有90%的人对这个项目表示怀疑，于是，他们在地创作了文献剧"一个不容置疑的项目"（图15），以此表现他们全体师生对我们的支持。我还带着广州美术学院学生在地完成了毕设。

我觉得这个项目会带来一种归宿感，带来一种对本土材料（本项目中基本上使用的是夯土、垒石、匣钵）的自信。这个项目完成以后，村民的认知有了显著的改变，意识到主干道两侧的房屋立面都是马赛克贴面并不好看，他们把马赛克全部砸掉，取而代之的是竹和木。

当地有个民宿的挡土墙是匣钵做的，我跟杨旭说可能这个材料可以做成建筑的立面。然后我们就学习当地人的方法，把匣钵做成了建筑的一个立面。现在很多村民都把匣钵看成宝贝，做自己的民宿、咖啡馆、茶室（图16）。

现在这个村很有意思，村里的民宿几乎没有外来人介入，都是这个村的村民自己经营的，这里的中年人、青年人从上海、云南，从全国各地回家开始建民宿（图17）。特别感谢当地参与我们项目建设的这些人，我的项目最重要的还是唤起当地人的一种文化觉醒。我们突然进入当代的社会，出现很多很多引人深思的现象，城市不断变成一个一个同质化的空间，乡村也是同质化的，所以这种文化觉醒十分可贵。

龙泉市有一个青瓷博物馆，我希望这个村落未来因为有了竹建筑双年展，能吸引各

图18 2016年国际竹建筑双年展现场俯瞰图

地的陶艺家来此游学、创作,新的力量进来,会带来新的气息、新的观念,不断地改变龙泉目前的传统的陶瓷气息。我希望通过艺术去改变,我希望展示的是非常当代的、跨界的设计。这是光与影、空间与建筑、周边的环境跟人之间发生的东西。我觉得我们还要警惕的是,不能一味学习西方,也不要简单模仿。实际上我对北川做的东西深表质疑,如果我在这里用他的方法,用非常当代的艺术去做,我肯定是失败的,百分之百的失败,没有一个村民会认同。就像我们刚刚开始做这个项目,90%以上的人是怀疑我们的,他们从来没有看到过竹建筑,他们也不相信竹建筑能够给当地带来一种经济方式,一种改变。但是我坚持了4年,我觉得做类似这样的项目,很重要的还是在地。所以我觉得我们做艺术,做建筑,一定要坚持。"在地","在地",还是"在地",如果你没有梳理出它的文化脉络,这个项目是没有前途的。

竹建筑双年展至始至终都在强调"在地性"(图18),即因地取材,以竹材、夯土、垒石、瓷片为媒介,采用乡民所熟悉的"低技术"进行"可持续的乡土建设"。"低技术"的优势使当地人可以参与到技术的操作中来。如果使用大量的城市机械技术,当地人就没办法参与了。同时,竹建筑群落也带来了一个"公共社区"的概念。青瓷艺术馆、

青瓷工作坊的相继入驻，带来了对青瓷有兴趣的人群，他们与村民共同研究紫金土、高岭土的化学反应、成色，学习拉坯制器，与村民形成交流。

今天听海松介绍了几个参展作品，从我个人来说，我觉得三等奖和入围奖的作品也比较好，评奖的结果，反映了我们的教育出了问题，我们的生活出了问题。很多人觉得这种城市的生活方式、这种人与人隔绝的方式是他们喜欢的，让它们成为一等奖。我们最关键的是学业，在座的每位建筑师、设计师，真的需要有一种敬畏心，重新判断思考我们的生活。我感觉无论是乡村，还是城市，房屋建得越多糟蹋越厉害，今天我们的城市里有大量的存量房，我们应该去思考如何激活各个历史时期的存量房，经过创意设计重塑其精神性。我们完全可以在各个年代的精神中寻找各种可能性，谢谢。

会议时间
2020年8月15日14:00—15:00

会议地点
刘海粟美术馆B1报告厅

主持人
王南溟（批评家、社区枢纽站创始人）

讨论嘉宾
葛千涛（著名艺术家、策展人，国际竹建筑双年展策展人）
俞昌斌（上海易亚源境景观设计创始人及首席景观设计师）
吴雪平（上海市松江区新滨镇文华村书记）
曹青（上海市松江区南杨村书记兼主任）
章欢（建筑师、设计师、策展人）

2020年8月15日，刘海粟美术馆"新江南田园乡居'松江新浜'设计竞赛"+"荷花论坛"圆桌讨论现场

2020年8月15日，刘海粟美术馆"新江南田园乡居'松江新浜'设计竞赛"+"荷花论坛"圆桌讨论现场，上海市松江区新滨镇文华村书记吴雪平发言

"新江南田园乡居'松江新浜'设计竞赛"+"荷花论坛"圆桌讨论

吴雪平： 大家好，我是新浜文华村书记，对于我本人来说，今天确实学到了很多。今天参加圆桌会议，氛围很好，在这里参与颁奖、论坛，各位专家给我们分享了很多专业内容，对此我也有一些自己的想法：

第一，结合新浜的情况，我想说它是宁静的。农村可以用宁静来形容，但我个人感觉现在这种宁静不像以往的纯粹的宁静和有农村氛围的宁静，反而现在这种宁静偏向于实际的感觉，不像以前农村独有的有韵味的宁静，比如到吃晚饭的时候，大人喊小孩回家吃饭的感觉。还有夏天晚上，青蛙和蝈蝈的叫声也少了，看不到萤火虫，现在这种宁静没有了。取闹，是宁静中取闹，这种取闹我觉得要转变一下思想，要用现在的思维去增加点闹的氛围。应该在乡村大地上来点音乐，活跃氛围。我希望各个大学的校园来开辟第二类教学现场，听到各科老师的授课声音。还有把大自然的声音分过来，能够听到蛙叫声、蝈蝈声。

第二，在底色中增添一种颜色。绿色是我们农村的一个本色，这个绿色应该是健康的、和谐的，更多地体现农村的风貌上。现在的绿不是真正的绿，我们现在整个乡村的发展可能还没有真正体现，尤其是在上海没有真正把绿色转换成资源，转换成财富。现在这个绿，能不能在新浜体现出来？新浜还有两种颜色，一种是红色文化体现出来的红色，我们新浜有两个红色文化的基地，毛泽东像章纪念堂和档案馆，但我们还没有让它

们的功能充分地体现出来。另一种是花的颜色，我们将举办第十一届荷花节，这也是我们未来工作的基础。

第三，朴实中要体现非凡。为什么说朴实？因为新浜比较偏远，新浜的精神是勤劳、朴实、求索、奋进。朴实还有一层意思，因为村民长期务农，没有远见，一直看着三尺的土地，很难想象外面的世界多么精彩，见识也不是很广。新浜树的种类有很多，有香樟树、水杉等，相对名贵的品种也很多，怎样利用好也将考验我们的智慧。非凡，是指越是在朴实中，就越需要将与众不同的风格展现出来。就像房子，新浜一直很传统，需要在今后的发展过程中带来突破，也许新浜能够从这一次的江南民居设计开始有一个新的发展方向，寻找到一个突破的契机。刚才葛老师也说了，好多在生活上、学习上有问题的，属于一种束缚，把我们的思维、想法捆绑在这里，不能很好地去展现。

所以我想从以上 3 方面去说一说，讲得不对，领导专家都在，请批评指正。

曹青：我是来自新浜镇的一名村书记，我们南杨村也是 2019 年 28 个示范村之一，围绕上海振兴乡村的方针，我个人觉得农村的静结合设计师的舞，构成了村民的动。

新浜在上海市的最西面，新浜农村现在也是保留了原有江南韵味的房型，结合乡村振兴，我个人觉得农村的发展，房子是一个方面，农村的生产、生活是另一方面，还有百姓的衣食住行也是一个方面。所以我们要盘活农村这样一个区域和土地，一定要利用起来，王海松教授他们给我们带来很多的理念，我们一定要利用现有的资源。比如以前 20 年的房子，现在 20 年的思维，后 20 年的概念，一定要三者相结合，不能一直看着现在，一定要展望未来。我也很有幸参加江南民居的设计展，看到很多房子的设计，眼光不同，思维不同，期望不同，对房型的建筑也不同。所以我觉得 3 个 20 年相结合，在结合当中一定要利用好资源，比如学校利用设计师的理念给老百姓进行思想的灌输，到一个点上或一个面上逐步把理念发挥得更大。上海是国际化大都市，上海在全国是数一数二的发达地区，怎么样有机地结合，怎么样发挥好，这是长久的课题。怎么样让农村动起来、火起来？如果农村能动起来、火起来，我们后续的发展和平衡都能很好地做

一个弥补和缓冲。所以我认为三者相结合，一定要让农村利用20年的眼光，包含现在20年的眼光，未来20年的眼光，利用有限的资源，通过先进的思维，把农村"土"的气息换过来，农村以后的发展要几方面结合，把新的理念结合起来，打造出新的上海农村。

论坛三

文化志愿者在社会治理中的运作：作为"美好社会"与公共行政的建构

2020年9月"文化志愿者在社会治理中的运作:作为'美好社会'与公共行政的建构"论坛现场,张民做主题演讲

上海志愿服务概况

张民
(上海市志愿者协会党支部书记、信息化与培训部部长、志愿服务信息化专家)

各位专家、各位志愿者，大家晚上好。我花一点时间跟大家分享一下上海志愿服务工作的概况，第一是志愿服务的概念，目前整个城市非常多的志愿者已经参与到我们日常志愿服务当中，我们要了解什么是志愿服务，哪些是志愿服务。第二是志愿服务的意义。第三是简单介绍一下目前上海已经形成的志愿服务五大体系。

首先是志愿服务的概念。《上海市志愿服务条例》里讲到所谓的志愿服务是以不获取报酬为目的，自愿以智力、体力、技能等为他人和社会提供服务与帮助的公益性活动。这里有一个概念：有钱出钱、有力出力。其实有钱出钱是属于公益的范畴，不属于志愿服务，有力出力是具体通过自己的体力为他人提供服务。国务院《志愿服务条例》是2017年颁布的，志愿服务是指志愿者、志愿服务组织和其他组织自愿、无偿向社会或他人提供的公益服务。归纳起来要有如下特点：自愿性、无偿性、公益性、亲身实践性。今天在座的各位文化志愿者，我们一起进行一些文化理念的碰撞后，要日常践行志愿服务的理念，每一个人一定要具体去做一件事情。志愿服务的原则是要自愿、合法、平等、诚信。谁来提供志愿服务？志愿者、志愿服务组织、基层群众自治性组织，特别是我们单位内部社区成立的服务团体、其他组织都可以开展志愿服务活动，这个面非常广。从一个志愿服务组织到任何一个在我们单位内部的服务团体，或者是某一个领域从事某一个专业的志愿者，都可以开展志愿服务。大到一个国企，小到一个居委会，再小到具体的某一个志愿者都能够开展志愿服务活动。

其次是志愿服务的意义。前面讲了那么多的概念，意义大家都知道，志愿服务是一件非常开心的事情，是一件高尚的事情，是让我们大家向上向善的行为，是奉献他人并服务于广大社会的爱心行为。这里面跟大家分享一下习近平总书记在2019年中国志愿服务联合会上写的贺信，他第一次提出"志愿服务工作者"的概念。志愿者不是一个职业，但是志愿服务工作者可以成为一种职业，成为一种事业。我就是志愿服务工作者。志愿服务工作者要积极响应号召走进社区、走进乡村、走进基层。去哪里做？在社区、乡村、基层。志愿服务是社会文明进步的重要标志，志愿服务和我们践行社会主义核心价值观、进行文明创建、融入社会治理都有关系。我希望大家立足新时代、展现新作为，希望志愿服务和学雷锋紧密结合在一起。

希望各个志愿服务组织引领、联合、服务、促进，其实这不仅仅是对中国志愿服务联合会讲的，对于任何一个志愿服务组织都是合适的，包括今天的文化志愿者。我们希望有一支团队能够引领我们的文化志愿者，联合我们广大的志愿群体，包括各位专家、学者、各个高校来服务广大的人民群众，来提高整个社会的文明程度。同时推进志愿服务的制度化常态化，就是志愿者要进行注册、进行项目发布，按照我们一定的志愿者管理制度来开展我们的活动。

习近平总书记2020年在给复旦大学《共产党宣言》展示馆"星火"党员志愿服务队的信中说：心有所信，方能行远。李强同志对上海志愿服务工作的批示中，对于我们整个上海志愿服务工作给予了很高的评价。志愿服务已经成为遍布申城的靓丽风景线。

在地铁、医院、机场等随处可见志愿者的身影已经融入了百姓的日常生活，志愿服务不仅是精神文明创建、践行社会主义核心价值观的重要抓手，而且已经融入基层社会治理，成为群众参与到社会治理中的一个非常好的方法。所以现在我们讲"人民城市人民建、人民城市为人民"，其实来做志愿者就是一个非常好的践行手段。

最后是志愿服务的五大体系。在讲之前先分享一下目前上海志愿者服务的几个标志：最早于1997年成立市级志愿者协会；最早在大型赛事当中成立志愿者工作部，

像奥运会、世博会、进博会等都有一个部门负责志愿者的招募、上岗、培训、评价、考核、激励等；最早由市文明委发《关于进一步推进上海志愿者活动的意见》（以下简称《意见》）规范志愿服务工作；世博会是志愿服务最有影响、时间最长、参与人数最多、覆盖面最广的一个大型赛会；最早为注册志愿者提供保险保障。

2005年《意见》下发的时候也是在全国前所未有的，当时提出专业化储备、规范化培训、品牌化培育、项目化使用、信息化支撑、社会化运作。这么多年其实我们一直延续这六个"化"，特别是文化志愿者很好地践行了这个理念，文化志愿者是很专业的，比如可能很多人在鉴赏一幅名画时看不懂，但是文化志愿者可以讲清楚画中是一个什么故事。同时社会化志愿服务不是说由政府一个一个具体从事，而是应该发挥整个社会的合作力来共同参与。

上海志愿服务的3个节点，第一个是1997年八运会，第二个是2007年特奥会，第三个是2010年世博会。这3个节点中的志愿者的标志，第一个和第二个比较像，中间是手，外面是上海的市花白玉兰，第三个突出了"心"的主题。上海的几个志愿平台，包括现在的文博场馆、文化志愿者，也是在全国非常有名的志愿服务平台。2020年是第三届进博会，昨天是进博会倒计时50天，在11月份我们会开展全市方方面面的迎进博志愿服务活动。

上海志愿服务已经从阶段性到常态化，从"战时"（就是一些大型赛会）到平时，从青年为主到全民参与。通过这些转变形成了五大体系：组织运行体系、制度保障体系、能力建设体系、民生服务体系、文化涵育体系。

第一，组织运行体系。谁来统筹协调，谁来规范管理志愿服务，这是从整个市级层面上谁来管的问题。全国的《志愿服务条例》明确规定文明委领导、文明办参与、各方共同参与。总体来说，是文明办牵头，市区就是人民政府提供一些支持，包括纳入国民经济和社会发展的规划。民政部门行政管理，以后街道办事处可以提供一些资金或者场地的支持。形成了"一体两翼"：一体，在文明办下面有一个处室志愿服务处；两只翅

膀，一只是上海市志愿者协会，联络各方、壮大队伍，一只是上海市志愿服务公益基金会，筹措资金、项目资助。

这是上海志愿者的组织架构图：总工会职工志愿者、妇联职工志愿者、团市委青年志愿者、民政局社区志愿者……我们协会把这些队伍统筹联络起来，在我们协会的协助下成立了很多直属的志愿服务总队，包括团市委的青年志愿者、红十字志愿者，还有老干部的志愿服务总队、退役军人志愿服务者、市场监管志愿服务者等。市级的志愿服务基地，一是文博展馆，如刘海粟美术馆等，还有中国共产党一大、二大、四大会址纪念馆和科技馆等；二是医院；三是公园绿地；四是一些福利院、敬老院等。

第二，制度保障体系。制度保障体系有法律、有条理、有律师，我们形成了有条例、制度、办法整体的志愿服务的制度化的保障体系。然后我们还有一个信用保障，从文明办、志愿者协会角度来说，为全市的志愿者提供一些保障和激励办法。其中一个保障就是信用保障，将志愿服务纳入到信用平台，每一个注册志愿者，只要志愿服务时长达到一定的小时数就可以在自己的个人信用报告里面能够看到自己的服务记录，包括自己获得过什么荣誉都能查到。礼遇保障有保险，而且是免费的保险，此外还有体检等等。

第三，能力建设体系。我们每年都会出版相关书籍，包括《上海市志愿服务发展报告》，能够把目前整个上海的现状，包括接下来做什么形成报告。同时会形成一本蓝皮书，这也是全国首创的。在能力建设体系当中明确培训中心、雷锋学院，使用教材，通过一些专业化的志愿服务团队，开展一些应急救援、心理咨询等专业的志愿者培训。规范化的培训非常重要，通过培训才能让志愿者了解什么是志愿服务，志愿者的权利和义务是什么。当中有一个非常重要的"互联网+"，即通过信息化的手段，来完成整个上海市的志愿者管理，"一网"指上海志愿者网，"一线"指志愿服务热线，"一群"指志愿服务QQ咨询群，如果大家有关于志愿服务、志愿者的比较好的课件也可以通过我们让全市的志愿者进行线上学习，特别是对于文化志愿者的一些好的课件都可以发给我们。同时微信、微博、抖音、小程序都可以及时看到全市志愿服务的信息。通过小程序可以很便捷地完成志愿者的注册、项目发布和管理，如果说你发现自己已经注册了，没

有关系，通过小程序、人脸识别能够完成用户名的找回和密码修改，因为这个小程序是和我们的公安人口部门联合的，能够确保志愿者是真正在开展志愿服务的工作者。这是志愿服务全生命周期的管理，全部可以通过线上完成。

为什么进行注册？一是权益保障，有保险。二是诚信倡导，每个人可以有信用报告。三是方便参与，保证安全，一个是数据安全，我们虽然说有保险但是我们不提供任何的数据给保险公司，另一个是平台安全，因为我们是全国志愿者服务信息网，从硬件安全到平台安全、数据安全都可以保证。四是异地转移和接续，跨省市、跨组织、跨区域，比如今天在刘海粟美术馆，明天可以去科技馆、自然博物馆，甚至去北京、江苏都可以实现跨省市的志愿服务的记录转移和接续。目前全市的志愿者已经超过485万人，占到上海市常住人口的19%，即每5个人当中就有1个志愿者，相比全国其他省市来说这个比例是非常靠前的，在疫情防控期间，我们广大的志愿者参与到疫情防控志愿服务当中，在社区、机场、道口、火车站随处可以看到志愿者的身影，有线上也有线下的，线上可以通过电话热线做一些心理咨询，特别是这么长时间在家里可能心里会有抑郁的一些人，可以通过给志愿者打电话咨询进行排解。

第四，民生服务体系。两年来市政府财政投入220家社区志愿者服务中心，包括我们现在在推的新时代文明实践中心的建设，每个区都会建一个新时代文明实践中心，中心的主任是区委书记，每一个街道（镇）会成立一个分中心，分中心的主任是党工委书记。新时代文明实践通过六大任务，学习宣传理论政策、培育践行主流价值、创新开展文明创建、大力弘扬时代新风、丰富精神文化生活、壮大志愿服务队伍，这些和文化相关的非常多，都可以紧密地结合在一起。

第五，文化涵育体系。现在随处可以看到志愿者的身影，我们还在一些比较大的时间节点，比如每年3月5日学雷锋日和12月5日国际志愿者日，通过开展活动来践行志愿服务的理念，来营造浓厚的志愿文化氛围。同时设计了一些文创产品，也希望各位文化志愿者能够发挥你们的特长为我们提供一些好的理念，这样我们可以为全市的志愿者提供一些创意，来设计针对志愿者的文创产品。

另外，我们邀请了上海很多专家作为我们志愿服务的文化宣讲大师，比如曹鹏老师、马晓辉老师等。

志愿者的标志，寓意我们从事志愿服务要有 7 颗心：红色象征热心，橙色象征耐心，黄色象征诚心，绿色象征爱心，青色象征用心，蓝色象征信心，紫色象征精心。用这 7 颗心，我们一起来践行志愿服务的理念，一起来将上海建设得更加美丽、更加和谐。

2020年9月"文化志愿者在社会治理中的运作:作为'美好社会'与公共行政的建构"论坛现场,马琳做主题演讲

在城乡社区之间的"边跑边艺术"：
社区枢纽站与流动美术馆

马琳
（上海大学上海美术学院副教授）

大家晚上好，很高兴今天能够在刘海粟美术馆和大家分享"边跑边艺术"。提到"边跑边艺术"这个词，大家都很好奇，会问你们这是一个艺术活动的名称，还是一个艺术组织的名称，你们都跑了哪些地方，你们做了什么样的艺术。经常有朋友会看我的微信朋友圈，每次见面都会问我最近你们又跑到哪里去了。这两年来"边跑边艺术"在上海的城乡社区做了很多跟艺术、跟社区有关系的艺术项目和活动。我们中间有策展人、批评家、艺术家，也有上海大学上海美术学院的一些同学。上海大学上海美术学院的很多同学是我们整个团队的志愿者。刚刚听了张老师的讲座，我第一个感受就是我们"边跑边艺术"中的很多成员应该来这个网站注册志愿者，这样你们在各个地方参与的一些志愿者活动就可以有相关的证明并且能在全国通用，这个特别好。

接下来回归主题。大家如果到了刘海粟美术馆会看到这样一个展览——"艺术社区在上海：案例与论坛"，展览现场就在4号展厅。其中一个板块就是"边跑边艺术"，有文献，有图片，有艺术家的相关作品。我们用这样的一种方式来呈现这两年我们做了什么，我们都跑到了哪里。

正如大家在展厅中看到的一段文字介绍："边跑边艺术小组是由社区枢纽站发起的，是由策展人、艺术家和志愿者组成的开放式的一个小组"，我们这个小组是很开放的，我们的成员也是流动的。最初这个"边跑边艺术"小组是2018年与美丽乡村徒步赛相

图1 "美丽乡村徒步赛"参赛选手与艺术家于翔作品《白鹭》互动

图2 朱鸿彦《缤纷童年》

图3 程雪松、赵璐琦《记忆书香》

图4 梁海声《江南桥》

结合的一个艺术合作项目。因为当时我们带着一群艺术家和学生们到乡村去玩得很嗨，所以王南溟老师给我们起了这样一个名字：边跑边艺术。这两年随着我们在各个地方持续不停地做活动，"边跑边艺术"就变成了一个常态的艺术小组，并且成为公共文化服务体系创意中的参与者和实践者。这个理念表达的是想要通过城乡社区和公共文化政策相结合，将艺术家的当代艺术流动于城乡之间的一种最新的方式。所以说从某种意义上来讲，"边跑边艺术"也是美术馆展览和公共教育在社会现场的最新实践，也是我们这个小组"艺术就是生活，生活就是艺术"的理念的体现。

我想首先从2018年我们"边跑边艺术"是怎么形成的谈起。有一次我带学生的时候说道：去看一下上海的农村吧？很多朋友就疑惑上海还有农村。我说上海有农村的，上海的农村特别漂亮。当时宝山罗泾要搞一个体育赛事，我们40多个同学和一些艺术家、志愿者就浩浩荡荡地去考察，因为我们每次做一个项目都希望我们的艺术家的作品是接地气的，是能够跟所在地区的文化、艺术、非遗、经济发生一定关系的。由于那是一个体育赛事，当时他们也在想体育如何跟艺术结合起来，毕竟以前很少尝试过。

当时我们就进行了尝试。那天徒步赛有3000多个观众参与，意味着那天有3000多个观众也参与了我们的展览。我们当时展览的名称也叫作"边跑边艺术"，来参加徒步赛的很多观众跟我们艺术家的作品产生了互动（图1—图3）。比如梁海声老师的《江南桥》（图4），现在我们在刘海粟美术馆进行了一个现场的还原。艺术家老羊利用当地收割的新鲜的稻草创造了大型装置作品《长江蟹》，开幕式那天很多人到这件作品下面互动。这个徒步赛有8000米，所以沿途会有休息站，我们就用这些照片把他们的休息站布置成一个个展览墙。徒步赛的赛道到了村里，"边跑边艺术"小组成员在村民的村居前面画了带有对美好的向往和丰收为主题的抽象壁画。

在村委楼前面，艺术家也是以蟹为主题进行创作的。因为当地的生态特别好，有白鹭等许多鸟类，艺术家创作了以白鹭为主的作品。这几件作品都是当时我带着上海大学上海美术学院的研究生参与创作的。为了生动地体现当时的现场，让大家看看"边跑边艺术"小组在创作过程中是什么样的，我给大家分享一段短视频（播放视频）：这是我

们其中的一个艺术家柴文涛。那天在创作这组墙绘的时候上海刮了很大的台风，我们就冒着狂风进行创作。这是宝山一个非常漂亮的水库，我们是在水库边创作，这是两个学生，现在都已经毕业了，他们以水库包括江边为主题进行了创作。我们每一次创作完都会做一个仪式性的小动作，就是我们所有的成员都围着作品跑一圈，因为当时创作的时候有一定的危险，比如创作过程中制作人就不小心掉下来了。这是志愿者和梁老师进行折纸《江南桥》的创作现场，我们总共叠了600多张纸。那天户外的风特别大，我们这座桥搭了三四次，搭好了风一吹就倒下来了，还好开幕之前风平浪静终于把桥搭起来了。这些作品是我们在乡村住了一两周创作完成的。

这次活动成了"边跑边艺术"的开端。在此之后我们就在上海的浦东、闵行、宝山等几个不同的地区开始了艺术进入社区的活动。我们的想法就是把艺术带到市民的家门口去，让他们足不出户就能够欣赏到和美术馆同样品质的展览，能够接受和美术馆一样的公共教育，从而真正地使艺术成为大家生活中的一个组成部分。大家可以在这个展厅看到宝山众文空间。我下面列举这两年来在宝山"边跑边艺术"所做的一些活动。

首先是塘湾，塘湾改造前是废弃不用的仓库，改造完之后就变成了一个集阅读、休闲和展览于一体的空间。当时他们就请了王南溟老师在塘湾的村头给老百姓讲了一场《莫奈的日出印象》。后来我们又来到了月浦，在改造前是一个废弃的粮仓，经过建筑师的改造和艺术家的入驻就变成了一个非常生活化的艺术空间。在展览期间我们还邀请上海大学上海美术学院的老师和当地的村民一起开设工作坊，教村民们怎么样创作和欣赏抽象画，当地有很多花卉，我们也给他们研发了一些以花为主题的文创，这些作品是我们当时在工作坊期间创作的。

以前政府部门在这个广场上把厕所建好但是后来不用了，2019年这个厕所经过建筑师的改造变成现在这个样子，我们艺术家进入之后，等于在老百姓的家门口做了一场公共艺术展。上海大学上海美术学院的程雪松老师根据当地遗存的建筑做了一个作品《庙门》，顾奔驰用丝线拉了一个作品《光谱庙行》，这个地方到了晚上变得非常漂亮。当地还有一个图书馆，我们艺术家作品也进入其间，希望社区的居民在图书馆的时候能够

不经意间偶遇艺术，培养审美的感觉，这个图书馆因为有了艺术家的进入一下就变得很温馨了。

我们每一场展览活动都非常重视工作坊，注重当地居民的介入。比如有一个作品是和当地的村民一起进行创作的，在创作的过程中保安也参与了。另一个作品是我们在户外进行创作，环卫工人就很好奇，我们跟他们讲我们要在这儿做什么样的展览活动，我们的目的是什么，他们就很开心地和我们一起进行创作，他们创作的作品也变成了我们展览的一部分。在图书馆里，梁老师跟当时来读书的小朋友一起进行折纸的工作坊的活动。"边跑边艺术"做艺术进入社区的活动不仅仅是实践，其实也是一边实践一边进行"艺术社区"包括社区美术馆公共文化创新之类的理论的推动，所以每一次做活动我们都会有一个论坛。2019年我们请潘守永老师一起做的"社区美术馆与公共文化创新"的论坛放到了镇图书馆举办，也是为了强调在地性。

大家到了展厅还可以看到有这样的一件装置作品，其实是我把2019年以来在新华网做的"市民美育大课堂"十讲音频以这样一种装置作品的形式给展示出来，因为这也是"边跑边艺术"小组的一个内容，希望大家在看完展览之余可以休息下来听听，可以碎片化地了解一下西方现代艺术史，这也是美育的一种方式。

其实我们做"边跑边艺术"首先是因为我们有这样的一个社区枢纽站，这个社区枢纽站是2018年由王南溟老师发起的，它是获得了专业人士及学生的广泛支持和参与的一个公共文化项目。它以学术理念和项目策划的方式与社会各组织和社会各层面进行广泛的合作及实施，从而更好地让美术馆化的社区文化与学术界互动。可以说这个社区枢纽站进行的是将美术馆延伸到社会现场从而重塑美术馆功能的实践，也是将美术馆的公共教育项目更直接地呈现给观众的一种方式。更进一步说社区枢纽站为公众提供了一个无边界的艺术现场，让"人人都是艺术家"的口号在这样的社会现实中成为一种可能。正是因为有了社区枢纽站，所以在实践的过程中我们就开始思考什么是社区美术馆，艺术社区理论的内容应该包含什么。

经过这两年的实践，我们认为社区美术馆其实就是将这种大的美术馆拆开并分成一个个小的空间然后进入各个社区。它的内容是由专业的策展人和专业的团队来负责运营的，它把原来的市民文化服务体系中的空间创新为家门口有专业美术馆的当代艺术和公共教育的内容，所以说我们虽然很多活动是在社区和乡村做的，但是我们的专业高度和在美术馆是一样的。我们等于是打破了美术馆的边界，把美术馆的展览、公共教育、工作坊的活动放到了社区，让社区居民在家门口就能接受到这样一种艺术。我认为"艺术社区在上海：案例与论坛"这个展览最有意义的一点就是为建构艺术社区理论提出了一个新思考，并且开创了艺术进入社区的一个新路径。

论坛三

2020年9月"文化志愿者在社会治理中的运作：作为'美好社会'与公共行政的建构"论坛现场，汤木做主题演讲

《一一一》证明活着，并且精彩

汤木
（音乐人）

我刚刚测了一下心跳，每分钟 112 次，现在下降了一点。本来张老师让我说说，再准备一个 PPT，我说不会准备 PPT，叫我唱唱歌没问题，我能把你唱哭。我其实在手机里面准备了一下，不巧手机没电了，那我想算了吧，想怎么说就怎么说，没有边界，这样也挺开心的。

刚刚阮老师讲到我们的故事商店，我想跟大家分享一下它是怎么发起的（图1）。2019 年的时候，一群年轻人说：这条路历史很悠久了，我们来整点什么事吧？我说：这挺好玩的，我不要求报酬，也不要求任何东西，那就玩吧。那玩了后，把这些故事全都收集整理出来出版一本书吧？可以。我们就干了。我是第一个店主，后来出了书，过了一年看着这些书觉得没意思，要不搞点音乐？我本来就是搞音乐的，行，玩么，我们就做了第二季故事商店。

有一天晚上我有点失眠，我一直想我最近干了什么，我为什么失眠，我就想着我到底是谁，我要证明自己都证明不了。我喜欢吃肉能证明自己吗？我喜欢戴口罩能证明自己吗？证明不了。后来我觉得我们好像所有在做的事情，我们做艺术，我们做音乐，我们工作，我们吃饭，我们跟朋友在一起，我们听讲座，我们快速地记东西都是在证明自己。但是我们永远无法证明自己是自己，所以我们在不停地追求，一直一直不停地追求，到死了还在追求，那这个东西该怎么样变得更有意义呢？

图1 2020年9月汤木在刘海粟美术馆"艺术社区在上海:案例与论坛"展览现场工作坊互动

分享一个小故事,这个小故事叫"番茄炒蛋"。我有一个朋友叫王小明(音),他是一个导演,他不善言辞,但拍东西肯定是他专业领域里很厉害的。他后来拍了一些小片子也得了一些奖,但是他跟我讲话时磕磕绊绊的,不像我这么能忽悠。有一次我跟王小明去吃烤串,就聊起来了,他说服务员我要一份番茄炒蛋,我说撸串的店你点番茄炒蛋干什么,你怎么到哪都点番茄炒蛋。王小明就跟我讲了一下他喜欢点番茄炒蛋的原因。他说他刚大学毕业时在松江住了一个群租房,吃了3个月的番茄炒蛋盖浇饭,他说他吃番茄炒蛋吃一辈子都不会腻是因为小时候的一件事:有一次爸爸妈妈出去有事,他早饭没吃,中午跟同学出去玩耍,午饭也没有吃,晚上他做完作业妈妈做了番茄炒蛋。本地的番茄特别香,晚上也饿得一塌糊涂,他就跟妈妈说,妈妈我能不能先吃一口我饿得不行了,他妈妈关爱地说儿啊,吃吧。王小明就吃那个番茄炒蛋,那一口后就爱上了番茄炒蛋,觉得这是世界上最好吃的东西。我们刚才讲过王小明不善言辞,我说你这个番茄炒蛋为什么那么好吃,然后他讲了一句话——我跟他作为朋友到现在觉得他表达得最好的一句话,他说他觉得这盘番茄炒蛋里上天把所有的爱全都放了进去。我觉得他说的这句话很艺术说得特别到位,把他的东西表达出来了。之后他不管到哪吃什么烤串、海鲜都要点番茄炒蛋,他说他不是一定要吃番茄炒蛋,这是一种对家乡、对母亲的思念,对刚刚工作的时候这么励志的自己的一种思念。他一直在证明自己在一步一步地前进,证明自己始终在努力。

后来我也爱上番茄炒蛋了，挺好吃的。故事商店旁边有一家做的番茄炒蛋也不错，你们可以尝试一下。我觉得在故事商店里面听到各种不同人的故事，可以给我个人带来很大的冲击，我觉得他们都在活着并且活得很精彩，他们一直在证明自己是在自己的路上永不停歇地走下去。我就想之前有一句被用得很多的网络句子，叫"好看的皮囊千篇一律，有趣的灵魂万里挑一"，我觉得我们每个人都有有趣的灵魂，只是有的时候你忘了去证明自己是自己，你忘了去证明自己活着，你忘了去证明自己活得很精彩，千万不能忘。有的时候我也会忘，吃一口番茄炒蛋就知道了。我对食物有很深的记忆，而且我是南汇人，连白斩鸡都觉得很好吃，我一直对这些很有印象。

有一次我跟我的一个音乐人同事去青岛出差，从上海走高速路过去是 8 个小时，事情忙完了上海还有一些小事要回去处理，但莫名其妙地我们就想拖一拖，要不咱们走国道吧，管那么多干什么，开到哪停到哪。那次我们走国道很开心，可以看到路边有鸡、鸭蹿出来，路上有很多秸秆，散发出香味。从山东一路开到上海你可以看到那些建筑的变化都是有传承的。山东可能是红瓦红顶的，颜色慢慢变淡了，到了江南地区，就变成了青绿的瓦片。这不是光谱吗？我们王老师的线条作品源自生活，我一看那个装置就有共鸣了，共鸣"啊，我活着"，我又一次证明自己了。路上我说老曼我想尿尿，找个荒地农田就好了。完了之后旁边有一个老农民在卖花生，我从来没见过那么大的山东大花生，我买了特别大一蛇皮袋，后备厢塞得满满的，回到上海煮了一下特别好吃，从来没吃过这么好的花生。当我吃花生的时候，脑子里突然想到老农民的手很粗糙，都是裂开的。我觉得这很真实，特别地真实，这是我们在城市里面见不到的，又一次证明我活着。我感受到了别人，我跟别人有了灵魂上的连接，那会使我的灵魂变得万里挑一更有趣。

后来我们到了故事商店，我让别人去讲述他们的故事，讲述时我跟他们感受的东西是一样的。然后我再去把他们讲的东西写成歌词，去找到一些共鸣的地方。看着他的眼睛去感受他，写歌给他听，他被共鸣到了之后他会被证明他就是他。艺术、生活，艺术源于生活高于生活，我们一直在自己生命的道路上证明别人也证明自己，证明我们活得很精彩。谢谢！

2020年9月"文化志愿者在社会治理中的运作:作为'美好社会'与公共行政的建构"论坛现场,厉致谦做主题演讲

城市看字

厉致谦
[创新型字体公司 3type（三言）联合创始人]

非常感谢刘海粟美术馆对我的邀请，我今天演讲的题目叫"城市看字"，感觉我要讲的内容跟志愿者没什么关系，但是我觉得跟艺术社区还是有点关系的。这两年比较流行的一个概念叫"城市是可以阅读的"。怎么样阅读城市，对于一些普通人来说会存在一个问号。每天在这个城市里生活、上下班，城市还可以阅读吗？普通人可能从来没有想过。官方说法是：城市的建筑是可以阅读的，街道是可以漫步的。要阅读建筑，读懂建筑，对普通人来说也许比较困难。我是学建筑的，我对建筑有一些历史或者结构材料方面的知识，我能理解建筑的美学。但对于普通人来说，要能够阅读城市的建筑，理解它的风貌特点，并不是那么容易的。

我现在做的工作，主要跟字体设计或者字体研究有关。在我看来，对普通人来说，入门门槛更低、更容易理解的，莫过于城市当中的文字了，字大家基本上都认识的嘛。城市中的文字是最容易被理解和阅读的一个东西。图1是我们2019年组织城市字体漫游时在澳门拍的一张照片。这是在澳门非常有名的骑楼街区的李锦记总店，骑楼廊柱上巨大的文字，在城市中构成了一道独特的风景线，也是很多人去澳门必到的打卡地。

接下来讲讲如何阅读城市当中的文字。城市当中的文字我觉得可以细分为两个层面去解读：第一个是文字本身所包含的信息。第二个是文字的字体。文字作为一种信息其实是抽象的，要视觉化之后才能被阅读理解，承载文字信息的具体字形，还有围绕着文

图1　TypeTour 2019 HMS, 澳门

图2　字与面, 粟上海, 2019

图3　世界路牌字（喀什），郑初阳拍摄

图4　世界路牌字（上海），田方方拍摄

图5　城市漫游字（神奈川），Richor拍摄

图6　城市漫游字（大庆），Willie拍摄

图7　城市漫游字（常州），丁一柠拍摄

图8　城市漫游字（上海），阿威拍摄

字的一些其他设计，如颜色、排版、工艺、材质等，都是我们在城市漫游时，可以去阅读和体会，甚至去审美或审丑的。

接着讲一下2019年初和刘海粟美术馆的"粟上海"合作的一个开幕展。当时我发起了一个项目，叫"字与面"，是针对社区做的对于居民信箱姓氏、手写字或者手作字的提取（图2）。中国人有一个说法，叫"见字如面"，通过与社区招募的志愿者一起工作与采集，我们得到了大量一手的图像和资料，通过一些信息的类型学分析，我们对社区居民的面貌有了一定了解。姓氏型、全名型、订阅明细型、门牌号型、单位型……如果这些还在我们的想象之内，那么自明身份型（自称信箱或报袋）、开洞型（大多是门上一个横着的洞，也有竖着的）、地点方位型（通报主人家的方位）、空白型（外形取胜）、传递信息型（给邮递员传话）则给了我们更多的想象和惊喜。当一张信箱的照片同时属于好几样类型时，就会被归入"综合型"。还有一些见字又见面的案例，我们采集的同时也采访了一些比较有意思的信箱主人，把信箱背后的故事也挖掘出来了。

除了上海，我们目光也可以放远一点。我们一直在微信公众号经营着一个小栏目，叫"Type Walks"，其中一个单元叫"世界路牌字"。图3是在喀什拍的路牌，可以看到是有3种语言的。图4是上海摄影师田方方拍摄的路牌，普通人走过路过可能不会注意到，特别有趣之处在于它是五角放射状的，直接反映了城市街道与空间的格局，作为一个图形又非常有趣。图5是在日本拍的，野生动物出没的地方会有这样的一个"熊出没注意"的招牌。

除了路牌之外，还有另外一个单元叫"城市漫游字"。图6是大庆的注意交通安全的牌子，图7是常州老小区的注意噪音的牌子，图8是在上海非常有名的杂货店的牌子，现在那里已经变成网红打卡点，它们都构成了城市里一道特别的风景线。这个栏目一直不断地在连载，差不多连载一年之后，我们把它编辑成了两本小书，大家如果有兴趣可以翻阅一下。一本是《城市漫游字》，除了城市路牌之外还有路面、招牌、广告、手写字等。另外一本是《城市路牌字》，我们把全世界各地的路牌按照颜色进行分类。很多人会想当然地认为路牌一般就是蓝色或者是绿色，其实如果你看过这本书，会发现世界

图9 《隐字上海》　　　　　　　　　　　　图10 别册《白石龙禁停牌》

上城市里的路牌，原来是有各种各样颜色的，非常有意思。

除了这些，我们还收到了很多这样的照片。中国现在的城市更新过程中，有很多店铺因为拆迁的原因，把原来老的招牌字给露出来了。很多城市文字的爱好者们路过，都会注意到并进行记录，我们最近就做了一本这样的书——《隐字上海》（图9），把上海这些年短暂露出来的老招牌字进行收集、整理和归纳，编辑成一本书，这本书大概有300多页。

请允许我读一下这本书前言的片段："隐藏的字迹是上海新旧交替的佐证，却也注定昙花一现。伴随着新店铺的开张、新招牌的安装、新街区的建设，露出的旧字很快又将回归隐匿，甚至被彻底拆除。本书中收录了3位摄影师在过去六七年间记录的文字风景，如今也大多难以寻觅，幸而光影可以记录下这一道道风景，为我们唤起属于那个时代的独家记忆。"我们最近准备出版的一本书，作者廖波峰专门喜欢在深圳城中村游荡，记录下了很多城中村"禁止停车"的牌子，所以这本书就叫《白石龙禁停》。白石龙是深圳最大的城中村，廖波峰在拍摄之余还从一个设计师、艺术家的角度来提炼做了一些东西，它们成了这本书的别册——《白石龙禁停牌》（图10）。

除了在上海、深圳，很多其他的城市当中也可以发现一些独属于那座城市的字。我

图11 澳门招牌师傅林荣耀及其手写的字

们2019年去澳门做城市字体漫游的时候,发现一个非常有趣的现象:澳门有很多店铺的招牌都是由一位叫林荣耀的师傅手写的。图11右边这张照片上是比较少见有落款的,其实有很多没有落款的也是他手写的,可以说很多澳门店铺的招牌,甚至街道的视觉风景,都是从这样一位老师傅的笔下塑造出来的。林荣耀本身是一位招牌师傅,区别于其他的招牌公司,他做的招牌字都是他自己手写的。

最后借用澳门的朋友拍摄的5分钟纪录片,阐述一下城市、文字、街道景观的一些关系。我的分享就到这里。

2020年9月"文化志愿者在社会治理中的运作:作为'美好社会'与公共行政的建构"论坛现场,倪卫华做主题演讲

追痕：社会现场就是美术馆

倪卫华
（艺术家）

各位专家，各位线上线下的朋友，大家晚上好，昨天我把PPT发给王南溟老师时，他说这个版本有点个人化，我说这个表面上看起来有些个人化但实质上是开放的文本，是面向社会化语境的。这里我先放映一个关于我最近作品《追痕》的视频（播放视频）。

这个是3天前在浦东立洋学府的追痕活动，作为追痕活动的发起人，我现在给大家做的演讲标题是"追痕：社会现场就是美术馆"。一是讲一下追痕到底是什么，二是讲一下追痕的版本升级（从1.0到4.0），三是讲关于追痕的临时性和覆盖性问题，四是讲一下它开放的社会现场以及意义共构话题，最后是小结。

所谓追痕就是运用反衬填色、保留痕迹和拉大反差的绘画方法，以城市边缘工厂、园区、住宅废墟的墙壁等作为画布，将墙体的痕迹充分凸显出来的行为。痕迹中有人为的，如小业主的小广告、居民的涂写、小孩的嬉戏涂画等；也有自然的，就是风吹雨晒形成的自然裂纹和肌理。我通过追痕行为赋予它们仪式感。

接下来讲一下追痕从1.0到4.0的版本升级。所谓1.0，是我在架上的绘画（图1），即"追痕"画法的最初实践；2.0是追痕从工作室走向社会空间，但仅限于我一个人的追痕行为；3.0就是我带领着大家一起做群体追痕；4.0就是在我缺席的情况下由在地的人士按既定程序组织追痕活动，有朋友戏称这是"自动驾驶模式"。

讲追痕就要讲到痕迹，而痕迹有一种临时性的特征，因为旧的痕迹往往会被新的痕

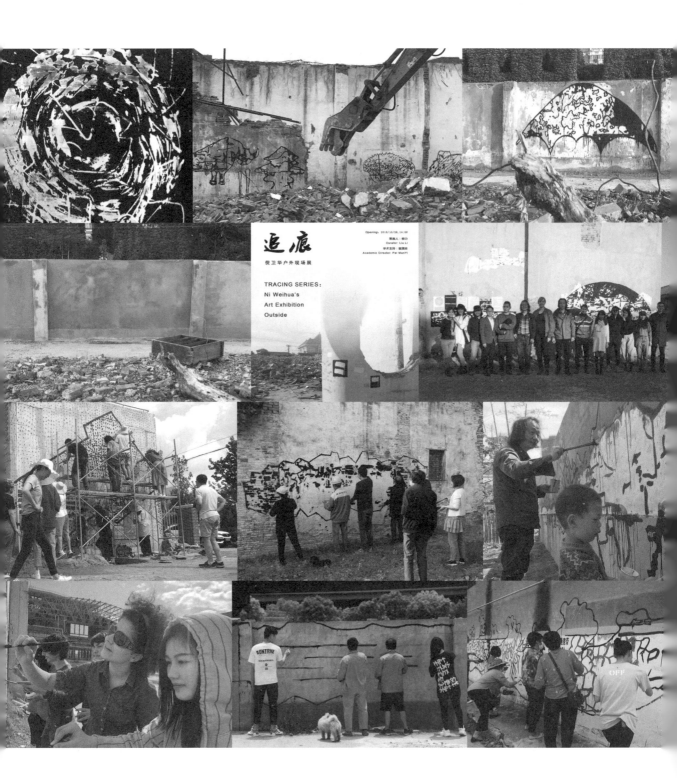

128

艺术社区在上海

1	2	3	图1 倪卫华"追痕"架上作品(追痕1.0)
4	5	6	图2 追痕墙正在被拆除,上海市宝山区顾北路一处废弃园区,2020.12
7	8	9	图3 追痕—上海宝山区盘古路,2020.8
10	11	12	图4 追痕图被水泥覆盖,上海宝山区盘古路,2020.8

图5 "追痕:倪卫华户外现场展"海报,2018.11
图6 参加"追痕:倪卫华户外现场展"开幕式的部分嘉宾合影,2018.11
图7 追痕—上海浦东新区康梧路(立洋学府),2020.9
图8 追痕—安徽运漕古镇,2019.11
图9 追痕—上海市松江区泗泾鼓浪路(贤禾美术馆),2020.4
图10 追痕—意大利博洛尼亚,2019.4
图11 追痕—上海浦东新区林场路,2020.6
图12 追痕—河南省郏县冢头镇达理王村,2020.6

迹覆盖,它在时间的进程中会被慢慢清洗形成新的痕迹。有一次我到宝山区顾北路的追痕现场想进行第二次追痕行为的时候,看到工程抓斗车正在对墙面进行拆除,我即刻拍下了这段关于追痕墙被摧毁而变成一堆瓦砾的视频(图2)。

上上个礼拜我在宝山做一个追痕行为时(图3)。有一个包工头模样的人走过来,我还以为他不让我画了,结果他说你这个画一会儿就要被我搞掉了,你在意吗?我说没关系的。第二天当我再去看的时候,这个追痕图果然被水泥砌掉了(图4),于是我将这个过程发了朋友圈。艺术家张羽在留言中说道,尽管追痕图被覆盖了,我们从视觉上看不到它了,但它从物质的意义上来说并没有消失,也许过了千百年以后人们扒开砖墙还可以看到里面的痕迹。

我们曾于2018年11月中旬别出心裁地做了一次"追痕:倪卫华户外现场展"(图5、图6),策展人柳力戏称,这个展览只有开始(开幕式)而没有截止期,可能它的截止期就是被拆除的那一天……追痕行为本身也是个可以无限覆盖叠加的行为,这有点像游戏程序的NPC,即可以用一个特定的机制去处理城市中不断生成的符号与图像,我在周家牌路做的二次追痕行为就是一个典型的案例。

现在我讲一下关于追痕"开放的社会现场以及意义共构"。刚才各位讲了很多志愿者话题,追痕从参与性角度来说,因为来的人都是自发自愿参与活动的,所以,也可以

说这是一个具有志愿者性质的非常有特色的新模式：第一，参与活动老少皆宜，最小的4岁，最大的有65岁。第二，不同阶层、不同职业的人都可以参与。刚才大家看到的视频中，在立洋学府的追痕中（图7），参与者既有老师、学生，也有门卫、临时工等；在安徽运漕古镇的追痕活动中（图8），第一次去了一个扫地阿姨，玩得很溜，回来的时候，一个烧菜阿姨说扫地阿姨行我也能行，于是她也"追"上了。还有一次在松江贤禾美术馆的追痕活动中（图9），几位当代艺术家和几位传统中国画家一起参与其中，可以说两拨本来互不来往的人在活动中完全融为一体了。在北京门头沟一个废弃煤矿的追痕活动中，参与的人既有京煤集团副总，也有门头沟区文旅局局长，职务最小的也是科长。另外，上面提到的4.0版本，即在意大利博洛尼亚的追痕中（图10），所有人都是我没有见过的，唯一在网上认识的李祝伟是因为我们在国内共同参加一个群展而加了微信。

参与追痕的人既可以长期跟随参与，也可以短时间玩一把，哪怕只玩一两分钟。我们有几次活动准备了很多颜料罐和画笔等待各种人参与，譬如在松江云堡的一次活动上，面对一面20来米长2米高的毛坯墙，有几个人连续4小时从头到底一直在参与，而另一些人则玩了一会儿就离开了，但每个人都玩得很开心。在川沙林场路的一块废弃的墙面上（图11），我和搞儿童教育的陶芸正在做追痕，此时有3个管道工走了过来，我就邀请他们一起参与，他们一开始有顾虑怕画得不好，但一上手马上熟练地玩了起来，整个过程都非常欢快。后来也是在同一个地方，我们组织了一次追痕亲子活动，十几位家长带着他们的小孩一起追痕，画了约十几米长的墙。

在河南郏县冢头镇一个叫做达理王的村落里（图12），我们做了17次追痕活动，参与的人大多数是三四十岁的农村妇女，我把她们叫作"乘风破浪的农村姐姐"，因为当时湖南电视台正好在播出"乘风破浪的姐姐"节目，而这些农村姐姐们在追痕活动期间也是光彩照人，魅力四射，一点儿也不逊于城市姐姐们。她们其实很有理想，有些人从小也画过画，只是当了农民后就再也没有拿起过画笔，但是她们心里一直有一个"让生活更加多姿多彩"的梦想，追痕活动为她们提供了一个特别的舞台，这只是一个起点，

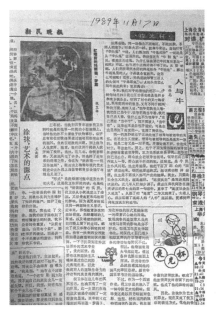

图13 王南溟为倪卫华绘画个展写的评论，发表于《新民晚报》1989.11.17

图14 追痕—河北北戴河阿那亚海边，2019.5

但未来实现梦想的可能性也许很大。

我自从2018年5月起做追痕活动至今已经有两年多时间，涉及的地点从宝山到上海其他区，又辐射到全国和国外，共实施196次，累计有500多人参与。我认为，追痕的意义是开放的、叠加的，也是可以"生长的"。首先追痕的意义必须从痕迹说起，我在艺术生涯的早期就有了一个观点，认为各种有意无意间形成的痕迹都是"艺术的源点"，我们对艺术的考证都是从痕迹开始的，如最早的那些岩画、壁画等。我在1989年做过一个名为"新表现：倪卫华画展"的个展，是王南溟策展的，他在发表于《新民晚报》上的评论文章就用了"涂抹：艺术的源点"作为标题（图13）。他说："那些随意涂抹的原始岩画，无经雕琢的儿童画，以及墙壁的涂刷、泥泞路上留下的足印，都成了倪卫华潜心研究的对象。"今天，通过追痕，可以唤起人们对痕迹的审美认知，凡是参与过追痕的人再次遇到痕迹时都特别敏感，都会去追问一下痕迹的来龙去脉，这是追痕特别有意思的地方。

2019年5月，我和几位做陶瓷的艺术家以及在阿那亚做酒店管理的朋友在海边礁石上做了一次礁石上的追痕（图14），在这个特别的追痕活动中，我们仿佛可以看到一些史前的时空运动密码在里面，这是一种非常特别的审美

图15 追痕—上海松江长浜路，2019.1

图16 追痕—上海松江区辰塔路，2019.11

能量。我上个月在瓦砾上做追痕的时候，忽然想起法国哲学家雅克·德里达（Jacquse Derrida）说的一句话："一处废墟可不是一个简单的地点，废墟是从过去而来的地点，因为它正在崩溃中，所以它见证了我们一切结构的非永恒性。"他的话似乎呼应了着我追痕所要表达的观念。

思想大师亨利·列斐伏尔（Henri Lsfsbvre）认为，社会空间有3个维度构成，一个是构想的空间，一个是感知的空间，还有一个是生活的空间。构想的空间有知识和权力加持，涉及规划、管理、法则和禁令；感知的空间就是空间生产，属于实践、行为、创意和改造；而生活的空间则是生产的"作品"，即居所、场所等空间产品。我通过对城乡结合部公共空间痕迹的考察，可以看到一个体量庞大却常常是隐匿的城市景观符号群，这些地方往往处于一种拆和建的循环过程中，有着不为人知的重要信息。

无论是在松江区的废弃工厂（图15、图16），还是在宝山区的川纪路、圃南路（图17），上面都写有"挖井、打井、叉车、吊车"这一类的小广告和电话联系方式，在浦东新区，可以看到一些写着"男女情爱"的涂写文字，还有"躺枪了"的字眼，当然也可以依稀看到这些随意涂写的符号被城市管理者清理覆盖过的痕迹。如果你仔细分析，可以感受到那种在城郊接合部两股势力的纠缠和博弈。而在意大利博洛尼亚，更多体现

图17　追痕—上海市宝山区圃南路，2018.9

图18　追痕—意大利博洛尼亚，2019.4

的是国家、肤色、种族、异质文化等维度的交织与冲突，这里的涂鸦一层叠着一层，尽管已经模糊不清，但通过追痕，可以形成一种具有仪式感的"合成"图像，从而提醒人们进行二度思考（图18）。

还有一个重要的观念，追痕的意义是通过每一位参与者感知、感悟的多重赋能集合形成的，亦即意义是共构的。参与过多次追痕的文化传播从业者王菁说，通过活动可以寻找失却的童年乐趣；意大利留学生夏章峰说，追痕是对新时代城市的一种符号探讨与追求；建筑师薛楚金说，追痕打破了艺术创作的很多界限，让参与的人体会到了久违的集体艺术创作乐趣；平面设计师陈勇说，追痕除了绘画还有很多欢乐赋予其中；年轻的留英学生何轻予说，追痕得到最多的反馈是治愈；艺术家秦晔璇说，艺术的发展要有更多像追痕这样的案例，去寻找介入社会和介入生活的突破口；室内设计师李秀儿说，通过追痕，可以认识很多有意思的新朋友；一位网友在我朋友圈留言说，追痕里面有踪迹学的东西，它不仅是物质实体（墙面）的踪迹，还有社会信息的踪迹，不同的参与者的行为踪迹以及他们的主观心理踪迹等，总之可以看到图像背后的很多信息。

最后我借用一句广告语结束我的演讲："我们不制造图像，我们是图像的搬运工。"欢迎大家一起来追痕。谢谢！

2020年11月"文化志愿者在社会治理中的运作:作为'美好社会'与公共行政的建构"论坛现场,王南溟做主题演讲

艺术社区与情绪和直觉的劳动:一种由艺术家志愿者而来的工作理论

王南溟

(批评家、社区枢纽站创始人)

再次感谢刘海粟美术馆,这段时间我成了这个美术馆的常客,同时也感谢我们前面两场论坛所有的演讲嘉宾和今天所有的演讲嘉宾。今天论坛上,我们从最后一位发音的艺术家倪卫华开始往上追溯这个共同体中艺术家本身所具备的气质,会发现即使不让他们做志愿者,他们其实也一直在做志愿者,这是一个非常奇怪的现象。每次我们开展跨学科论坛讨论的时候总会有人问我:我们艺术家在做艺术乡建,这么多艺术家愿意到乡村做一些艺术活动,跟乡村小孩进行交流互动,把自己认为最美好的一面展示给孩子们,为什么会有这么多艺术家将自己的艺术投入到乡村去和村民互动?这个问题也让社会学家很好奇。

我的回答也很简单,我说艺术家其实都是"流浪大使",我们倒过来讲,倪卫华展示给我们的也就是一个流浪大使的行为方式,他通过他自己对艺术的理解,展示了流浪过程中的哲学话题,展示了不同阶层的人在什么情况下面才会在一起流浪的这样一个话题,展示了艺术到底还有哪些功能以前没有发展出来,现在正有待艺术家去发展。一种互动式的艺术从本意上来说,并不是要做成什么样的艺术家,而是说如何让我们的艺术和他人进行分享,然后形成一种既是我们的艺术也是大家的艺术这样一种共同完成的艺术,所以艺术家在这个层面上已经变成了分享者,这种分享不是以商业回报来计算的。

从这个角度来说,由于这种不计算商业回报的分享,只要跟其他人发生了关联,就

图1 月浦花海

图2 2019年5月马琳在"梵高的《向日葵》与《盛开的杏花》"讲座现场

可以构成一个志愿者的概念,而不只是说在一个志愿者的什么组织里面进行了活动才叫志愿者。从我们艺术社区的角度来讲,艺术家的参与使得志愿者的范围有所扩大,但是随之面临的问题也产生了,就是一个人以艺术家创作来作为一个志愿者主体的时候,他本身是有要求的。

对于我们今天而言,首先面临的一个最大的问题就是,假如艺术家要去做志愿者,他前面的一个障碍来源于做志愿者的时候要被第三方接纳,接纳的障碍在于哪里?在于以往常规的工作方法,凡是美化环境,凡是要点缀一下地做一点改变,使得有艺术感气氛效果的,一般都是委托广告公司来完成的,这也就意味着如何区别艺术家与广告公司的问题,就是艺术家要获得一种什么样的内容才是他认为有价值的东西,这和被委托方工作的惯性构成了一个非常大的矛盾冲突,这也是我们在过程当中逐步累积起来的一些案例所遇到的问题。

马琳在演讲当中介绍了2018年开始的"社区枢纽站"中的"边跑边艺术",汤木

证明了自己能够活得精彩其实也给市民带来了无限的欢乐，这跟商业演出是完全不一样的，不是商业演出机制里的行为，可能没有任何海报和广告，但是他确实是通过交流证明自己活得精彩，其实互动也是一样地精彩。诸如此类的案例在我们城市文明当中是不同的，不同在于他所呈现的样式是非常个性化的，因为他要体现出自己的社会价值，他要活得精彩，跟人家雷同就证明是不精彩的。艺术家在这个领域里面要如何来体现个人，一定是他认为这个东西是最值得拿出来跟人家分享的，就像自己做了一道最好的菜给人家去吃，如果拿不出这道菜那宁可就不拿了。但是广告公司和商业行为不是这样的，商业行为是以甲方为标准的，甲方要什么就提供什么。

我们始终面临着商业广告的服务与艺术家志愿者的服务之间的这样一种矛盾冲突，2018年这种矛盾冲突随着社区枢纽站工作的展开越来越明显化。当我在说我们要进社区做一个活动时，他们会认为我是一个广告公司的小经理；当我说我要这样做，他们会拿出广告公司做的样本来要求我，人家都是怎么做的。比如当我们在月浦镇做一个花艺节活动的时候（图1），广告公司会做这样大大小小的黄鸭，我们会把艺术家的作品放到一个由曾经废弃的粮仓改造成的很小的公共文化服务的空间里，我们会展示一下现在还在德国的中国艺术家牟桓的作品，我们会讲这个作品里的题材、色彩，把花与枝叶拆开来再组成自己抽象语言的这种结合是如何形成的。我们会不厌其烦地去讲，如何用眼睛去看一幅画面，一幅好的抽象画中平涂的颜色或者一根线里面，一定要像抽象表现主义理论中强调的那样，画面要会呼吸，每一块颜色、每一根线都要会呼吸。尽管眼睛不能马上看到画面是怎么样呼吸的，但是如果说其表现的笔触或者表现的色彩是用来表达自己的情感，那这个画面一定是要呼吸的，不呼吸的肯定是广告公司做出的仅仅是死的线条，除非我们是搞波普艺术，把它模仿出来当成一个消费社会的象征，但那就是观念艺术作品而不是广告公司干的活了。

我们可以在一个公共空间里面做关于花艺节的配套项目，比如我们如何解读梵高的《向日葵》（图2），这要有艺术背景的专业老师进行讲解。梵高当年是没有名气的，而且穷困潦倒死掉了，后面理论上才慢慢论证出来他是很有价值的艺术家，如何把这些

图3 2020年8月刘海粟美术馆"艺术社区在上海：案例与论坛"展览现场：2号展厅"社区枢纽站板块"牟桓作品《春》《夏》《秋》《冬》

图4 倪卫华"追痕"现场

理论价值论证出来，没有专家演讲是不行的。一代一代专家演讲才能把专业精神传下去，离开了这个专业环节就会倒退到什么都不懂的那个时代。就像我们到罗泾一路走过去，没有人关心倪卫华的这个项目，它在主流的"边跑边艺术"点位的外面，当时镇里的人看了这个方案顾虑到能不能做，我说那就把这个作为"边跑边艺术"的外围艺术展。但是在那里，我们可以看到广告公司的痕迹，一艘小木船上面搞了一株植物，好像很美观，但是一看就知道是广告公司做出来的而不是艺术家的作品。艺术家做的是个人的想法、个人的语言，通过个人的一种空间的呈现方式，带来自己在社会中的一种体验（图3）。

2019年，我们再次和学生回到罗泾看这些作品，没到罗泾时，先让倪卫华找了宝山的城中村又画了这样一个东西，然后我们又回到2018年"边跑边艺术"时倪卫华的作品孤零零待着的地方，画的痕迹还是在的。倪卫华从那个时候基本上每个星期都去画，通过他的行为卷入的人越来越多，越来越有共鸣（图4）。今天听倪卫华的演讲我才知道这些作品还有疗愈功能，之前我没想到这些黑糊糊的东西还有这个功能。以前我们说很鲜艳的颜色、节奏感强的音乐有疗愈功能的，没想到压抑的黑色也有疗愈功能，这可以提供给疗愈艺术家作为一个案例。

图5是2018年艺术家去考察，我们可以看到艺术家很认真地面对一个乡村里面的壁画。艺术家要做

图5　2018年艺术家柴文涛在罗泾镇花红村现场进行考察与创造

什么？艺术家去考察那里是不是有很好的元素能够转化为他自己的语言，当地的图像、日常生活当中的图像要转化为自己的图像变成作品。然后就形成了这个艺术家的一个墙绘作品，把原来的这种乡村图像转化为艺术抽象的图像符号和色彩板块之间的作品。现在想想这个作品是很冒险的，因为这面墙不是乡村里面政府使用的墙，这栋楼是农民宅基地里面的一栋楼，画之前要经过当地农民的同意，如果不同意是画不出来的。一个宅基地的围墙农民同意你画，证明农民跟艺术家的图像没有太多的冲突，要不然是不会同意艺术家画的。

第一次"边跑边艺术"是在2018年，我们在运作这样一个项目的时候，当地政府就围绕着是不是要呈现出广告公司做的样子，与我们艺术家志愿者发生了冲突。在讨论的时候，他们预想是委托一个广告公司做，他们拿出了很多所谓原来有过的一些图片给我们看，说你们要做这个、做那个。当时第一次开会我就发火，掉头而走，但后来还是跟我联系。后来镇长说，这样吧，体育赛事与艺术家两端单独分开，我们对艺术家的要

求很简单，艺术家只要在作品签上名字，就这个要求，其他就不去干涉了。这是离开了广告公司模式走向跟艺术家合作的一个很好的开始，除了倪卫华被排除在外，其他艺术家就开始进去做艺术创作了。老羊的"长江蟹"作品，里面是钢筋结构外面是稻草，正好是秋收季节，我们把新鲜的稻草全部用编织的方法编织到"长江蟹"上，稻草刚割下来做成"长江蟹"的时候还有稻草的香味。内部钢筋结构是永久性的，本来是想每年的秋收季节对"长江蟹"的外体进行稻草的再编织，每年一次当作秋收季节的一个活动，2019年没实现这个计划，到了2020年，稻草时间长了破掉了，我们艺术家再去翻新，把稻草重新编织起来，稻草的香味没有了，但是我们还获得了一个意外收获。原来做这个"长江蟹"的时候是我们雇的工人去做的，这次终于有当地的村民来一起参与，有十几个村里面的村民一起帮着艺术家编织稻草，这也就意味着在这个地方，这个作品从开始的装置到后面的重新编织逐步形成了一个村民与艺术家的互动关系。

我说以上这些的目的不是为了介绍这个活动本身，因为马琳、倪卫华他们自己也已经介绍了。我也不是介绍艺术家如何做志愿者，前面的发言中已经通过很感人的故事商店召唤了很多人，比如厉致谦说他自己没做过志愿者，但是他在这个过程中已经做了志愿者的工作，他跟某一个人讲一个城市的建筑体，他在讲的过程中把自己的专业跟人家分享，他是志愿者，志愿者没有固定模式，只要有一个实践行动的过程就能体现出来。

我后面要强调的是，通过这次展览，这些志愿者行为都成了作品，这是最核心的。"边跑边艺"是在走，是艺术家在各个地方走动，但是这本身是围绕着艺术家自己要做的课题来的。我在做美术馆馆长的时候受到浦东新区政府宣传部门的委托，他们有两个项目希望跟我们美术馆合作，通过合作要提高市民艺术大学和街镇的公共文化水准。非常难为情的是我没做成这件事情，我去参与过调研、讨论会，也开过好多会，我才知道我这样的人不好做这件事情。2018年我下了决心试试看这件事情能不能做成，如何去启动这个项目并且不停在理论上推动，哪怕做不成我们也可能会形成一系列的理论思考跟大家讨论。所以2018年过完年的第一天我在微信平台上推送出一条消息：2018年王南溟志愿者年。

到这个时候，我们首先把项目称为"艺术进社区"，当代美术馆的公共教育进到社区，这是一个前提。2018年开始"艺术进社区"，以我个人的名义来发起艺术家志愿者团队，社区枢纽站是其中的一个合作平台，愿意和我们一起在城乡之间走动的人都可以到我们这里来。"艺术进社区"在2018年和2019年展开，确实通过努力形成了一些案例，我还发现周围的一些朋友不在我发布的志愿者平台上面，而是自己也在从事着一些文化志愿者、艺术志愿者的公共文化项目，所以说我们已经进到社区了。到了2020年我们把"艺术进社区"的"进"字去掉了，形成了"艺术社区"的概念。有了"艺术社区"以后，里面不只是艺术家的个人行为，也滚动了管理学科里面的一整套方法，这套方法一直拓展到新公共管理领域，在艺术最本性的领域中的艺术与哲学、艺术与前卫艺术、艺术与存在哲学的关系，都被囊括到了公共管理理论里面去。这就是我们要用8个主题论坛来讨论这个话题的原因，这8个主题目前构成了我们要讨论的话题，但是还有一些话题我们没有纳入到里面，以后可能还有第九个、第十个主题，我们这次不作为讨论对象。

这里可以看到"艺术社区"涉及公共管理理论中的新公共管理化问题。首先是情绪劳动。它代表了反对韦伯系统的工具理性和科学管理模式，就是说假如把艺术家拿到科学管理模式里面去，可能是不合理的。艺术家画的黑糊糊的东西是会把人搞忧郁的，怎么会用来疗愈呢，那是不符合以往经验的，但事实上艺术家的个案证明它是有疗愈意义的，那么就是以往的理念要改，而不是艺术家要改。所以韦伯这样一种以科学管理为模式的理论，其实已经受到了新管理学的挑战，也就是说情绪劳动导致了公共部门的再造，公共部门不能把自己放到一个导向的位置上面，而要把自己放回到协助志愿者的公共劳动者这个位置上面。这种政府的行为，我们理论上称为无缝隙化，政府跟公民、社区之间没有隔阂，很畅通，因为它们通过民间协调得非常好。我们在做事过程当中常常会有过于烦琐的官僚主义，比如在程序上面要填很多表，填好表还要写科学报告，科学报告还没写完就要把科学成果写出来，这是不科学的。我要做一个新的研究，填表是我在立项，你要我填出所获得的成果是什么东西，那我失败了呢？你怎么知道任何东西都是有成果的？这种表面上很科学的东西其实是不科学的，违背了真正的科学原则。科学是什么？

尝试了，可以成功，也可以失败，这才叫科学。所以它的结果不是以管理部门和职能为导向的，这个非常重要。要以顾客为导向，以需求为导向，要把成果当作一个可能有参考价值的对象。

其次是公民治理与公共服务职业者。随着"艺术社区"的形成和发展，它的职业化的工作范围里似乎也多了两个名称，一个是社工艺术家，另外一个是社工策展人。社工策展人不在美术馆里面策展，而要跑到社区里面策展，同时又要不被人误解，不被人归到广告公司经理人里去，社工策展人是公共服务职业者，其工作随着公民治理和艺术社区而展开。我们在陆家嘴街道签了一个设立社工策展人的协议，这是陆家嘴社区基金会里面专门投放的岗位，此前受到疫情的影响，过段时间马上就要恢复了。

最后是公共社会组织与志愿者行为的动机，这是落实到艺术家本身的。公共社会组织做公益的时候，要有大大小小不同的平台，才能让各种各样的人进入。"社区枢纽站"是一个平台，它试图成为一个公共社会组织，那么这个平台应该是专业平台，而不是简单的志愿者平台，所以要了解如果艺术家要做志愿者，其志愿者行为的动机来自哪里。我们在志愿者里面要讨论志愿者动机，什么样的志愿者动机会产生什么类型的志愿者，这在志愿者理论里面是有严格区分的。

一般情况下，如果艺术家要做志愿者，第一，肯定要有一个先天条件：他不是一个完全孤傲的艺术家。第二，他也不是一个广告公司的设计员，因为那是服务甲方的，他既要实现自己的理念上的想法，同时又要有社会工作能力。外在认同不一定是艺术家在乎的，艺术家有个特点，就是人家说好说不好没关系，我做我的。比如你说倪卫华的黑糊糊的画没人看，让他到罗泾做边缘艺术家，那对他来说是没问题的。如果只是关注自己的外在认同，这样的志愿者可能就不像艺术家了。艺术家更关注的是参与到一个能够获得价值实现的平台。

假如说我们要将"艺术社区"不停地往前推进，就意味着社会有义务重新认识社工艺术家这样一群人，所以我们讲了半天如何搭建艺术家的平台，如何让艺术家成为"艺

术社区"里面和市民一起互动的双重主体,这个时候艺术家就不是一个简单的志愿者概念所能概括的了。"艺术社区"理论涵盖了公共政策、公共行政一直到公共文化保障与促进法案,还包括策展人本身的专业设置,社工艺术家、社工策展人的跨学科专业设置,这些都带来了我们新的行为。大家一起期待着"艺术社区"活动这次是在上海,下次是在长三角,再下次是全国,谢谢大家!

会议时间
2020年9月16日18:00-21:30

会议地点
刘海粟美术馆B1报告厅

主持人
阮竣（刘海粟美术馆馆长）

讨论嘉宾
马琳（上海大学上海美术学院副教授）
汤木（音乐人）
厉致谦[创新型字体公司3type（三言）联合创始人]
倪卫华（艺术家）
王南溟（批评家、社区枢纽站创始人）

2020年9月16日刘海粟美术馆"文化志愿者在社会治理中的运作：作为'美好社会'与公共行政的建构"圆桌讨论现场

2020年9月16日刘海粟美术馆"文化志愿者在社会治理中的运作：作为'美好社会'与公共行政的建构"圆桌讨论现场，刘海粟美术馆馆长阮竣主持

"文化志愿者在社会治理中的运作：作为'美好社会'与公共行政的建构"圆桌讨论

阮竣： 我们进行相对轻松的环节，来跟现场的观众做一些互动。刚刚张民老师作为志愿者的管理者很辛苦赶回去工作了。刚才他跟我们分享，其实我很希望他参加这一环节，让他作为一个管理志愿者的专业领导来探讨我们其他艺术家分享的案例和做法，是不是应该是志愿者管理领域的内容。厉致谦说自己的做法感觉不像志愿者行为，但是从我的角度来讲还是很像的，我想大家复盘一下看看我们刚才演讲的这几位艺术家在艺术过程中，是不是还是有一些志愿者行为和精神。

厉致谦： 我十几年前有一段时间在法国一个很小、很偏僻的小镇生活工作过，那个小镇一般没什么人知道的，但是有一天我在镇上走路，突然看到一个广告，镇上有一个美术馆举办一个雕塑展，我当时特别吃惊，这么偏僻的地方居然有一个意大利的展。当时的形态和我们今天所讲的社区美术馆区别在哪里？需不需要前面王老师说的社区艺术工作者或者社区艺术策展人？是不是艺术进入社区也就够了，真的需要一个在地的策展人去做这样的工作吗？

阮竣： 刚刚王老师分享了社区美术馆这个概念，从社区枢纽站的角度，做志愿者的工作、做一些社区的工作延展出来社区美术馆的概念。大家看到我们今天在楼上呈现的展览的时候，会看到有一个案例是刘海粟倡导的，从一个案例的形成、从一个美术馆的角度介入做一些社区的项目，其实整个做法或者说出发点跟在场的各位在前面分享的

所有项目是一样的。我们是希望艺术能够亲民,能够走进老百姓的生活,普通人能够在专业的场馆里感受到艺术的美好,至于说是不是用社区美术馆这样一个载体则不一定。我可以举一个非常简单的例子,在美国百老汇有一个很小的社区剧院,这个剧院本身是20世纪70年代纽约城市更新的过程中一个黑人街区中废弃的空间,闲置了近20年,政府觉得这个空间闲置着会有很多不稳定的因素,所以就说要做一个剧院,政府免费提供空间,由一个民营机构介入来做一个剧院,但是剧院要有社区属性,大部分内容要服务周边的居民,这个做法跟现在国内在推广的一些社区的概念很像。这个剧院所有的剧目都非常小,因为它的空间很小,只有6个厅,最大的厅有60个位置,舞台剧最贵的票是9.9美元,所以每天的上座率有98%以上,365天有350天在表演。我们问他们是否能够赚回成本,他们说完全没有问题,但是他们不是用这个来赚大钱,他们在服务社区的过程当中完成了政府给予这个空间时交给他们的任务,实现了自己剧目的排演表演,而且也赚取了该有的收入。这个案例和我们社区美术馆的建设以及很多社区项目其实很像。

社区美术馆刚刚兴起,以什么样的方式,怎么建,怎么管,怎么运营,这些都是我们试图通过艺术社区展览的案例和论坛来发起的议题。我们希望能够一起讨论、一起去建构的志愿者精神,形成它自己的管理体系。刚刚张民书记已经分享了一个很有意思的团体,他们用志愿者精神介入,运营成本来源于政府补贴,来源于社会志愿者的介入,这种志愿者服务有其管理模式,我觉得这在我们艺术家参与到社区项目过程中是很好的一种做法。

王南溟: 刚刚阮馆长提出了居民社区美术馆的概念和运营模式。志愿者是有补贴的,只不过这种补贴不是按照商业模式来的,倒过来讲美术馆里面的从业者是有工资的,应该是半个志愿者,跟商务人士当然没法比。美术馆里面有很多志愿者过来,实习生、志愿者是我们降低运营成本的有力武器,由于他们的参与,美术馆的人员工资费用才能降下来。美术馆作为一个非营利性机构很难说自己要创造什么东西,我们如何使社区美术馆这样一个形态在中国得以推广,其实我在有些会议上也提过建议,因为我们就缺了两

个环节导致社会组织发展不起来。在中国做志愿者不是件容易的事情，因为我们缺乏一个平台，这个平台意味着我要通过我的专业跟我所服务的个地方和组织发生关联。现在上海的国有美术馆可能在运作过程当中有它的特点，可以不用像非国有美术馆那样运营。美术馆的公共教育是衡量美术馆做得好不好的一个重要标志，美术馆的参观群体以白领居多，几乎没有老市民，浦东区人民政府委托我说能不能在市民街镇里面做一点美术馆的工作，但也没做起来，他们不愿来我们也进不去，所以我们使用社区枢纽站这样一个名称。名称是很重要的，可以把人召集过来，社区枢纽站是根据我的名义发布的，它说到底就是一个社会组织，只不过我们民间组织注册面临着很多问题，比如说社区枢纽站一定要规定在上海什么区，申请名称限制很多，我用这个规定格式的名字还像艺术家吗？不像了。艺术家这点脾气还是要有的。

我们既然是要做社会公益活动，公共资金如何申请？这个是以后要花大力气讨论的，同时要落实到具体的运营上。有一次上海市文联叫我去开会，说要大力发展自由艺术家组织，我说上海要做一件事情，比如以"两新人员"的名义来召集，不是把自由艺术家叫过来单独成立一个什么理事会或者什么协会，而是要让所有的自由艺术家哪怕从外地来到上海成为的自由艺术家，都可以向文联申请资助。例如在罗泾镇做一个艺术项目，镇里给我们的资金我们当然要，但是这个项目还可以向文联申请资金，既然要扶持"两新人员"，那么艺术家就可以向文联申请资金。

倪卫华：刚刚说到社区美术馆，我也想说两句。我觉得现在整个环境的变化，包括观众素质的变化，造成了整个艺术生态的变化。刚刚我的题目也是王老师说的社会现场美术馆，王老师说我一直在参加他的外围展，其实我作为志愿者也是外围志愿者。我们的志愿者都是临时的，比如民工在我后面看，我把他们喊过来一起画，这也算志愿者，他们也觉得玩得很开心。其实志愿者的这个概念也在拓宽，刚刚张民老师讲的时候一条条都挺细的，好像都在规范里面。我想这个志愿者是不是可以纳入他的规范里面，我想精神上是纳入的，只是好像一直处于边缘位置。但是这确实是当下我们的一个艺术生态，我们的社会在网络化中，整个艺术生态都在发生变化，在这种情况下艺术其实也发生了

很大的变化，美术馆不是唯一的艺术生态，我们现在有很多其他的生态。尽管追痕黑糊糊的看上去不受待见，但是也是能疗愈的，这个不是我说的。很多人说他们本来很郁闷，做了追痕3天以后就很开心，豁然开朗了。

汤木： 我看到倪卫华演讲中有1989年《新民晚报》对他展览进行评论的报道，那时候我刚出生，你们就已经在报纸上玩了。我们在浦东滴水湖办过一个音乐节，我觉得做艺术或者音乐的人都很纯真，我们那个音乐节要求所有来的人必须拿一本书或者一件旧衣服，这是一个公益项目。我们工作室有彝族的老师会把这些书和衣服送到一些贫困地区，也会有很多志愿者参与，从事艺术工作类的人更多一些，大部分是音乐人。我们也会把一些艺术的东西，比如我们做的小画册等运到当地给他们。但是做了好几年之后我发现了一个矛盾的现象，就是贫穷地区的人只拿书本和衣服，给他们一些精神艺术的东西他们会说这是什么，他们只要穿暖吃饱就可以了。我讲的是比较负面的情况。有些参与的志愿者也会做一些表演，志愿者自己开心一阵，就没有然后了。我不知道倪卫华老师在做项目的时候会不会有长期或者固定的志愿者，或者是像您说的玩一下就走了，这个矛盾是否存在。

倪卫华： 我们的活动有长期的粉丝，就是一直跟着，但是也有临时玩玩的。最有意思的是在松江，他们给了我一个很大的毛坯房，上面也有白墙斑驳的痕迹，水泥露出来，这个就可以做追痕，我准备了二十几支画笔和两大桶颜料，有外国人参与，还有两个小姑娘临时加入进来，都玩儿的很开心，这个事情是很自然而然发生的。当然追痕这件事情我跑到哪追到哪，哪怕我跑的地方比较远，一些长期志愿者也会追过来，除非他们有事情。这个还是让我蛮感动的。

马琳： 2019年我做了一个课题，题目就是"艺术进入社区新路径研究"，我首先从社区博物馆这个概念切入，介绍了国际上第一个社区博物馆美国安那考斯提亚社区博物馆是怎么做的，它的运作模式在中国是不是有可取之处，有哪些是我们可以借鉴的。因为在国内，社区博物馆、社区美术馆都是非常新的概念，无论是实践还是理论都较为欠缺。现在上海有这么多大型博物馆和美术馆，但是小型社区美术馆或者说社区博物馆

却非常少，这块恰恰是我们日常生活中特别需要的。因为很多老百姓不去大型博物馆、美术馆看展览，但是假如说他们身边有一个让他们很有归属感、很感兴趣的一些艺术展出空间，我想居民肯定是愿意来的。西方的一些社区博物馆的管理刚开始是专家引导，慢慢形成了一种自下而上的管理理念，这种自下而上是很重要的，主要是社区居民发自内心地热爱和参与。目前国内处于最初的阶段，策展人、专家、艺术家能进入社区已经很不容易了，进入社区之后我们先做引导，接下来是期待有更多的社区居民主动参与，然后他们能够慢慢地接手这个社区美术馆。这样这个社区美术馆才能变成真正属于居民自己的美术馆。我希望再过个一二十年现在这种状况能有所改变，因为这个工作的确是很难的。

阮竣：刚刚王老师讲了艺术家进入社区的过程很困难，作为一位享誉国内的策展人、美术馆馆长，有官方和业界的身份，他进入社区都非常困难，可以想见其他很多项目的推动有多不容易。前面厉致谦在演讲中提到了一个案例《字与面》，它当年的落地也有很多困难，他们要敲开每一家社区老百姓的门去跟他们沟通关于信箱的故事，这个行为本身就是一个艺术的行为，简单又朴素，但是能够敲开门跟大家进行互动的人很少。他采集了很多信箱做了很多分类，他把这些内容用展览的形式呈现，在展出的那段时间这些信箱故事背后的老百姓自己会主动来参与这个展览，甚至会呼朋唤友带领大家走进这样一个社区空间去看跟他们有关的展览或者艺术呈现方式。这个项目从策划、执行、呈现到宣传推广的整个过程中参与性非常强，在这个过程中艺术家又兼职了策展人和志愿者的工作，但是在整个项目的背后其实很多是他曾经采访的社区老百姓，他们自己主动变成这个展览的参与者、志愿者，这个是双向互动的。哪怕这个人他觉得这件事情有意思，只是参与10分钟拍照打个卡，他只要有了这个意识，我觉得对我们来讲就是成功的。我相信过20年，可能还不到20年，我们今天要进行的实践就会变成日常，城市的温度就是这么来的。

刚刚张民书记分享的关于志愿者的内容，全国都有志愿者为什么上海做得最好？因为上海做得规范、前沿，有很多理论的建构和实践，在整个特大城市社会治理的过程中

社会的建设、管理体系的完善，做了很多工作。在这个过程中，志愿者的工作只是其中一部分，我们现在在尝试给予志愿者或者说文化志愿者一些更深入、更专业的人员，加以更专业的一些做法，可能会让他们变成文化志愿者2.0版本的群体，我们相信这个群体会走出上海，走向长三角，走向中国，这是我们的期待。

王南溟：我们发展的速度我们自己都无法意料，2015年之前，我们当代美术馆的观众是不太多的，2015—2018年，人数突然增加了，这个增加出乎我们意料，观众排着队买票进来，美术馆有时候还要限流。到美术馆做志愿者的人也多起来了，有一点核心的原则，就是要求志愿者是出于情怀和心灵的自我需要，不是被外界操控和支配的，所以我觉得哪怕他们只是来片刻我们都是要感谢的，因为他们是发自内心的愿意参与其中。任何一个时期的公民治理、社区自治都离不开志愿者，有时候一个家庭妇女一站出来就是秘书长、会长，社会的稳定和繁荣就是靠这些人。

有了这些人以后哪怕社会有特殊时期，也不怕了，这才是我们要推动社会志愿者最根本的原因，因为这是和美好社会密切相关的。万一发生动荡，这些人可以迅速出来组织团队，这里组织一个小组，那里组织一个小组，一下子把很多杂乱的东西整合清楚，这是社会建构最核心的能力。所以尽管是艺术，它也有一个社会化的过程。我前不久在广东主持了一次关于艺术与社会的论坛，我请上海大学上海美术学院的严俊专门做了一个报告，讲了社会学这个学科里的一些问题，包括艺术社会学这个分类项目是怎么一点点流失掉到最后没了，后来我说艺术社会学在社会学里不行那就拿到美术馆里来吧。

阮竣：再次感谢现场的专业听众和普通听众，希望大家将来能够变成我们美术馆的志愿者，能够变成艺术社区在上海、在长三角行动中的志愿者，欢迎大家参与到我们的团队中来，人人都是艺术家，我们大家都是艺术家。再次感谢大家！

论坛三

论坛四
社区微更新与社会建筑：
创意的历史在地性
与主题多样化

2020年9月"社区微更新与社会建筑:创意的历史在地性与主题多样化"论坛现场,张海翱做主题演讲

人间烟火：城市微更新的S、M、L、XL

张海翱
（上海交通大学设计学院副教授）

大家下午好。我觉得城市微更新在两三年前听起来还是一个比较新鲜的词，现在大家对它的敏感度逐步降低了，所有人都在谈微更新。感谢方总在最开始的时候给我们机会做了这样一个尝试，跟刘海粟美术馆建立了粟上海品牌，我们借这个起点做了这样一个微更新的设计。在这个过程当中有得有失，我们逐步地在思考，发现了很多问题，比如说持续性的问题，还有激情延续的问题，我们做到一定阶段的时候自身的激情没有那么高了，我们自身的费用和整体的投入产出比也是让我们觉得很痛苦的事情。当然我觉得我们是相对走在前面的，能更加理性地看待微更新。

我们的事务所叫奥默默工作室，意指我们做的就是人间烟火这些事，我们希望通过减少宏大叙事的描述，成为一种微更新的设计。其实有两条线索，基本上是把柴米油盐还有诗和远方分别作为生活上与精神上的两条线索。我们从最小尺度的家到邻里社区再到城市这样一个维度的递增，最后希望能够叠加成方式的来源，这也是希望能够对城市的故事和物体进行一个再造性的发生。说到关注人与人之间的联系，社区，即community这个词也是一起完成任务的意思，我们希望在这个过程中用软设计代替硬设计，后面的几位嘉宾肯定会更多地强调这件事，所以我就不多说了。

我从最小尺度的空间讲起。我们整个微更新的起点是2016年在北京做的机械社工之家，我们通过两个可以上下联动的机械模板，以上升和下降的方式在一个30平方米

的空间中造出各种各样空间的可能性，可以通过手机控制调到不同的高度，通过两侧翻折的家具形成空间迭代的变化，其中还有很多可以翻折的空间形态。在这之后我们做了集装箱的项目，也是通过这样的一个可以机械运转的体系，让 4 个小型集装箱构成可以达到扩大一倍以上的空间使用效率的空间体。后来我们在上海也做了一些项目，比如阁楼之家是将 30 平方米的一个房子达到具有 100 多平方米使用空间的效果。两个人、40 只猫、两条狗在这样一个空间中生存是一种高密度人宠混居的状态，把人的空间和宠物的空间进行分割和分离，整体的方式也是跟我们原来在马赛公寓所做的一样，每个单元盒子都是可以替换的，里面有就餐区、住宿区、如厕区，因为造价有限所以采取了比较简洁的方式。

稍微多说一点我们刚刚做完的全向移动仪。这是劳模之家的项目，这是在江川路的一个示范点，我们可以看到原来的空间布局有局促、生活不便、设备老旧等问题，这也是大部分老旧小区所面临的共性问题，主要按照适老化的方向改造，比如考虑了无障碍的养老，卫生间、厨房、餐厅的适老等，包括起居室旋转半径、智能防滑等细部的设计。这个 85 平方米的房子里运用了非常多的空间技术，改造后会将房子打通成一个非常有意思的空间状态。同时可以形成非常有亲和力的空间体系，包括设置了很多养老设施，如轮椅都可以进入厨房的，整个空间有一个非常好的休息的状态。

卧室区我们也做了养老的服务设施，包括墙壁、呼吸机的设计，这是对未来养老状态的预设。当然这个亮点是我自主研发的一个新型的养老智能轨道，坐标定位随处可达，顶部可以根据 X、Z、Y 轴进行旋转，底部可以更换。老人可以扶着它走路，也可以用智能化的方式推动。主要适合于还没有坐轮椅但是腿脚不方便的人使用。核心技术在于如何让这个推动的力量能够安全地传递给机器，由机器的辅助力帮助老人行走，如果太圆滑或者太快老人会摔跤，如果太硬老人是推不动的。关键是要有一个计算机系统去计算老人的力和想要传递的方向值，它通过一个简单的三向 Y 轴的设计，可以在 X 轴和 Y 轴上进行旋转，这样可以达到整个空间体系无障碍行走路径。这有助于提高老人的尊严，很多情况下老人希望自己能够走动，这种方式比在地面上行走要好很多，还可以通

图1 新华路敬老邨更新

过声控的方式从一边传到另外一边，以及通过机械手臂帮助使用辅助工具，跟随系统还可以根据人的行为习惯进行跟随。这个全向移动仪刚刚获得了德国红点奖，这也是我们获得的第一个产品奖，原来获得的都是建筑奖。

再介绍几个案例，首先是新华路敬老邨的更新实验（图1）。这里原来有很多老人居住在一起，充满了感情，但这个房子在不断衰老，很多细节都已破败不堪，我们通过对高龄老人和对这个区域的研究进行了一个空间站的设计。通过光源让整个空间过道变得更加明亮，原来的空间非常杂乱，我们把上面无法改造的空调包括消防的管线用鱼鳞网进行了遮挡，每层颜色都不一样，不同楼层有不同颜色，这样老人就不会走错。墙面采用了包角设计防止碰撞，增加了一些扶手栏杆，提供了这些翻折的地方可以看报，低头走路的时候可以看到有明显的标志，每一个标志都做了一些Logo（标识）。天台的

空间做了一些休闲的区域，可以跳广场舞等，把原来废弃的空间都利用起来，晚上的时候花瓣造型在整个小区显得非常亮丽。

这个项目我们做得非常累，因为它虽然是一个免费的项目，但是在这个过程当中其实我们遇到了非常多的错综复杂的利益博弈，180平方米我们停工了9次，前前后后施工一年多，每次施工都不一样，一些小的地方非常难做。比如很多实施空间上的吊顶居民不让加的就不加，不让改的就不改，改好的又拆掉，原来做了一个信报箱，居民反对又进行拆除，等等。这使得我们最终形成了一个空间并置的状态，这是空间形态当中最可能的一种状态，就是说可能并不像原先设计的那样，一个方案从头到尾全部实现，而是最后是大家共同做一件事，达成一种时空并置的叠合的空间状态。

我们刚刚做完江川路502社区食堂的改造，我们向政府建议能不能把它作为一个为周围老人服务的社区食堂，由政府来补贴进行小范围的经营，最后得到了区领导的同意，把150平方米的煤气包空间改造成了社区食堂，它的原始形状是属于一桥四边中间的位置，整个边是老旧的小区。因为煤气包本身的载重量是比较高的，所以底部设置了一个坡道空间载体，让底部的空间可以运用起来，周围进行一个外包围，最后形成了这样一个空间状态，从各个角度看也是非常简单的。由于造价有限，我们采用回收砖头、钢管、鱼鳞网等比较便宜的材料，搭配起来整个空间显得非常有意思，里面也考虑到了纳凉空间和老人的扶手，老人吃完饭之后可以沿着扶梯上二楼欣赏周围的景色。内部空间也是一个简单的造型，呈现的是一个木材圆筒的状态，形成一个连续的空间体系。小小的食堂只能坐40个人，却成为整个社区里对老人来说非常温馨的地方，不卖饭菜的时候就可以作为社区交流场所。愚园路的公共市集中，我们希望一层是柴米油盐，二层是诗和远方，在这儿也做了一个网红的菜市场。

江川路粟上海美术馆项目是我们用一个废弃的工人活动中心改造成的。江川路是老的上海工业"四大金刚"的所在处，这个项目需要有工业化感觉，能够唤醒人们的记忆，所以我们在这个墙面采用的是水砂石的材料，加了铁矿渣，将其做成能够产生工业化感觉的红色背景。这里位置不错，后面有一个大公园，红园是在前面。我们在美术馆顶部

做了一些文创商店,包括粟咖啡、粟上海美术馆,回收回来的一些器具摆在里面,成为我们硬装的一部分。

人们站在这里的时候可以欣赏到整个红园的景色,这里的空间是回收回来的一些管道刷成各种颜色构成的。当然这些颜色跟刘海粟愚园路的项目是呼应的,我们希望彩色空间可以一直延续下去。在这个平台可以看到建筑和公园之间的效果、内部的一些空间感觉,包括锈钢板和彩色钢管在各个空间尺度上的空间效果。

再说一下几个案例,包括社区食堂,疗养花园,入户、慢行系统。我们通过点到线到面的改造,把整个江川路的空间体系重新进行梳理,其中点是整个的入户改造,入户周边所有的楼道全部进行改造之后,相当于从家里到小区都有一个非常好的无障碍设施。多社区的食堂、社区的美术馆、连接整个街道的慢行系统,通过不同的视觉体系对整个的空间进行梳理。

我们还设置了很多休息区,进行了门头的改造和街道桥面的一些改造,把整个片区所有的广场进行了统一规划,报团养老的广场也是要为老人提供非常好的服务,东方卫视前天对此进行了4分钟的报道,展示了整个项目的改造情况。

最后讲一下武夷路的城市更新,大概有3万多平方米的区域。整个项目比邻上海核心风貌保护区,所以所有的楼是不能够在平面、地面进行改动的,只能是在外立面进行修复,让整体空间能够有好的呈现。立面采用的是全陶板的设计,原来比较封闭的空间都打开了。顶部采用了退台的处理,虽然牺牲了业主的一些面积,但是带来的是整个空间的开放,从正面可以看到原来有一些大树把它遮挡住了,现在可以看到我们改造后的一些风景。当时我们也对这边一栋古典的楼进行了复原设计。我们之前做了一个一平方米的圆形美术馆,通过跟艺术家的合作,打造整个空间的调性,让这块街角成为一个艺术性的空间,在未来可以成为武夷路的亮点。

我们希望营造一种非常通透的大玻璃空间,人可以坐在里边,于是做了一个约150米长的凉亭。我们通过非常细致的构建和座椅安排打开了空间,把原来的停车场打造成

为城市的空间。我们认为当下复兴历史街区需要超越传统意义上的建筑物质性修缮，应该深入到生活意义的发掘、保护和激活，进入日常性的复兴，敏感捕捉日常生活中细微的美好与光芒，挖掘历史街区深厚的文化底蕴，融入当代美学，最大程度地唤醒那些熟悉的邻里空间和公共生活。以空间品质、功能提升和柔性界面融入为目标的历史街区空间正在实践中，其内核是微空间的珍珠式改造和利益相关方的广泛参与，最终呈现街区的文化深度和当代生活的人间烟火。

论坛四

2020年9月"社区微更新与社会建筑:创意的历史在地性与主题多样化"论坛现场,方文做主题演讲

艺术边界的消融

方文
(CREATER 创邑总裁)

每次说愚园路我都觉得很有意思，这是我第一次在美术馆里讲愚园路。2014年我跟阮馆长说，我们来一次合作吧？那时候我们希望达成一次跨界的合作。我们是做商业地产的，阮馆长是做艺术的，当时我们的合作还是跨界的合作，但是这几年我们越来越发现之间的边界正在消融，而那些消融是因为彼此之间有很多的交融，在合作的过程中彼此都在进入对方的领域。2015年我们在做愚园路项目，我们想愚园路应该有一个不同于其他街区的定位，应该有不一样的气质。那个时候我在看一本书《宋美龄传》。我没有想到在1927年的时候，当时的政府有一个呼吁，希望国民生活艺术化、艺术生活化，那是在20世纪20年代。所以无论是艺术还是生活，一直是有连接的。因为所有人对美的追求不会受历史的变化而变化，所以我们对愚园路的改造有一个定位叫艺术生活化、生活艺术化。艺术跟生活到底怎样才能够连接在一块？

2017年，我们开始做一些街区的艺术装置，刚刚陈老师也说，现在很多艺术装置，尤其是那些所谓的公共装置，只是一些造型、一些灯光上的变化。愚园路的这些艺术装置有什么不一样？我们希望艺术能够走进生活，我们从2017年开始邀请全球艺术家来到愚园路现场做艺术装置，图1是2018年的图片，新的图片没有放上来。这些艺术装置都是艺术创作者们来到愚园路的艺术现场一片一片地做起来的，所以愚园路街区的老百姓很幸福，因为他们看到了这些艺术作品完成的过程，创作的过程就发生在他们的

图1　CREATER创邑与愚园路街区合作的艺术作品

图2　粟上海社区美术馆

艺术社区在上海

身边。我们的艺术装置每年都在发生变化，2019 年我们找了德国和西班牙的艺术家在我们的街区做了这些艺术创作。街区的这些艺术除了装置的功能以外能不能有一些其他的功能，跟这个社区、街区的功能做一些互动？2019 年我们在愚巷项目里跟 FiuFiu 画廊一起合作，购买了孟菲斯的版权，做了一些跟孟菲斯有关的座椅。我们还跟宝马 MINI copper 合作了公共电话亭项目，公共电话亭也变成了一个艺术装置，电话亭不仅变得更美丽了，里面还有座椅，很多老年人走出弄堂，走出生活的半径，走进了电话亭里交流，成为街区的一道风景线，电话亭兼具了美观、实用的功能，成为人们生活的一部分。

刚才张海翱提到了粟上海项目，这是我们跟张海翱、阮馆长三方合作的第一个项目。粟上海就在愚园路 1088 弄，原来是一个校舍，也做过商业用途。第一次聊的时候我们说要秉承艺术生活化的宗旨，要考虑怎么使艺术走进社区。今天我跟妈妈一起过来的，我妈妈说我们早点去吧，我从来没有去过刘海粟美术馆。我说我也没有去过。我们总觉得美术馆是高高在上的，好像跟我们的生活是有距离的。但是我们既然要连接艺术和生活，那艺术和生活能不能走得更紧密？我们跟阮馆长说，我们做一个美术馆吧，这个美术馆是在弄堂里面的，跟老百姓的生活是有关联的。

于是就有了第一个弄堂美术馆粟上海（图 2），这里的每一次布展都很有意思。在这个美术馆里面几乎不会看到刘海粟、张大千这些名家大作，第一个展是我们找了三位在公共市集里面的匠人，找了一位很知名的摄影师和韩国的造型师给他们拍了一组大片。我们希望能够致敬愚园路的匠人，这成了我们愚园路粟上海美术馆的开业展。后期我们做了好多次展，有跟长宁美校合作，让小朋友的作品走进了美术馆；有跟城市生活的白领合作，用他们的手机记录我们生活的城市，做了一次手机的摄影展；还有跟很多平台合作，甚至有年轻人穿着他们的服装在里面走秀，所以这里会变成一个公共的社区客厅。街道和居委会把他们的一些便民服务和小朋友的课后兴趣班也放在了粟上海美术馆。未来上海美术馆布展的形式会发生很大的变化，我们希望所有的这些艺术不仅是内容，还能成为载体，让更多的社会组织进入这个载体里面。未来我们会跟更多的社会创变组织

图3　愚巷　　　　　　　　　　　　　　　　　　图4　愚园路故事商店门市部

合作，他们有自己的可持续性产品，我们把粟上海作为一个公共活动的场地，他们可以在这里做论坛、演讲、活动。艺术要降维走进社区，同时要变成一个平台，能够容纳更多的社会组织，能够让更多的人和更多不同的角色走进这个载体。

在愚园路有130平方米的草地，2019年草地上还长着草，但是我们觉得公共街区不一定只是草坪，还能做一些更有意思的场景，2020年3月，我们把草坪调整后种了一批油菜花，那批油菜花获得了周围所有居民的好评。他们觉得一片灿烂的油菜花使他们觉得生活是有希望的。到了5月份的时候那一批油菜花已经枯萎了，我们做了一场520油菜籽的活动。油菜花种完了后面种什么，是不是还是恢复草坪？我们觉得草坪太无聊了，就做了一次头脑风暴，说直接就种菜，于是种了秋葵、茄子（图3），因为那一片菜地，我们组织了更多的社会组织。

2019年，愚园路故事商店很红，它在两个月的时间里面收集了3000多个关于愚园路的故事，很多在愚园路生活、工作的陌生人写下了他们跟愚园路喜怒哀乐的故事，讲述他们的学习、工作和生活。我们找到了另外一个合作伙伴汤木，他最初在愚园路开

图5 愚园路故事商店

了一家吉他培训学校,因为我们合作多年,一起生活,共同创造,所以我们2.0版本的故事商店由汤木做店主继续听故事(图4、图5)。他会挑选一些好的故事创作成歌曲,到今天已经有了4首关于愚园路的歌曲,我们打算凑满10首歌发布一张唱片,叫作"愚园路的故事"。

我们来看一个小视频,可以看到那一片菜园和会讲故事的音乐会,视频里可以看到我们的合作商家把菜园做成了一个翻糖蛋糕,还可以看到我们一起合作的音乐家把这一方美好做成了一首歌曲。到底什么是艺术,艺术跟生活之间的连接到底是什么?我认为所有的衣食住行都可以跟艺术有关,艺术跟生活没有边界,艺术就是生活,生活就是艺术。

谢谢大家!

2020年9月"社区微更新与社会建筑：创意的历史在地性与主题多样化"论坛现场，尤扬做主题演讲

地下空间的社区艺术活动

尤扬
（大鱼营造理事长）

5年前我从建筑设计转行做建筑媒体AssBook设计食堂，4年前发起城事设计节开始介入城市微更新，联合建筑师、设计师、艺术家等在上海和深圳不同街区做了几十项微更新改造。在这个过程中，我成立了非营利组织大鱼营造，也会以艺术介入的方式推动一些社区更新及营造的项目。

我们最开始做的艺术内容进社区相关的项目就是在方总和孙老师都讲过的愚园路上。2017年我们做的愚园路城市微更新项目，我们叫它"墙馆"（图1），这是在路边用15厘米的深度和"一条缝"的"窥视口"做了一个特别小的美术馆，是我们跟上海的本构建筑合作的，墙馆在愚园路展出了一年时间，展览是通过一个由艺术家成立的线上平台征集的，人们走过这里就可以扫码，申请参展。这里展示过摄影师拍摄的老上海、人们的生活，也有年轻人的城市随笔插画，这是我们早期的艺术进社区或者进街区的案例。

我们发现在做微更新的时候，一些装置和城市家具本身的形态也是艺术性的表达，前面一种是更主动的用内容把艺术带入社区，这种可能是非常直接形象的表达，把艺术和美学概念融入了社区当中。我们目前在做的事情是在搭建"理想街区"模型中的实践（图2），我们希望自己生活在一个居住环境更稳定、商业品质更高、展示更多文化创意的街区，还是在一个有更多的烟火气和社区服务的街区？在不同的城市不同的区块如

图1 2017年愚园路"墙馆"

图2 理想街区模型

图3 虹仙小区区位分析

图4 虹仙小区地下设施设备

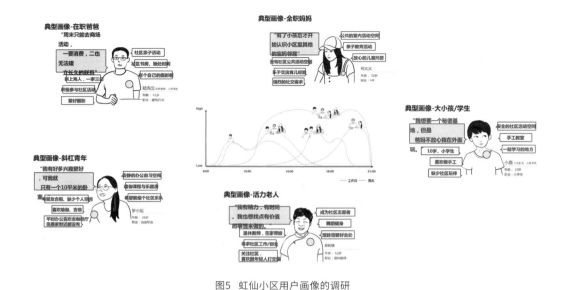

图5 虹仙小区用户画像的调研

何从规划角度平衡,是我们在实践的议题。整个空间内容的营造其实是分两层的,一层是象限的平衡,另一层是如何用一个共同营造的方式把这个理想街区打造出来,是要有各方的力量合力做到的。

我们的实践从愚园路开始,接着到了新华路,并逐渐深入社区,下面主要介绍的是在长宁区仙霞路做的项目。这条街日料店比较多,老房子也比较多,是居住为主的街区(图3)。我们项目所在的小区叫虹仙小区,是有近9000人居住的老旧小区的典范。这个社区比较大,社区里面还有少年图书馆、幼儿园。我们第一次到现场时发现地下场所非常干净,里面按人防的需求做了非常多的设施设备,比如人防门之类的,有非常多小间的隔离(图4)。我们接到的任务是把一个社区地下的空间活用活化起来,把社区、街区空间的营造和人的营造在两个层次叠加起来促发活力。

虹仙小区常住2900户,出租1000户,实际人口接近9000人。在这样一个老龄化的老旧小区,这个空间是给老年人用还是给年轻人用?我们做了一个用户画像的调研(图5),发现这里有大人和小孩,有青年人也有非常有活力的老年人。他们在不同

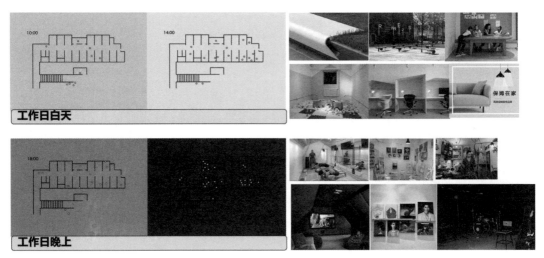

图6 潮汐空间

的时间段在小区里面有不同的生活行动轨迹，我们就想这个空间是不是可以做成一个潮汐空间（图6）。这时我们还是以设计师的角度去规划或者设计这个空间，它是一个青年文化聚集的空间还是一个社区共享闲置的空间？这是我们提出来的议题，包括有可能解决拉近邻里距离的问题，有可能成为家以外的专业性空间或者提供便民服务的起点，考虑到这时还停在规划或者设计的阶段，这些从某种意义上来说并不重要。最终是要看落地的，我们使用艺术进社区的方式实践和实验，"平行时间"就是我们进入这个社区三四个月之后策划的艺术进社区的一个活动（图7、图8）。

这就是刚才我们看到的很多小空间里面发生艺术的行动，我们单独看这样的图片可能觉得跟美术馆也挺像的，它是如何发生的？这些展览的策展人一部分是专业的艺术家，另一部分就是社区居民。当我们邀请大家参与的时候就跟大家沟通说，这个展览是为虹仙小区创作的。当天的气氛让我觉得这是我参加过的最有趣的一个艺术展览，因为居民是完全可以参与进去的。慢食的艺术、艺术家绘画的部分都是艺术家们来到这个社区，通过观察、走访得到的灵感，包括为什么有邓丽君的影像，也是参考了社区的一些老年

图7 "平行时间:艺术家&好邻居日"

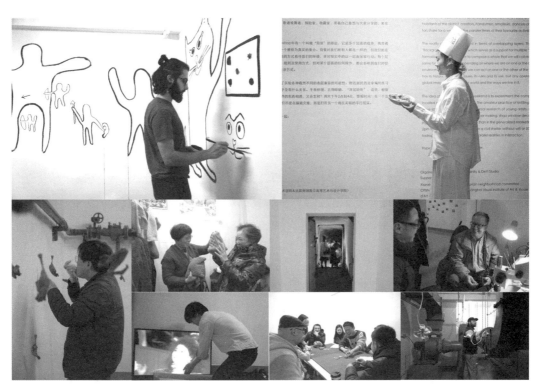

图8 "平行时间"展览现场

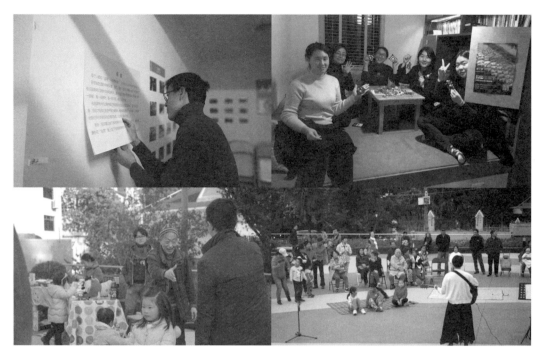

图9 "大鱼营造"历次活动现场

人的成长和记忆的轨迹,用这样的很特殊的地下防空的空间将其艺术化地表达了出来。还有艺术家去做这种参与感极强的活动——自己做的鸡翅让大家在这里吃,国外钟表艺术家还在现场找到了在小区里面的钟表爱好者。如何让社区的人在活动中也加入进来,我们也想了一些方法。我们邀请了社区的一个阿姨,一开始邀请她来做活动她是有点扭捏的,说她是老人不参加我们的活动。我们帮她把空间搭造起来,她编织非常好,后来她就成立了编织小铺,很多年轻人每天都来跟她学习,她隔一会儿就不见了,就是回家拿毛线去了。

我们为什么能够举办这样一个外籍艺术家、中国艺术家、社区居民都可以参与的展览?因为我们在之前说的三四个月的时间里面就在社区做了许多跟居民互动的活动,包括开放日、工作坊等。这些活动将一个社区事件(比如地下空间的使用或者是广场的使

用）变成一个议题让大家都可以平等参与，有了这些活动产生的对话与信任，才有了之后的"人人参与"。

这个时候，之前我们定义的以后的空间会是社区的客厅、家的延伸才有意义。因为我们收到了反馈。比如说我们通过这次活动进入了艺术的社群，我们发现有很多年轻的艺术家正在找这种在社区当中跟居住更近的展示空间，就联系到他们说你们有没有可能使用这个地下空间，他们非常感兴趣，问我们怎么样可以入驻。我们说假如你想做一个摄影工作室，如果工作室每个月都有一定的活动或者服务跟居民相关，例如像专门在小区门口给大家剃头发的小摊儿一样，为小区的人拍摄，你的艺术／展示是跟这里的生活相关的，那就是有"社区友好度"，有"社区友好度"你就可以获得更便宜的租金或者是更好的支持。

如此，我们之前的规划、策划才有了落地的可能性，有了意义。艺术进社区对于我们来讲，从在愚园路做装置、做展示，到进入社区以各式方式开展活动，有了一层深化，就是为了多方的看见与被看见——作为改造者的行动被看到，作为居民的需求被看到，作为营造者的愿景被看到，人们就此产生对话并且能真实参与其中，艺术成为我们作为城市改造／营造者介入社区的重要方式（图9）。这就是我今天的分享，谢谢大家。

2020年9月"社区微更新与社会建筑：创意的历史在地性与主题多样化"论坛现场，孙哲做主题演讲

艺术社区：基于趣缘群体的城市微更新

孙哲
（社会学家、城市研究者）

感谢主办方的安排，这是一个非常有机的顺序。前面几位老师的发言从美术馆的设计、运营和公众参与的角度完整地贯穿在一起，跟我的研究几乎是无缝的对接。我今天分享的主题是"艺术社区：基于趣缘群体的城市微更新"，主要从社会学的角度，尝试将社区美术馆的社会实践做一些梳理和解释。

我的分享主要围绕3句话。第一句，社区美术馆是艺术介入社会的媒介。我们先要知道一个语境，什么叫艺术介入社会？有一个表达叫作Art Intervenes in Society，这种理念从2010年开始在艺术界兴起，也就是艺术不能脱离现实。我们这样讲的时候会觉得很奇怪，艺术不是一直跟现实有联系的吗？当然我一个社会学家讲艺术理论有点班门弄斧。然而谈到"纯艺术"，不管是英语的fine art还是法语的beaux art，其原初都将社会现实视为一种干扰。相对于这种思维定式，"艺术进入社会"的理念是非常先锋的，并且这种理念与刘海粟在20世纪初做的美育也是相通的。当今这两种思潮的汇集，是一个非常好的契机。

艺术介入社会，一个主要的形式就是城市中的公共艺术。作为一个公共艺术展品，2019年在芝加哥的一幅墙绘作品表现出了对于女性、少数族裔、移民社区等社会议题的直接接入。创作者不只有艺术家的身份，更具有一种社会介入的自觉。作品的环境也不是在美术馆，而是在城市的社区里，在社会空间中完成创作，实现影响。

图1 粟上海社区美术馆彩虹长廊

图2 粟上海社区美术馆的门口

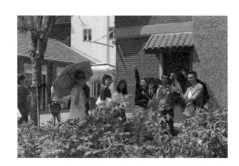

图3 粟上海美术馆主题活动参加者

对于城市社会而言，艺术不可能凭空介入，而是需要社区这个载体。2018年年底，粟上海第一家美术馆在愚园路开幕，我就在现场。我展示的这张图体现出了美术馆和社区的关系，不是一种冲突性很强的标新立异，而是用艺术点亮了社区。

粟上海美术馆让我感动的一点，是它的"在地性"，换句话说就是接地气。2018年开幕的时候，粟上海美术馆的底楼有一个修鞋摊，我特别担心这个修鞋摊会被赶走。但现在再过去，发现多了钥匙摊等，这些都是市民生活中必不可少的业态，非常自然地和美术馆共生在一起。

与在地性相对应的是，社区美术馆又是社区中的一个公共空间。在这里我们看到有"公共市集"，有"党建基地"，这些都是公共生活的体现。在社区美术馆中可以通过各种艺术主题开展多种多样的公共生活，艺术议题使得人们能够从单纯的消费逻辑中跳出来，去关心社区里的人和事。在这个意义上，粟上海社区美术馆是一个微言大义的实践，其价值是被大大低估的（图1—图3）。一个城市最高阶的艺术展示，不只是有成本高企的巨型策展，更需要有能够深入社区的展览。一个美术馆要在社区中有自己的受众，听到居民的声音。

我要分享的第二句话是，艺术作为公共议

 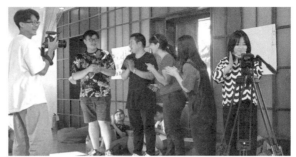

图4 粟上海美术馆主题活动参加者手绘社区地图　　图5 粟上海美术馆主题活动参加者进行分享

题，是趣缘群体的即时创造。艺术不是单纯的文化资本，首先是一种兴趣。艺术作为一种趣缘具有包容力、审美力和创造力。在社区里我们提到艺术，这是有最大公约数的一个话题，这就是艺术的包容力。这张照片展示的是粟上海美术馆和创邑在愚园路策划的城市漫游。这样一个主题就能够让人觉得很亲近，有很多的年轻人，包括创邑的员工都被吸引过来。审美力是指艺术是一种正向的、有美育价值的主题。我们看到很多社区活动有包容力，但是没有审美力，比如打麻将。创造力是说社区艺术不是要产生一件大作，而是能够及时地呈现。图4展现了一个手绘的社区图景，它不在于有多精美，而是能够及时呈现。所以我们要把艺术在社区当作一种兴趣，一种能够触达大多数在地者的兴趣，不仅仅是居民，也包括这里的工作群体。

基于艺术就可以形成趣缘群体的激活。在图5中我们能看到什么？是笑脸、年轻人、多元，大家可以直接从这张照片中感受到这些信息。中间的西班牙人也是在地的居住者，她英语并不好，但是她很愿意通过漫游和手绘地图的方式了解社区。语言根本不是障碍，如果没有这样的一个社区美术馆的场地，没有这样的以艺术为名的倡议，趣缘群体是很难激活的。

我要分享的第三句话是，艺术社区触发了一种内生微更新，带来了审美对话和责任自觉。在前面两句话中，我们了解到艺术要以社区为载体，要以趣缘群体为主体，这就

图6 摄影师向在地者介绍作品

图7 在地者介绍愚园路历史

图8 粟上海美术馆主题活动参加者及宠物狗合影

是一个社区微更新的机制。但是这种机制与原来外部设计师进入的微更新是不同的，是一种内生的微更新。这体现在艺术社区带来了审美对话，也是说艺术作为一种审美主题，能够带来艺术家和社区在地者的平等对话。图6是两年前开幕展的时候，青年摄影家姚瑶在向社区居民介绍自己的作品。图7是前两周的活动上，一位上海"爷叔"在向大家介绍愚园路的历史。我们可以看到，审美对话是一种双向教育，艺术家和在地者都可以表达，都能从对方身上学习。基层居民并不具备一种天然的正当性，也需要不断地得到美育和学习。反过来，艺术家更需要向基层居民学习。只有这种双向教育才能在对话中完成一种创造。

在审美对话的基础上，最关键的是实现责任自觉。就是让在地者知道社区是自己的，外来的艺术家再牛，都不能替自己在社区里生活。这是一个连续的过程，在地者（居民、工作者）只有通过艺术这个公共议题与社区发生关联，产生审美和创造，才能激发出自己对于社区的责任感。我特别警惕一种"福利供养"逻辑，也就是把在地者当成福利接受者，不断供养。这样在地者永远只会抱怨，而不承担责任。图8出现了中外男女老少各类在地者，还有狗，宠物也是非常重要的社区成员。这些在地群体都需要通过艺术趣缘去激活，以最大的包容力承担起对社区的责任。在地者要参与到社区设计的产生和维护中，这样艺术社区才能有生命力，才能自发自然地生长下去。

末尾小结一下。首先，艺术社区就是艺术介入社会的媒介，其突出的形式就是社区美术馆。粟上海社区美术馆不仅开创了一个空间，更培养了一个机制。这个机制也值得其他美术馆借鉴，就是艺术要深入社区空间。其次，艺术作为公共议题，能够促进趣缘群体的即时创造。有了空间的载体，就需要有人作为主体，艺术主题能够有效地激活在地的趣缘群体。最后，艺术社区带来了新一轮的微更新机制。也就是说艺术社区不只是一种表面的"涂层"，而是通过审美对话与责任自觉，真正具备有机生长的动力。我的分享就到这里，谢谢大家！

2020年9月"社区微更新与社会建筑:创意的历史在地性与主题多样化"论坛现场,陈赟做主题演讲

寺侍成城——宗教建筑、公共仪式与社区精神

陈贇
(华东师范大学人类学所教师)

感谢王昀老师的邀请。刚才几位演讲者提到的一个关键词是艺术,认为艺术是文化生成的方式和文化的一种表达方式,其实也是社区生成的方式。前面的各位老师都是比较务实地在做创意或者参与行动,我只能做一点非常务虚的串联和联想的工作,呈现出一些可供讨论的开放空间来请大家参与。我讲的主题是宗教,宗教跟艺术一样,都是社区共同体的文化总体性的一种表达,都是社区共同体和文化生成与表达的方式。在宗教里有两个很鲜明的表达层面,一个是物质层面,表现为宗教建筑或者空间等;另一个是人的活动层面。在整个人类生活发展史中,本来物质性的东西跟精神性的东西是在一起的,随着社会的分化,物质性的建筑或空间形式越来越多样化,人的活动方式也越来越多样化,有社群的活动、公共性的活动,还有各种个体化的活动。但社会分化的一个可能的后果就是社会的断裂,甚至是人与人之间联结的断裂,这在我们的社会也有表现。该怎么解决分化后的断裂,前面的几位演讲者从理论和实践方面给出了一些方案,我就从历史的角度去做一个回顾,通过宗教建筑和公共仪式来谈谈社区精神是如何建构的。

宗教发展的过程经历了统、分、合的变迁,当然现在合正在运作当中,艺术作为一种综合性的人类行动方式,把物质形态和人的活动做了更有创意、更好的联结。但是我们看到,宗教的东西其实是一种分化的状态,甚至是分裂的状态。只是我们这个社会其实永远有各种各样的动力使人再度联结起来,用社会学家涂尔干(Emile

Durkheim)的话说,社会有为自身树立偶像或塑造各种偶像的自然倾向,也许这是人类生活的一个基本的和永恒的特征。另外一位城市研究者芒福德(Lewis Mumford)提到贮存文化、流传文化和创造文化是城市的3个基本使命,生活在城市这种共同体形态当中的人,可能都会自觉或者不自觉地、自发或者被感召着去做个人的再联结和社区再造的工作。

人类聚落,除了生活社区之外,如果还伴随军事性的建筑物,就可能形成都城。位于现今土耳其安纳托利亚半岛的加泰土丘(Çatalhöyük),存在于公元前7000—公元前5700年左右,是世界上第一个达到1000人的城市。这个地方很有趣,虽然还没有发现明显的公共建筑,但是民居结构复杂、功能多样、装饰繁复,而且还出现了壁画这种艺术形式。壁画题材多样,比如有仍未确凿证实的地图、各种各样的动物、狩猎场景,描绘了他们生活的自然空间和生活方式,还有些壁画表现了男性阳具。非常重要的一点是此地出土了大量女性雕像,其中最负盛名的是一尊坐在狮子扶手椅上的女性雕像,发现于一个粮食容器,曾被认为是象征丰收和保护食物的神。这尊女性雕像或许反映了这个聚落出现了从一般意义上的生殖崇拜向具体功能神崇拜变迁的过渡,突出的女性第二性征的刻画表现与欧亚大陆上广泛出现的"丰产女神"形象一致。这位女性端坐于狮首装饰的扶手椅,公元前5000年左右,狮子已经绝迹于欧亚大陆,但存留于宗教仪式中。所以这位具有丰产形象的女性很可能已经超越了承载聚落共同体生育愿望的一般化符号,而具有了原始宗教崇拜的形态,尽管她不是一个人格化的神,但她的形象里凝聚了共同体的实践和愿望,只是不叫作"神"而已。

位于美索不达米亚的由苏美尔人建立的城市乌鲁克(Uruk),是世界上第一个人口超过4万人的城市。城中有供奉伊南娜(Inanna)的神庙,出土的神庙建筑遗存表明其存在年代为公元前1410年左右,说明至晚此时,乌鲁克已经出现了对具体的人格神的崇拜。伊南娜是苏美尔神话系统中最重要的神祇之一,是中东与地中海流域诸多女神的原型,她常常和狮子形象一同出现。

尼布甲尼撒二世(Nebuchadnezzar II,公元前605年—公元前562年)自炫

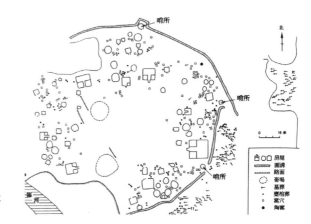

图1 临潼姜寨一期村落

功业,大兴土木,重新营造巴比伦城。伊斯塔尔城门是环绕城市的 8 个城门中最辉煌的一个,也曾位列古代世界奇迹之一。阿卡德人称呼伊南娜为伊斯塔尔(Ishtar)。伊斯塔尔城门与春分时节的小麦播种仪式有关,这个仪式称为 Akitu Festival,标记一年之始,预示植物死而复生,期待农作物丰产,以此昭示神权、王权和社会关系的复兴与巩固,对定居和城市具有重要功能。2010 年,春分日被联合国教科文组织正式重新确定为国际诺鲁兹节(Nowruz)。这个节日广泛流行于欧亚大陆数千年,它不仅是农业仪式,而且是农业文明里社群团结的仪式,是农业文明的起点。

举一个中国的例子。陕西临潼姜寨发掘出的公元前 5000 年左右新石器中期的一个村落(图 1),面积在 5 万平方米左右,由低矮的垣墙圈起来。这是个母系时代晚期的村落,由 5 个氏族组成,每个氏族聚居成更紧密的团簇,氏族大门都指向一个中心广场。在中心广场发现了一些墓葬的遗址。这个中心广场可能就是村落的公共空间,举行包括葬礼在内的公共仪式,形成一个向心性的封闭空间。拥有更紧密血缘关系的氏族已经各自形成较为独立的经济体,但仍保留了祭祀先人的村落公共仪式,垣墙明确地分隔了村落内外,墙边布置的哨所表明了一致对外的策略。

姜寨聚落的遗址结构显示出社群内部既分化独立又能联结一体的状态,不由令人联想起福建龙岩永定的振成楼。振成楼建成于民国元年(1912),由经营烟草生意的林

图2 甘肃秦安大地湾遗址F901复原图

图3 徐汇滨江建设者之家

氏兄弟所建。这个宏大的圆形土楼完全按照他们的理想营建：土楼的中心是一个神圣空间——祖堂，供奉祖先牌位，是各房的仪式中心。我们可以想见他们在特殊节期的公共活动：共同准备食物祭祖，将时任总统黎元洪的题匾上墙，等等。

宫殿作为公共权力的中心与象征，也表达着当时社群的理念观念。甘肃秦安大地湾遗址属于新石器晚期仰韶晚期的遗址，可能是炎帝部落的都城，有1100万平方米，是当时最大的行政中心。复原图表现的是遗址中部的宫殿式建筑（图2），宫殿毗连了一个很大的轩，轩面对着一个广场，作为宫殿内外的过渡与沟通。这种结构不由令我联想到上海市的"徐汇滨江建设者之家"（图3），我觉得它们的设计逻辑是一致的，一个非常大的轩——人字顶篷开放式空间，联结着一幢两层小楼，内设各式各样的功能部门，包括医务室、茶水间、阅读室、影音室，二楼是办公室和大礼堂，举办正式的集体活动。这个轩是在徐汇滨江参加建设的工人们日常休闲的地方，可以给手机充电、和工友聊天，当然也可以举办集体活动。滨江建设者之家类似于建筑工人暂居地的居委会，轩标记了建设者之家的地理界限，把工人们的集体活动与个体行为、正式活动与非正式活动、仪式与生活区分开又联结在一起。介于这两个时代建筑类型的中间形态——中古时期的民居，我想到孟浩然有句诗"开轩面场圃，把酒话桑麻"，讲的是打开窗户面对着打谷场和小菜园，和邻居友人吃吃酒聊聊农闲之事，家庭居住、生产与邻里社交的时空连绵相继。由此可见，上古至今都遵循着一致的逻辑：个人、家庭与共同体的相互关系，经由生产、

生活与交往活动，通过建筑形式保留了下来，建筑形式里面蕴含着一脉相承的共同体道德和审美，也包含着个体与共同体的张力。

城邦是功能更加完备的城市。最早的城邦形态出现于两河流域由苏美尔人建立的古老城市——乌珥（Ur）（约公元前3800年—公元前500年），据说是亚伯拉罕的出生地。在这个城的废墟上发现了金字塔型建筑——Ziggurat，这是比较明显的进行公共崇拜和公共仪式的神圣建筑，由此可见乌珥城已经兼有经济、政治和宗教功能。

黄河中游山西南部的陶寺出土了公元前2000年前的城市遗址，规模宏大，版筑法建造的城墙周长约7000米，城市面积约280万平方米，建筑类型各式各样，宫室与墓葬区分布井然，随葬品丰富，礼器完备，陶、铜、玉器皆有，其上还有刻画文字。遗址中也发现了暴力冲突等阶级斗争的痕迹。这些信息说明，陶寺已经形成了形态完备的城市，人口增加、大量定居、分工细化、商业繁荣，形成了政治与神圣中心，能够处理生产、死亡、内部冲突与对外战争等公共事件。

更为人熟知的是作为城邦范式的雅典。雅典城邦，即是由城市建筑实体化的"公民的身体""公民的精神"。伯里克利时代是雅典城邦达至辉煌的时代，雅典城市建设也达到了完备的顶峰：卫城（Acropolis）是军事要塞，是保卫这个共同体的物质基础，也是公民共同体的边界。神庙（Temple）是全体城邦公民的象征，攻克了神庙，如同攻克了雅典。剧场（Odeon）是记录公民声音的地方，公民在剧场座位上有秩序并尽情地感受悲喜与美。广场（Agora）是公民处理公共事务的地方，不同级别的公共事务在不同的设施中处理。公民大会（Ekklesial）位于广场附近的山丘，号称可以容纳雅典所有的公民；处理日常事务的空间叫作法院，可以有1500位公民参与；政治事务由会堂来处理，能够容纳500位公民；更重要的事务则由50人显贵团体在圆形神庙（Tholos）里来处理。这些设施显示出了雅典城邦精密的行政层级与公民内部复杂的社会分层。卫城之外有学园、体育场、职住场所和墓园，都是塑造公民的地方，反映了公民由生到死，接受教化与社会化的完整历程。雅典公民在公共建筑中进行集体活动、展演宗教仪式，不断确认个体与神的联结，即个体与社群——城邦的联结，进而确认

自己的公民身份。城市是雅典城邦的符号学中心，雅典人对自己的城市非常自豪，正如 Richard Sonnet 所言：雅典人将自己的城市偶像化。

作为公民身体象征的雅典城邦是总体性城市的顶点。随着社会的分化，宗教、行政、经济、军事等功能从城市中逐渐分化出来，各自发展出独立完备的体系。总体性城市的衰败，也表现为代表共同体的神圣象征与仪式的衰落、城市功能的分化、政权力量僭越公共性。比如帝国时代的罗马，作为都城，不再独立承载所有功能，而是作为帝国的枢纽，通过制度与标准去笼络、约束多元化的地方性。成书于春秋战国之间的《考工记》从建筑技术视角再现了中国的"周礼之城"（图4），即城市形制的国家标准，并没有考古发掘能够重现这样一个城市，这是一个理念形态。城市格局为城市生活提供了方式、规定了秩序，国家标准与伦理便随着日常生活濡化到生活着的社群中。周礼之城秩序井然，中央是宫城，面朝太庙与社稷坛，左右与前方紧密环绕以国宅与官署，外围是市场和民居。这个城市规划遵循两个重要的伦理：一是执中，立国的关键是立宫与立庙，建筑上国都、宫城与神圣仪式中心都位居中央，呼应了都城与政权的中心象征；二是秩序，"左祖右社"说明帝王的血脉承继与帝国的地缘拓展之间相辅相成的关联，工商食官各有其所，说明社会分工百业有序。再有人口和社区管理也是层级分明，宫城内外是"国野之分"，通过分封制确定土地——领地的管辖关系，实施乡遂制分级管理。隋唐以来的长安城高度再现了周礼之城，三朝五门映衬出帝国秩序的崇高与严谨，廊城坊里形制统一、街衢宽阔延展，显示出包容与开放的气象。长安城曾是国际性文化与生活都会，将外来文化与社群也安置于礼制范畴之中，比如唐代长安城内除佛寺、道观外，还有祆祠、大秦寺（景教寺院，景教是基督教的一个宗派）。长安城是高度伦理化的帝国观念的现实呈现，以庞大规模吸纳并治理多样性。

宋以后专业化的工商城市勃兴，城市规模再也未能企及汉唐。明代政权高度集中，将礼制规定的城市规划标准推行到地方各级城市。各地按照《大明集礼》建设"国家标准城市"，并绘制图像录入各级方志。比如图5这张清代广州城图中，城垣完备，山海相邻，城中有各式各样的功能建筑，必不可少的功能建筑包括城内的官署、学宫、书院、

图4 《考工记》周礼之城　　图5 清代广州城图

城隍庙等，在城门之外有非常重要的社稷坛、山川坛和先农坛等。这是明代以后城市的基本模型，比如嘉庆年间上海县城图亦是如此。这些地图显然不是城市的真实图景，而是王朝国家视野中城市的标准形象，是"天下"体系的分形，大一统理念在地方的再现。若如这些图中所见，庙宇和社区齐备，礼仪与日常同在，表明王朝帝国建立道德和秩序的框架仪式性地维系地方与社群；然而表征国家的公共性仪式并不一定能周期性地举行，在现实生活当中常常是衰败的，甚至只存在于方志的图像与文字中。随着社会生活的丰富与分化，人们在日常生活实践中创生出生动活泼的地方性仪式，表达人与人、人与地方的联结。但是国家礼制之外建立起来的信仰与仪式如果没有机会得到许可，就有可能被视为"淫祀"而被禁止甚至剪除。当然，人们创生信仰与仪式也并非空穴来风，而常常是新老仪式与理念的结合。比如图6所示为20世纪初纽约的慈善组织会社，这是一个非常重要的社会工作组织。背景建筑是慈善组织会社大楼，前面有一个五朔节的花柱，围坐着参加活动的青少年，形象地表明了当时社会服务机构与传统共同体仪式的融合。五朔节花柱是社群的象征，也成为现代社会中社群建构的动力。新老仪式的融合也发生在社会变迁和社会动荡的情境之中。图7的中心是法国大革命时期树立于德法边界的五朔节花柱，装饰以大革命的象征：红色三色软帽、红白蓝三色织带、帽章与标语牌等，代表了基于新的自由平等与博爱信仰的新的共同体建构与认同，暗含了对于旧传统的否定与破除。

从过去到当下，我们的社会一直在不断地创生公共仪式，也不断地建构纪念日，如果不曾遗忘，我们的纪念日可以把一整年完全填满，公共性仪式可以天天展演。时间、空间和行动是建构共同体的途径与动力，仪式性的活动也会在特定情境中转型为建构和维系地方性的行动与策略。以香港东华三院为例，香港开埠后，英国人占据港岛，华人只有少量游民散居于上环。清朝咸丰六年（1856），游民建立广福义祠供奉祖先牌位、为逝者举办超度法事；仪式功能发展为实质性地互助，除了烧埋死者、供奉灵位之外，义祠开设诊疗亭，收容贫病濒死之人。由于卫生状况较为恶劣，又因病人交叉感染暴发疫情，在华人士绅屡次呼求之下，终于在1870年获准建立东华医院，成为香港第一所中医院。东华医院参与赈灾救助，还开办义庄、义学，除了在港岛提供服务，还向九龙和新界地域扩张，发展成为香港非常重要的社会服务机构"东华三院"。这是由宗教仪式肇始，从宗教机构发展而来的社会福利机构，并通过社会服务的提供使处在殖民统治下的香港庚续了华人文化的精神与传统；"东华三院"在服务与机构的拓展中凝聚了华人群体，在文化的张力中塑造了现代香港的地方性。

再以我院一篇学生论文为例，论文中讨论了福建莆田仙游县某地正月十五的舁神游灯仪式。游灯路线看着弯弯绕绕，实则连缀着当年一同迁移至此的多个家族及所居村落。迁移互助的经历通过共同的信仰仪式被保留、铭记，游灯时抬着司马圣王神像出巡，标记出地方信仰圈的范围，重新确认这些圈内家族与地方合为一体。在司马圣王的公共游行之前，还要先在各自家族内进行祭祖仪式，在信仰圈之内又有一个祭祀圈。从宋元迁移至此开始，游灯活动一直举办至今，在人口流动加剧农村空心化的趋势之下，仍然勉力维持着村落的文化结构。游灯是当地春节的最后一个大型活动，只要还过春节，游灯活动就有条件开展，游灯中的祭祖仪式也有可能保存。另外一方面，司马圣王信仰通过游灯民俗纳入"非遗"范畴，司马圣王信仰得以继续，游灯所经历的信仰圈各村落的参与也会继续存在。除了这些外部支持条件，土地使用仍然是村落中的公共问题，由谁租种、租金几何、宅基纠纷、清丈拆迁等，只有在外务工经商的村民春节返乡后才能商议。在民族国家语境下，游灯仪式虽然不再有确认共同体边界、重申共同体内涵的功能，但

图6 The Charity Organization Society of the City of New York, 1909

图7 激励革命、传递自由观念的五朔节花柱，1793

是仍然能够成为地方商讨并决策公共问题的重要机制。

最后我想再提一下更大的共同体精神的建构，一个是法国的先贤祠，另外一个是中国的人民英雄纪念碑。这两个建筑都继承了传统仪式建筑的形制，重构了内涵与仪式。先贤祠原是法王路易十五（Louis XV）为答谢巴黎的主保圣人圣日内维耶（Sainte-Geneviève）庇佑自己摆脱疾病而建立的教堂，在法国大革命后成为法国文化名人的归葬之所，以此象征法兰西民族历史的文化基础。人民英雄纪念碑的形制符合中国人对祖先灵位的观念，通过碑文描述的为现代民族国家的诞生而牺牲的"人民英雄"，建构起中华民族的内涵与外延。民族国家建立后，仍然有新的"文化英雄"归葬先贤祠，有新的"人民英雄"接受人民的纪念，祠与碑通过生死互动的祭奠仪式与日常瞻仰，为民族国家建立了一个过去、现在与未来共同体所有成员的集聚之地，在这个特定的空间位置上，随着时间延续，共同体的生命也不断延展。

涂尔干说"社会有为自身树立偶像或塑造各种偶像"的自然倾向，也许这是人类生活的一个"基本的和永恒的"特征。芒福德说"城市的主要功能就是化力为形，化权能为文化，化朽物为活灵灵的艺术造型，化生物繁衍为社会创新"，"贮存文化、流传文化和创造文化，这大约就是城市的3个基本使命了"。请出这两位大师帮我结语。我非常务虚地聊了这么一些，期待大家提问。

会议时间
2020年9月20日(下午)

会议地点
刘海粟美术馆B1报告厅

主持人
王南溟(批评家、社区枢纽站创始人)
王昀(澎湃《市政厅》主编)

讨论嘉宾
张海翱(交通大学设计学院副教授)
方文(CREATER创邑总裁)
尤扬(大鱼营造理事长)
孙哲(社会学家、城市研究者)
陈赟(华东师范大学人类学所教师)
阮竣(刘海粟美术馆馆长)

2020年9月刘海粟美术馆"社区微更新与社会建筑:创意的历史在地性与主题多样化"圆桌讨论现场

2020年9月刘海粟美术馆"社区微更新与社会建筑:创意的历史在地性与主题多样化"圆桌讨论现场,澎湃《市政厅》主编王昀发言

"社区微更新与社会建筑：创意的历史在地性与主题多样化"圆桌讨论

王昀：我是澎湃新闻的王昀，前段时间来刘海粟美术馆参观了关于社区微更新的一个展览。社区微更新这个议题，我们的工作中是一直持续关注的，因为它就发生在我们身边，而且又涉及社会力量的参与、整个城市的历史文化记忆脉络等关键词。但从个人的角度来讲，我觉得它不适合在空间里展出。因为社区的事务太琐碎了，连写一篇文章，都很难组织语言，会写得不好看。如果是一篇人类学的研究，细节可以深挖，但很难在报道里面做这个点。非要做的话，在5000字以内，基本上什么也讲不了，就结束了。

看了这个展览，我其实也有这种感觉，非常接地气，但又不是那么可看，无法达到在黄浦江上放烟花那种炫酷的效果。刘海粟美术馆愿意做这么一件事，是非常有勇气的，或者也在进行一种创新——大家也是在摸索。同时，美术馆进入社区本身，如刚刚孙哲所说，这种尝试是被低估的。

关于这个展览，我想问问策展人王南溟老师，您听了大家的分享有什么感想？

王南溟（图1）：非常荣幸听了前面各位的演讲，其实今天的论坛是第四场，我们总共是设了8场。昨天我也讲8个主题是作为一个临时的议题，应该还有第九个、第十个主题。比如说如何将年轻人引入社区，这次我们没有讨论，因为年轻人自己已经活得很嗨了，其实是不是在社区里不是最紧迫的，所以我们没提这方面，但是这一方面早晚是要被提出来的。这和我们提到的返乡、返到自己的村庄的问题是一样的，这是一个

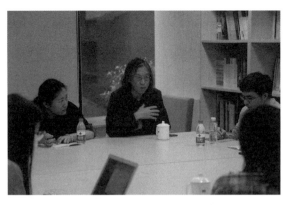 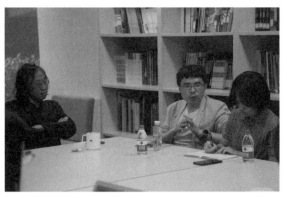

图1 2020年9月刘海粟美术馆"社区微更新与社会建筑：创意的历史在地性与主题多样化"圆桌论坛现场，批评家、社区枢纽站创始人王南溟发言

图2 2020年9月刘海粟美术馆"社区微更新与社会建筑：创意的历史在地性与主题多样化"圆桌论坛现场，社会学家、城市研究者孙哲发言

更加重要的社会学问题，涉及各个年龄层的人如何相处。对于我们而言这几个方面的尝试是全面的，从没有到全面尝试，这需要一个过程。

当我们把这样一些社会化的思想成果转为作品在美术馆里展览，这不只是文献的陈列，而是来源于我们专业界本身。专业界本身在20世纪60年代以后随着艺术的无边界运动发生了变化，艺术的无边界就是所谓的艺术与非艺术之间没有边界，以反艺术作为艺术真正的标签，非艺术的一些行为足以成为一件作品。这理论到了2010年以后越来越深入，中国当代美术评论家在2000年、2005年、2010年前后还有过关于艺术本体论的争论，但是似乎艺术本体论的主张者没有占到任何的优势。其实我们本土的学术始终是不占优势的，但倒过来讲，我们的"社会化的创作""介入社会"等词到了2010年以后成为我们当代美术评论界经常挂在文章里面的关键词，这是我们发展的一个点。展览也同样如此，展览非艺术的东西也在我们美术馆里面做了重新的讨论，比如说到底是展览视觉对象还是其他对象。美术馆是收藏思想的地方，那么会展览什么东西，肯定是展览思想所凝聚起来的一种物，或者是一种文件，一种可交流的话题。再往前拓展，既然美术馆是展览思想的，社会现场是思想原产地，那么是不是可以说社会现场就是美

术馆？围绕着这样一系列命题的推进才有了社区美术馆。社区美术馆不是中心美术馆分派几个美术馆的事，不要忽略了艺术真正的生产地就在美术馆之外，艺术已经直接生产了，只是放到我们的以中心主义为核心的美术馆，变成了筛选后的文献。

我们今天论坛涉及的范围跟以往几乎是倒过来做的，我们先引入社会学来到美术馆。前几天我在广州主持了一个关于社会学家的美术馆论坛，这两年我没少做这方面的事情，其实10年前我们已开始做边缘地区艺术乡建，做到一定程度我往后退了，这是我自己的问题。因为我们在乡村要恢复乡村的民俗，我认为这似乎跟现代社会的建构方向会有抵触。比如说恢复祠堂，把祠堂当作一个乡建的理由或者呈现空间，或者认为这就是社区，有些人就是这样主张的，最后我选择了不参与，我的态度是不是对的，现在说出来给大家讨论。

一个公民自治社会，理论上是这样来主张的：哪怕政府破产，公民自治也进行得非常好，志愿者社会组织非常发达，在动荡时期依然可能化险为夷。但我们在具体的社区美术馆实践过程中是有困惑的，比如说社会学家会反问我，作为助人自助，自助的程度在哪里？我们似乎在助人，有没有自助？假如说社会学原则中助人自助是要同时体现的，那我们工作会因尚未到自助的阶段而打折扣。我在工作当中被无数次问到：你们做艺术乡建能持续多久？在社会学评估里面是不是就只有这样一种结果评估方法，我们目前是不是一定要按照这个方法评估，还是按照我所主张的思想史的方法评估？一件事情哪怕没做成但是其思想成果会保留下来，会召唤后面人来做。社会学家给我的这么多题目，这两个议题是比较重要的，正好现在最活跃的社会学者都在，我们是不是围绕着它们做一点陈述，没准可以作为这次论坛比较好的一个思考。

孙哲（图2）：刚才王老师讲得特别好，这个语境把很多问题都厘清解决掉了，我们就聚焦了。从艺术无边界到后面艺术进入社会，王老师都已经理清楚了。可能在人类学习史上，文明要重新作为一个对象审视，不能简单地说文化符号也是一种艺术。在艺术观里面说艺术有自己的一个脉络，然后再说怎么样跟社区的发展脉络来对话。刚刚王老师讲的几个议题都非常前沿，我也完全可以理解。我刚刚讲的有很多跟传统社会学不

一样的地方，比如社会学里自下而上是有问题的，原来当然是可以讲的，因为我们自下而上太强了，但是疫情这件事很典型地表明，自下而上要承担起来责任，自下而上才能有合作，很多国家自下而上是行不通的。我们面对总体性危机要总体性解决，所以我们现在是上下齐动的概念。我提到底层没有天然的正当性，尤其在保护乡村或者传统文化时底层没有显著的正当性，但正当性不是绝对的，因为我们原来不了解底层，有些理念我们就没法去做了。

回到非常具体的两个问题。我说助人自助特别好，当然我们是说最根本的自治，甚至我说得更深一点，自助都不能成为一种景观——很多时候自助也是一种景观，不是主动承担的东西。真正的自助是社会责任的反转，知道这个社会是你自己的，我们可以借助外来的力量来和你去共同创造，现在我们变成福利给予者和福利接收者，所以我是通过双向教育跟责任反转来实现自助这件事。对于艺术来说，双向教育是一种审美对话和审美教育，我们要教给在地者即在地的居民、村民，他们也可以教给我们，没有说一定要谁对谁，对话中对话双方的平等关系是首要的。在这个对话的过程当中在地者要承担在地者的责任，当他承担这个责任的时候就是一种自助，不是说这个地方是县政府管的它就承担这个责任，而村政府就不用承担。最根本的是要通过这种艺术去培育一种承担责任的意识。比如祠堂能不能拆，这是一个公共议题，这个议题让大家意识到祠堂是大家的，不管是拆还是不拆都有各自的语境，但每个人提出自己的意见时都要承担起自己的责任，不是简单的艺术家说拆、居民说不拆，具体怎么做要在实际过程中讨论。

愚园路改造了两年，现在我们看到了一些问题，比如创邑的员工原来不被认为跟愚园路有关系，他们分享愚园路图片的时候，突然发现除了睡觉 6 个小时，自己一天 18 个小时都在这里，跟这里卖的油条、豆浆还有咖啡店更熟，自己是这儿的一部分，所以那天很多创邑的员工来参加活动。我觉得这是包容性的一部分，在地者不只是居民，包括宠物也都是在地者，他们通过这样的艺术实践、通过艺术的审美对话实现责任反转。这个自助程度不一定有多少，他们知道自己承担责任，这就是成功。乡建维度上也是一样的，乡建也是自己学习自己寻找，这个是最根本的一点。我从社会学的角度来说，不

图3　2020年9月刘海粟美术馆"社区微更新与社会建筑：创意的历史在地性与主题多样化"圆桌论坛现场，华东师范大学人类学所教师陈赟发言

能是单纯字面上的助人自助，而应该是双向教育责任反转。

陈赟(图3)：我还在学习的过程当中，还没有进入你们的讨论，各种语境包括一些观念可能都还需要在对话当中澄清。王老师刚刚讲了几个非常有趣的东西，其中一个是关于标准的问题，比如做一个项目怎么评估，我不知道专业标准在这个评估当中占据什么样的位置，很显然你是在反思这个专业标准的，你提出了从思想的角度来看。专业标准看起来是社会分化的一个结果，但其背后是有权利和特定立场的，它并不一定直接倒向共同体审美，可能是局部的审美。如果没有专业标准的话，整个秩序可能会受到影响，尽管现有的秩序不一定是最好的秩序。不断有变动的可能性可能是最好的，这是功能主义的说法，就是有弹性、有改变的可能性和空间。呼应到你刚刚说的助人自助，自助到一个什么样的程度，这也是没有办法去制定标准的。这个概念其实最先是社会工作的概念，强调的是助人是第一推动力，里面有权利的意向，也有宗教和高阶级的概念。做一件事情可以使得自助性质被激发出来，但是我们不知道会到什么程度，也许我作为社会工作者并不满意，社会的评价可能也不满意。

其实我们这时候已经进入现代社会了，对于个人的生活，评价也不可能太过具体，但是不能不评价。这里面永远是有专业化的定量标准和定量治理的方式，跟王老师刚刚说的从思想来确定的标准相比，这是一个更有总体性，更能够激发出个人主体性包括激

发其产生自助效能的标准。思想背后有不同主体，有不同主体就有不同的立场，最好的是不同立场之间的讨论，更多的时候可能是纷争，辩论最终要有一个胜负的结果。定量的标准或者专业标准可能没有办法完全起决定作用，但是我期待永远有张力存在。国家要发挥效能，专业社团、利益团体其实都需要有其存在的空间，这些说起来就很犬儒。

王昀：前面王老师为什么会有这个疑问？是不是在助人的过程中，团队突然发现没有自助到？

王南溟：当我们在做一件事情的时候，跟没有做这件事情的时候，语境是不一样的，面对的问题也是不一样的。比如说我们已经做了事情，但我们等待的永远是人们怎么来评判我们，在还没做的时候就想着人家是不是来评判以及人家是不是说你怎么还没做或者是你这种人就不应该做这样的事情，诸如此类，事实上这是自我要求的。这些自我要求不是我们腾空翻出来的，我们也有各种各样的理论形态，我们做的事情都是跟理论形态密切相关的，我们在讨论方方面面议题的时候，这些话题始终会出现。比如说在讨论乡村问题的时候始终会出现乡村本质主义，即是不是要回到"乡村跟城市完全不一样"，这时候我作为上海人都保证不了能把户口从上海迁去农村，我怎么去要求人家呢？中国有一个特殊的情况即有自己的社会背景史，这套背景史刚刚人类学家已经说过了，从周礼开始其实是框架，框架其实一直是延续的，并没有发生变化。

从这个角度来说，我们的着眼点和出发点都是一样的。我们为什么要做社区美术馆，我们怎么会以这样的一种行为方式到各个乡村去？这是因为我们本身是做当代美术馆出身的，我们以前做当代艺术就是一直跟观众吵架，挑战观众的既定审美。20世纪八九十年代我们的任务是专门跟观众吵架，当时没有展厅，作品放在地下室临时空间，我们自己接电源线拉过去，射灯一打其他地方黑糊糊的，人脸都看不到，只能沿着光看作品。当年我们就在挑战观众，这跟现代主义前卫是一脉相承的：观众被我激怒了证明我的艺术是前卫的。到了2000年以后才有当代美术馆，因为地产开始兴起，从地下前卫艺术家到当代美术馆的建设者，一路过来是很辛苦的。

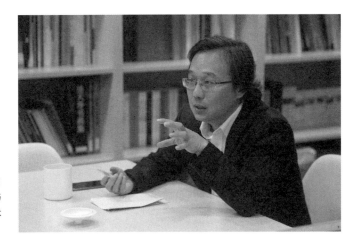

图4 2020年9月刘海粟美术馆"社区微更新与社会建筑：创意的历史在地性与主题多样化"圆桌论坛现场，刘海粟美术馆馆长阮竣发言

阮竣（图4）：这是一个城市更新的过程，不是微更新的过程。

孙哲：我称之为超级更新，现在微更新是表面的，真正实质的都是超级更新，而且马上会一个一个出来。

王南溟：我们从地下前卫艺术家挑战观众极限的阶段走到了把当代艺术放到美术馆的阶段，马上面临谁来看的问题，当时在大拇指广场办展，对面是家乐福，这种地段都没人来看展览，偶尔有两个人来看看。2015年以后，人数就逐渐增多了。

孙哲：就是地产、移动互联网和手机拍照火起来的时候。

王南溟：人群年轻化，手机拍照火起来，外国人来多了，这个比例就上去了。政府要求我去做公共文化服务，但我没做成。我们的文化体制里面形成了两个互动极少的部分，一个是当代美术馆系统，另外一个是群众艺术馆系统和文联系统，群众艺术馆就是街镇文化，文联是专业美协、书协这些，文联和群众艺术馆系统互动较多。当代美术馆系统成为一个独立的美术馆系统，游戏规则完全不一样，有独立的策展人、独立的评论家和独立的机构运营方法，与群众艺术馆系统和文联系统都不一样。这就面临一个问题，就是当代美术馆越做越专业，比如从县文化馆到政府的展馆都还是用简单的射灯照明，

但当代美术馆全部用白盒子照明系统，一个灯要一万元，只有那时候房地产生意好的情况下地产商才愿意投资，生意不不好根本没有钱投入。你不要小看一个灯八千、一万元，一个厅6000平方米要装多少灯？还有照明不能太刺眼，又要照明无死角，整个展厅进去一看非常现代，跟传统的文化馆、博物馆完全不一样。

有一部分老百姓喜欢新的东西，对老系统也不满意，曾经那么几年里政府就委托我帮他们做公共文化体系创新。原来叫群众文艺，后改成公共文化服务体系或者市民文化服务，这个名称打破了原来搞专业和搞群众的划分，市民公共文化里面要放点专业的内容，于是开始了我现在做的工作，后来又做了艺术进社区。我做美术馆以后，政府希望我能够提供点帮助。后来政府给民营美术馆补贴的政策也来了，严格说来它们不能称为民营美术馆，资本只是一方，另外还可以申请到各种各样的补助，比如基金会的资助。我们在管美术馆的时候民营美术馆得到的资助还是蛮多的，拿了两次当年很难拿到的国家艺术基金的资助。为了回报政府我尝试做了，结果没做成。我跟他们去做过考察、调研，我还算是有"尚方宝剑"的人，但到基层里面也很难走得通。所以说我们做美术馆的人也是自己挖了一个坑，我们一直喊口号强调美术馆带动社区，美术馆要为社区服务，我们自己喊出来的口号却做不到，因为这是一件很难做的事情。

阮竣在上海大学上海美术学院，他也做公共项目，所以他知道是怎么回事。他在这里做美术馆馆长以后想到了原来没有做好或做不成的事情能否再做，机缘巧合走了这条路。我当时也是没有做好，后来我想是不是拿出点精力来做做，我自己本身对人类学、社会学很有兴趣，我也尝试用艺术的方式而不是用数据和问卷的方式做社会调查，这样我可以更多地去了解一些社会、市民、街镇、乡村，原来我对乡村是一点概念都没有的。我和阮竣关于这个问题的实践已经有十几年了，阮竣在美院有很多公共艺术项目，他是从学院里转到美术馆，我是原来做民营美术馆的，从挑战观众到希望观众进来，做馆长没人来是不行的。

阮竣： 王老师在做馆长的时候从美术馆的角度做公共项目，那个时候我以大学老师的身份作为策展人从活动策划者的角度做公共项目，现在倒过来我作为馆长从美术馆的

角度、他作为自由策展人做这个事情，这之间的机制不一样。美术馆作为一个公益机构，我们搭建一个平台做社区美术馆的项目，王老师作为一个独立策展人，他拿社区的项目用志愿者的方式做一个平台，其实我们两人一直在错位。我补充一下王老师讲的过程，原来从艺术的维度做社区的事情，其实就像艺术家创作一样没有那么多框架和条理性，只是在一个机缘下碰到一件可能来做的事情。不谈我们当年最早做的小规模的涂鸦、壁画，很像我们现在做的公共艺术项目的一个项目是在2010年做的，那个时候上海世博会提出"城市让生活更美好"，我们从高校的角度来讲觉得光喊口号没有意思，想从公共艺术的角度做一些实践项目，我们就起了一个项目名"艺术让城市更美好"，提这个概念之后我们觉得这还是一个口号，如果可以延展出来，会是另外一种状态。我们找了一个社区，就是曹杨一村，它曾经很辉煌、光鲜，但碰到了城市发展中带来的很多问题，我带了一个国际艺术家的团队去做田野调研，我们带了摄像机，所有的居民都觉得是不是要动迁了，大家就是这种状态。

整个社区的环境非常脏乱差，所有人的心态几乎都是不好的，去了之后我们都觉得这是一个在地的项目。我们说我们是艺术家，虽然不能把你们动迁掉，把这些房子炸掉重新建高楼，但是我们可以和大家一起营造一些新的生活方式，就是"艺术让城市更美好"，我们希望艺术能够让你们的生活状态哪怕有一瞬间是美好的，这是我们的诉求。我们在这里面组织了14个团队，请了一个插画师作为工作坊的老师。之后大家做了很多装置、活动和一部分艺术内容。韩峰是上海的当代艺术家，他自己所有的作品都是从传统的工笔画延展出来的，他做的是《美好生活》，一开始是"中国制造"，有很多中国制造的著名的国际品牌产品，比如中国造的耐克鞋，这是纯的当代艺术观念的作品。后来他聚焦到享誉全球的芭比娃娃，它也是中国造的，给全世界人民带来了快乐，但是中国人没有感觉到这个概念，所以他所有的作品都叫《美好生活》。我们进去做项目时发现曹杨一村连路灯都没有，韩峰就用《美好生活》的图形做了灯箱，他所有的语言载体就是他的作品。

有一组学生观察到曹杨一村户外晾被子的晾衣架都很丑，他们很有想法地请喷漆厂

赞助，更新了社区里面的晾衣架，做成彩色的，的确是改变了居民的一些状态。我们其中一个外国团队中的英国艺术家发现这个小区里面公共空间花坛很漂亮，这个社区是苏联援建的一个社区，也是中国第一个工人新村，但当时花坛已经荒废，艺术家觉得太可惜了，就说我来种花，就带了学生团队种花。我们整个项目周期一年，总归要有一个开幕式，找来找去这个社区里面只有中心的花园可以进行人员的聚集，我们说借这个花坛搭个架子做个舞台，当广告公司进去搭建的时候所有的居民都说你们不能在这里搭，这些花是外国人给我们种的，我们每天来浇水的。当没有人关注到这个花坛的时候他们根本熟视无睹，他们只说他们要动迁搬走，当有人告诉他们这个花坛可以种很美丽的花后，他们会精心地呵护它们，这个行为的过程是很有意思的，这个过程是艺术化的，这跟方总分享的愚园路的菜园是很类似的概念。当年做的这个公共艺术创作和展示的项目，被所谓的国际公共艺术界称为第一个社区公共艺术项目，很可惜这个项目没有持续下去。

王老师最近关照到我们论坛有陆家嘴的街道项目，我们当时是想做一个社区，也可以去做一条街，但这个事情没有持续下去。到这儿来之后其实也有一些因缘际会，我的确一直在关注公共空间。我跟方总很早就认识，他们2015年开始改造整条愚园路，2013年我有自己的工作室，通过朋友找到了方总，他们那个时候找我咨询改造方案，当年的愚园路绝对不是这个样子。他们改造的方案是英伦风情街，当时我们几个专家都觉得太傻了，干吗造一个英伦风情街，如果是平地起一个旅游景点也就罢了，本来非常美丽的一条街为什么要变成英伦风情街？我们觉得上海缺一个设计聚集的街区，设计是生活化、产业化、商品化的，如果是一个以设计为核心的街区那就更生动了。所以有了创邑，方总最早找我的时候没有创邑这两个字，我跟他们的渊源是从这儿来的。我们到浦东美术馆工作，一方面跟方总的合作让我很想做一个社区空间，另一方面我希望通过这样一个项目让刘海粟美术馆实现自己在地文化属性的救赎。我们从虹桥搬到这儿来，铲平了所有棚户区的房子，占了一个空间做了一个美丽的美术馆，但是在刚刚开始的时候是没有居民来的，因为他们全搬走了。

我很希望我们可以做一些社区的项目，能够溢出一些我们自己的内容，一方面告诉

大家我们不是来侵害你们的,你们还是可以走进来,另外一方面希望再溢出一些社区文化内容。所以才有了粟上海这样的一些项目,这里面有很多概念性的东西还是很有意义的。

王昀: 这确实是自助助人。

王南溟: 程度上面不能太一刀切,案例分享哪怕是一点点也是自助,不是一个抽象概念,可能是一个量化的不断增长的过程,是一个变化的积累过程。

阮竣: "艺术社区在上海"最后一场我们会讨论新美术馆学,希望通过这样的一些活动打破美术馆的边界。刚刚王老师分享了很多当代美术馆的崛起或者民营美术馆的发展,但是更多的机构比如像我们这样的机构是官方体系内的,大家对于展览、活动,对于原来的制度化、城市化的标准其实本身还在建构中,因为从博物馆体系里面独立出来没有形成一套自成的语言体系,同时受到了西方、国际、民营的一些相对自由的概念的介入,然后会发现很多当代的美术馆,包括我们的美术馆在内,没有发展的方向,大家不知道自己该干什么,所以我们也是希望通过我们自己的实践能够给城市更新提供参考,比如将来变成一些地级城市或者更大城市的的地方的标志性建筑发展的方向可以怎么做,因为它们的空间都比我们大,一个非常小的城市可以建一个四五万平方米的美术馆,尽管没有一件藏品。这就是一个趋势,而且在未来 5—10 年之间全国会井喷,这些空间喷出来之后可以做的事情其实是很惊人的。

陈赟: 王老师分享了自己做现代美术馆的个人实践,展现了从现代美术馆走向艺术进社区的历程,阮竣老师也分享了自己的这些历程,我觉得都可以回应孙哲问我的问题:艺术是什么。

孙哲: 我问的是艺术在文化人类学当中的位置。

陈赟: 这里面涉及一个很重要的问题,跟助人自助是相关的,就是艺术的赋权,或者是增能。您二位致力于的赋能,还有对于这个地方的赋能,包括实践中无论是艺术馆还是艺术进社区都给这个地方和这个地方的人搭建了一个平台,就是现在的一个很热门

的概念平台，这个平台可能最终也导致刚刚所说的金融化。就比如说现在我们这种公共筹款体系，艺术其实可能作为一种形式，一块儿卖油画就是很容易结合在一起。所以这里面我想问二位一个问题，二位刚才讲了艺术，那有没有非艺术？如果从专业的角度来讲一定有非艺术，如果非艺术进了社区会怎样？

王南溟：非艺术肯定是存在的，我们还有美术评论，还有好与不好的评论，但是这个好与不好理论上来讲已经不是一个标准，而是在不同的语境里面，有些东西是有价值的，有些东西则是无价值的。现在我们的评论叫意义的评论，不是关于单一的一个艺术标准语言的评论。比如说"人人都是艺术家"，一个老百姓从来没做过艺术，他只是在参与的过程中自己有一个小创意，这个小创意不是说要去跟真正的艺术比，那不是一个等级制的比较，他本身是开始了生活的创意，从他本身来说他绑定的不是一个人，是绑定的一个零基础的市民，参与艺术过程当中他形成了什么东西。这是标准的多元化，这个时候艺术是这样，不是等级化而是在不同的领域里面我们如何去对待艺术，比如说一个小孩的艺术是什么样的，他在他的生活场景里面是不是构成了意义本身。我们讨论的焦点可能是在这个地方，可能从理论结构上来说还没达到一定程度，还没透彻或者还没饱满，或者有的人说刚刚开始迸发了一个新的火花或者是冒出了一个新的小星星，这是评价系统里面的。

当代评论是不讨论这个东西的，因为一旦取消了等级制以后，每个人还原为平等化。我是从事专业创作的，我们的社区目标和宗旨既然是做社区，那么要尽量把另外一方面人群的力量释放出来，要通过我们专业，有的是对话，有的是激发，有的是跟艺术家在一起。我们造了一个词叫"社工艺术家"，对进社区的艺术家是有要求的，就是要能够沟通，能够跟人家打成一片。这么多乡村这么多街镇是不一样的，对于上海来说，上海的乡村有的有田，有的没有；上海的街道社区情况也是不一样的，像陆家嘴社区虽然在浦东但是很多人是浦西过去的，比如我在洋泾街道做艺术进社区，那边的市民本来是浦西过去的，基础蛮好的。以前我们会打趣说浦东有最高的楼，但只有最低的文化，这确实是浦东文化设施太少导致的结果。

阮竣： 某些艺术家我一个都不认识。

王南溟： 对艺术家来说，可能这个艺术家到社区就不是一个简单的艺术家，而是变成一个特殊的策展人。社工艺术家跟社工策展人已经是志愿者层面的了，有一点要说明一下，现在公共文化跟艺术配套项目有两种不同领域，这个要做区分。一种是公共文化领域，是公共文化服务体系里面的，包括资金来源、项目投放，一般都是在公共文化比如说街镇、社区、街道、文化馆这个内循环里面的。商圈里面做的一些艺术的植入项目属于另外一种系统，这种内容植入是不一样的。还有一种是开放性商圈，但是承担了一些政府的公共文化职能，比如说我们的社区商业体是有百分比的，比如社会把这个地方给你，你要给社会一个社区书店、社区文化活动空间等。

阮竣： 这是未来发展的一个趋势。

王南溟： 我们原来还做过一点商业体的项目，但是这两年我们做的基本上属于文化服务体系下的创新。我们的资金来源于政府，这类资金本来要投放到公共文化服务当中的，有一部分给我们尝试创新，这部分资金与资本的百分比没有关系。现在为什么拿出这么多精力尝试这块呢？我们要给政府的公共文化提供更好的案例，让他们的一部分公共文化行政做出调整，要把一部分钱拿到我们的专业美术领域和文化再营造的环境里面去。

孙哲： 刚刚王老师和阮竣馆长讲得非常好。关于公共性的问题，我的观点很直接也很有局限性，那就是不要把公共性或者公共建筑说得太玄，就是多元性的问题。

陈赟： 王老师谈的公共性是政府吗？

孙哲： 我完全不同意这点，一个原因是多元主体很明显，比如说今天来的市民他们通过什么样的渠道可以来，通过澎湃还是通过公众号还是通过自己订阅的东西，澎湃就是公共媒体，一般的新闻我们可以免费看到，所以说是多元主体、公共性的。上下齐动不是说只有一方单向，甚至也不是自己自下而上，一定要是双向的多元的对话，没有等级性，有没有对话是可以完全判定的。今天的对话就是公共的对话，学者、设计者、运

营方都来了，我们是可以对话的，不一定要产生共识，但是产生了这样一个就是一种自助，我们也觉得刘海粟美术馆跟我们社会学界是有关系的。我特别在乎几件事，就是经济学家不跟社会学家对话，建筑师不跟社会学家对话，艺术家更不跟社会学家对话，有没有社会对话是很明显的事情，这是定性的不是定量的。有了这个对话之后就会有责任的反转，因为你有这个介入。

美术馆的作用为什么始终被低估？美术馆除了原来常规的作用，还有一个作用是进社区，一个作用是进商场。美术馆进社区就产生了我们所讲的公共性，就面对着一个被低估的作用：美术馆其实是一个意义的供给者，连续性作为一个价值特别重要。我想贡献一个新的词：组织印记，组织印记本身就是有价值的东西，或者可以跟现实有一定的脱节。它要动用自己的价值资源而这种价值资源的神圣性是超越时间的，可以不断延续下去的，我们要有一个空间给它一种文本思想史上的认定，而且不是妥协的而是积极的认定。所以这就是我觉得美术馆被低估的部分，其实就是城市当中的载体。您刚刚讲到这个空间跟居民的一种疏离的关系，以我们传统的观念，听到把原住民迁走建了美术馆，道德判断就来了。我做过很多这样的访谈，我是反对学者在这方面浪漫化的想象甚至是景观性地想象的，至少不应该是单一的叙事。

为什么粟上海会有这样一个介入社区的冲动，你很好地回答了这个问题，我觉得特别棒。我们从原来的生态变成一种两条高架路当中的飞地博物馆，我们要去思考怎么重建与这个城市的关系，思考美术馆到底位于城市什么样的位置。我参加这种活动都是很主动的，美术馆才是真正激活更高级内容的关键，这是社区更新真正的机制。美术馆是激活城市的星星之火，比如我们到纽约、柏林就是看美术馆的，如果没有美术馆看几条大街有什么用，但现在我们完全忽视了这点。我们如果不重视这些，美术馆就变成了商超的模式，不是公共的也不做教育的事情，这种审美会产生新的阶层艺术投资，很快就会金融化。

从艺术的角度说艺术进社区是从 Fine Art 或者是布扎系统介入社会，从神圣到世俗是很明显的。Fine Art 是有宗教性的，西方到 2000 年之后完全世俗化跟完全

脱离宗教形而上是有关系的。非宗教的宗教性有一个词是市民宗教或公民宗教，说的就是日常生活当中的神圣性，我们可以理解为集体在时间当中形成的一种艺术，它有一种神圣性。

陈赟：宗教性其实不是基督宗教的宗教性，但是在经验上的概括就是这样的。我认为公共性或者说神圣性在涂尔干那里是一体的，但是很多时候公共性和集体性又是有涵盖、有张力的。现在所谓的世俗化就是社会分化的过程，世俗化本身要达到的一个结果就是涂尔干认为的理想结果，就是有主体性的集合，其实涂尔干最终求的是合，这里面永远有整合跟个体之间的张力。宗教其实是通过符号来消解的，这个问题已经解决了。

阮竣：美美与共。

陈赟：这还是有点主体性的问题，生成公民宗教依然是一个不完整的有限的公共性的呈现。多样性最终除了定量标准之外还有一个意义表达的问题，但是意义是需要被呈现，尤其是需要被言说的，那谁可以言说？其实在座各位可能都只是一类人而已，我觉得言说的层面上我们是一体的。

王南溟：有些大词是会产生异议的，对于我们自身反思是有价值的。话语是有权力结构的，我本人也会反思我的话是强加给人家的还是和人家对话的，但是不能抽掉具体情景来进行宣判。

陈赟：所以我觉得您刚刚说的吵架是充权。

孙哲：最可怕的是你说出来一堆骂人的话，观众不觉得是骂人的。

听众：我今天过来的时候发现这么好的论坛只有那么少的人来听，还有我们的直播，我看了两次很可惜分别只有30多万、40多万的观看人数，我不知道其中有多少是真实的观众。和范院一起吃饭的时候他跟我提到了艺术社区，说你们在做这个事情，但是我来这边发现美术馆这么好的地方、这么大的空间却没有被充分使用，很可惜，有很多的内容可以填充进来，用进来。我也听了王南溟老师的演讲，也关注了他的公众号，之前

我们其实一直有在做商业社区这块，但是我从来不知道王南溟老师是同道中人，而且我们有很多理念是相同的。王南溟老师的"人人都是艺术家""社区美术馆"这些理念，我特别喜欢，感觉找到组织了。我们一直在做这个事情，但是就像王老师说的，之前做的都是房地产商买单，比如说我们星河湾开的好多艺术节，包括仁恒葡萄酒艺术节等都是我们做的事情，也是艺术社区，只不过有人买单。我们也有公益类的，比如说在社区里面有红酒绘画、酒瓶彩绘、瑜珈舞蹈、少儿古典舞等，我心里一直有一个愿望，就是全民艺术可以代替全民娱乐。现在很多人获得温饱之后，就在互联网上刷奇奇怪怪的内容上获得精神满足，全民艺术是可以替代那些内容的，因为很多人的心理是不太健康的，而艺术可以疗愈他们，艺术是可以降低犯罪率的，这是我愿意去做公益艺术学院的一个原因。

王昀： 艺术疗愈也跟宗教的功能类似，在同一个脉络上。

陈赟： 我们这次设置的艺术疗愈工作坊上星期五开了一期面向白领的活动，我们总共会设置4期，其中会有一期专项定制给精神病人，有一期预期给少教所的青少年，还有一期给一些KOL（关键意见领袖），由吴克群来引导。我们想把几个维度的人群用同样的一套方法做一些实践，在艺术社区的2.0活动我们会再做一个精神领域的展览，再引发一些讨论，这些事情在王老师的带领下才刚刚开始。

王昀： 我们媒体也在关注精神卫生的话题，希望展现大家的内心世界，做一个线上的版本。我自己的设想是，在线上进到一个房间里，是关于抑郁的不同画像，到时候我会跟阮竣老师详细聊，这的确是一个在计划当中的事情。

还是回到王老师的第一个问题：如何看待和体会那个祠堂的事情？

王南溟： 原来我一点感觉都没有，我没有农村经验，我做了艺术乡建以后才逐步在周围的人包括一些艺术家当中知道他们怀念乡村，从我的理论背景上讲我是不大主张这点的。因为我在乡村做的是现代艺术进乡村，是把最好的国际艺术家的资源转为乡村的艺术助学，是非常当代化的。这是偏远农村不是上海农村，教他们学英语、弹钢琴，人

家捐助了一架钢琴，我们找钢琴家过去教，用的是国外那套教育方法，不是中国的很严厉的钢琴教学，包括我们让他们画画也全部是对话式的教学。尽管这种艺术助学也经常被质疑对于偏远乡村的孩子的意义，但每年夏天经历过一次跟没经历过是不一样的，国际学校都没有这么好的师资配备。每次钢琴调音，县城里面也没有调音师，调音师从太原到山村要在路上花四五个小时，调完音再回到太原。

听众： 我家就在偏远农村，那里有好多空着的楼，我这次国庆回家的时候想把一些艺术品、美术品填充到那边，就是没有人支持我。我家乡好多人是做商业的，他们会觉得你脑子是不是进水了，认为这事没有意义。

王南溟： 这个要一点一点来，中国太大了。

阮竣： 可能不是带几件艺术作品去就能够解决问题的。

王南溟： 我们这两年光闵行、宝山、浦东走下来就已经蛮辛苦了，做艺术社区还是要拼体力的。

阮竣： 我们都有 10 年左右时间做公共艺术的实践，但是为什么这个展览会把目光聚焦回上海，而不是纯粹意义上说艺术社区怎么样，其实就是觉得越深入身边，问题也越多，如果连身边的问题都解决不了，不可能关照到其他地方的，所以只能一点一点来。

听众： 前一段时间静安寺街道有做活动，比如亲民爱心慈善也很火，他们做这个活动的时候也特别有想法，想把这个活动推广到各个社区。他们请我画了一幅壁画，这幅画我收的钱很少，按商业逻辑来说是没有必要去做的事情，但是我愿意去做，因为我觉得我们做这个事情可以将很多内容推广开来，我们社区现在也在做。

王南溟： 我们为什么要做这个展览？做这个展览不是要展示我们本身，而是因为我们有 8 个大论坛，通过这个展览形成一个理论、一个进步的通道。艺术社区也不只是一个名称，而是这么多话题有了这个名称后，可以让上海大学的法学院、社会学院、美术学院、管理学院等以往交流不多的学院交流起来。上次我问社会学院的学生，你们跟法

学院来往吗？回答是不来往。其他学院也都这样。不来往主要是没有这样一个理论平台，如果有这个平台，美术馆就可以把大家召集起来。我们现在有"艺术社区理论"，可以把人类学家、社会学家、法学家等叫过来，这样学科就打通了。上海法学会有一次讨论公共文化促进法草案，我就把他们拉到刘海粟美术馆开了一次会，我还帮法律界的人做了导览。有了这样一个理论平台，我们就可以以这个名义邀请各种学科的人进入，要不然你怎么叫人家来？

听众：我们可以靠把建筑美化来作工具。

陈赟：美化的标准是什么？有些时候老百姓的美育还是必要的，这个时候我是站在很不喜欢这样做的立场上在说这个话。

王南溟：艺术是基础教育。

阮竣：王老师曾经深度参与过一个叫许村计划的案例，那个计划做了10年，其实最后也不咋的。其中有很多问题和困难，可能我们可以后续进行讨论。本来这次展览会选择许村计划、上海的定海桥等案例，但最后只保留了一些非常草根的和跟我们身边很有关系的小案例，就是不想讨论的时候先做一个非常宏大的叙述。

王南溟：上海的事情我们自己不讨论的话，可能就没人讨论了。

王昀：我虽然没有去过这些地方，但我们栏目编辑分享过类似的主题。在广东的一个侨乡，一个宗族的本地人说要重新建造祠堂，有建筑系的老师加入共同打造这个地方，也得了联合国的奖。他们用祠堂作为撬动方式做社会艺术工作，就比较成立，因为那里是侨乡，很多人是下南洋的，大家会不断回去寻根，包括那些海外出生长大的孩子。这样，这个地方就有了不一样的景象。

陈赟：但是把这些都说成是规划、城市更新，最后会不会又变成博物馆？

王昀：这里边有民间博物馆的一面。

王南溟：我参与过、评论过一部分乡建，还有一部分是别人拿过来参与我的展览或

者参与到我的工作当中，当代艺术领域里累积起来的关于艺术乡建的信息我基本上都有。我这两年跟上海大学社会学院有两次考察，我想跟着社会学家一起转转，保持沟通。当地的诉求中祠堂的话题出现频率很高，一些文人也提出来要恢复祠堂，还有提出来恢复祠堂精神的，地方政府也有这种想法。这其实就是乡村要回到我们传统的伦理、风俗、乡村美德等上面，之前我也比较回避这个话题，我原来的法理背景和这个系统不太兼容，甚至我是很有警惕性的，因为我听到的太多了，福建广东也就算了，到了江浙一带也是这样，根本与我们所谓的长三角文明化程度有距离。

阮竣：乡村建设和城镇化建设是不一样的，地方政府会突然发现没有一个自己的话语体系来应对这件事情。

陈赟：有家国，然后是地方、民族、命运共同体。

王南溟：前提的假设其实也不大成立，有专家说有了祠堂年轻人跟农村家庭的关系就牢固了，年轻人会回来，我认为这个只是口号，是实现不了的。

陈赟：祠堂可以搞分地，或者拆迁。

王南溟：要把农村的老年人权益放到一个比较高的位置，有点像祠堂权威性，这要和乡村问题一起来讨论。

陈赟：有些地方现在在搞新乡贤。

王南溟：现在老年人的权威性没有了，很多人打工回来是带着钱的，他们赚钱了，就把原来农村的权威系统给瓦解掉了。

论坛五

公共文化政策与管理的当下性:
创新及
文化法维度的立法

2020年11月"公共文化政策与管理的当下性:创新及文化法维度的立法"论坛现场,方华做主题演讲

文化政策研究：跨学科的进入路径与研究视野

方华
（上海音乐学院艺术管理系副教授）

各位晚上好，谢谢主办方和王老师的邀请，也非常高兴能在这儿跟嘉宾和各位来宾交流。我的发言题目是"文化政策研究：跨学科的进入路径与研究视野"，现在想通过几个问题带入我发言的内容。首先我们来看文化与文化政策是怎样被界定的，因为在不同的学科语境里面角度有所差异。其次是文化政策的研究视野，有一些什么样的角度囊括进来。再次是具体到每一个学科又有什么样的方法或者是从什么样的视角来看待这些问题。最后是关于文化政策研究现在面临什么样的状况和挑战。

文化本身的界定就是一个非常困难的事情（图1）。我们大概的思考可能包括这样一些内容，比如说一种文化活动的生产过程，比如跟群体的生活方式有关，又比如我们觉得一个人很有文化很有修养，意味着这个人和其他的人有所分割，所以无形当中就与一种教养和品位又进行了关联，再进而形成了一个阶层的划分。

如果说我们具体到不同的学科来看，文化研究更关注的范围是文化是一种生活方式，包括关注它的象征意义、它的生产和传播。政治学领域比较关注的文化角度是我要做什么和我不做什么，我怎样来进行选择，如果把其放入一个社会背景当中来看，就涉及怎么去评估这些知识、感受。艺术社会学关注的角度是从符号、结构来考虑，也有一部分和文化研究领域重合，是关于生活方式方面的，还有的把它作为社会学的一部分、一种特殊的形式来分析。文化经济学比较有意思，文化经济学关注一个总体的共同规范，从

图1 文化的不同定义　　　　　　　　　　　　图2 威廉斯的5种国家和文化关系

其中一个角度我们看到了"商品"两个字,就是把文化作为商品怎么看。从不同的角度界定文化的时候也涉及怎么研究文化政策。

关于文化政策的界定,我们通常会看到这样一些表述,比如说美学和人类学的连接,一个有具体的规范和指南的系统化目标,政府关于艺术的、文化的所有活动,另外,在文化的生产传播、营销、消费过程当中政府能起到什么作用。

具体到每一个学科,文化政策界定角度又有所不同。比如说文化研究,它受到思想界的一些影响,但是不同来源的影响导致分析问题的角度是有所不同的,如关注参与者的行为或关注别人对我的影响会导致什么样的结果。从政治学领域来看更多关注政府一系列的具体行为,如一些方针政策出来以后会导致什么样的结果,或者是不同的国家会怎么处理这些问题。社会学与前面刚刚讲过的地方有重合之处,如关注符号意义,也包括属于艺术社会学的一部分的研究内容,此外还有跟文化领域研究内容重合的地方。文化经济也是现在关注比较多的,包括怎么用一种特定的经济工具来看待各种文化问题,比如说我们出台的一些规范政策会对文化艺术活动产生什么影响,这些影响是否合理。

提到文化政策研究,我们经常会接触到的是威廉斯(R. H. Williams)提出的5种国家和文化的关系(图2),这5种关系分为两个部分:作为展示的文化政策和文化政策"自身"。文化政策具体研究议题从3个方面展开讲。首先是关于是否需要公共资

图3 文化内在价值VS工具价值 图4 国家话语、市场话语、市民/交流话语的关系

助,这个问题在文化政策研究当中是讨论得非常多的一个议题。从赞同公共支持的角度来看,比如说文化对社会是有益的,有促进旅游、就业、商业的诉求;文化能提升国家形象、增强公民对国家的自豪感等。支持公共资助的国家以欧洲一些国家为代表。还有一些反对的观点,比如说我不需要政府来替我做决策;有一些人群可能有能力去消化高雅艺术,有一些人群不具备这个能力,无形当中用了大家的钱去支持高雅艺术,而结果好像总是有欣赏能力的人在消费,另一些不具备欣赏能力的人没有获益。反对公共资助的国家以美国为代表,现在发展的趋势是欧洲因为预算的削减也开始逐渐向美国学习。还有一些美国学者觉得还是需要有一部分公共资助的,所以美国和欧洲的相互影响又有一些不同。

关于文化的内在价值和工具价值的讨论非常多。工具价值有两个部分:一是对社会的影响,二是对经济的影响。约翰·霍尔顿(John Holden)提出了一个三角形理论(图3),我们从这3个角度来看:艺术本身具有内在价值,艺术家们肯定要去追求艺术的内在价值。公共政策的工具价值包括我们刚刚讲到的社会目标、经济目标。还有一个价值是组织和公众关联产生的惯例价值。吉姆·麦奎根(Jim McGuigan)区分了3种话语:国家话语、市场话语、市民/交流话语(图4),这三者放在某种位置构成着我们今天真实的世界,到底相互之间起了一些什么样的作用?当然我们还可以看到鲍

图5 创意产业研究的相关学科专业领域

图6 文化政策研究的方法与角度

曼（Z. Bauman）所指出的文化与管理的紧张关系。布迪厄（P. Bourdieu）则指出国家在这个过程中所起到的重要的作用。还有一些欧洲学者认为不要紧盯着文化价值和工具价值两者之间的对立，应该从文献上去探讨积极和消极的一面是什么，积极的一面意味着可能给社会带来影响，消极的一面又是怎么样的？就是说不要仅停留在艺术价值和工具价值的简单的二分法上面。

从文化产业概念再扩大到创意产业，这事实上反映的是背后的经济驱动力。随着创意产业概念的提出，进入的学科更多了，图5是学者统计的15年来参与创意产业研究的相关学科专业领域，可能今天我们在座的各位有人已经有其中一些学科的专业背景。还有一些学科专业纳入一个更广泛的范畴，涉及的话题也跟城市发展、地区的发展竞争有关系。所以在这样的一种经济话语下，文化自身的内在价值越来越模糊。

不同学科专业对于文化政策的研究有不同的方法，关注的内容也有差异（图6）。文化研究领域的学者就研究者是作为一个参与影响的人，还是作为一个审视的人进行了讨论。另外，研究的内容还涉及文化生产和政治经济学的关系，包括对文本和人造物的分析，对受众接受以及媒介和文化产品的使用的研究。在文化经济研究领域，鲍莫尔（W. J. Baumol）和鲍恩（W. G. Bowen）提出的"成本病"理论，对文化经济学领域的确立具有重要意义。从文献的梳理情况来看，文化经济研究触及9个议题，其中包

含了趣味的形成、需求与供给、艺术劳动力市场、艺术市场、公共资助等内容。布迪厄在社会学板块的影响是非常大的，主要是关于文化资本的研究，他认为高雅艺术人群和没有办法去提升欣赏能力的人群形成阶层区分，实际上是由于教育缺乏导致的能力不足，这是一个文化资本的问题。又有美国的学者提出文化的"杂食"与"独食"的观点，就是说有些人什么都要尝试一下，比如说既听古典音乐也听流行音乐，但是有些人只是看看综艺节目。这个观点好像跟布迪厄的观点有一些差异，但是后来又有学者质疑这个问题实际上还是文化资本的问题，因为有些人有能力"杂食"，有些人则缺乏这个能力。

下面再来看文化政策研究面临的挑战，文化政策研究出现在20世纪70年代。随着创意产业的兴起，文化政策的研究也面临着挑战。有学者认为挑战来自以下几个方面：首先，艺术边界不断被重新定义。其次，文化获取方式发生变化，人们通过互联网来接触艺术的时候也带来了管理的困难。最后，创意经济崛起，文化创意产业政策有取代文化政策作为特定领域的政策的倾向，甚至有了更极端的说法，即文化政策终结说。

精英文化的传递和获得使普通人有机会去接触到高雅艺术，政府在进行决策的时候也考虑到普通人的文化表达，这两个方面都获得了政策上的一些支持。然而，也有一些学者提出来一个值得思考的问题：文化政策的决策者应该是作为建筑师还是作为促进者？还有不同的学者在有些观点上产生非常大的分歧，即以托尼·本尼特（Tony Bennett）和麦奎根为代表的两种类型，他们的主要分歧在于，文化政策研究者应该作为一个积极参与者还是一个审视者参与到政策制定过程中。

此次发言以托比·米勒（Toby Miller）和乔治·尤迪思（George Yudice）的问题来结束："在人文与社会学科交叉的领域，是否应该有一种社会科学美学？""行政管理、政治、艺术构成的新的空间关系学该如何进行伦理和技术上的管理？"

谢谢大家。

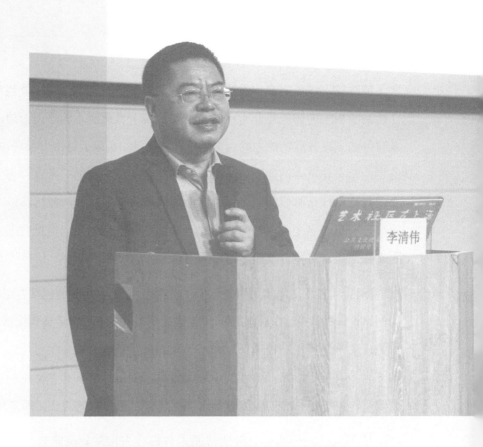

2020年11月"公共文化政策与管理的当下性：创新及文化法维度的立法"论坛现场，李清伟做主题演讲

作为重点领域立法的文化立法

李清伟
（上海大学法学院教授、上海市法学会文化产业法治研究会长）

刚刚方华教授提出了一个很好的课题，这是全社会都在关注的新文科建设的问题。事实上，法律跟文化的接触在20世纪60年代就已经有了，那个时候人们主要偏重的是文化对法律的养成会产生什么样的影响。有什么样的文化就会有什么样的法律，这是一个基本结论。我今天发言的题目是"作为重点领域立法的文化立法"，这个命题本身是说文化领域是我们国家在"十三五"乃至"十四五"期间立法的重点领域，之所以这样是因为我们的文化立法历史上"欠债"太多了。在十二届全国人大之前，文化立法长期存在一个"三部半"问题，即涉及文化的立法就只有3部文化法加作为半部的著作权法（图1）。

随着国家把文化产业定位成支柱产业，文化立法也成了国家立法的一个重点发展领域。作为支柱产业，如何去促成它就必须有法律上的保障。在十二届全国人大以后，由于大力推进文化立法，我们今天所关注的主题公共文化立法，以及文化产业方面的立法等领域都有了进步。

这些年的文化立法，除了电影产业促进法、文化产业促进法还没出来，公共图书馆法、公共文化服务保障法这些都是典型的公共文化法，说明国家非常关注普通百姓如何去亲近文化。我们常说的如何解决老百姓的文化需求问题，实际上就是老百姓的文化获得感如何实现，其中一个重要环节就是要用法律保障政府提供这样的文化公共产品、公共服务。

图1 文化立法现状　　　　　　　　　　　图2 文化立法领域的变化

作为重点立法领域，文化立法领域发生了一些重大变化（图2）。比如说从数量上看，现在文化立法比原来要多了，但还有一些法律没有出来；从参与的主体上，原来特别强调政府主导立法，现在整体政策是人大主导立法，政府积极参与，同时也鼓励社会参与立法，从基调上也发生了变化；随着国家管理能力跟治理能力现代化的逐步推进，对文化产业尤其是公共文化服务领域，我们越来越多地强调从管理职能转向促进职能、服务职能，不是不管理，而是强调管理、服务、促进相结合。

从法律规制的体系方面来说，文化立法是一个完整的体系，不能只重视这一领域而忽略其他领域，应该具备整体文化立法观。在这个体系里面，有的法律是调整公共文化服务的，比如有关图书馆、博物馆，有些是调整文化遗产传承保护的，因此，即使是公共文化领域里的法律，其法律调整的方式方法也可能不一样，不可能搞一揽子的综合性立法，主要是因为文化法调整的对象太庞大了。在未来的文化重点立法中，大家可以看到文化产业促进法已经公开征求意见，现在还在进一步修改完善中。同时，在知识产权法中，未来将主要集中在文化生产者、传播者、管理者相关领域的立法，著作权法修改即将完成。

同时，在文化产品流通方面，也特别强调生产、宣传、投融资、市场管理相关的立法。再一个就是细分的文化领域的立法，在强调内容为王之外，还要强调如何让老百姓

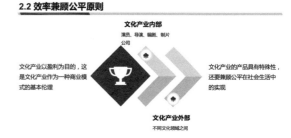

图3 自主促成创新原则　　　　　　　　　　　图4 效率兼顾公平原则

能够便利地获取好的内容。

无论是公共文化的立法,还是文化产业的立法,在文化立法中都应该坚持一些基本的原则,它们是贯穿在文化全过程的,所以我们在认识或者对待文化现象的时候,始终都要把这些理念、宗旨性内在要求贯彻进去。我在这里归结为5个方面:

第一,文化产业跟别的行业最大的不同,就是它特别强调创新性。人们尝试用创新开发出与别人不一样的"idea"(理念)。因此,在文化产业领域,应该特别强调创新,保护创新(图3),但是我们知道在整个文化产业法中,对创意的保护是比较弱的,由于著作权法对它的保护弱,所以只能依靠合同来保护它。没有创新就没有"不同",也就没有新的东西。

第二,在文化产业领域,要始终坚持效率跟公平之间的平衡,尤其公共文化服务领域更强调的是公平而不是强调效率。但是如果过度强调公平而不强调效率,也会降低人们创作的积极性,就会缺乏原动力。如何平衡好两者,既能保证创新、创作的人有所收获,又能保证老百姓能够获取,也是在立法的过程中应始终坚持的(图4)。

第三,文化产业应坚持自律与规制并重(图5)。我们都知道文化创作活动在某种意义上讲是一个个体的活动,不太强调我们通常意义上讲的合作组成团队进行创作。即使组成团队,人们也会发现团队里主要依赖一个领袖人物,而这个领袖人物的创意在创

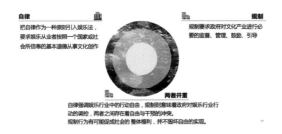

图5 自律与规制并重

图6 公序良俗原则

- 文化产品兼具民族性与国际性双重属性，因而，法律在调整文化产业参与者所形成的各种社会关系时，必然要贯彻文化立法上的民族性与国际性相统一原则。
- 要正确对待文化产品的民族性与国际性的关系。国际性强调其所具有的普遍属性，世界上多种文化产品的共性；民族性则强调不同文化背景中的文化产品的个体性、独特性。

图7 民族性与国际性相统一原则

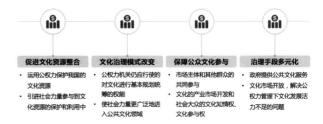

图8 以文化立法促进文化治理

作过程中起到了决定性的作用。这就意味着这个行业要特别强调行业的自律。一个行业要发展，没有自律和自我约束，野蛮生长是没有出路的。从官方的角度看，政府对社会生活中发生的任何事情都不可能不管，管的办法就是调整，用法律的语言来说就是规范，规范人们的行为。所以，在文化行业而言，一方面自己要自律，另一方面政府要调节，文化行业走的必然是自律跟规范并重之路。立法者也要应对这个现实，一方面要给它充分的自由的空间，另一方面也不能任它野蛮生长，这两者之间也应该权衡。

第四，文化产品在创作的过程中要尊重公序良俗（图6）。这是我们的法律尤其是民事法律里面特别强调的一个原则。在文化产业领域，公序良俗有突出的重要性，因为文化产品对人的影响力比其他东西对人的影响力要大。一个作品对他人的影响，如果是正向的影响那还好，如果是负面的影响，对社会、对他人、对善良风俗的维护都会造成极大的伤害，有些后果甚至是不可挽回的。所以，在文化产业这个领域，不论是国家层面还是个人层面，都要特别关注公序良俗的原则。

第五，文化创作应处理好世界性与民族性的关系（图7）。虽然文化产品通常讲"越是民族的，越是世界的"，但是对文化产品自身而言，在文化产品创作、交易等环节，都应该始终坚持民族性与国际性相统一的原则。

文化本身无论是有意还是无意，事实上都内含着创作者想表达的价值。在中国创造文化、传播文化，始终要坚持社会主义核心价值观，文化产品要与社会主义核心价值紧密结合，这是方向性的。

在未来的文化立法发展进程中，我们会越来越深刻地感受到，文化是靠法律来促成的。目前法学界还没有给文化立法足够的地位，现在法律部门的划分中，文化立法的地位还没有得到普遍承认，在学术领域里面还没有文化法这个部门，但是在全国人大有一个专门的文化法室，这就说明国家在立法层面是非常关注文化领域的，虽然学者们对此并没有给予应有的关注。

如图8所示，从未来立法的角度看，重点应该通过立法促成文化资源整合，在立法的过程中特别关注文化治理模式的改变。文化治理模式怎么改变？大家可以看官方和私立的文化设施，比如博物馆，既有官方博物馆，也有私人博物馆，民间博物馆也大量存在。这就意味着，文化领域的治理方式要转变，要回应这一社会现实。另外，在文化领域，要特别强调公众参与，文化本来就是民族的，是公众的，如果没有公众的参与，文化也就没有了自己的市场。因而，文化治理手段应强调多元化。

《中共中央关于制定国民经济和社会发展第十四个五年规划和二〇三五年远景目标的建议》明确提出到2035年建成文化强国。这是党的十七届六中全会提出建设社会主义文化强国以来，党中央首次明确了建成文化强国的具体时间表。可以预见在"十四五"乃至"十四五"以后，文化产业立法将会进一步完善。文化强国到来的时候，老百姓对文化的获得感将会更好。

谢谢各位！

2020年11月"公共文化政策与管理的当下性:创新及文化法维度的立法"论坛现场,葛伟军做主题演讲

艺术法的兴起与架构

葛伟军

（上海财经大学法学院教授、副院长）

非常感谢王南溟老师的邀请，以及刘海粟美术馆的安排。我的专业是商法，一直在上海财经大学法学院从事商法、公司法的研究和教学。近些年来，我在研究公司慈善捐赠法律问题的过程中，发现一些大公司会收藏艺术品，由此揭开了艺术法的面纱。在今天这个话题下，可以把艺术法看成是文化立法的一个分支。我想就艺术法的框架，和大家做一个交流，这也是我一本新书《艺术法原理与案例》提到的体系。

首先，为什么要研究艺术法。这里面可能涉及3个方面的问题。第一，这些年来我国国际地位不断攀升，艺术品市场蓬勃发展，对艺术法的研究提出了更高的要求。2020年3月，上海——瑞银和巴塞尔艺术展发布了由文化经济学家Clare McAndrew博士撰写、整合瑞银研究成果的《巴塞尔艺术展与瑞银集团环球艺术市场报告（第4版）》，从宏观角度全面分析了2019年全球艺术品市场。我国艺术品市场销售额在全球已经排到了第三位，通过拍卖行销售艺术品的销售额在全球排到第二位，5家中国拍卖行排名上升至全球前十，这些都说明我们在这个领域取得了飞速的发展。

第二，近些年来我国每年都发生一些重大的艺术事件，但是缺乏法学界的声音。2020年1月，《人民政协报》"宝藏"编辑部策划评选出了2019年中国文物艺术市场十大事件。第一个是集中整治文物火灾隐患，主要是因为2019年4月巴黎圣母院发生了重大火灾，屋顶三分之二被烧毁，特别是标志性的尖塔也倒塌了。我们国家文物局

对这个问题非常重视，强调要整治火灾隐患。第二个是良渚古城遗址列入世界遗产名录。第三个是打击文物犯罪专项行动，安徽、陕西、内蒙古有一些大案，要么进入了具体的司法程序，要么有犯罪嫌疑人投案自首，要么法院做出了宣判。第四个是我国和意大利政府签订了一个协议，将近800件中国文物艺术品回归。第五个是甲骨文发现120周年。其他还有圆明园马首铜像回归故里、艺术品市场持续盘整、艺术品市场税率调整、吴冠中画作再创纪录、艺博会融艺术于生活。但是这些事件中，很少听到法学界的声音。

第三，现有艺术法体系不完整，研究比较零散。目前我国除《文物保护法》外，没有专门的《艺术法》，与艺术品有关的条款分散在诸如《民法典》《拍卖法》《著作权法》等不同的法律中。《艺术品经营管理办法》界定了艺术品经营活动的范围，并对经营规范、艺术品进出口经营活动及法律责任做出规定。

其实《民法典》中有一些法条和艺术法是直接相关的，例如涉及美术馆的性质、内部治理和近似原则（第87—89条、第92—95条），艺术品作为一种动产的定性（第115条），还有关于艺术品的洽购（第595条和596条）、拍卖（第645条）、所有权（第240条）、知识产权（第123条、第600条和第1185条）、肖像权（第1018条和第1019条）、质押（第425条）、侵权（第1164—1167条）等。

总结起来，分散的立法模式以及跨学科的背景要求，给我们理解艺术法的内涵带来了一定的困难，也导致学界对艺术法的研究整体上比较零散。

其次，关于国内外研究艺术法的现状。早在20世纪90年代，中国社会科学院的周林教授就开设了艺术法的课程，他是国内艺术法领域的先行者和开拓者。2019年11月，周林教授在中央美院组织了国内首次艺术法国际研讨会（图1），影响非常大。美国DuBoff教授非常系统地阐述了艺术法的原理，周林教授将其翻译成中文，在国内受到了很多关注。中央戏剧学院的宋震教授以及武汉大学的郭玉军教授，也比较全面、系统地研究艺术法。还有更多的专家学者，例如刘双舟、来小鹏、黄隽等，在艺术品拍卖、艺术家的知识产权、艺术品金融等领域，针对某个方面的具体问题展开讨论。整体而言，

图1　2019年11月22日，中央美院举行2019艺术法国际论坛"艺术法与文化治理"，葛伟军（右二）与美国艺术法权威Duboff教授（左二）合影

我们对艺术行业比较发达的欧美等国的艺术立法的推介和比较比较薄弱，对于我国艺术品创作和流转的一些前沿法律问题（如网络拍卖和跨境贸易等），有进一步深入研究的空间。

艺术包含了实用艺术、造型艺术、表情艺术和综合艺术。国内外界定艺术法的角度，主要着重于造型艺术。艺术法存在广义和狭义之分。广义上，艺术法关注的是艺术作品以及文化财产的创作、展示、表现、复制及买卖中的法律问题。狭义上，艺术法要研究和解决的是艺术品在创造、生产、交易、展览和收藏等过程中所涉及的有关法律问题。这些问题必须要由物权法、合同法、侵权法、拍卖法、知识产权法、税法以及慈善法等多种法律加以规范。围绕艺术品产生的问题，放在艺术法当中解决，这是有共识的。

再次，我想利用今天的机会，介绍一下私法层面的艺术法。公法主要解决的是国家和社会的法律关系，私法主要调整的是公民个人的权利义务所发生的法律关系。公法层面的艺术法，主要涉及艺术审查、艺术资助和艺术管理等。私法层面的艺术法，主要研究艺术品在其创作、交易和收藏的3个阶段中所发生的法律问题。创作，是指艺术品的

生产，在该阶段包括艺术家的创作自由及其权利保护问题。交易，是指艺术品的流转过程，主要包括艺术品市场以及艺术品跨境贸易两大问题，前者涉及艺术品的拍卖、鉴定和评估，后者涉及艺术品在不同国家之间流转的限制及税收。收藏，是指艺术品的最终归宿，又分为个人收藏与机构收藏，在此阶段涉及艺术品的展览、因捐赠引起的慈善抵扣等问题。

私法层面的艺术法旨在构建一个围绕艺术品而发生的主体、行为与责任为一体的框架体系，主要包括8个部分。

第一部分为概念的界定，具体包括从法律、历史、习惯等角度界定艺术和艺术家的含义，艺术品的含义及与文化财产、文物、美术品和工艺品等概念的区别，艺术法的研究对象等。艺术品不一定是文物，文物也不一定是艺术品。法律上的艺术品，主要是指美术品以及一部分文物。艺术品具有3个维度：第一是本源维度。艺术品是艺术家和我们这个社会进行沟通交流的一种方式。艺术本身是非常主观的，但是艺术也是客观的，因为毕竟存在好的艺术和坏的艺术，大部分人的看法就形成了一定意义上客观的评价。第二是经济维度。艺术品一不小心就有可能成为商品。只要进入市场，能够被人们认可接受，能够进行流转，那么该艺术品即具有经济价值。第三是法律维度。艺术品不仅是物权法所称的"物"，更重要的是这个"物"上所承载的其他一些权利。作为物的本身，艺术品可能就是一张纸，加上一点颜料，但是该艺术品所呈现出来的最重要的，是受到知识产权的保护。

还有3个与艺术品真伪相关的概念：真实性、原创性和归属。前两个概念相对比较简单，难以把握的是第三个概念。对于归属，比如说这个艺术品我们知道是创造于明代或者清代，但是我们无法准确将其归属到某一个艺术家的名下，这个时候即使错误归属到某一个艺术家的名下，也难以说它就是假的，因为该艺术品毕竟是当时的艺术品，具有历史和艺术价值，只不过在归属的问题上发生了偏差。

第二部分为艺术品市场，具体包括艺术品市场的发展历程，传统（画廊、交易商、

拍卖行等）与新兴（银行等金融机构）的市场参与者，艺术品流转的限制及其税收，艺术品跨境贸易等。艺术家没有资格证书，不像律师或者注册会计师那样需要通过专业的资格考试。艺术家非常自由，他们具有丰富的想象力，对创作充满激情。他们通过作品让其作为艺术家的身份被社会所认可。创作出来的艺术品，如果要进入市场流通领域，通常由一些商业中介来完成，例如画廊、艺术博览会和拍卖行。画廊不仅存放艺术品，也销售艺术品。画廊是一级交易市场，一般通过寄售、买断、展销代理和长期代理等方式。最后存放艺术品的途径，要么是个人收藏要么是机构收藏。刘海粟美术馆即属于机构，是艺术品的最终去处之一。

第三部分为艺术品拍卖，具体包括艺术品拍卖的现状与问题，拍卖人的义务与责任，拍卖合同不保真条款的法律性质及比较分析，网络拍卖的疑难法律问题，艺术品拍卖的行业协会等。在拍卖领域，一个重要的问题是《拍卖法》第61条第2款，即所谓的"不保真条款"。"不保真条款"不是一个条款，而是一组具有内在逻辑关系的条款的总称（瑕疵担保的免责/担保声明、买者自负原则/审看责任、图录不确定陈述不构成担保）。佳士得等大拍卖行对此先行一步，一方面突破了传统的免责规则，做出了真实性担保，另一方面又对买受人的赔偿责任进行了限制，值得思考。"不保真条款"的本质，是在沿袭传统的基础上，行业发展的内在机理要兼顾公平原则，让故意造假者、知假卖假者、知情不报者无路可走，让弱势者、权利受侵害者得到保护。

第四部分为艺术品鉴定与评估，具体包括鉴定人与评估人的专家责任，鉴定评估的规则与程序，公允价值的确定方法，鉴定评估中的反垄断问题等。艺术品的界定与评估涉及专家责任。评估是关于艺术品价值大小的认定，鉴定则涉及艺术品的真伪。我们会看到一些离谱的新闻，评估专家将赝品当真品，给出了很高的评估价格，虽然事发后被推翻了评估结果，但是评估专家却毫发无损，可以逃避相应的责任。评估人或鉴定人的责任，属于专家责任，其性质原来认为是合同责任，但是信赖该评估结果而遭受损失的人，很可能没有和专家缔结合同关系，最终还是要回归到侵权法下讨论才有意义。

第五部分为艺术品收藏与捐赠，具体包括艺术品收藏和捐赠的现状与问题，公司收

藏与股东诉讼，部分捐赠的法律问题，慈善抵扣的构成要件等。诸如万达公司、民生银行这些大的公司都在收藏艺术品，有些在公司内部设立了美术馆，有些可能今后单独捐赠设立一个美术馆。公司在收藏艺术品时，董事负有相应的义务，最好成立一个委员会，咨询专业人士。一旦捐赠艺术品，即涉及慈善抵扣的问题。私人之间艺术品的转让，纯属私人关系的范畴，政府作为公权力部门不宜介入，此等转让的价格由双方当事人自行确定。而评估的意义在于，评估人作为具有专业知识的第三人，为转让的双方当事人提供了一个价格参考。但是，慈善抵扣所涉及的艺术品评估却不同于一般的艺术品评估。慈善抵扣中评估的目的是为了确定艺术品的公允价值，而代表该公允价值数额的款项，不再是私人性质，因其可以从公司的所得税中抵扣而带上了公法的色彩。此类评估应当由官方主导，在全国范围内设立统一的评估机构，负责涉及税收抵扣的艺术品评估。

第六部分为艺术家权利，具体包括艺术家权利的含义，与艺术品相关的著作权问题包括权利持有及其转让、权利侵害及其救济以及公平使用等，公开权和追续权的法律问题，艺术家创作自由，对艺术家的资助（如艺术基金会）等。精神权利，是作者对其创作的作品所享有的与其人身不可分离的非财产性权利，具体包括：发表权、署名权、修改权和收回权、保护作品完整权。经济权利，是指作者或其他著作权人本人或通过授权他人以各种方式依法利用其作品的权利，以及因该使用而获得经济利益的权利，具体包括：复制权、发行权、放映权、展览权、信息网络传播权、演绎权（改编权／翻译权／摄制权／汇编权）。追续权，是指当作品被再次出售后，如果购买人转售他人的价格高于购买时支付的金额，则该作品的作者有权从此差额中分享一定比例的金额。追续权在我国尚未建立，但是需要引入，主要是为了保护艺术家的后代，当艺术家的作品多年以后再次进行转卖的时候，艺术家的后人可以从中获得相应报酬。

第七部分为作为慈善组织的博物馆，具体包括博物馆的现实状况与法律框架，博物馆的性质与治理，展览活动中的法律问题等。2020年10月15日，我参加了《上海市美术馆管理办法（草案）》的专家论证会。上海市目前有83家美术馆，如果该草案通过，将是国内第一个关于美术馆的地方性法规。上海具有这种意识是非常前沿的。全

国层面则有一个《博物馆管理办法》。这些法律法规对美术馆的定性是非常重要的。现在的美术馆分为国有和非国有，但是我觉得应该在此基础上往前推进，要把美术馆看成是一种税收豁免组织，区分关联经营所得和无关联经营所得，从而平衡美术馆从事与一般的公司产生竞争关系业务的时候，对一般的竞争性公司进行平等的保护，要平衡各方的利益。还要把美术馆看成是一种慈善组织，因为美术馆设立的宗旨完全符合2016年《慈善法》关于慈善目的的规定。美术馆的内部治理架构在当前的草案中是缺失的，我希望上海能够在这个问题上往前先走一步，完善美术馆的内部治理架构。美术馆作为非营利法人，首先是一个组织，其内部结构包括法定代表人、理事会等。理事会成员即理事，对美术馆负有忠实义务、勤勉义务和服从义务。理事必须为了美术馆的利益而从事，不得将其个人利益置于组织利益之上，也不得利用其地位谋取私利。如果违反了这些义务，美术馆可以要求理事承担赔偿责任。

第八部分为艺术品金融，具体包括艺术品信托、艺术品基金、艺术品保险和艺术品质押等金融化方式中的法律问题，艺术品产权交易和组合产权投资的法律问题，艺术银行服务体系等。这些问题就是把艺术品当成是资本的工具，把艺术品和金融市场相结合。但是这里面可能牵涉金融欺诈，例如用一些假的艺术品来进行融资，从事违法活动。同时还要注意，艺术品存在流动性差／很难变现、价值难以确定等一些缺点。

最后，我想从4个方面，对艺术法的发展提出一些展望。

第一，构建艺术品交易中的责任体系。对于责任体系，从其性质上分，包括民事责任、刑事责任和行政责任等；从其产生的原因及内容上分，包括专家鉴定评估的责任、拍卖行对艺术品的瑕疵担保责任、交易人的违约责任、艺术品的侵权责任等。

第二，确立艺术品慈善捐赠与税收抵扣的规则。个人或公司向博物馆、美术馆捐赠艺术品，或者自行设立博物馆、美术馆的现象日益增多，随之而发生税收抵扣的问题。这些问题包括如何对艺术品的价值进行评估、如何设立评估鉴定机构、该机构如何运行以及如何适用评估规则等，均需要进行深入的探讨。

图2 2020年1月2日,葛伟军受邀参加中国法学会组织的"《文化产业促进法(征求意见稿)》专家研讨会"

第三,促进资本与艺术品的融合。艺术资本市场正在形成,其实质为以艺术品为载体的长期金融市场。艺术资本通过艺术品的金融交易而展现,其规模在不断壮大。艺术品金融应当有其明确的发展目标、具体形态以及后果承担。研究的难点在于,艺术品金融的自身特点及其形态有哪些、如何与现有的金融体系相衔接、艺术品金融的风险如何防范等。

第四,对艺术行业统一立法,为其发展保驾护航。各国各地立法模式不同,比如美国纽约州《艺术与文化事务法》,内容广泛,涉及艺术家及其作品的交易、与未经授权的摄影和某些享有版权的材料有关的犯罪行为、商标、文化教育信托等。又如在加拿大,联邦层面有博物馆法,安大略省等地方上又制定了特定的美术馆法。建议我国通过全国性或地方性立法的形式,对艺术行业进行全面的规制和保护(图2)。

只有充分保护艺术家的权利,才能看到越来越多的优秀艺术品!只有严格规范艺术品市场,才能让艺术品流转有序、价值提升!只有重视和完善艺术法,才能实现艺术行业的繁荣发展!

2020年11月"公共文化政策与管理的当下性：创新及文化法维度的立法"论坛现场，张冉做演讲

党建引领：打造新时代的艺术社区

张冉
（华东师范大学公共管理学院教授）

非常感谢刘海粟美术馆和王南溟老师的邀请。前面各位主要是从艺术管理和法学角度谈了艺术相关的一些议题，我将回到社区的层面。我此次讲的主题是"党建引领：打造新时代的艺术社区"。当然，在讲艺术社区之前，我觉得首先要思考几个现实问题：第一，艺术人士在社区是否会出现悬浮化现象。艺术社区在我国还是一个新的概念，但实际上我国艺术进入社区、艺术下乡已经有好几年了。艺术人士进入社区之后是以什么姿态出现是我们需要思考的一个问题，他们是以精英的方式还是以家长的方式参与社区的艺术创造？第二，艺术产品在社区的匹配化议题。现在中国的社区实际上可分为多种形式，比如说老旧小区、传统的单位式社区，还有新建商品房小区以及新农村社区等，不同社区需要的艺术产品是否相同，这也需要我们思考。第三，艺术资源在社区的整合化议题。刚刚王老师和前面的教授都提到了美术馆，美术馆本身也是一个生态体系，比如说有国家公立美术馆、民间美术馆（包括企业办的美术馆，以及民政部门登记注册的民间美术馆）。同时，在社区里面有多种社会力量，除了美术馆还有公共文化机构，以及居民、村民、政府，如何在社区中进行资源整合，也是我们需要考虑的一个方面。第四，艺术立法的问题。无论立法目的是规制还是促进，最终是要使我们的艺术在新时代下能够符合我国倡导的社会主义核心价值观。此时，我们需要考量艺术思想如何在社区中实现正向化。

此外，我们再进一步探讨社区中的艺术失灵（图1），有些艺术失灵在国外曾存在过，有些在我国也可能会或多或少出现。第一是家长式作风。因为艺术家更多地是以精英姿态出现，他（她）作为一个专业人士和社区中居民或非专业人士对话过程中，更可能具有优势地位，在艺术创作过程中有可能不会考虑居民老百姓的思想。第二是供给不足。以往我国的艺术资源更多由体制内提供，但是即使现在有一些社会力量参与我们社区的艺术创作，整体上来说还是出现了供给不足现象，尤其是在一些老旧小区比较典型。第三是主体失调。这个主要体现为主体之间力量是不均衡的，他们在力量发挥过程中有可能会出现一些矛盾或者是参与方式不同，因此，如何把力量协同化也需要在创建艺术社区时给予思考。第四是业余主义。除了艺术家在社区中进行艺术创作，更多老百姓也参与到艺术社区中的艺术创作中，甚至一些社区还成立了很多专注于文化艺术的群众活动团体，他们在创造艺术的时候可能会呈现出业余主义。第五是同质化倾向。我们常会看到一些所谓的艺术社区建设无非就是送一些艺术作品到社区，如只是在社区放一些画，这样的社区能否被称为艺术社区呢？

基于前面的反思，下面我结合社区建设的思想进行讨论。我觉得我们的艺术社区建设首先要立足于社区建设，只有先成为一个社区，才能成为一个艺术社区。过去我们是没有所谓的社区的。严格意义上看，从20世纪初即2000年开始我们国家大规模进行社区建设，这意味着居民有了更多当家作主的权利。只有以人民为中心且人民参与艺术创作的社区才能被称为艺术社区。相比较而言，西方的艺术社区可能比我国建设得早一些，但是我国的艺术社区有自己的特征，比如说我们是在党的引领之下的，从这个角度来说，我国的艺术社区建设应该走出有中国特色的道路，这是我的一个基本观点。

当然，我们在理解这个观点之前，首先要了解以下两个方面：一方面，社区的发展、主体和类型。实际上，艺术社区的建设跟我国社区的演变是一样的。在我国，社区的概念出现时间并不是很长。从学术上看社区概念最早来自德国社会学家滕尼斯（F. Tonnies），他认为，社区是一个亲密无间、与世隔绝、排外的生活共同体。之后，我国著名的社会学家费孝通，在20世纪30年代，通过译著的方式把社区概念引入国

图1 社区建设中的"艺术失灵"　　图2 中国社区的概念与演变

内（图2）。但是，当时社区主要属于学者研究的概念。1949年新中国成立之后一段时间内，国家主要依托单位制来进行社会管理，即通过单位向社会中的居民供给各种资源，满足居民的需求。大约从20世纪80年代到90年代末，我国从社会管制过渡到社会管理，开始慢慢以街居制作为过渡模式并转化为我们现在所谓的社区制，由社会管理转为社会治理。并且，从2012年党的十八大之后，特别2017年党的十九大提出社会治理重心下移，意味着我国进一步加强了社区治理。从这个角度来说，如果把文化跟社区发展阶段联系在一起，新中国成立后一段时间里可以称为文化管制，然后再到文化管理，在文化管理的情况下我们的政府虽然由"全能政府"逐渐变成"有限政府"，但是社会参与力量仍然不够。在社区治理阶段，社区更为强调力量的多元化，强调社会组织、企业、居民等多方力量共同参与。因此，从社区建设的角度来说，我们这样的艺术社区实际上也是有由艺术管制到艺术管理、再到艺术社区的转变，这是艺术社区发展的一个基本逻辑，我们要理解，艺术社区不能脱离我们国家社区发展的脉络。

另一方面，有两个跟艺术和社区结合紧密的党中央的新思想新理念。一是党的十九届四中全会提出，要完善党委领导、政府负责、民主协商、社会协同、公众参与、法治保障、科技支撑的社会治理体系。这7个词对我们国家的艺术社区建设有着至关重要的影响。二是党的十九届五中全会公布的《中共中央关于制定国民经济和社会发展第十四个五年规划和二〇三五年远景目标的建议》明确提出，到2035年建成文化强国。其中，

还专门提出一个目标：社会文明程度得到新提高。即公共文化服务体系和公共文化产业体系更加健全，人民精神文化生活日益丰富，中华文化的影响力进一步提升，中华民族凝聚力进一步增强。从社会治理重心下移到公共文化体系的建设，这就表明，在我国，开展文化社区建设是非常重要的，这也意味着我们的艺术社区需要有一个特殊的路径。

基于以上所述，在新时代下，我国的艺术社区建设应该体现于两大路径：第一是党建引领，第二是多元共治。在艺术社区建设中为什么强调党建引领，主要基于其有 4 个独特价值：

一是政治引领的功能。艺术本身比较强调思想自由。在思想自由方面，葛伟军老师和李清伟老师都提到需要强调对艺术相关活动的一些自律。除了自律之外，我们也需要党来引领艺术社区，包括对艺术机构、艺术家、艺术人士创造艺术作品过程进行相应的管理和监督，并且通过政治引领使我们的艺术创作走在一个正确的方向上，这是党建引领具有的一个非常重要的功能。

二是资源统筹的功能。当前社会存在有不同的单位，比如政府、事业单位（如国有美术馆）、企业、社会组织、群众活动团体等。但是，这些机构、团体之间常处于离散状态，如何把它们整合起来共同服务于我们的艺术社区建设，这需要强调党组织的建设，因为党组织是一根红线，通过这根红线，我们可以把多方的艺术力量包括社区外的艺术力量整合在一起，这是其他国家所没有的一个独特优势。

三是利益协调的功能。社区居民的需求是多样化的。以前居民需求更多是以均等化的方式予以满足。然而，多样化的需求意味着带来不同利益的冲突，同时，不同的主体进入社区在提供艺术服务方面也会存在不同的利益诉求。此时，在过程中主体间不可避免会产生相关的矛盾和摩擦，这就需要党组织来协调这些利益冲突。

四是文化导向的功能。当前我们国家强调建设"三治"社会，即德治、自治、法治社会。从德治角度看，党建引领下的艺术产品能够更好地促进社区思想的建设。

在当前以及未来一段时间，艺术社区中党的建设需要加强两个方面：

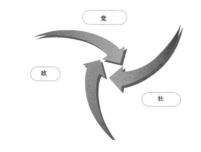

图3 艺术社区建设需要多元共建

图4 艺术社区共建共治共享

第一个方面是多元建设。即不同基层党组织的建设。我们一直比较注重基层党组织建设,包括"两新"组织、居民区党组织、流动党员组织等。例如,很多艺术家本身也是流动党员,属于社会艺术家,依托于流动党组织这样一个党组织,我们可以把这类艺术创作力量凝结在一起。再例如,上海是一个大都市,尤其是在浦东有很多商务楼宇。上海市一直比较强调楼宇党建,因此通过楼宇党建这根线可以把楼宇的艺术社区建设起来。楼宇是一个竖起来的社区,从这个角度来说,党建正是一个抓手。

第二个方面是"两化"驱动。一是网格化党建,这主要是体现于我们通过市、区、居民区等建构的党的工作网络。目前,我们形成了横到边、纵到底的党建网络。甚至在楼组层面,我们发现很多楼组会利用楼道公共空间进行艺术创作,在这样的艺术创作里党需要发挥作用,并且目前不少楼组都有党建工作要求。二是区域化党建。这是上海党建的一个特色。区域化党建可以把横向资源进行整合,不仅是社区内部的甚至包括社区外部的资源,不仅是体制内的也有体制外的资源,从而把更多的资源打通。

当然,党建引领下的艺术社区建设也强调多元共建。多元主要包括政府、市场和社会这三种力量(图3)。党的十九大提出的共建共治共享、党的十九届四中全会提出的社会治理共同体都强调多元

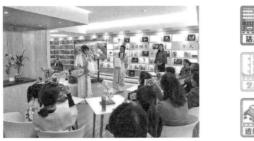

图5 艺术进入浦东"家门口"服务站与学校活动现场　　图6 浦东新区"缤纷社区"建设

图7 浦东新区大团镇彭庙村的浦东新区"美丽庭院"

共建或共治。例如，从社会治理共同体角度看，艺术社区的建设就是一个社区艺术共同体的建设，因此，艺术社区建设需要多方力量的参与，而不是艺术家或者是某一机构单方面的独角戏。通常，政府之外的都可以称为社会力量，其中最为典型的就是社会组织和群众团体。例如，在社区里活跃着的很多社会力量都是一些文化艺术方面的群众活动团体，还有相关的社会组织。在乡镇或农村，一些居民本身就是非遗文化的代表。因此，这些人也属于艺术资源或力量，需要进行统筹，这也体现着共建共治共享的理念（图4）。

　　在未来艺术社区建设方面，我有几个建议：第一，我们需要培育更多的艺术类社会

力量如社区社会组织。近两年，社区社会组织发展速度还是比较快的。整体来说，我们还要进一步加大社区社会组织培育如类别构成的优化。刚才王老师提到这样的一个基金会正是我们需要的。现在很多社区公益资源都是由社区基金会提供的。目前，我国一些社区已经初步构建了公益生态体系，如社区基金会把外部资金传给社区里面艺术类的民办非企业单位，这些单位根据需求给社区进行一些相关的艺术产品定制。第二，搭建一些共建共治共享的平台和机制。以"三会一代理"为例，在一个社区里构建一个公共艺术空间，事前需要居民来听证，构建完成以后效果如何也要由居民来评议。其他一些举措如双向认领和双报道等。第三，构建共建共治共享的保障体系。如合法性政策，现在很多相关力量都可以进入社区进行艺术服务，但是社区中艺术服务合法性如何，比如说组织登记注册的问题需要关注。近几年国家已不断加强社会组织合法性建设，如实施了社会组织直接登记注册制度。

综合党建引领和多元共治，艺术社区建设本质上体现为党建引领下多元共治或共建。社区建设中主体比较多，但并不是没有一个领导。根据公共管理学的理论即元治理，国家或政府在治理中发挥重要的作用，把相应的行政治理、市场治理和网络治理整合在一起。在我国，这样一个元治理体现为一核多元，即以党为中心，强调多元力量。近两年提出的中国自治13条原则的第一条就是坚持党的领导。

2019年我在浦东新区做了一个相关的实践调查，主题是党建引领下社会力量参与社区治理，其中有很多是关于艺术社区实践的例子。其一，浦东新区"家门口"服务体系。该体系于2017年启动建设，主要通过近1300家党建服务站满足村居民"最后一公里"的问题。这个党建服务站通过党组织的红线把很多艺术资源引入社区（图5）。例如，国家京剧院跟浦东"家门口"服务体系对接，浦东新区艺术指导中心和陆家嘴党委推出了陆家嘴文化漫步服务。其二，浦东新区构建了一些具有差异化的党建联盟。例如，2018年洋泾街道成立了文化街区党建联盟，惠南镇成立了惠民艺盟，这都体现出通过党把多方力量整合在一起。大家都比较熟悉的是浦东新区开展的"缤纷社区"建设。这主要是指在浦东新区内城区5个街道如陆家嘴街道，对老旧小区包括公共设施比较差的

空间进行更新。其中9个模块中有1个非常重要的模块是艺术空间。政府部门、社区代表、居委会、专业人士（艺术家）多方合作，使艺术进入社区，使社区变得更加美丽。图6中是浦东新区川沙镇所改造的艺术空间，供村民、居民休息之用。当然，除了城区，在乡村，浦东新区还搞了一个"美丽庭院"建设。这主要发挥了人民的主体作用。如图7，在一些乡村，一些老建筑老房子被改造为艺术厅。

最后，我们回到艺术社区核心的议题，即实现供需匹配。在党建引领多元共治或共建艺术社区中，实现艺术服务的供需匹配是最关键的内容。除了党建引领多元共治，艺术社区还应做到以下几方面：一是整合艺术社区供给端的差异化优势。二是推进艺术社区需求端的精准化识别。社区是多种多样的，如农民整体搬迁小区、商品房小区，此时，我们需要考虑如何对不同社区的需求端进行精准化的识别。三是探索艺术社区供需匹配的数据化管理。这主要是指大数据驱动下相关物联网、互联网等在艺术社区建设中的使用。例如，手机信息可以帮我们识别居民从出发到终点的距离，可分析出居民在社区生活中的空间距离，从而更好地来配置社区文化服务。四是艺术社区以人民为中心、需要人民的参与。在社区中人民本身也可以成为艺术家，而且在以人民为主体的艺术社区建设过程中也需要坚持文化自信，因为老百姓身上也有很多的优秀文化需要我们去挖掘。

会议时间
2020年11月5日19:00—21:00

会议地点
刘海粟美术馆B1报告厅

主持人
王南溟(批评家、社区枢纽站创始人)

讨论嘉宾
杨燕娜(上海市文化旅游局公共服务处副处长)
王玺昌(上海市浦东新区文化艺术指导中心主任)
李清伟(上海大学法学院教授、上海市法学会文化产业法治研究会会长)
葛伟军(上海财经大学法学院副院长、教授)
方华(上海音乐学院艺术管理系副教授)
张冉(华东师范大学公共管理学院教授)

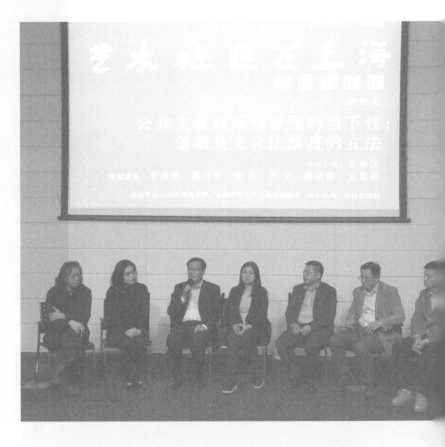

2020年11月"公共文化政策与管理的当下性：创新及文化法维度的立法"论坛，下半场"艺术社区与多元共建"圆桌讨论现场

"艺术社区与多元共建"圆桌讨论

杨燕娜：非常高兴来参加艺术社区论坛，刚刚听了各位专家的报告也是受益匪浅。公共文化服务工作的主要特征是政府主导、社会参与，以政府保障为主。例如我身边的王玺昌老师所在的浦东新区文化艺术指导中心，主要负责提供基本公共文化产品和服务，进行群众文化团队的培育、辅导、群众文艺创作等，还搭建了很多平台，做了很多实践工作。在社会发展过程中，我们发现，市民群众的需求和原先不一样了，这些需求在不断提升，特别是像上海这样一座处于快速发展中的超大城市，有着丰厚的历史文化底蕴和丰富的人文资源，如果仅仅提供基本公共文化服务、文化产品，已经远远不能够满足老百姓的需求。因此，我们如何让更多的社会资源融入整个公共服务体系，既丰富主体，又丰富内容？刚刚专家们已经举了很多例子，其实，浦东在整个公共文化服务体系内容供给中搭建了一个非常好的平台，就是"浦东文采会"。每年浦东会做一场采购会，在一个很大的空间里面，将公共文化服务的供给方和需求方放到一个平台，像"招商"一样，各种不同的产品、主体、在"文采会"平台上面呈现，点单的就是老百姓。他们到现场来看，这些产品是不是自己需要的，然后再点单和采购；同时，点单率如何，也能看出什么样的产品受老百姓喜爱，也推动社会主体的产品提供和交流，这是一个非常好的模式。当然，公共文化产品的采购主要是使用财政资金，因此，均衡性、均等化、普惠性一定是首要的，这是公共文化服务体系中最基本的特质。

今天讲的艺术社区也有非常多的探索和实践，比如说每年举办的"美好生活公共文化空间大赛"，还有很多区、街道在社区微更新的过程当中已经有了很多的尝试，和专业院校的设计师、美术家在一起合作。大家能够看到，我们现在的街角、口袋公园、河滨公共空间以及社区公共文化设施等，都跟原来不一样了。越来越多的艺术设计融入社区，使之成为有温度、有活力、有艺术感染力的"公共客厅"。在下一轮"十四五"高质量发展过程中，我们将提出基层综合性文化活动中心要有新一轮的更新和提升计划，在刚刚审议通过的上海地方立法《上海市公共文化服务保障与促进条例》中也明确提出，要加强高品质公共文化空间建设，打造红色文化、海派文化、江南文化地标；支持依托文化地标的区域优势和特点，举办高水平的公共文化活动。因此，希望有更多的设计师、艺术家，能够将艺术更好地融入社区更新与提升当中，使更多的空间成为老百姓家门口的客厅，让其能够成为凝聚人和人在一起的，能够共同叙说心事或者共同来表达情感的地方。我觉得艺术社区是非常好的实践，在这样一个时间节点上，在我们不断提升文化软实力、建设文化强国的过程中，艺术社区大有可为。

王玺昌： 谢谢王南溟老师还有刘海粟美术馆举办这个活动，让我有机会跟各位专家同台，跟各位专业人士共同探讨艺术社区，包括与公共文化相关的问题。刚刚张冉老师已经帮我们做了一个宣传，杨处长也谈到了浦东的一些与创新实践相关的情况，这里我想围绕这个主题简单谈谈我的一些认识和想法。

第一，"艺术社区"概念的提出，包括在上海的实践，我觉得在全国艺术创作、艺术社会实践、艺术教育方面是先行先试的，也是上海在全国的一个示范性的引领探索。前些年是通过个性化的个体做的一种艺术的共同实践，现在变成一种理论化、体系化的维度，并上升到一种回顾和总结的层面，我觉得这件事情很有意义而且很重要。但是回过头来讲，艺术社区的工作的出发点更多地还是从纯艺术、传统艺术、美术馆的层面去展开我们的主题叙事。如果从公共文化服务和参与社区服务这块来讲也已经有十余年的实践探索了。我认为社区艺术或者艺术社区最重要的方面是，艺术社区应该是我们的艺术工作者参与社区治理、参与社区服务的一个新载体、新平台。过去我们的艺术工作者

往往在工作室进行创作，现在他们走出工作室，走出他们的艺术创作的生活圈子，融入了社会融入了社区融入了生活。这样的过程就是把自己的艺术创作与社会的发展、进步，包括城市文化的重塑紧紧地结合在一起，让艺术的创作更具有当代的价值意义，更能够与我国的发展同频共振，同呼吸共命运。把过去艺术创作的"小我"，纯艺术创作的理念与我们的社会实践、与我们的城市进步、与我们的市民生活能够更紧密地结合，拓宽了新的渠道、新的载体、新的实践空间。

第二，如果从更高维度上来看，我觉得艺术社区其实是我们现代公共文化服务体系建设中的一个有机组成部分。现代公共文化服务体系是一个大的概念，包括所有的文化艺术在整个公共的服务过程当中的载体化、地域化、个性化、对象化过程。在公共化实践的过程当中，图书馆以全民阅读为主，文化馆以全民艺术普及为主，大学其实也在进行艺术教育。就是说社会的不同机构、不同的角色其实共同汇成了一支庞大的美育队伍，大家都在共同致力于美育的教育和艺术素养的提升，包括艺术空间的再造、艺术社区的深耕，这些都是现代公共文化服务体系建设当中的题中应有之意。

第三，艺术社区也为我们未来的城市发展提供了一个新的想象空间。我们现在的城市基本都是以冷冰冰的高层混凝土建筑为主，城市化拉大了社区居民之间的心灵距离。大家彼此住在一个单元对门，可能也很少有更深入的对话交流和有情感温度的互动。但是艺术社区的构建致力于社区居民的参与互动，居民会有意愿参与一个有共同愿景的分享创造中，更有利于整合资源并将其统筹利用在一起，形成一个社区利益共同体和社区文化共建共享的平台。所以，我觉得艺术社区的建设不仅让我们的生活环境和邻里关系更美好，也让我们的生活和心灵更美好。从这个层面上来讲，我们当下的社会治理、城市治理能力以及治理体系的现代化又打开了一条全新的路径。

第四，浦东"缤纷社区"建设也是艺术社区建设的自觉实践。前面的专家已经讲到我们的"缤纷社区"案例，我也是浦东新区政府的特聘专家，一直参与着浦东新区内城的改造，目前也参与了浦东新区 36 个街镇普及化的全过程和城市微更新工作。浦东各个街镇在有限的条件下结合自身实际，通过老城的微更新和改造让这个城市更有温度、

更有艺术感，人们的生活品质得到提升。这个过程是伴随着环境城市化、管理智能化、人的现代化而不断演进的，这个过程也是不断探索艺术社区创建和社区艺术化重构的工作过程。在艺术社区的建设过程当中，群众文化活动是艺术社区中最基础、最活跃、最恒久的一股文化力量，我们的公共文化机构也是艺术社区建设的一股不可忽视的支撑性力量并推动社区文化的可持续性繁荣发展。艺术家在艺术社区创建中的角色定位，则是一种个性化、代表性、示范性、创造性的特别力量。所以我觉得包括社会企业的参与、政府的引领等在内构成了整个艺术社区建设的社会化的"大合唱"。

当前，浦东正在致力于艺术乡村的建设。过几天，我们就要在航头镇傅雷故居率先试点，启动"艺术家驻村计划"。航头镇原来是老上海的下沙（鹤沙），当年隶属于上海松江府，是东南沿海一带最大的盐场和繁茂集市。明代的大书画家董其昌的外公就住在下沙，下沙也是傅雷的出生地。目前，傅雷故居的周围正在陆续建起高楼厂房，过去的田野乡村日渐成为一个都市中的乡村。我们也想通过傅雷的名人效应，再度挖掘董其昌等传统艺术名家浦东在地化的价值，并使当地艺术化得到提升，以此推动文旅融合、城乡统筹发展，不断提高乡村文化品质、整个艺术氛围和乡村原住民的艺术素养、艺术创造活力，完成艺术活动的再出发。我们请浦东文联的几个协会一起过来探讨这个点位。过去，从美术角度推动过艺术社区的建设，现在我们更加注重社会治理层面的艺术社区建设的推动。我们将原来主编的《浦东文化》杂志改版为《艺术东岸》，正是彰显了我们浦东文化工作者致力艺术社区建设的信心和决心。我们也希望通过这些年艺术社区的实践，涌现更多、更好、更鲜活的明证案例，为上海和全国开展艺术社区建设提供新的发展路径和思考方向。中国的现代化建设正在加速疾行，艺术社区化、社区艺术化也在加快改变着我们共同居住的家园和每个人的生活。

李清伟：刚刚杨处提了一个问题，我觉得的确是值得思考的：公共文化产品到底由谁来提供，政府在这里到底应该起什么样的作用？我觉得政府是兜底的，政府承担的任务是保障基本需求，包括基本的文化需求，如果有人希望亲近高雅艺术，那是市场解决的问题，应当坚持市场化道路。但是主题艺术社区主要应满足人民群众的基本需要，所

以应该主要由政府牵头做。我们通常讲要提升老百姓对艺术的获得感，现在要实现的是老百姓身边就是艺术，原来要去博物馆，要跑好远才能去跟艺术紧密接触，现在在自己身边就可以欣赏到艺术作品乃至名家作品，这就是身边的艺术。我们常说公共服务均等化，均等化一定包含着文化艺术服务各种各样的下沉，让老百姓很容易就能够获得文化艺术。如果哪一天老百姓在自己的身边就能获得艺术、亲近文化，我们离文化强国的目标也就不远了。

葛伟军： 我接着李老师的话说一下，提供公共文化产品的主体，在这个社会当中主要有三类人，除了政府以外，还包括非营利组织和企业，各有各的特点。非营利组织可能比企业更专业，但是企业可能比非营利组织更灵活，所以才产生了企业慈善捐赠的合理性，因为企业可以根据具体的需要来裁剪公共产品。我们今天是在美术馆，而我是研究商法的，商法所调整的商事关系，是以营利为目的的，于是我想到一个问题：美术馆的营利和非营利如何协调？《民法典》把法人分为营利法人和非营利法人，美术馆是典型的非营利法人，也在提供公共文化产品，那么美术馆能不能营利？如果能营利，那不是可以提供更好的公共文化产品吗？这个问题的答案是非常明确的，当然可以营利。美术馆作为一个主体，自己是一个非营利组织，没有股东，所以说不能在股东之间进行分配，但是不阻碍美术馆去从事一些营利性的活动，让自己的资产保值增值。

我举一个例子。我们去观察一下欧洲特别是北欧，非营利组织或者慈善组织持股商业公司的模式是非常普遍的。换句话说，如果今天有一个人或者一家公司说，阮馆长，我个人或者我们公司希望把自己持有的另外一家公司的股权捐赠给美术馆，那你能不能接收？接收了以后，刘海粟美术馆就要成为一个公司的股东了，这样行不行？如果这个问题能够在《上海市美术馆管理办法》里面给解决了，这就是这部地方性法规的最大亮点之一。让美术馆能够持有股权，一定程度上增强了美术馆的自我造血功能。不能说光靠捐赠或者拨款，我们美术馆自己也要去闯荡。欧洲给我们提供了域外法的借鉴，允许美术馆受让股权或股份，从而成为一家普通公司或者上市公司的股东，不影响其作为一个公共文化组织、慈善组织或者非营利法人的基本性质，在这点上我再呼吁一下。

方华： 我想从各自学科背景的角度出发谈一下。艺术家在创作的时候往往还是有一种精英主义的立场，可能是从形式上让大家去参与了，但没有从根本上去想过这个参与表达本身就是艺术创作的一个内容，参与者真正意义上和艺术家是有交流的。我觉得艺术社区的声音不是单一的，或者不是形式上的参与，而是真正意义上的参与，实际上这是对话和交流，表达的是一种相互的回应，这种社区艺术，可能是更接近我们理想的。

张冉： 刚刚前面的领导和专家都提到了谁来提供这个社区的艺术产品的问题。实际上，公共管理学有一个词"合作生产"，这主要强调的是多个主体共同对社区艺术产品的生产。同时，现在艺术社区中有一个重要的概念即"参与式艺术"。参与式艺术强调在社区艺术创造过程中不仅仅是艺术专家的单向输出。如果只是单向输出，这只能称为艺术殖民。此外，一些社区中包括群众活动团体在内的很多社区社会组织离居民群众比较近，对居民群众的需求更为了解，因此，专业艺术人士需要通过跟它们合作来满足艺术服务的供需匹配。从这个角度来说，在未来的艺术社区构建过程中，需要打造一个社区的艺术生态链。刚刚葛伟军老师提到的社区里面的 NGO 组织，我们称为社会组织。在社区层面，社会组织不仅有社区基金会，也有民办非企业单位（包括社区的民间美术馆），同时还有社会团体。例如，上海层面的上海音乐家协会、上海艺术家协会等，都可以成为我们社区艺术生态体系构成的主体。因此，社区艺术产品提供了一个合作生产的概念，但更重要的是需要党建引领。

葛伟军： 李清伟教授是上海市法学会文化产业法治研究会的会长。2018 年 12 月，我们在上海市法学会的领导下，成立了文化产业法治研究小组，经过两年的运转，前不久刚刚转为研究会，李老师挂帅领衔，已经在上海聚集了一批来自政府部门、高校以及律所等各行各业的同仁。研究会已成立了一个理事会，现在正在招募成员，希望各路精英一起为上海的文化事业和文化产业的发展出谋划策，共同促进上海的文化建设。

论坛五

附录

美术馆的公共教育与艺术进社区：
社区枢纽站的实践

王南溟

大家下午好，非常感谢主办方安排了这么大的一个地方，让我给大家做一个比较前沿也比较简单的汇报，说说我的一些最新的尝试和体会。我讲完以后，希望今天到来的各位嘉宾可以围绕这些问题进行一些讨论，我想这些讨论会有助于下一步工作更好地展开。

我演讲标题里的几个关键词始终是围绕着美术馆来展开的。美术馆的功能是什么？美术馆的功能主要是对不进入美院学习美术，但是也对艺术感兴趣的人开放空间，这是零基础的人想学艺术都可以来的没有门槛的地方，所以美术馆会配套一系列的公共服务，包括通俗的讲座、工作坊，美术馆还会举办很多论坛，这些论坛是学术界最前沿的思想和信息的发布平台，如果人们想提升自己，就可以来美术馆参加论坛。当然现在的美术馆的功能又在扩大。比如说原来美术馆就是简单地开展活动，教人们怎么欣赏一幅画、一件雕塑或者一幅书法，由于当代艺术的情况发生了很大的变化，很多作品讨论的不只是怎么运笔、怎么运用色彩，而是各种社会话题，所以现在美术馆会邀请各个不同专业的人进来，包括社会学家、人类学家、哲学家等人文学科的专家，碰到一部分专门讨论科学问题的艺术，美术馆也会找科学家进入。

所以现在美术馆作为一个学堂来说，它的范围越来越广，它所面向工作的开发的可能性也越来越大。在这种情况下我们通常称美术馆是一个没有边界的公共教育场所，这

是美术馆当下的公共教育特征，"艺术进社区"也是美术馆学科的一个关键词。美术馆是一个非营利的机构，其资金一部分来源于政府公共财政，另外一部分来源于基金会的资助，或者是民间的公益活动。观众进入美术馆是不收门票的，听讲座也是免费的，所以它跟学校不一样，它不需要你再去支付学费，在这里可以获得你想了解的东西。那么我们评估美术馆的时候，怎么样的美术馆才是好的呢？就是说，一旦我们放大公共教育，那么美术馆从它的属性来说可能就是最好的。

由此讨论到一点，衡量美术馆的标准之一就是社区的标准。一个美术馆要把周围社区的居民带动起来，使得美术馆成为市民喜爱的地方，他们在美术馆了解了艺术和文化，人与人之间可能会不停地交流。通过一个美术馆来带动一片社区，这是美术馆学科的关键点。我今天讲座的主要核心内容就是围绕这两点来讲的，然后再引申出下面的内容：我为什么要成立"社区枢纽站"这样一个机构来运营美术馆的公共教育和带动各个不同的社区？社区枢纽站就是围绕着美术馆的功能来展开的。我今天到中华艺术宫来为大家做讲座，大家则是从各个地方过来的，一定要到中华艺术宫来，那么有没有其他方法，不需要你们过来，同时我又可以跟你们交流？通过我一个人的流动来跟不同社区的人进行交流，那么就等于是我把我自己的讲座和我本人带到各个社区去。

要到各个社区去，总要有一个公共活动的空间，才能将社区带动起来。由此我们在 2018 年就开始着力做一件事情，就是先在上海试点，推动社区美术馆的建立，它不是很大的美术馆，它是一个空间，但植入这个空间的一些内容达到了美术馆水准。到了 2019 年，宝山区政府开始有了像我们这种社区枢纽站的运营方法，设立了"市民美育大课堂"项目。

"市民美育大课堂"在 2019 年年初的时候公布了 20 门关于艺术的课程，从印象派的莫奈、后印象派的梵高，到塞尚、毕加索，然后到抽象画的代表画作，让市民在网上点选，哪些课程在哪个社区受关注，这些课程就下放到这个社区。我们为这个项目建立了一个教师团队，邀请了北京大学的朱青生教授、复旦大学的沈语冰教授等，当然宝山本来就是上海大学上海美术学院所在地，上海大学上海美术学院史论系有 4 位教授也

加入进来了。

宝山罗泾是上海最北边的农村地区，宝山文旅局在罗泾塘湾村找了一个废弃的仓库改建成了宝山众文空间。宝山众文空间是一个统称，整体上是和新农村文化建设绑定在一起的，一共有4个地方，其余3个分别在庙行、月浦和高泾镇。塘湾村有很好的田园风光，其实在上海有田园风光的地方已经不多了。我在外地讲上海的新农村建设时，经常有人会问我：上海真的有农村吗？他们印象当中上海是没有农村的。上海城镇建设时留下来很多闲置空间，有些是政府所有不能出租，有些是违章建筑要拆掉，但是有一种方法可以把这些小建筑保留下来，那就是做成文化空间，通过建筑师的改建把它们保留下来用于开展文化活动。

塘湾村的宝山众文空间是一个多功能的空间，里面有小型的展厅，100平方米都不到，还有工作坊教室和图书阅览空间。有些村子原来有一些文化设施，比如已经有了阅览室，但是带动不了活动，当一个综合体放在这个众文空间的时候，就可以聚集人气，可以把活动放在里面了。"美育大课堂"的第一讲就是由我选了莫奈的名画《日出·印象》在众文空间讲，这也是我们团队被宝山区政府聘为美育导师后的第一讲。

这一讲的效果说明了，与其在美术馆等人来听讲座，不如我们到下面去讲。在这样一个环境里面感觉是不一样的，这是非常能够带动地方在文化上的互动的。听众中有的是当地村民的小孩，有的是从市区来到郊外的市民，他们共同组成了一个上海城乡互动的交流空间，它不是简单的农村空间，也不是简单的城市空间。当城里人来到郊外，和当地人一起听一个讲座的时候，整个社区的属性就发生了变化，交流空间开始扩大了。现场让我们很感动，比如说小女孩居然会做笔记，不会写的字就用拼音标注出来。塘湾村村头进去有块石头写着"塘湾村"，再走进去一点点就是众文空间，我们做的这个活动是2019年在宝山率先尝试的一个新活动。

第二个活动是在宝山的月浦镇月狮村。月狮村有一个闲置的平房，以前用来放粮食杂物，宝山区政府现在也把它改建成宝山众文空间。月狮村2018年搞过一次花艺节，2019年是第二次。花艺节现场是广告公司做的老的视觉系统，对于我们来说这种热闹

场面本身不错，但是并没有给当地的居民或者去赏花的人带来多少他们想更好了解的内容。广告公司做的东西跟美术馆做的东西是不一样的，广告公司等于把一个没有内容的视觉系统呈现给大家，而美术馆做的工作是有内容的。

我们在这次花艺节中植入了一场展览和一个讲座。因为是花艺节，所以我们直接推车去把花艺节的鲜花搬过来布置环境，选了梵高的《向日葵》和《盛开的杏花》来形成对话空间。月狮村的宝山众文空间外观就跟农民平房是一样的，但里面用木板搭建了一个内结构，里面的玻璃墙面上挂着的是上海大学上海美术学院王冠英的作品，右边放的是用干花和画面组合在一起的作品，以及将干花放进瓶子里做成的浮游瓶。原来这些东西都属于艺术衍生品，但这次展览要"展览生活化，艺术生活化"，所以我们把衍生品也放进来作为一个展示部分，目的是要让大家知道衍生品本身是带有公共教育属性的。比如我们到西方的博物馆去买一张明信片、买一把伞，上面是有图画的，带回家以后就知道这个作品是谁的，于是就有了一个传播过程。

在这个改建平房的另外一个空间，我们可以看到《春》《夏》《秋》《冬》这4幅画。它们是20世纪50年代出生的艺术家牟桓的作品，他把花画成这样抽象的形式，现在我们没法面对画面来讨论，但是展览这样的作品也就意味着我们把当代艺术的绘画放到一个乡村的空间里去了。人们看到的不是原来的农民画，而是非常好的艺术家的作品，这些作品我们都配有文章推送出去，感兴趣的人就可以看画，还可以参考文章来欣赏画。看画跟看文字是不一样的，看画是训练眼睛，要看懂一幅画，看了文章听了讲座也一定要自己用眼睛来看画。

不管是当地村民还是来看花的外来者，他们原来是需要到一个美术馆才能看到这些作品的，但花艺节期间到这样一个空间里面就能顺便看到，而且每天都有值班的导览员为他们讲解，这个方法跟美术馆是一模一样的。这个空间里有两个通道把两个房间分割开来，我们发动大家和志愿者学生、艺术家一起用当地的竹编物件和鲜花材料来进行空间的摆放，这其实就是美术馆工作坊体验。那边上是跟上海理工大学合作的衍生品展出，他们拿到了荷兰梵高博物馆的授权，开发了一批跟梵高博物馆藏品有关的衍生品，这次

图1 "今日花放"工作坊现场

展览就把这些衍生品拿过来了。由于整个主题都与花有关,所以这个展览的名称叫"今日花放"。当有人在讲解这些作品和做工作坊的时候(图1),其实这个地方就发挥了美术馆的公共教育的功能。月浦镇月狮村的宝山众文空间是我们实施项目的第二个空间,下个月我们就要到庙行去了。

宝山区政府做的事情,我觉得在艺术管理里面是值得讨论的。中国除了有像中华艺术宫那样的专业美术馆,以及一些搞当代艺术的民营美术馆之外,还有一个群众艺术馆及文化馆系统,政府的公共文化服务职能主要体现在群众艺术馆及文化馆系统。这个系统现在也面临着公共文化如何创新的问题。假如要把现当代艺术放到这个系统里去,有多大的可能性?怎么去做才是好的?围绕着这些问题,就有了社区枢纽站的创办。社区枢纽站首先要解决怎么让现当代艺术进入社区文化的问题,而不只是像在原来的群众艺术馆和文化馆中那样写点书法、画点国画和表演点跳跳唱唱,这样才能显示出群众文化内容的专业提升和市民对专业文化的认知水准的提高。这其实是很重要的,因为公共文化财政本来就是用于投资市民素质的培养,让他们有文化上的知识、视觉更新及生活上的更新,但是,这在实践当中并不容易做到。社区美术馆如何带动社区,我们作为民营

美术馆的实践者，已经实践了十几年。

2004—2005年的时候，随着民营美术馆的兴起，我们一直在讨论观众人群从哪里来的问题。事实上当时当代美术馆里面观众是很少的，两头脱节非常严重。怎么把当代艺术送到民间？2018年我就开始着手实践新的工作：美术馆艺术进社区。比如，我们在美术馆开工作坊是等着人来，现在我们直接将艺术作品和工作坊放到月浦的月狮村里面去，而且是在本就人流很大的花艺节中，人人都可以去参观，还有艺术家和上海大学上海美术学院的学生一起参与，我们就可以把这套美术馆系统的东西送到社区。

我们就开始用社区枢纽站这样一个专业团队来运营"艺术进社区"的活动，其实严格意义来说，社区枢纽站是连接现当代艺术的专业机构和社区、市民和专家之间的桥梁。我刚才说过，宝山"美育大课堂"是由我发起组建了专业团队，一般情况下要是让社区里面的人去找北大、复旦的教授到社区来讲课，几乎是不可能的，社区的文化管理者也不知道怎么去邀请教授，所以有一座桥梁非常重要。社区枢纽站就是试图通过自身的努力，一头连接专家，一头连接下面的社区。

社区本来应该是政府的群众艺术馆和文化馆以及宣传部文化事业处体系覆盖的范围，随着政府职权逐步下放和向民间开放，购买文化服务成为一种新的政策，那么社区面临的一个问题是，到底是向文化公司、广告公司还是向美术馆那样的专业机构购买文化服务，就像花艺节现场那样，搞一点大黄鸭、大公鸡、大象放在那里，再搞一点彩旗飘飘，这是广告公司做的。我刚才讲的抽象画进入社区的学术分享，专家、艺术家和市民来搞工作坊，教授来讲怎么欣赏梵高的作品，这些都是广告公司没有能力承担的，它们只要把视觉系统搞得漂漂亮亮就行了，由于没有内容的提升，它们的视觉系统其实也是很老套的。从这个角度来说，社区枢纽站就是希望通过一个机构中介建造一座桥梁把专业内容输送进去。

2018年过完年，社区枢纽站就开始筹备，那时候我是明确向社会发布筹备信息的。社区枢纽站首先是将专业美术馆的公共教育投放到社区的实践，不是把原来的社区文化

内容放到社区，而是要把美术馆类型的展览放到社区，让市民在家门口就能够看到作品。这个时候空间大小不重要，哪怕只是一个很小的空间，只要放进一部分作品来跟市民交流就可以了。当下美术馆展览费用越来越高，每次做一个大型展览，要花400万元到1000万元不等，但是这样做小展览就可以到各个地方去对话，而且成本也降下来了。就是我变得辛苦了，原来我在美术馆等人来，自己关起门来称老大，现在我要走出去，跟别人交流，其实到最后这个过程就变成我的作品了，这是我后来才知道的。

2018年我在专业美术馆做了3个展览，我的社区项目也跟专业美术馆互动做了3个展览，它们是密切相关的。第一个展览是在朵云轩艺术中心举办的少儿作品展"童年话语"，讨论儿童绘画如何达到自由开放，这个展览是"东方童画"组织的。第二个展览是在宝山国际民间艺术博览馆举办的传统工艺与当代设计的展览"仰观俯察"，讨论传统工艺如何获得当代视觉。比如其中展出的一幅苏绣作品，不是以前传统的花的图案，作品的装潢方式也改变了，它把一朵朵花从花丛中抽出来，然后在墙面上用半菱形的方法来搭建，就变成了一个半浮雕型的装置作品（图2）。对待遗产有两种方法，一种方法是保护得一模一样，另外一种方法就是创新，这两种方法当然都需要，但事实上我们往往认为遗产是必须原样保留的，但是这样一种以前认为是天经地义的概念，后来在理论上受到了挑战。挑战的理由是，我们现在看到的那些传统，它们之前也不是这个样子的，它们也是发展过来的；固定好的那些传统符号，也是逐步演变成这个样子的，历史上的传统符号一直是流动的，从来没有一个固定的符号。

第三个展览是在刘海粟美术馆举办的"档案视角：海上非遗摄影展"。展品都是上海摄影家协会的艺术部主任带了一个团队去拍的，摄影师像档案抢救那样，用镜头把非遗手艺局部一点点记录下来。他们拍了16组非遗手工活，比如说十字挑花，哪怕手艺失传，如果懂这个东西的人看了这些照片，也可以通过照片来还原的。对于十字挑花的这两位非遗传承人来说，美术馆是一个殿堂，她们在刘海粟美术馆最好的一号厅进行工作坊的表演，并让大家一起参加，这里面的意义是不一样的（图3）。通过这样的展呈和传播，在严格按照美术馆的视觉系统进行组装以后，非遗跟传统概念已经开始不一样

图2 梁雪芳《禅荷影思》

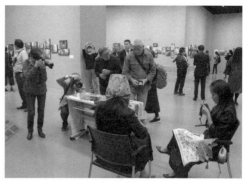

图3 2018年刘海粟美术馆"档案视角:海上非遗摄影展"现场

了,更多的当代气息注入其中,有助于让非遗与更多的人获得沟通和理解。

社区美术馆也同样地好起来了,我们怎么样去做?2018年我就找了3个与政府有关的地点来尝试社区美术馆如何建设。我们以前都要到一个商业中心去买东西或者吃东西,现在这种中心主义的概念逐步瓦解,我们的生活要回到家门口。政府会在某一个区域给你一点地方,让你去建一些小商店、小餐馆之类的小商业体,但是会要求你要植入一个文化项目,我们可以看到社区书店就是这样来的。现在需要带动民间的力量来做文化,运营一个地盘的同时要附带一个文化项目,最简单的做法就是开书店,书放在书架上,基本上没有活动开支。这跟美术馆不一样,美术馆每个项目都会产生费用,而且每个项目都要请专家来。

马桥万科城里边有一个社区商业体叫满天星生活广场,它在闵行有4个网点,我们和他们谈了先从两个网点开始实践。马桥这里的展厅原来就是一个活动的空间,白墙是我们完全按照美术馆的标准来搭建的美术馆可移动展墙,挂画是挂在后面打钉子挂上去的,拆下来以后要把洞补掉,第二次使用要粉刷后再用。我们从非遗摄影展的16组作品中选了6组,并发动马桥镇的人来拍当地的非遗,两者组合在一起,所以叫"非遗摄影6+2"。尽管和专业摄影师拍出来的效果不一样,但是他们参与了这样一个非遗摄影

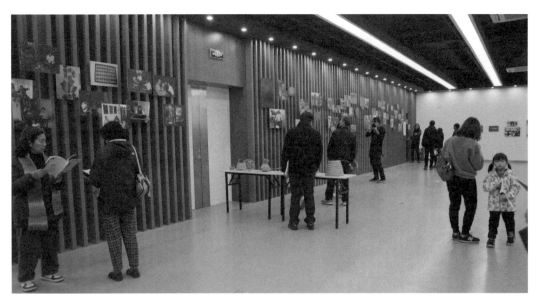

图4 2018年马桥满天星生活广场展厅现场

的对话，从中也有不少收获。当时我们请了一位非遗传承人在开幕的时候表演手狮舞，他把一招一式都分解出来给大家讲，让大家知道这里面的动作是这么复杂。刘海粟美术馆非遗摄影展的参展艺术家也在现场和当地人讲摄影作品，讲这个地方的风俗是什么、在那里是做什么事。马桥豆腐很有名，我们组织了一个活动，他们镇上的人陪同我们去看马桥豆腐的作坊；马桥有四千年历史的文明源头遗迹，我们也到那边的博物馆看了。这些活动就让这个社区的人群达成了与其他社区之间的交流。

有些东西是需要因地制宜的。比如美术墙原来是他们做的一条条木条组成的墙，我帮他们改建社区美术馆的时候几次想拆掉木条，我跟他们的老总说了，我知道这墙花了很多钱，但这不是美术馆墙，从美术馆角度来说，这墙花钱还不讨好。所以社区美术馆的布展不是常规的布展，一定要动脑筋。"非遗摄影6+2展"的马桥区域部分有一面墙就用了这种木条墙，分3层用线悬挂打印的照片（图4），这样就解决了墙上不能挂作品的问题，同时也呈现出了整个展览空间层次，而且正好明确了这是马桥的板块，与

刘海粟美术馆移过来的展览作品有了呼应的关系。原来这里是做餐饮、卖小商品的娱乐性的地方，美术馆展墙一搭建，包括把现成品都放在这里，这里就变成了一个展厅，这样一个小型的美术馆空间就给附近的居民提供了很多方便。

其实在这个非遗摄影展之前，我们已经在马桥做过一次展览。2018年10月，我们要在小广场开一次音乐会作为社区美术馆的表演项目，马桥镇政府很支持，但因为公共场所需要管制，所以演出的时候要用铁马线拦住。我们原来设想是钢琴演奏《黄河》，由马桥镇合唱团演唱，当合唱团同时唱起来的时候现代舞就跳进来，但是因为有了铁马线，舞蹈就受到了影响，这个活动做了一半，没有完全达到我设想的效果。不过市民可以近距离接触到专业人士弹钢琴，这种机会在社区里面还是很少的。

我在喜玛拉雅美术馆做馆长的时候，尽管华师大艺术学院有老师是我的学生，但是我很不好意思开口让他们叫学生来看我们的展览，因为我知道从闵行的华师大到浦东，路上来回就得4个小时左右。所以我一直觉得在校园附近应该有一些好的文化空间，挨着华师大闵行校区和交大闵行校区的吴泾满天星生活广场就是一个很好的选择。它也是一个商业体，我用了现成的商铺空间，临时搭建了美术馆展墙，通过空间切割组成了展览空间。里面有雕塑、绘画、装置等，虽然规模空间不大，但是展览的作品和布展方法跟我们美术馆是一样的。

我在马桥布展的时候，企业负责人就问我，展览作品怎么会这么少。其实大部分人都不理解，美术馆强调墙面是作品的组成部分，一幅作品一定要考虑其与墙面之间的关系，作品少是美术馆的视觉要求，不是随随便便安排的。那个时候我们又开了一次小论坛，正好国际博物馆协会博物馆学委员会主席弗朗索瓦·梅来思（Francois Mairesse）访问上海，我们邀请他来做了一个对谈，他在现场分享了法国的社区是如何营造的。美术馆就是要请这些专家来，也要请大家来听专家的讲座，如果我们在社区里面也这样做，市民就可以很方便地在家门口听到专家的讲座。

政府原来计划给政策、给补贴或给优惠，降低资本的投资成本，让资本建设和运营

社区商业体，但是在艺术小镇政策无法收到预期效果后这个计划也行不通了。原先因为政府没有能力在所有地方都搞文化设施和运营，只能靠民间力量，于是就将地皮以便宜的价格交给资本，让资本去做与文化艺术有关的地产开发。所谓的艺术小镇，就是要求这个小镇的地产不只是盖商品房来卖，艺术地块和文化地块必须占一定的百分比，但是地产商拿了地皮圈下来以后就不动，想着过两年地皮升值了就卖掉，所以艺术小镇的资源就浪费掉了。有时这些地产商还会来问我，盖一个文化空间怎么盈利？我回答他们，你们本身已经赚了钱，在文化上花1000万元也是应该的，但他们通常不愿意这么做。

我们现在来看浦东新区的洋泾街道。洋泾街道有浦西动迁来的居民，老上海市民比例比较高，过了洋泾街道就是花木街道，花木街道更多的是新上海人。从浦东东岸而来，这里面有老上海人和新上海人混杂居住的地方，我试图把这里作为社区的切入点。我在浦东做美术馆馆长的时候，浦东新区政府很支持我做公共文化，邀请我帮他们去建构一个市民文化板块里面最高端的学术板块。这个板块有固定的展览名字——"图像与形式"，这是我从2012年开始受浦东新区政府委托做的展览，他们试图在群文系统比如说书法、国画里面再增加一点学术性的当代艺术板块，当时是在政府的展览厅里面做的。2018年我要做"艺术进社区"，又接到他们的资助资金，就是说把项目资金给我，其他的事情要我自己去做。我这才开始有了直接跟街道打交道的经历，以前是高高在上，现在是下去打交道，这样的经历对我来说是人生第一次也是最重要的一次。我跟他们讲的讲座是《我们怎样欣赏抽象画》，还请了参展艺术家到那边做工作坊。

我去跟洋泾街道社区聊这个项目后，才知道区政府让我自己跟社区聊而不是区政府发布行政命令下去的原因，他们其实都想做好公共文化服务，但是真的要做起来并不好做，很难把某一个项目马上做出来，街道自己也做不出来，区政府也不知道什么内容是适合在下面展开的。一开始我去谈这个事情的时候，社区就跟我讲，我们这里没有展厅，没法和你们美术馆比。我说我不要你们的展厅，我只要你们的过道，你们留给我三面墙，这三面墙原来挂了老年人的一些书法、国画作品。我和社区负责人说，除了展览一些作品，我还有两个东西带过来，一个是艺术家与学生一起画抽象画的工作坊，一个是我自

己亲自做的讲座。我们原来计划有 40 组亲子家庭参加活动，洋泾街道把工作坊资讯发布出去后，一下子就有超过 50 个家庭报名，后面还一直有要报名的。后来我们说按照我们教室的大小和我们的人手最多不能超过 70 人，结果刚刚放开报名，70 个名额一下就满了。

原来我们怀疑抽象画进入社区能否得到老百姓喜欢，这样壮观的参与场面使得我们不再怀疑。当时是亲子教育，就是爸爸妈妈带着小孩来，有的是老人陪着来，他们就传播开来说，这个活动好。讲座第二天，润泽社区负责人就打电话给我，说他们社区的老年人也想听你讲怎样欣赏抽象画。我说我从来没给老年人讲过抽象画，我不知道能不能讲，当然我后来也讲了，结果老年人听了非常喜欢，我问他们是否听得懂，他们都说听得懂，希望我下次再来讲。出乎我的意料，老年人听得非常认真，我放 PPT 的时候他们就用手机拍，拍完以后按照名字在百度里面搜艺术家的资料。还有老年人很认真地做笔记，然后去复习。就这样，这个项目成了艺术进社区的一个案例了。

我现在也经常在讲这个案例，就是老百姓到底喜欢不喜欢抽象画。人们通常认为老百姓可能不接受我们专业美术馆里面展览的那些作品，但事实上在上海，通过我的实践看下来，从小孩到父母再到老年人他们都喜欢。这也就意味着一旦老年人也需要了解当代艺术的时候，我们有义务把当代艺术教育放到老年人群体里面去。在我们的美术馆里面，来看展览的年轻人越来越多，却几乎没有老年人，我们以前以为老年人不感兴趣，但事实上并非如此。这次活动证明老年人是感兴趣的，只不过他们没有从家门口到美术馆的习惯，他们以为美术馆是很高深的地方，他们没有要进美术馆的想法，不等于他们不需要去了解当代美术馆里面的作品，实践证明他们需要了解这些东西。

社区展览里现场有的作品画得很简单，走道空间很窄，灯光也不专业，但是有跟作品在一起的环境，从公共教育角度来说，这样的空间要比美术馆好得多，也亲民得多。这个展览在浦东新区做了两次，第二次我们选了周浦。我对旧居在周浦的傅雷有过一定研究，而且还想继续研究下去，并且本来计划就是选一个浦东新区的街道社区，再选一个浦东新区的乡镇，所以综合下来，"图像与形式"展览就在周浦镇的周浦美术馆举办

了。周浦的展示空间较大而且是一个正规的展厅，所以又增加了一些艺术家作品，除了装置和影像作品没有参加外，这次展览像是 2018 年社区枢纽站的年度总结活动，我们以往的论坛是以评论家为主体，这次我们在开幕式上专门做了一个艺术家论坛，由 4 位参与过社区枢纽站活动的艺术家主讲，分享他们的创作经历和参与社区项目的艺术价值，浦东新区政府的文化管理工作者也参加了开幕式。

周浦美术馆是比较老套的美术馆，作品挂下来的样子跟文化馆的展陈视觉差不多，跟我们所称的美术馆空间还是有距离。和他们以前的展览都是展出一些传统作品不同，我们展览里的作品都是当代绘画作品，对他们来说还是很新鲜的，后来得到的展览反响也很好。这也证明了像周浦这样一个比较偏远的传统书画之乡，也有当代艺术的诉求。现在是互联网时代，人们接受的信息是差不多的，面对一幅抽象画，每个人都能看得到，但是如何去判断它却因人而异，受过教育的人会判断而没受过教育人就不会判断，这不等于没受过教育的人就没兴趣去了解，恰恰相反，很多人有兴趣去了解，只不过我们的教育没有配套好，没有提供给他们了解抽象绘画的方法。所以对于我们而言，美术馆的公共教育就是这样一步一步进入社区，让更多的人有条件面对当代作品，然后听到专家在理论上面的一些解释，这也是我们把论坛讲座全部放到基层的原因。

前面第一个板块讲的是社区商业体，第二个板块讲的是老社区，现在讲第三个板块：新农村，我从 2018 年开始实践上海新农村的项目。周浦有一个美术馆，但它是镇上的文化设施，还不是在村里头的，那么我们怎么样把艺术直接放到乡村里呢？我前天在安徽铜陵演讲，就放了上海宝山罗泾花红村的照片，这个地方有长江入海口，有宝钢水库，有稻田风景，有农民的楼房，但每幢楼房里面基本上就是一对老人，小孩及其父母基本上都不住在农村，而是住在周边地区的城镇，不少罗泾人都住到美兰湖那边去了，都是一些商品房小区。我们到罗泾考察的原因是那边要做一个美丽乡村徒步赛活动，它不是专业的赛事，而是要在这样一个美丽的地方让市民玩玩跑跑，同时要在其中配套艺术。我们以前一直在想美术馆如何拉动人流，让更多的人参与到与美术馆里的作品的互动中来，但只靠对艺术感兴趣的人对我们来说好像是不够的，我们是不是还有其他的方法能

让更多的人来参与？跟体育绑定在一起，是不是参与体育活动的一部分人在体育活动过程当中也会感受到艺术？所以我们为这个活动起了"边跑边艺术"的名称，我们一边跑步一边欣赏艺术。

赛跑主会场和集合地是一个大草坪，中心舞台就在这里。著名艺术家梁海生的折纸作品《江南桥》，既是纸艺术又有鲜艳的颜色，在草坪上一放效果特别好，小孩子钻来钻去的，非常受欢迎。《长江蟹》是突击做出来的一件作品，花红村在这里有一大片的大闸蟹养殖池塘，在池塘前做了这样一个雕塑是很有当地特点的。这件雕塑的内结构是用钢筋焊起来的，外结构是用刚刚割下来的稻草编制起来的，才扎好的时候还有稻草刚割下来的香味，很原生态。前段时间我还去看了这件雕塑，维护好的话保存10年都不成问题，希望每年在丰收节的时候再包扎一次这个"长江蟹"的身体。

当时参与群众马拉松赛跑的现场人数估计有4000—5000人。从大草坪那边的《江南桥》到《长江蟹》这边，是每个跑步的人必经之路。这样的作品，如果是在美术馆开幕的时候肯定没这么多人看，但这次因为是跑步的人都要经过，所以很多人就在这里拍照玩耍，还可以与现场的艺术家交流，这等于是慢慢建立了一种公众与艺术家之间的关系。

再过来有一个小木屋，我们在上面贴了艺术家第一次来罗泾考察时拍的照片，人们跑过来了，有的人就去看看照片，看看艺术家镜头里面的罗泾是怎么样的（图5）。上海大学上海美术学院在读的搞雕塑的学生也在小木屋做了一些墙画，还做了一个白鹭的雕塑放在这里迎客。再往前是刚收割过的稻田，我们就设了一个点，让小孩子扎稻草人，这个项目是由"东方童画"机构主办的公益免费项目，他们安排了专门的老师来带参与活动的小朋友，在大草坪上还有一个让小朋友在柚子皮上画画的亲子工作坊也是他们做的。再跑过去就可以看到我们艺术家画的一些墙绘，色彩形式完全是现代绘画的方法，画面当代感很强。因为这里是村民住宅的墙面，有些不吉利的内容是不能画的，我们互相之间达成了共识以后才开始画的。长江入海的江堤上面的墙绘是上海大学上海美术学院的研究生们画的。

图5 2018年宝山罗泾"美丽乡村徒步赛"参赛选手与小木屋作品

以上我讲了上海的社区商业体、老街道、新农村这三个案例，其实就是要表明如何通过这三个板块来建立一个公共文化的创新体系。从市政府到区政府，到县级的文化馆、群众艺术馆，再到下面街道的艺术中心，这条线长期运营下来，你要让它创新肯定有点麻烦。领导都说希望要创新，但做起来因为原来惯性运转得太熟练了，所以做来做去还是老一套，而如何真正另辟蹊径来创新是需要研究的。宝山2019年打造众文空间，请每位导师下到农村去做讲座，这肯定是一种创新。这个方法就是不从文化馆、街道文化中心那条线路走，而是委托地方管理，决定权在宝山文旅局，这样政府的创新项目直接可以投放到下面去。这是宝山2019年公共文化创新的一个非常重要的环节。

一开始我到各个街区去谈的时候，人家把我当成广告公司的经理，为此我生了好几次气，我说我是美术馆馆长，我做的是美术馆系统的东西，而不是广告公司的东西。广告公司的东西做出来就是你们刚才看到的花艺节上的大黄鸭大公鸡以及彩旗飘飘，我们

送了这么多艺术作品到下面去展览，同时配套了这么多专家跟着去讲解，这才是美术馆做的。美术馆是有内容的，广告公司是没有内容的，这就意味着这样一种公共文化服务体系的创新有可能把现当代的学术的内容从"上面"送到"下面"去。所以宝山这次做的事情并不是简单地把艺术送到农村去、送到街道去，而是整个运营管理系统在艺术管理、文化管理方面进行的新一轮尝试。虽然只是刚开始尝试，但当地政府也专门开了一个会，我们也与相关部门专门讨论了为什么要建社区美术馆的问题。"社区枢纽站"在2018年进行了一系列实践，目的是做给大家看，美术馆一旦到社区以后，不是在做原来的社区文化的重复劳动，而是要让市民了解更重要的核心学术内容，市民是非常愿意了解这一部分内容的。这就是走出了原来的大型美术馆，走到下面去了，所以这是创新文化的一条通道，通过这样一个文化管理的创新让新的机制转动起来，我希望这样的转动以后能够得到更好的良性循环。

我在塘湾村做的关于莫奈作品的讲座，从法国的乡村风景画讲起，让当地的村民知道平时习以为常的稻草垛被艺术家一画就变成了世界名画，把当地的乡村和世界名画的历史连起来讲就讲活了。这个活动被《解放日报》报道以后，"学习强国"也转载了。以前公共文化服务体系的工作我是不关心的，但是事实上做了这些工作以后就觉得我们专家需要努力思考市民文化如何创新，如何更积极地把新的内容、把市民不了解的现当代艺术史的内容放进去。政府部门的人是没法去做这些事情的，专家首先要自己像一个志愿者一样走到各地去。

前面提到的这些地方我原来都没去过，我在2018年做了这项目以后才到处走，我们在讨论的过程中，强调了公共文化创新里面要有现当代艺术。我觉得假如普及现当代艺术的工作做得好的话，以后在美术馆里做现当代艺术展览时，我们的观众群就会比以前要多得多。以前公共文化与当代专业之间的关系是脱节的，老一套的永远就老一套，比如书法、国画，老百姓当然玩得也很开心，但是他们没有获得新的知识。"社区枢纽站"就是通过这样一种方法架起了一个桥梁，比如我们在社区里面做的抽象画展，在专业美术馆里面依然在延续，2019年年初的时候，我们又在宝山国际民间艺术博览馆做

了这样一个抽象绘画展。我们还做了"艺术踏青"工作坊,在城中村的破墙上一起画墙绘,愿意参与的人可以在网上报名。那天"艺术踏青"活动的参与者除了在城中村体验艺术家的创作,还特地去了《长江蟹》的展出地郊游。我小时候经常会到上海郊外去,以前骑自行车到农村去就能看到田地,现在是看不到了,我们都把郊游给忘掉了。通过这样一个活动,我们就把艺术生活化了。

围绕着以上所讲的一些东西,今天我在这里还是特别讲讲我的诉求。我之所以要通过美术馆的专业机构展出以后再进入社区,然后通过讲座和工作坊,让更多的人来理解这些东西,这样一套运营模式与我做美术馆的态度是有关的。我一直不大认同目前这样花了几百万上千万元去做一个网红展来刺激美术馆的做法,而且这种展览的宣传总是用一种有噱头的广告语来吸引观众买了门票进来,然后就暗示观众要拍照、要留影,然后观众也没有什么别的收获就走了。我认为这不是美术馆正确的管理方法。

我要讲一个很经典的例子:20世纪80年代的时候,上海博物馆做了一次波士顿博物馆藏画展,这是"文革"结束后世界级博物馆的美国绘画原作第一次到中国来展出。展品中有一部分是美国乡土现实主义作品,还有一部分是美国抽象表现主义作品,也就是我们市民看不懂的抽象画。但是当时很多观众在美国乡土现实主义作品面前停留,而在抽象表现主义作品面前停留的很少,美国波士顿博物馆负责这个展览的人就跟上海博物馆交涉,说抽象表现主义这批作品是真正代表美国艺术成就的作品,但是我们观察下来,你们这里的观众在这批作品面前没有多少逗留,也就意味着我们回到美国以后没法向这个展览的资金提供方交代,我们这个展览没让中国观众了解美国的抽象画是怎么回事,因为你们宣传这些作品的力度不够。

这个案例是我后来在艺术管理课堂上面经常会说的。按这个道理来讲,我们美术馆假如一味地像现在这样希望每个人去拍照打卡,那么我们在外面都可以操作,还需要花1000万元来引进展览吗?我们的美术馆运营出现了一个怪现象,就是门票越来越贵,从80元到100多元再到200多元,一个家庭看个展览六七百元就没了。我对美术馆这种运营方法是不认同的,我还写了两篇文章批评了现在所谓的网红展。它们除了让观

众拍照之外,没有跟公众介绍艺术到底是怎么回事的内容,也没有像当年波士顿美术馆那样对观众观看作品提要求,比如在作品面前站多少时间,需要认真地看什么方面,观众不懂的话可以做配套讲座。而且那些能够成为网红的展览,重复做了再做,真是很奇怪。这样一来,新鲜的真正有潜力需要推动的,或者是有待于我们重新进行学术思考的展览就越来越少,尤其是对于年轻艺术家的推动越来越少,因为在美术馆里面年轻艺术家的作品的观众量是不会多的。假如说衡量美术馆价值的标准只有观众量的话,那么大家就都去做网红展了。美术馆每个月都要报观众人数,如果参观人数少、美术馆没有排到前十名,美术馆馆长还是有点压力的。

美术馆公共教育是一个看不到、摸不到的功能,通过它能让人们更多地了解艺术、热爱艺术,有些人还可能以后就以艺术来作为自己快乐生活的组成部分,而且在专业上接受了艺术,我觉得公共教育是美术馆一定要做的事情。所以我专门概括了这样一句诗:时人皆盼网红来,哪比我们踏青去。今天我的讲述就到这里。谢谢!

(本文由2019年5月19日王南溟应中华艺术宫之邀为2019年国际博物馆日"国际视野下的美术馆与社区"主题所做的专题演讲录音整理修订)

从艺术进社区到艺术社区：社区枢纽站4年的实践
——在"'艺术社区'座谈会"上的报告

王南溟

我准备了一个PPT参加论坛，但做好PPT后很后悔，感觉好像有点不着调，因为其他与会者都没有用PPT。其实我是一个喜欢一边学习一边工作的人，今天在座的有朋友、也有学生，都是支持过我、和我一起工作过合作过的同事。我趁着阮竣刚刚讲的内容来回顾一下我所从事的"艺术社区"工作中的经历。

我以前在浦东新区做美术馆项目的时候，受到政府相关部门的委托，他们说："你能不能把美术馆的高质量的展览放到我们群文系统（现在叫作市民文化系统）里来帮我们做一次展览？"这样就形成了我与群文系统的第一次合作即2012年的"图像与形式：当代绘画展"，今天在场的曾玉兰，已是多伦美术馆的馆长，也参与过那次活动。之后这个展览还以《图像与形式》的书名出版了一本文献集。这是一个专业展览，其作品与研讨成果与我们当时的美术馆水准是一样的，但地点不一样，它放在上海浦东新区文化艺术指导中心里面的一个空间（当时在浦东新区青少年活动中心旁边的楼里），其实就是在浦东新区群众艺术馆的空间里做了我们当代美术馆的专业展。此前我们做的是从自己的当代艺术创作到当代民营美术馆的创建式工作，那个新系统是我们做的，但从来没有与群文系统合作过。

这个展览当时反响很好，特别是那本文献集出版以后，一直是作为浦东新区文化艺术指导中心的一个重要成果被他们推荐到他们的系统去的。从这个展览开始，我们跟群

文系统建立了良好的联系，我们始终和浦东新区的政府保持着互动式的联系。

到了 2016 年、2017 年我们的美术馆有了向外拓展的总体计划。2016 年我将我们美术馆的论坛放在北京大学文科的最高平台——人文社科研究院举办。我将我们的美术馆资源放到复旦大学哲学学院的专门一间教室，这个教室差不多像今天这个会议厅这么大，我们借助当时的上海喜玛拉雅美术馆的力量来把它改造成一个像白盒子一样的空间，注入展览和讲座。我们与"世界移动大会"合作，在美术馆对面的新国际博览中心，"世界移动大会"展会主办方给我们很大的场地，让我们美术馆把作品植入那个空间里面。但我们计划中的艺术进社区的工作，尽管依然受到浦东新区文化艺术指导中心的委托，却都没有做成。当时王玺昌希望和我合作两件事情，这也是我自己极其愿意做的事情，第一件事情是"市民艺术大学"到我们的美术馆来设一个分校，第二件事情就是将美术馆的专业内容植入街镇。

这些事情我努力做过，2017 年我们的团队也努力做过，但都没做成。就是说高校与美术馆的合作项目我们做成了，大展会与美术馆思想碰撞的项目我们也做成了，但就是在街镇里面的项目做不成，这是我第一次跟街镇打交道，街镇的工作没有我想象那么好做。2017 年过去了，浦东新区文化艺术指导中心有一本杂志《浦东文化》想委托我帮着改版，我接手过来后把它改成了《艺术东岸》，2018 年总共编辑出版了 4 期，后来移交给他们了。在这本杂志上我引入了公共政策和公共行政创新的讨论，呈现出一些专家的声音和实践案例。当时这本杂志一半是街镇群文简讯，另一半是专家参与的讨论，这两部分怎么也融不起来，像是分成两个生态圈似的，这也是当时这本杂志的特征。

第一期《艺术东岸》的案例回顾选了在浦东新区民生码头 8 万吨筒仓举办的上海城市空间艺术季。2018 年年初我和王玺昌、唐倩讨论了美术馆艺术如何进街镇的问题，我们有艺术乡建的经验，也有艺术与社区商业体经验，在社区商业体做项目没有难度，艺术乡建也是我们在很偏远的地方做了十几年的，但怎样在我们身边的社区做这些项目还是有一些困难的。2018 年过完春节上班第一天，我在微信朋友圈推送了一条声明：

就在这一年新年，我要做一个"王南溟志愿者年"，我不用美术馆馆长的身份而是用志愿者的身份进到社区。我同时建了一个"社区枢纽站"平台，在这个平台上凡是感兴趣进社区的艺术家、凡是感兴趣讨论社区的专家学者，都可以参与进来并进行合作，这是2018年我们开始正式做艺术进社区工作的第一个安排。

我们在上海选了3个点来测试，这也是我在外地做艺术乡建后又直接以艺术家身份回到上海的新过程。这3个点分别位于乡村、偏离中心地区的社区商业体、街镇，分别代表了3个方向。在2018年宝山罗泾的"边跑边艺术"活动中，我们将艺术植入"美丽乡村徒步赛"这个市民体育活动项目，最初的"边跑边艺术"项目名字就是这样来的，后来"边跑边艺术"成了青年艺术家们的志愿者平台。如果愿意参与到进社区的公益艺术中，无论是艺术家还是在读学生都可以通过这个"边跑边艺术"参与进来。青年艺术家作为主体参与公益实践，它本身也是一个流动群体。"边跑边艺术"既在乡村、街镇社区进行了实践，同时也到刘海粟美术馆、中华艺术宫举办了主题展览，如"'边跑边艺术'到刘海粟美术馆""'边跑边艺术'到中华艺术宫"的展览标题就是这样来的。

在上海闵行区的偏远社区，我们选择了马桥镇与吴泾镇的社区商业体进行了实验，这是带有文化属性的产业领域，我们植入了2018年"满天星艺术项目"。就像刚刚浦东新区宣传部聂影处长讲到的那样，商业地产有一个文化百分比的问题要重视起来。从公共文化服务体系来说，与我们之前在商圈建筑体内的做法不一样，做这样的社区商业体的艺术项目是为了带动周围的居民而不是为了单一化的顾客。

在浦东新区，我找了洋泾社区，因为它挨着我住的地方很方便，我走走路就可以过去了。我在那里做了2018年社区项目"图像与形式"。这个2012年建立起来的学术项目虽然被王玺昌认定为浦东新区文化艺术指导中心的高端专业项目，但和唐倩商量后，我们还是直接将它引入社区。

当时浦东新区文化艺术指导中心的意思是，给你一部分的项目经费，但街镇你自己找。我做起来就知道了找合适的街镇不是一件容易的事，我只能用自己的朋友关系作敲

门砖去敲开社区了。我到了洋泾街道社区学校就跟顾建华校长说，社区学校里不具备展览条件没关系，我只用你们教室走廊的3面墙来做展览，而那时这3面墙还贴着书画班的作品。我主要是请社区学校帮我组织安排做两件事情，一是我们有艺术家要做抽象绘画亲子工作坊，二是我本人要在社区学校做讲座，讲《我们怎么欣赏抽象画》。顾校长很爽快，他说这两件事情我来负责你不用担心。事实上他的确很擅长做事而且还做得非常好。刚刚聂影处长也讲到我在洋泾社区学校为老年人讲"怎样欣赏抽象画"很受欢迎，这次活动后的第二天，顾校长就打电话来希望让我再去给老年人讲抽象画。

原来公共政策和公共行政都认为抽象画是老百姓接受不了的艺术，但我在2018年专门拿着抽象画以来的当代绘画作品在社区中进行了报名测试，当时我们在洋泾社区学校举办的工作坊的名额迅速报满了。亲子家庭听了我的讲座以后，老年人还让我继续讲，也就意味着我们派送的这些内容是对市民胃口的，他们很希望能有这样的艺术项目的派送，他们有要弄懂这类艺术的需求，只不过我们以往认为老百姓不需要而不去配送而已。在浦东新区洋泾社区学校举办展览和开展公共教育项目后，"图像与形式：绘画在继续"在浦东新区周浦镇的周浦美术馆展览，这次展览因场馆比较大而增加了作品和参展艺术家的数量，同时我们也做了一次艺术家论坛"参与社区空间与艺术家身份的转换"，这些艺术家都在进社区过程中开始了新的思考。

从2012年开始我们就与宝山公共文化服务体系有了专业艺术的合作，每年做2—3个学术项目。2018年我公开宣布只做"艺术进社区"的工作以后，当时在宝山文旅局分管公共文化的副局长赵剑瑾开玩笑地跟我讲："王老师啊，街镇你怎么搞啊，我们都很难去做的，你怎么进得去？"事实上我对她的这种说法是有心理准备的，之前我就已经体会过这种难处了。我在2018年这一年做的工作有点门道以后，赵剑瑾建议说我们在宝山看看能不能植入一些街镇空间做社区美术馆和流动美术馆。刚才宝山文旅局公共文化科姚砚科长分享的"宝山众文空间"的这些项目图片就展示了从2019年开始做的宝山众文空间。

宝山区文旅局用社区美术馆、流动美术馆概念来打造市民美育大课堂，并且在文化

政策上强调现当代艺术进社区,在行政上是直接将区级项目下沉到镇及村。宝山市民美育大课堂在宝山众文空间的第一次讲座由我来主讲,就在宝山罗泾镇塘湾村村头一个小粮仓改建的空间里,我为当地观众讲了从巴比松画派到印象派的乡村景观绘画。月浦的月狮村也有一个原来放粮食和打谷的地方成为宝山众文空间之一,我们在那里举办了艺术家工作坊,做了"今日花放"原作展的配套。我们在庙行镇将一片绿地中的小空间与庙行镇文化中心呼应起来,做成了"艺术地带"项目。那个小空间原来是一个废弃的厕所,因为一直无法解决排污系统的问题而没有启用,所以正好微更新为宝山众文空间,用于我们的艺术进社区。在高境镇三门路上有两个集装箱式的小木屋,因为它们位于大超市区域对面一片居民休闲绿地的一角,我将它们命名为"艺术角"。这个地方挨着杨浦区,隔一条马路过去就是虹口区。这个"艺术角"到了2020年秋天才完成,我们将室内室外都布置了艺术家的作品。

以上说的这4个宝山众文空间有4种不同的呈现,但这些呈现与我们在2018年做的项目的特点都是一样的,都是现当代专业艺术进社区。当时宝山区政府分管文化的副区长陈筱洁还专门就公共文化服务的内容与我们举行了一次工作会,她说:"我们请你们这样的专家来的目的就是要让现当代艺术进社区。"我说:"我们是想尽可能地把一些原来在我们美术馆做的展览放在社区做,要不然我也不会做这些项目。"这也是2019年以来宝山众文空间一直行进的方向。

但在艺术进社区的过程中产生了新的问题,比如在宝山众文空间,我们每做一次活动就"点燃"了一个空间,但后续怎么办呢?这些空间虽小但属于区文旅局,而就地工作需要街镇代管,这种新的行政关系后续如何进行?当时上海大学社会学院的老师建议社区介入,他们学院就有社工专业。我也在想,能不能通过社工和某种社会组织方式把我们"点燃"的那些空间持续盘活,上海大学社会学院耿敬教授也提出了类似建议。然后社工专业的学生也加入进来了,但事情似乎也没有这么简单。一是这些社工专业的学生做这项目工作其实还没有我们去做容易;二是社工专业的学生给我讲的那些方案,比如我们过年要写春联送到社区什么的,都是没受过当代美术专业训练的人说的话,也与

我们在宝山众文空间的宗旨不吻合，但在当时让我们来培养社工专业的学生，让他们懂艺术、做艺术进社区也是不可能办到的。所以我们决定还是回到美院系统的学生中。

就在介入2019年宝山众文空间的项目以后，我与陆家嘴社区公益基金会达成了合作，我还造了一个词叫"社工策展人"，策展人是美术学院的，社工是社会学院的。我们用"社工策展人"这个词来做"社工策展人工作坊"。工作坊第一位来做讲座的就是耿敬教授。第二位是陆家嘴社区公益基金会秘书长张佳华。2018年社区枢纽站启动，到了当年年底，艺仓美术馆出项目经费，与陆家嘴社区公益基金会合作，开展社区之间的公共教育活动。艺仓美术馆来找我们交流如何将社区项目做得专业，张佳华就是当时在艺仓美术馆工作的郭郴介绍给我认识的，于是社区枢纽站和陆家嘴社区公益基金会无意间也合作在了一起。在社工策展人工作坊的基础上，我还建议张佳华与社区枢纽站专业合作，在陆家嘴社区公益基金会设置"社工策展人岗位"。当我们要推进工作的时候，不巧疫情来了，工作都停了半年，宝山众文空间也停了下来，到了我受阮竣馆长邀请在刘海粟美术馆策划"艺术社区在上海：案例与论坛"项目以后才再次启动。

2019年末的时候，上海大学上海美术学院的冯远牵头，希望艺术进社区的文献能够在中华艺术宫做个展览，但这个计划没有推进。后来阮竣说他那边想做这样的一个项目，问我能不能到刘海粟美术馆做。当时做全国的案例也不方便，我把展览范围缩小到上海的案例，就做成了"艺术社区在上海"展览。在筹备这个展览的过程中我对学术框架做了思考，即怎样做文献才能让这个展览更像一个学术展，最后落脚点在论坛大于展览本身并且推出了8个大议题，规划以8个论坛配合展览。

因为疫情反复，8个大议题当时做了5个，上海市文旅游局文化服务处的杨燕娜副处长和浦东新区文化艺术指导中心的王玺昌主任都来参与活动并在论坛上发言。这8个议题的系列论坛本来想在2021年春节前全部做完的，但还是被耽搁了，后来刘海粟美术馆的阮竣馆长升迁后，这个项目也就搁下来了。这几年和我们合作的官员都快速升迁了，这对艺术社区的持续性推进非常不利。从刘海粟美术馆的论坛议题中可以看出，艺术社区需要从社会学、公共管理角度来讨论，不管是建筑师、艺术家还是策展人等都需

图1 2021上海市城市空间艺术季陆家嘴艺术社区项目规划图

要在一系列新理论中重新思考。虽然后面3个议题的论坛没有完成,但关系不大,因为那3个议题其实是对前面5个议题进行深入化、具体化的表述,况且之后我们陆陆续续还做过了很多论坛,或多或少也都涉及这些方面。

有了2018—2019年社区枢纽站的工作积累,我们团队开始分两条路走,2020年马琳在宝山开展工作,我除了推动长三角艺术社区之外就蹲点在陆家嘴开始了陆家嘴艺术社区的规划,合作方就是陆家嘴社区公益基金会。2020年我们开始筹备陆家嘴老旧社区"艺术动员:当社区成为作品"规划,机缘巧合,上海市城市空间艺术季也要做社区主题的活动,当时我就和张佳华提出来,如果有重合的内容我们就一起做,不重合的部分我们单独做。图1是我们自己设计的规划图。在出这个规划前,陆家嘴社区公益基金会已经在2017—2020年间做了一些关于老旧社区的微更新,他们完全是按照社区动员的方式,通过居民参与、社会募款、跟街道协作来做成的,其中最晚完成的案例

是 2021 年崂山三村的逗乐园项目。

我始终带着波德莱尔（Charles Pierre Baudelaire）式的都市漫游者气息在陆家嘴老旧社区考察，那边我都走得蛮熟了。"美好生活"和"美好社会"是我们社会建设的两个关健词，所以我写了一条标语，上句是"市民动一动，美好生活进一进"，就是你自己参与一下，你自己门口的环境就会变好，这是针对美好生活的，说的是个人；下句是 "市民乐一乐，艺术社区长一长"，居民开心了，欢迎我们艺术家去了，艺术就可以进到你们社区去了，艺术社区就形成了，这是针对美好社会的，说的是大家。

这不只是一条标语，也意味着我要做这样的理论假设，看看能不能在社区里形成这样一种氛围，于是我开始选点，考察了一大圈，最后决定将第一个点就选在东昌新村。东昌新村是挨着陆家嘴金融区最近的一个小区，小区正门口在东昌路上，隔了一条马路，对面是东园一居民区。东园一居民区倍受关注，陆家嘴的很多文化中心，包括区级的浦东新区图书馆分馆融书房都在那边，而东昌新村却无人关注，因为它太小太乱了。2019 年，东昌新村居委会书记曹骏联合陆家嘴社区公益基金会，发动居民和社会力量参与，完全改变了东昌新村一个居民停车棚的脏乱差状况，居民志愿者为这个停车棚取了一个名字叫"星梦停车棚"。

我在陆家嘴老旧小区转了一圈，还是回到了东昌新村的这个停车棚，说就在这里做展览，论坛也在居民活动室开。张佳华说也可以另外找个地方开论坛，我说就在这里开吧，这样就形成了星梦停车棚的艺术社区项目。当时我们启动星梦停车棚的展览计划是为了对应刘海粟美术馆"艺术社区在上海"的社区实体滚动展，正好上海大学博物馆在筹备三星堆文物展，但它是有展期的，所以我决定先把三星堆文物公共教育展放进星梦停车棚，展陈设计就由帮上海大学博物馆做三星堆文物展陈的设计师来做，于是就替换了原来的展览计划。

在做这个项目之前，我们首先来到居委会，在居民代表大会上说，我们有一个艺术项目要植入你们社区的停车棚，你们愿意不愿意？当时居民代表都说愿意。到三星堆图

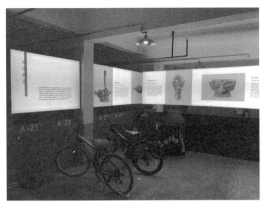

图2 星梦停车棚"'三星堆：人与神的世界'进东昌新村特展"展览现场　　图3 星梦停车棚"龙门石窟：东昌社区展"展览现场

片展要进停车棚时，我们就把方案拿到居民活动室让居民们参与讨论。那里停车的地方有挡板，车就是对着挡板停的，我们考虑的布展原则是既不扰民，又为社区停车棚做一点贡献，所以做了一个双面灯箱式的展陈（图2）。停车棚分为A、B、C区，我们当时就用A、B两区，当布展完成，灯箱一打开，整个布展区域就很亮堂。这个项目中最有收获的一件事是，最初我们在开会听取居民对设计方案的意见的时候，有一位76岁的居民陈国兴说，你们把这样的展览放在我们这里来，我可以为你们做展览讲解，为你们维护展览，展览开了后你们平时也不用管了。耿敬教授也非常开心，他说："我们搞了这些年的社区动员，这次居民终于被动员起来了。"原来我们做灯箱式图片展是想用来巡展的，在这样的情况下，上海大学博物馆决定不将这批物料拿去巡展了，就送给东昌新村作为星梦停车棚的固定陈列。

这是我们第一次将展览搬进陆家嘴老旧小区，在之前的策划中我就没有想着去上海市中心做，也没有想着去福山路的陆家嘴街道那边做。对于我找了一个居民区停车棚来做，上海大学博物馆馆长一开始也是一头雾水，问我这该怎么做，我说没关系，我来处理这个空间就行了。后来展览做出来，不但给社区增加了文化含金量，而且这些灯箱的

照明是柔光的，使得星梦停车棚里的气氛也不一样了。当时留下星梦停车棚的C区没有动，我跟居委会说不要急，有一个"龙门石窟"展将会在上海大学博物馆展出，我们随后会把图片展放到星梦停车棚的C区做。本来11月27—28日要开两天论坛，一天在上海大学开，一天在东昌新村居民活动室开，但后来没开成，最后布完展也没有开幕。但星梦停车棚的C区已经改变了风格，我们用筒灯和灯带装饰，悬挂下来的也是展板而不是灯箱，这样就将C区的展区与A、B两区的展区划分开来了（图3）。

我还将星梦停车棚进去右转的区域做成临展厅，因为上海大学博物馆展出的这两个展览中都有当代艺术家的作品分别与三星堆、龙门石窟对话，这种对话下次还可以植入停车棚，另外艺术家也能到星梦停车棚里举办亲子工作坊，所以这块区域就先留着。

在星梦停车棚里，居民志愿者不停地接待观众、做讲解，同时也在做维护，一个停车棚成了一个社区博物馆。当时小区里有3—5位居民志愿者，这个展览植入星梦停车棚后，居民志愿者发展到18位。原来居民做志愿者是需要动员和指定的，后面居民做志愿者完全是主动自愿的。有城管跟我们说，自从有了星梦停车棚艺术展以后，他们再进这个小区就感觉完全不一样了，小区里一片祥和，居民们脸上都带着笑，很开心，小区都开不出罚单了。我想想也是，在这么小的一个小区里面有18个志愿者，随便扔个东西出来，马上就可以发现，有什么矛盾刚一冒头，马上就被劝阻了。按照城管工作的规定，他们是"721"工作方针，即70%是服务，20%是管理，10%才是执法，现在城管感谢我们帮他们做掉了这70%的服务工作。

社区的布展工作确实是有难度的，我们要根据不同场所的特点去设计布展，有的地方根本不适合做展览，也要想办法尽量实现展览的可能性，这也是艺术进社区的难点所在。我们在社区里面做展览，所用的设计师和布展公司都是顶尖的，都是与我们美术馆合作的专业人员。比如星梦停车棚的龙门石窟图片是请了ARTZHOU来参与规划布展的，我们改成了美术馆展览风格，用了筒灯，不过还是请做三星堆图片展的设计师做了设计方案，最后由ARTZHOU提供他们的布展经验合成的。2018年，浦东新区文化艺术指导中心邀请我做一些活动，我说，你们群文活动中的内容我不管，但我可以帮你

们规划展览动线,帮你们布展。所以他们在浦东展览馆举办的一些展览,从搭建到布展过程我都参与了,尽管受那里的场馆条件限制肯定布得不会太好,但一定比原来好一些。这就可见专业的介入在群文系统的提升中起到了多么重要的作用。

我们在陆家嘴老旧社区考察并提出了"艺术社区规划",工作进行得比我想象的顺利。我首先设想把东昌路这条街纳入"五分钟艺术生活圈",2021年8月东昌大楼7楼有了楼道美术馆,这个"五分钟艺术生活圈"就开始成形了。东昌大楼的陆家嘴记忆系列展首展"瞭望塔上下"有一个很特殊的故事:2019年,张佳华团队在做赵解平口述史时了解到,以前的东昌消防瞭望塔是浦东第一高的建筑物,但陆家嘴金融区建起来后,这座瞭望塔就失去了原有的功能,1999年它被炸掉后原址建起了南洋商业银行。原来在这座瞭望塔做消防兵的赵解平喜欢拍照,他拍有这座瞭望塔的两张照片。我问做建筑模型的朋友,只有这两张照片,其他数据都没了,你能不能把这两张照片还原成建筑模型?这个模型做出来是很不容易的,朋友先根据照片上显示的建筑搭一个模型轮廓,赵解平看了之后回忆细节,然后再调整,就这样前后修改了6次才在2000年做好模型。模型做好之后我就一直在想,能不能找到更合适的地方以"陆家嘴记忆"这样一个项目名称进行展览。赵解平说东昌大楼七楼的高度差不多就是当年的东昌消防瞭望塔的高度,所以东昌大楼对于我们这个展览有特别的意义。

当东园一居委会书记周海侠希望我们在楼道里像星梦停车棚那样做项目植入的时候,我们就想到了这个东昌消防瞭望塔的故事,我请赵解平又提供了他当年拍摄的20张照片,做成了"楼道美术馆"的展览。布展时ARTZHOU公司创办人提前来看现场并提供建议,此前我让他先派个人来,他说:"我亲自来,你的事情我愿意参与,我很开心的。"东昌大楼7楼的布展是在顶上安装轨道和筒灯,物业定了早上9点自动亮灯,晚上6点自动关灯。2个视频、20张老照片、1个建筑模型,就组成了"楼道美术馆"的这个展览。开幕那天,消防队的新消防队员来了,听老消防队员讲东昌消防瞭望塔的故事,可惜由于疫情,开幕活动没法公开,只能是内部交流了。

"瞭望塔上下"的展览有特殊性,我一直说它是不可复制的,因为整个窗外的景观

图4 2021年8月8日"瞭望塔上下"展览现场

都是展览的组成部分,而且从这个模型的位置看出去,对面就是原来的东昌消防瞭望塔(图4)。20张老照片中既有消防队训练的照片,也有军民共建的照片,还有以前的东昌路浦东南路这个老街区的一些商业体和景观的今昔对比,我称这是记忆景观的展览。

从浦城路口的东昌路一直到浦东南路有一排筒子楼,我曾经建议,如果把所有的楼道做成灯带,那么从东昌路隧道出来,穿过浦城路到达东昌路,这条马路的一边全部由灯带做成造型,就可以形成一处景观。东昌大楼7楼证明了这个设计概念是可行的,因为我们的展览举办的时候是夏天,下午6点关灯时天还没暗,到天气冷下来后,下午5点天就暗了,我突然发现7楼有一道灯带,它就是我们展览筒灯的灯带,非常柔和,是可以用于景观设计的。

东昌新村的居民曾称陆家嘴"三件套"是"三座大山",现在不这么叫了,他们自豪地说:"尽管我们没有这么高的楼,但我们星梦停车棚的文化高度还是有的。"2021年,星梦停车棚和东昌大楼楼道美术馆有代表参加"陆家嘴慈善之夜",一位是陈国兴,

一位就是东园一居委会的社工,他们在陆家嘴中心绿地搭建的舞台上做了艺术如何进入他们小区的演讲。

2018年,东昌路和浦城路那边完成了一面楼房一样高的墙绘,这种专业墙绘居民是没法参与的,只有职业墙绘师爬上脚手架上去画才行,这对小区居民来说有点遗憾。所以2021年夏天我们邀请了青年墙绘师在浦城路的东昌新村一面100米长的矮围墙上做新墙绘,小区的居民和愿意参与的志愿者可以共同涂颜色而形成"参与式墙绘",这对于小区的居民来说是非常重要的。艺术植入这3个点后就形成了"东昌路五分钟艺术生活圈",我现在已经成了东昌路这条线上的导游,有人约我看东昌路艺术社区,我就陪着转一圈做3个点位的艺术步行。东昌路是我在陆家嘴老旧社区规划里先盯住的一条马路,以后还会往崂山三、四村那边延伸,但后续怎么样我也不知道,因为我还在蹲点,而陆家嘴社区公益基金会的秘书长已经辞职了。

我要告诉大家,公共文化、公共政策的一些学术合作在上海大学社会学院又开始了,上海大学经济学院、法学院也以东昌路这条路为核心,展开了"新文科建设"的研究。刚刚大家讲到关于"艺术立法"的事,2021年上海市法学会成立了"艺术法专业委员会",我们试图在艺术法的大范围里重新启动多方面的课题,也可能会进行一些调研工作,尽管我的精力实在是不够,但我觉得应该先调研然后再讨论,在大家逐步形成共识的基础上提出一些立法的建议。我希望我们的艺术法专业委员会搞的活动能有大家的参与,因为法律条款背后涉及方方面面的知识对象,都是需要在座的各行业人士一起讨论的。

2022年,我可能会把精力放到艺术法这样一个专业委员会的领域去召集论坛,艺术法领域的研究人员实在太少,人数要尽可能地多。现在律师行业里没有研究公共文化和专门去做这块业务的律师,如果有这样的律师,那他是一个案子也接不到的。曾经有律师很困惑地来问我,有人抄袭了东西,为什么没有人去打官司。我说我们艺术界没有人会去打这种官司的,对艺术家来说,作品做完就做完了,下面还有新的东西,抄袭是跟不上他们的创造的。我希望艺术法专业委员会是在实实在在的科研和实践基础上推进

立法建议的工作，同时也希望能够在公共文化保障与促进法、美术馆管理法的层面，甚至更广泛的法律层面上得到大家的参与。谢谢大家！

（本文由王南溟在 2021 年 12 月 2 日上海市文旅局于上海多伦现代美术馆主办的"艺术社区座谈会"上所做的报告整理修订）

艺术乡建争论中的伪命题：来自10年的回答

王南溟

感谢上海大学上海美术学院程雪松老师和奉贤文旅局的邀请。上次在"摩登田野"开幕时一个小型座谈上，程老师跟我说"摩登"这个词引起了一点小的讨论，有人说既然是农村，怎么摩登？当时我只用了一个"农业现代化"的概念来回答。在比较发达的农业生产中，劳动力差别不大，农民坐在汽车里面干活，冬天有空调，夏天也有空调，所以不存在体力和性别差异的问题。当然"农业现代化"这个词现在依然是我们发展的方向，也就意味着摩登与乡村没有本质上的矛盾。现在我的演讲题目是《艺术乡建争论中的伪命题：来自10年的回答》，这个问题不只是程老师今天所面对的，也是十几年来我做艺术乡建的时候反复被问到的问题，我自己也回答了十几年。

现在社区形态已经跟当年不一样了，乡村也在提社区（乡村社区），城市社区在更新，乡村社区在跟进，这样就形成了"城乡社区"。城乡社区在上海周边地区特别容易形成，因为上海郊区跟城市之间的路程很短，生活习惯的差距也不是很大，其实上海乡村的年轻人也不居住在乡村了，他们带着孩子到城镇化的地方住进了商品房，然后去工作、生活、读书。"城乡社区"的艺术社区在上海有待进一步去实践。

"社区枢纽站"是2018年成立的，试图让城市里的老旧社区和高档社区、老旧社区和老旧社区之间实现流动，同时也实现乡村正在形成的社区和中心城市之间的社区流动。10年前也就是2011年，我策划了一个展览"许村计划"，从今天来看，这个展

览不光表明艺术家在许村做了一个艺术乡建活动,它还有一个特殊性,就是它和上海大学上海美术学院紧密相连,因为它是在当时的上海大学美术学院 99 创意中心举办的。这个展览的海报上,我故意没有显示出"艺术"两个字,而是把"社会"这个关键词凸显出来,正如展览副标题"渠岩的社会实践"所说的,艺术家从社会实践的角度把艺术放到了乡村。也就是说,早在十几年之前艺术家就已经开始这方面的尝试了。

其实,我们之前做过很多努力,但是都没做成功,比如有艺术家自己愿意到偏远地区的学校做美术老师,但没行得通。2007 年,我在上海喜玛拉雅美术馆策划了何成瑶的回顾展(当时当代美术馆正在兴起,浦东新区大拇指广场上的证大现代艺术馆就是早期的民营美术馆之一,它后来搬到喜玛拉雅中心改名为喜玛拉雅美术馆),当时还开了一个新闻发布会。何成瑶找了云南边远地区的一个学校,愿意去那里支教做美术老师,但后来才知道去做美术老师要经教委同意,就没去成。支教做不成,那么艺术家能不能通过美术馆的公共教育去做公益呢?即我们能不能通过美术馆的公共教育把艺术教育送到那些接受不到这类教育的偏远地方去呢?尝试下来,效果并不好,因为当代艺术在 10 年前没有得到社会的认可。也就是说,我们刚刚在做当代美术馆项目的时候是没有关注度的。哪怕在上海,我们试图跟相关系统说,中小学学生能不能到我们美术馆来,也都遭到了回绝,因为学校不允许学生走出校外去美术馆。在这种背景下,艺术家个体的行动在乡村建设当中或者在社区的建设当中如何展开就成了一大难题。

蔡元培提出过一个关键词:社会美育,这个词特别重要,也一直在用,当我们的艺术家(指当代艺术家)在政府的公共文化、服务配套还没意识到的时候,先以个体的身份开始进入乡村和社区挑头做这件事情,他们有自己的满足感。因为当代艺术的一个最大的特征是"什么都可以成为艺术",也许"我"在乡村里面走动,会走动出来一件艺术作品,"我"在社区里面走动,也会走动出来一件艺术作品。从艺术家的角度来说,他的目的和过程是统一的,他是为了完成自己的艺术作品,他的过程不是因为另外的结果而导致另外的目的,所以这种艺术乡建从一开始就和设计公司做的项目的企图是不一样的。

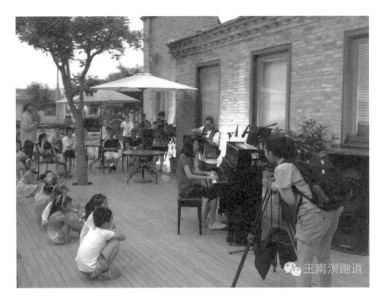

图1 从2013年开始王若瀛在许村进行乡村钢琴助学

　　强调这个背景很重要，因为"现当代艺术"这个词直到现在还需要普及，但艺术怎么进入乡村、怎么进入社区，是艺术家一步一步地在坑坑洼洼的过程当中推进的。讲到"摩登"，毫无疑问，现当代艺术是一种摩登文化。特别是搞了当代艺术以后，它更代表了一种开放的姿态。

　　2011年，渠岩第一次在山西许村开展了乡村艺术节活动，2012年，我们在许村召开了一次论坛，与会的专家差不多都是从上海过去的。有一个细节特别重要：不但是上海大学上海美术学院参与了"许村计划"这个被称为"艺术乡建第一个展览"的项目，上海大学社会学院也关注到了这个项目。上海大学社会学院专门为此开了一个会，李友梅非常支持，希望有一个社会学院教授代表社会学院去山西许村参加这个论坛，当时他们委派了陆小聪教授参加。许村论坛首先讨论了一个问题：艺术家在乡村里面能做什么？因为艺术家在短时间参加完活动就走了。也就是说，当我们暑假在那边举办国际艺术节的时候，国际艺术节能为乡村带来什么？当然我们不会讨论带来多少经济效应，或者能够带来多少人流、交往，其实我到现在都不认同这样的目标，但是有一个最核心的东西直到今天我依然

坚持，就是它要有公共教育的效应。所以，有一个最重要的共识就在那次许村论坛上达成了，那就是通过国际艺术节来体现艺术的公共教育的价值。

当代艺术家来到当地，把当代美术馆的公共艺术教育植入乡村——其实在严格意义上来说，当代美术馆的数量很少，当时美术馆的公共教育还没有真正做起来，但我们可以让乡村的小孩子通过艺术家的公共教育，对于城市美术馆里正在出现的艺术有平行性的认知，而不是脱节的。来山西许村参加国际艺术节的人群中，有英语特别好的人士，包括外国艺术家，他们能不能教小孩子学习英语？当代艺术家能不能带动小孩子进行艺术活动？这个过程的细节我不多讲了，有一个重要例子是必须要讲的，就是2012年我们针对乡村能不能有钢琴的问题做出了决定。一般人认为乡村跟钢琴没关系，但村民的小孩子到底喜不喜欢钢琴？我们之前没有去调查过，所以还不能表态。2012年我女儿王若瀛跟我一起去了许村，当时她刚刚从日本演出回来，第二年又要去美国，她说我们就在这里办一个乡村孩子的钢琴学习班，每年暑假办一次。之后一家基金会赞助了一架钢琴。我女儿每天早上起来练琴，小孩子会到她的琴房，安静地坐在里面听她弹琴。下午的时候小朋友跟着她学钢琴，在这样的师资力量下不可能按照一对一的教学法，我们采取的是流动体验式的学琴。我女儿的乡村钢琴演奏会上，外国人、艺术家、村民、小孩子坐着很安静地听（图1）。这说明乡村不是不接受钢琴项目，而是没有这个条件，比如钢琴调音师要从太原过来，在路上来回就至少要6个小时。对村民来说，他们原来根本不会想到钢琴这种东西，但一旦有了条件，他们也可以接纳跟原来的乡村文化不同质的文化类型。在开钢琴学习班的时候，乡村里的小孩子陆续来报名，培养钢琴家不是一件容易的事，但是有了乡村的钢琴教育，这些小孩子从小就有跟钢琴家一起互动的经历，我想这种情境一直会留存在他们的记忆里。

2019年，随着上海大学社会学院对艺术乡建关注度的提升，耿敬老师邀请我去"第六届费孝通学术思想论坛"做演讲，我演讲的题目是《行动的费孝通：江南一带的艺术乡建与公共教育》。也是从2019年开始，耿敬老师以观察员的身份，一路跟着我们在艺术乡建的过程当中考察，他不但自己考察，还带着上海大学社会学院的学生一起参与。

宝山区文旅局设了4个点做宝山众文空间，我们把艺术内容植入进去，"艺术进社区"的项目从宝山区罗泾镇塘湾村一直到月浦镇月狮村，再往上海市区方向走到高境镇。于是做"社工策展人"这个课题成了可能。我与耿敬老师一起举办社工策展人的工作坊，马琳老师与上海大学社会学院、美术学院的学生也一起参与。

2021年，耿敬老师牵头，我们在横渡举办了一场以"社会学"命名的活动，即横渡乡村的"社会学艺术节"，想看看能不能为当地的学校带来艺术的教育。我们找到横渡镇中心小学的校长邢荷玲，不但把课程设置到了横渡镇中心小学的教室，还让小学生走出学校参加艺术家的工作坊，其中有石彩绘画、纸上绘画以及折纸，我们的驻地纪录片拍摄者喇凯民也去给学生们上无人机拍摄课，让乡村小孩子感受到"摩登"的方式。在乡村，画石彩画是我们的特色，之前我问了当地人之后才决定做这样的工作坊的。艺术家刘玥和柴文涛共同带着小孩子以色彩线条为构造元素体验抽象画。我们不是仅仅把色彩教给小孩子，而是潜移默化地让他们了解抽象画背后的原理。比如线条和线条之间的组合、色彩和色彩之间的搭配不是简单的事情，要去掉我们具体看到的形象，才能还原色彩自身，这在艺术批评理论里面叫"形式主义批评理论"，这是一定要与艺术家多互动才会获得的直观体会。上海大学上海美术学院油画专业硕士研究生欧阳婧依带着一群当地小学生画家乡风景"白溪"的长卷，十几米长的纸上，欧阳倩依勾画了风景轮廓，小学生们一起参与涂色，形成了当地的风景画。艺术家梁海声用纸折出立体造型的折纸作品，从中可以看到色彩、空间、形式感等一系列内容。在"社会学艺术节"期间，我们还专门设置了一个"横渡镇小学美术馆日"，邢荷玲校长带队，把学生直接带到横渡美术馆参观并和艺术家合作创作。当地小学依山傍水，就自然环境来说，是上海的小学没办法比的，但是乡村教育资源也很难匹配当地小学。

"社会学艺术节"当时邀请来的艺术家在横渡美术馆周围也逐步在地创作完成了作品。艺术家老羊在田地中安装了由3个金属材料做成的《变异的稻谷》装置，作品和远处的青山融为一体，体现了老羊对生态的思考。中国美术学院的李秀勤老师用当地选取的山石开块做成了她又一件"盲文系列"的户外雕塑作品。有一根大树干被拉到横渡美

术馆工地，我和李秀勤都说让它直接成为作品。但当时这根树干放的位置不对，我们问村民谁能搬得动，村民郦国尝说让他来指挥就能搬得动，但要动员100个村民，他还根据自己的力学经验架设了抬树干用的竹竿。放到了固定位置后的大树干成了一件作品，村民抬树干的竹竿也保留起来作为劳动痕迹放在一起。它等于是村民一起完成的作品，我们称之为横渡美术馆的"镇馆之宝"，就放在了横渡美术馆南面。同济大学的董楠楠老师来横渡考察的时候，我跟他讲不要做设计工程，要做一件作品。所以他使用了竹编的概念与当地村民合作，把一个景观通过一个框（竹拱门）设置出来，竹拱门都是村民自己做的，他们把竹子切开弯曲成拱形，又用细竹相嵌消除缝隙让视觉美观，作品就在村民的一所房子的那头。顾奔驰和陈春妃一直在做拉线的作品，这次的拉线实践一开始，艺术家说怎么拉线村民就怎么拉线，后来村民用自己的方法来拉线，速度比艺术家还快，就像董楠楠的作品那样，艺术家让村民们自己动脑用手，结果村民们做得非常漂亮。

当代艺术有一部分作品不是用来自我满足的，不是说自己完成一幅完全独立的作品才叫作品，而是创作的时候专门有一个通道可以让想参与者参与进来，参与不是一种口号，一定要有人进入这个过程，同时需要想参与者的参与才能完成这件作品，这是一种创作方法。艺术家在创作作品之前需要设置参与者参与进来的条件，这样才能形成"参与式艺术"，否则就是自说自话的独立艺术。我们同样可以考虑"摩登乡村"如何与非遗进行创新性转换的合作。2021年，我在张家港市美术馆策划了一个项目"未来非遗"，其中的艺术家先不自己做创作，而是到当地考察可利用资源。我们在当地考察时找到了一位做竹编的民间艺人、一位弹棉花的非遗传承人，我们邀请他们跟我们一起在美术馆里面做工作坊，他们都非常乐意。然后就有了"未来非遗"展览的创新方法，也就是公共教育走到了展览的前面，美术馆的展览是一个公共教育的展览，而不仅仅是艺术家独立完成的作品运过去、展览结束再运回去的展览。

在展览之前艺术家翁纪军、梁海声、孙晨竹从上海过去做艺术家驻馆公共教育工作坊，连续一周，这3位艺术家同时展开工作坊，参与者多达500多人，一周结束回上海后，张家港市美术馆的工作人员继续延续着这3位艺术家的工作坊，后续又有300多位市

增加场次（9月26日-10月17日）						
地点	活动名称	活动时间	场次	人数	参与人群	备注
美术馆一楼数字展厅	纳百计划	9月26日	下午	22	常青藤实验学校（初中部）	1场
			晚上	21	常青藤实验学校（国际部）	1场
		10月1日	上午	10	社会招募	1场
			下午	30	社会招募	1场
美术馆三楼展厅	游刃有余	10月16日	上午	20	社会招募	1场
巨桥村	长江锚	10月17日	上午	44	社会招募	1场
总参与人次				147	总场次	6场

图2 2021年9月26日—10月17日张家港美术馆增加公共教育场次

民通过公众号线上报名参与活动（图2）。展墙上的"鱼"主题的漆艺棕编是手艺人、市民和艺术家一起创新合作做出来的作品。弹棉花也是当地非遗，通过小孩子用的小毛巾一样的造型，用棉花的材料组成了柔软的视觉（图3）。梁海声和市民一起合作了《长江锚》，市民们还按照梁海声的折纸方式折出了立体的花造型（图4）。二楼是艺术家利用非遗素材做的当代视觉作品。这个展览在张家港市的学校和市民中反响特别大，因为这不仅仅是艺术家的作品展，还是800多位市民一起参与创作的展览，我称这样的美术馆为"大家的美术馆"。

假如说非遗是乡村的重要资源，我们怎么应用？假如说在一个没有文化历史记忆的乡村，特别是上海周边地区的乡村，我们如何进行艺术乡建？其实上海周边地区的文化历史记忆很短，没有太多的民俗风情，江浙一带的风俗也很简单，没有内陆地区的仪式感套路，而且住宅也是很朴素的。江南一带就是这样，人的生活状态和民俗积淀与不是鱼米之乡的地方还是有很大区别的。我在长三角一带考察，经常会看到在一个没有历史记忆的地方，当地政府为了打造新农村的风貌而搬来或模仿徽派建筑风格来装点传统乡村的门面，这有什么意义呢？还不如让青年设计师造一个"异想天开"的建筑。在这样的地方不应该过度强调乡村的概念。

图3 艺术家孙晨竹在张家港美术馆开展"纳百计划"工作坊

图4 艺术家梁海声在张家港美术馆开展"心灵手巧·长江锚"工作坊

我参加过很多论坛,看到有些理论被用得混乱不堪,有人提出艺术乡建要用人类学来支撑,这个提法本身不是问题,但是有一点如果没搞清楚的话会产生一些理论错觉。通常讲的人类学作为一个学科来说是需要田野调查的,但它不是社会干预的,而社会学是社会干预的。假如说把人类学的田野调查拿回来进行社会干预,认为乡村一定要像人类学的田野调查得出的结论那样,要保持原来的样子,那么这就是人类学学科在乡村的滥用。由于这种滥用现象比较能够得到认同,所以它是更有问题的。凡是坚守所谓"人类学"立场的人,往往容易把人类学的田野调查放大到社会干预模式中去,就会导致一直发出这样的疑问或者反问:这还是乡村吗?乡村能摩登吗?乡村需要钢琴吗?乡村需要当代艺术吗?等等。事实上经过我们这十来年的努力,包括乡村小孩、乡村老年人,你要跟他们讲明道理,他们还是能了解和愿意接纳当代艺术乡建的。

我当时一直在横渡乡村美术馆周围推进"社会学艺术节"的工作,那位指挥100个村民抬树干的70岁村民郦国尝跟我说:"你能不能跟镇里面去讲讲,我想在艺术馆里面做志愿者。"一个村民能做志愿者不是一件简单的事情,有志愿者就意味着有乡村社区的可能性。如果没有志愿者,乡村社区是免谈的,人们在宅基地里自己管自己,是谈不上一个乡村社区的。以往我们一直偏重于祠堂乡村符号,现在美术馆要成为乡村社

区凝聚力的所在地，而不仅仅是代表着旧系统的祠堂。乡村美术馆就是要从观念上逐步让祠堂进行现代性转换。

关于乡村与摩登的关系，我借用程雪松老师抛出的争议性问题，提出以下反问：

（1）乡村要不要创新？

（2）乡村要不要文化的平等？

（3）乡村要不要公共教育？

如果回答是"要"，我可以进行艺术乡建；如果回答是"不要"，那就跟我没关系了。事实上，所有的案例都证明乡村的答案是"要"，如果乡村有了当代美术馆就可以把公共教育注入乡村。所以今天我在这里对十几年来向我提的问题做一个反问式小结，我对这些问题的回答也到此为止，后面我不再做回答了，回答这类问题毫无意义而且浪费时间。谢谢大家！

（本文由王南溟在 2022 年 5 月 25 日上海大学上海美术学院举办的"摩登田野：艺术赋能乡村"云上论坛上所做的主题演讲《艺术乡建争论中的伪命题：来自 10 年的回答》整理修订）

社区枢纽站与新美术馆学：
在公共政策和公共行政领域提供可实践案例

王南溟

非常感谢上海大学上海美术学院和中华艺术宫的邀请，我将为大家做一个简单的汇报。社区枢纽站是2018年初成立的，这件事情源于我在管理美术馆过程当中受政府委托开展进社区的项目但又做不成，而且我发现基层做这个项目也很难做成，我开始思考用什么样的行动方式和理论假设才能把美术馆的学术和展览放到社区——当时还没有明确的社区提法而只是公共服务体系中的街镇系统。我以社区枢纽站的名义进行实践的前提是思考从美术馆出发如何把美术馆的公共教育放到社区，放到社区的不只是美术馆本身的展览工作，还包括了美术馆里面所有部门的工作，比如策划、布展、评论、媒体发布等。我还要根据不同的社区组合不同的艺术家，甚至要把美术馆里的志愿者工作方式引入到社区枢纽站，也就是说社区枢纽站志愿者的工作已经不是为美术馆服务的志愿者的工作，而是社会化地进社区，它需要卷入更多的专家、学者、艺术家、策展人、设计师等。愿意与我们一起进社区做志愿者的一系列跨学科的专家同样可以在社区枢纽站连接的社区里进行思考以及项目式的合作。由此，2018年社区枢纽站在具体的实践中广泛地引入高校和社会上的多学科专家和艺术家的力量。

2018年"边跑边艺术"是聚集艺术家在社区平台上进行活动的开始。"边跑边艺术"参与了上海宝山罗泾"美丽乡村徒步赛"的活动，其中的参与者很大一部分是来自上海大学上海美术学院的学生，尤其是搞艺术管理的学生开始了社区枢纽站的实践。所以"边

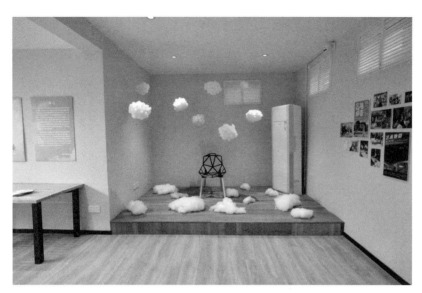

图1 宝山众文空间——庙行艺术地带

跑边艺术"一开始就与上海大学上海美术学院的教学紧密相关,学生跟着我们一起"边跑边艺术",更多地了解了社区,也更多地参与了社区策展和布展。

2021年,社区枢纽站又把这样的实践从上海推动到了长三角,在浙江三门横渡镇举办了"社会学艺术节"。当时在横渡美术馆工地,驻地艺术家李秀勤和我要把一根大树干放在美术馆前面的恰当位置上,使之直接成为镇馆之宝的作品,但周围景观的基建已经做好了,如果吊车开过去吊那根大树干的话,已经完成的下沉阶梯就全被破坏了,所以我们就发动村民抬着大树干移位置。有一位70岁的老村民郦国尝说他可以指挥100位村民来抬这根大树干,他还协助了驻地艺术家做了很多工作。等"社会学艺术节"活动结束我们要离开横渡乡村回上海时,他来找我说,因为一直在跟我们一起工作,他逐步了解到艺术家在为他们家乡做好事,等于艺术家在做志愿者,所以他希望在横渡美术馆做志愿者,帮美术馆打扫卫生、开门和协助其他工作。后来我把这件事情报到三门县委去了,当然也告诉横渡镇政府,我说,组建一个乡村社区首先要有志愿者,没有志

愿者乡村社区很难实现，现在有村民因为"社会学艺术节"知道我们需要志愿者，主动提出来要做志愿者，这是非常不容易的。因此我一直把村民提出这样的志愿者申请当作这次"社会学艺术节"里最重要的作品。

在我参与的"艺术进社区"工作的不同阶段中，值得重视的一件事情是2019年宝山众文空间的形成，这对我们的理论建构非常重要。2019年，宝山区文旅局开始考虑如何使当代艺术进入基层——其实就是社区，他们找了乡村和镇里面的闲置空间进行改造（图1），有的是小粮仓，有的是因没法排污水而无法启用的洗手间建筑，等等。虽然这些空间都非常小，但在这里面做活动具有重要意义，这是宝山区文旅局公共服务文化体系创新在行政方式和政策方面的体现，即希望从区级层面邀请专家进入最基层的社区。这一创新引发了一个值得讨论的话题：为什么我们的专业美术馆没法进社区，就是因为我们面临着行政上的鸿沟。对我们今天来讲，博物馆系统是独立的，美术馆系统是最新的，还有一个系统是群文系统，从群众艺术馆到区级文化馆到街镇文化中心再到社区与居委会，这一条线的上下级管理太完善了，使得我们一直没法突破鸿沟把群文和专业衔接起来。从今天的新公共管理学来讲，我们如果来操作这样的无缝隙的社会机制，势必要在博物馆领域、美术馆领域、群文领域之间架起桥梁，社区枢纽站一开始就是从这样的思考角度来行动的，即能不能通过社区枢纽站的平台来打通美术馆、博物馆和群文场馆这3个分离的系统。

2018年，上海发布了《上海市美术馆管理办法（试行）》，它的条文设置还是要在营利与非营利、学术与产业之间达到平衡。2022年，《上海市美术馆管理与促进办法（草案）》正在公开讨论程序当中，它已经涉及乡村、社区等美术新空间，还有美术馆志愿者的培养，其实我们从2018年到2022年对于美术馆在上海发展的思考就是紧扣着新美术馆学理论的。2019年，宝山众文空间最先尝试使用政策上的创新和行政上的具体实施创立了宝山众文空间，并进行了试点。只是受疫情干扰，2020年，这样的"艺术社区"政策和行政上的发展被拖缓了下来。

2018年，受浦东新区宣传部文化指导中心的委托，我策划的"图像与形式——当代艺术社区展"来到了洋泾街道学校，在为小孩子做工作坊展览（图2、图3）、为亲子家庭做讲座之后，很多老年人主动要求听我的讲座，我后来又帮老年人做过讲座。而等浦东美术馆建起来以后，洋泾社区的老年人就很自豪了，针对有人说浦东美术馆的展览看不懂的情况，洋泾社区的这些老年人会说，你们看不懂美术馆的作品吧，我们看得懂的，我们听过王南溟老师的讲座，他当时还为我们做过导览。美术馆有公共教育，但这些居民之前不会去美术馆，他们不是不愿意了解这些艺术，而是没有到美术馆里来的心理准备，当我们走出去、来到社区里他们的家门口，他们却对这件事情非常感兴趣，而且非常好学，他们认为有必要了解这些东西。所以群文系统要推出什么样的文化产品才能服务到家门口，这才是公共文化政策要面对的最大问题。群文系统如果能往美术馆的角度靠一下，有很多场馆可以成为非营利中心，而不是由民营的美术馆去苦苦支撑，也可以大为减少因为营利而带来的美术馆乱象。这么多群文场所，不论是建筑还是设备，只要按照美术馆的方式更新一下，就能为上海的社区做很多专业的事情，这是当下要重点讨论的。

围绕这些问题，2020年我在刘海粟美术馆策划了"艺术社区在上海"展览，还有8个论坛，围绕着8个议题讨论，这些认识开始逐步成熟起来。2020年只是有很多理论的假设，两年以后公共文化专家、法学专家、社会学专家介入得越来越多，这些理论越来越饱满，案例讨论也越来越丰富。"社工策展人"和"社工艺术家"的介入可以使越来越多的理论通过实践累积成为案例，使得我们可以看到一些像"星梦停车棚"那样的"艺术社区"。东昌新村的志愿者曾说，你们为我们提供服务，我们为你们提供帮助，帮你们组织人来参观，同时来听你们的讲座。从2021年1月份开始，我们在"星梦停车棚"陆续做了"三星堆图片展"和"龙门石窟图片展"，之后的两年，小区居民管理得非常好，"星梦停车棚"外面的微花园专门有居民负责种花，"星梦停车棚"内有人负责导览，并且停车棚里的助动车、自行车停放得整整齐齐。

东昌大楼对面曾是1999年陆家嘴金融区建设起来后爆破掉了的东昌消防瞭望塔。

图2 王南溟在洋泾展览现场导览　　图3 洋泾工作坊现场

当年的消防兵赵解平拍了一些照片，我们通过两张东昌瞭望塔的老照片制作了建筑模型，在楼道做了关于陆家嘴老旧记忆的展览，赵解平还提供了20张东昌瞭望塔中消防兵训练和当年在东昌路军民共建活动的照片。老物件在社区里面的展示好像经常有人在做，但如何激活老物件和老记忆，让大家欣赏到带有艺术创造性的社区展，这是要加以讨论的。东昌大楼的"楼道美术馆"自从2021年8月开启以来，一直是楼组长和物业管理的，东昌大楼的电梯和楼梯都是开放的，任何人都可以上下经过，但那个楼道一直保持着当时布展时的原貌，这超出了我们之前的想象。我们原来担忧这样的楼道展办不了多长时间就会不像样子了，尝试下来，这里的展场非但没有被破坏，反而得到了居民们的精心维护。

就像浙江三门县横渡乡村的"社会学艺术节"实践着"上海力量在长三角"那样，2021年张家港的"未来非遗"展是我用社区枢纽站的工作方法来策划的，在美术馆里展览之前先做艺术家驻馆工作坊，上海3位艺术家翁纪军、梁海声、孙晨竹到张家港以后，做了3件作品的互动工作坊，第一次用了一周时间，张家港市有500多位市民参与，

后来要求加场,最后总人数达到 800 多位,每一场都有清晰的表格记录。这次策划的关键点在于,通过这个展览把市民和艺术家、非遗传承人、民间艺人一起完成的作品展示于张家港市美术馆的一楼,让美术馆的一楼展厅成为"大家的美术馆"。所有的参与者名单全部在美术馆墙上,不管对于艺术家还是对于市民来说,他们觉得这个地方就是自己的家。这个展览是把江苏省文旅厅在张家港市的 2021 年"长江文化节"项目,以非遗为抓手在展览策划上进行了创新,使得公共教育领域又拓展了一个通道。

新美术馆学在理论上讲打破空间中心主义、打破围墙等,尽管这些作为文本游戏可以写出很漂亮的文章,但具体到实践当中却非常困难。在这个过程中,2021 年 12 月,上海市文旅局在多伦美术馆举行了"艺术社区座谈会",这个政府工作的转折点也和 2022 年颁布的《美术馆促进与管理办法》的草案讨论紧紧扣在一起。这次座谈会使得"艺术社区"从概念到实践都进行了公共行政和公共政策上的思考,他们的思考与我们社区枢纽站这几年的思考形成互动,社区枢纽站的案例为这样的政策和行政创新提供了参考与依据。我在全国各地也时常会讲到上海公共文化服务体系在政策上和行政上的改变中所做的诸多努力。

2022 年社区枢纽站有幸在中华艺术宫的"哈哈小广场"展出中设立主题"艺术不老与儿童友好",以共同推进艺术社区的建设。未来,我们将在陆家嘴老旧小区与中华艺术宫、上海大学上海美术学院继续合作,使"艺术进社区"或者"艺术社区"呈现出越来越多的内容。

(本文由王南溟在"2022 风自海上:蝶变宝武与艺术社区场域"展览暨"艺术社区与社会美育"研讨会的第二场主题讨论"美术馆/博物馆与社区(上半场)"中的演讲整理修订。地点:中华艺术宫会议厅,时间:2022 年 12 月 17 日 13:30—17:15,形式:现场+腾讯会议)